KB135830

냉정과 열정의 콘트라포스토,
이탈리아 미술 기행

| 만든 사람들 |
기획 인문·예술기획부 **| 진행** 한윤지 **| 집필** 박용은 **| 편집·표지디자인** 김진

| 책 내용 문의 |
도서 내용에 대해 궁금한 사항이 있으시면
저자의 홈페이지나 J&jj 홈페이지의 게시판을 통해서 해결하실 수 있습니다.
제이앤제이제이 홈페이지 www.jnjj.co.kr
디지털북스 페이스북 www.facebook.com/ithinkbook
디지털북스 카페 cafe.naver.com/digitalbooks1999
디지털북스 이메일 digital@digitalbooks.co.kr
저자 페이스북 www.facebook.com/seacloudtardis
저자 이메일 seacloudtardis@gmail.com

| 각종 문의 |
영업관련 hi@digitalbooks.co.kr
기획관련 digital@digitalbooks.co.kr
전화번호 (02) 447-3157~8

냉정과 열정의 콘트라포스토,
이탈리아 미술 기행

박용은 저

Contents

7. 미완의 여정

에필로그

프롤로그

이탈리아로 가는 덜컹거리는 비행기 이중창은 화려한 치장을 하고 있습니다. 꿈에서라도 상상해 본 적 없는, 광활한 시베리아를 건너고 있다는 비행 정보에 문득 열어본 가림창. 바이칼 호수를 지나 이르쿠츠크, 크라스노야르스크 사이를 날아가고 있다는 비행기는 옅은 구름 위에 떠 있더군요.

뉘엿뉘엿 져가던 해는 어느새 구름 아래로 사라져 버렸고, 수평선도 지평선도 아닌 운평선은 온통 주황빛으로 물들어 있었습니다. 그리고 구름 아래 언뜻 언뜻 보이는 이름 모를 강줄기는 하얗게 하얗게 언 채 굽이굽이 흘러가고 있었습니다. 나는 뜻 모를 황홀경에 잠겨 여행을 준비하던 지난 몇 개월간을 되짚어 보았습니다.

기억하십니까? 어린 시절 생물 시간에 배웠던 진화론의 유명한 명제, "개체 발생은 계통 발생을 되풀이 한다." 십 수 년 전 조작이란 게 밝혀져 '생물학 사상 가장 위대한 위조'라는 평가를 받은 에른스트 헤켈의 이론 말입니다. 그런데 어쩐 일일까요? 이 글의 제목처럼 생애 첫 여행을 준비하며 서양 미술사를 다시 공부하다 보니 헤켈의 그 위조된 명제가 계속해서 입 안에 맴도는 것입니다.

잘 아시겠지만, 24세, 청년 시절의 미켈란젤로는 저 유명한 〈피에타〉를 제작했습니다. 그리고 90세, 죽기 직전의 미켈란젤로는 〈론다니니의 피에타〉를 제작했습니다. 26세, 청년 시절의 티치아노는 저 유명한 〈신성한 사랑과 세속적 사랑〉을 그렸습니다. 그리고 88세, 죽기 직전의 티치아노는 〈피에

타〉를 그렸습니다.

화려했던 젊은 시절을 뒤로 한 노년기의 위대한 예술가들, 그들은 자신들이 세웠던 양식을 허물고 정신과 추상의 세계에 침잠했던 것이지요. 이를테면, 한 사람의 생애에 서양 미술사가 되풀이 된 것입니다. 어쩌면 나는 당신들마저 내버려둔 채 그 역사의 시간을 거슬러 그곳으로 가고 싶었던 것인지도 모르겠습니다.

지금이 몇 시일까요? 노트북의 서울 시간은 오후 6시 54분을 막 지나고, 도착지 로마의 시간은 오전 10시 58분을 가리키고 있지만, 비행기는 이 땅과 이 하늘, 도무지 가늠할 수 없는 시공 속을 날아가고 있습니다.

때마침 이어폰에선 리처즈 용재 오닐이 〈겨울 나그네〉를 들려주고, 주황빛 구름은 점점 더 붉게 눈시울을 적셔 줍니다. 그리고 이 낯설고 먼, 아름다운 하늘에서 당신들이 문득 그리워졌습니다.

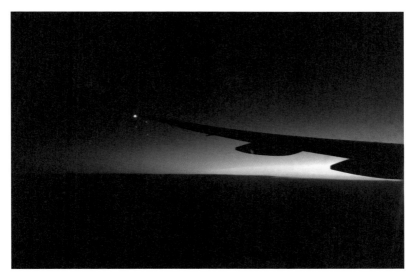

〈첫 여행, 첫 비행기〉 도무지 가늠할 수 없는 시공 속을 날아가고 있는 첫 비행기 안에서 프롤로그를 씁니다.

1. 오래된 그리움 – 로마

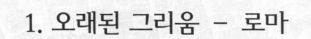

ITALY

비현실적인 초겨울 로마

소름과 고름

천공의 성 오르비에토, 환상 동화 혹은 잔혹한

오래된 미로

비현실적인 초겨울 로마

보르게세 미술관 / 스페인 광장 / 포폴로 광장 / 카페 그레코 /
바르베리니 국립미술관 / 산타 마리아 델라 비토리아 성당

우리에게 이탈리아는 어떤 나라일까요? 전 국토가 박물관이나 마찬가지인 나라. 로마 제국의 영광과 멸망을 보여주는 현장이자 중세 유럽 가톨릭의 중심지이며, 르네상스의 나라. 로마, 피렌체, 밀라노, 베네치아, 나폴리, 페루자, 볼로냐, 토리노, 파도바 등 도시 이름만 나열해도 수많은 명소와 볼거리가 쉽게 떠오르는 나라. 온라인과 오프라인에 숱한 안내서와 유명인이 쓴 여행기, 텔레비전의 각종 교양, 여행 프로그램에서 수없이 소개된 나라. 세계사 교과서와 미술 교과서에서 많은 페이지를 차지한 나라. 그렇습니다. 우리에게 이탈리아는 비록 가보지 못했을지라도 익숙한 나라지요.

이탈리아를 생애 첫 여행지로 삼은 것은 필연입니다. 그것은 오래 전 그날들, 사춘기 시절부터 이어온 꿈이었으니까요. 그 시절 내게 이탈리아는 레오나르도 다빈치와 미켈란젤로와 라파엘로 같은 비현실적인 천재들이 아직도 살아 숨쉴 법한 비현실적인 나라였습니다. 그래서, 정말 힘들게 돈을 모으고, 정말 어렵게 한 달이라는 시간을 마련했습니다. 그리고 몇 달 동안, 정말 열심히 공부하고 또 준비했습니다. 그리고 오늘 이곳 이탈리아 로마에서 미술 기행의 첫 여정을 시작합니다.

보르게세 미술관

첫 일정은 보르게세 미술관^{Galleria Borghese}입니다. 생애 첫 여행을 이탈리아로 잡은 것도 꿈만 같았는데, 보르게세 미술관에 간다는 사실에 오랜 비행으로 쌓인 피곤함도 잊고 첫 밤을 거의 뜬 눈으로 지새우고 말았습니다. 여행 계획을 짤 때 이 미술관을 처음에 잡아놓고는 가슴이 얼마나 두근거렸는지. 커피와 빵, 간단한 과일로 나온 호텔 조식마저 맛있게 먹고 로마의 공기 속으로 길을 나섰습니다.

로마에서의 첫 아침, 공기는 생각보다 상쾌합니다. 보르게세 미술관까지는 호텔 근방의 산타 마리아 마조레 성당^{Basilica Papale di Santa Maria Maggiore} 앞에서 버스를 타고 가기로 했습니다. 두근거리는 가슴을 안고 도착한 보르게세 미술관. 아직 이른 시간이라 관람객이 그렇게 많지는 않았습니다. 나는

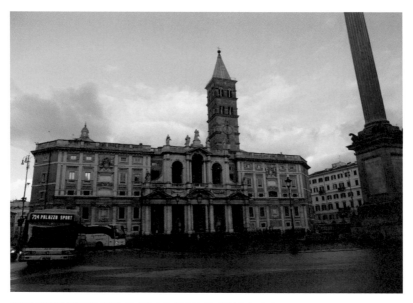

〈산타 마리아 마조레 성당〉 로마의 4대 성전 중 하나인 '산타 마리아 마조레 성당'. 이곳에서 처음으로 로마의 버스를 탔습니다.

한국에서 예매를 해 두었기 때문에 티켓 교환만 하고 쉽게 입장할 수 있었습니다. 그렇게 나의 첫 이탈리아가 시작된 것입니다.

보르게세 공원 안에 자리 잡은 이 미술관은 17세기 초 시피오네 보르게세 추기경의 주도로 만들어져 보르게세 가문의 별궁으로 사용되었습니다. 그러다 19세기 후반, 가문이 파산하자 정부에서 공원과 미술관, 예술 작품을 몽땅 사들여서 오늘날의 보르게세 미술관으로 만든 것이죠.

이 미술관을 얼마나 보고 싶어했는지 당신들은 잘 모를 것입니다. 이곳은 나 자신도 잊고 지낸 그리움의 장소였습니다. 사춘기 시절 읽은 범우사판 토마스 불핀치의 《그리스 로마 신화》에는 몇 장의 흑백사진이 실려 있었는데, 그중에 아폴론과 다프네의 조각상도 있었죠. 아폴론의 치명적 사랑을 거부하다가 결국은 나무로 변해가는 요정 다프네의 모습이 환상적으로 묘사된 조각 작품 말입니다. 그런데 이번 여행을 준비하는 과정에서 바로 그 〈아폴론과 다프네〉가 잔 로렌초 베르니니의 작품이고, 이곳 보르게세 미술관에 있다는 사실을 알게 된 것입니다. 실제로 볼 수 있을 것이라고는 상상도 하지 못했던, 그 추억 속의 작품을 이번에 만날 수 있다고 생각하니 목 뒷덜미부터 소름이 돋았습니다.

버스에서 내려 보르게세 미술관 앞에 섭니다. 가슴 설렜던 그 장소에 내가 서 있다는 사실만으로 또 온몸이 떨리더군요. 물품 보관소에 배낭을 맡기고 전시실로 향하는 발걸음마저 조심스럽습니다. 그런데 그 조심스러운 발걸음은 첫 작품을 대하자 곧 한 발자국도 움직일 수 없는 지경에 이르렀습니다. 그 작품은 바로 베르니니^{Gian Lorenzo Bernini 1598-1680}의 〈페르세포네를 납치하는 하데스〉입니다.

역동적인 움직임과 사실적인 표정, 실물보다 더 실물 같은 하데스의 근육과 탱탱하게 살아있는 페르세포네의 피부, 억센 하데스의 손가락에 눌려진

페르세포네의 부드러운 허벅지. 그것은 오래 전 서양미술사 공부를 하던 시절, 화보로만 봐 왔던 것과는 차원이 다른 것이었습니다.

찰칵! 숨쉬기조차 조심스러워하며 우두망찰해 있는 나를 깨운 건 다름 아닌 카메라 셔터 소리였습니다. 이른 시간이라 관람객이 그리 많지 않았지만 대부분은 손에 디지털 카메라를 들고 당연하다는 듯 작품들을 카메라에 담고 있습니다. 곧바로 직원에게 물어보고 낭패감에 빠지고 말았습니다. 플래시만 터뜨리지 않으면 사진을 찍어도 된다는데 순진하게 안 되는 줄 알고 카메라까지 물품 보관소에 맡기고 왔던 것이죠. 손에는 자료들을 정리해놓은 아이패드뿐이라 어쩔 수 없이 아이패드로 사진을 찍기 시작했습니다. 물품 보관소로 돌아가 카메라를 가져왔어도 문제없었을 텐데 그런 생각을 할 겨

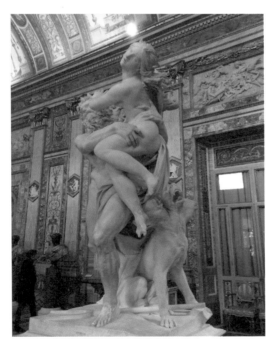

베르니니. 〈페르세포네를 납치하는 하데스〉. 로마 보르게세 미술관.

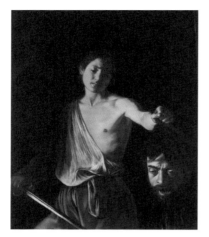

카라바조, 〈골리앗의 목을 벤 다비드〉. 로마 보르게세 미술관. 위키미디어 커먼스

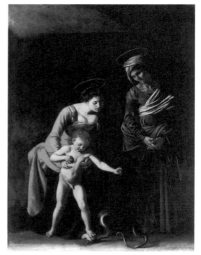

카라바조, 〈성 모자와 성 안나〉. 로마 보르게세 미술관. 노파의 모습을 한 성 안나, 노출이 많은 옷을 입은 성모 마리아, 그리고 아기가 아님에도 누드 상태로 있는 예수. 이 그림으로 카라바조는 수많은 질타를 받게 됩니다. 위키미디어 커먼스

를이 없었나 봅니다. 아름다운 작품을 아쉽게 아이패드의 절망적 화질로만 담을 수밖에 없었지만 어떻습니까? 나는 다음 작품을 보며 사진 따위가 중요한 게 아니라는 사실을 깨달았습니다. 그것은 카라바조 Michelangelo Merisi da Caravaggio 1573~1610였습니다.

카라바조의 명작, 〈골리앗의 목을 벤 다비드〉를 비롯하여 〈성 세례 요한〉과 〈성모자와 성 안나〉가 한 공간에 있었습니다. 암흑 속에 사실적으로 묘사된 인물들. 숨이 막혀 옵니다. 그리고 그 순간 나는 한번도 느껴 본 적 없는 기분에 휩싸입니다. 카라바조 특유의 기법이나 미술사적 위상, 도상의 의미 같은 것들을 떠올리는 것은 정말 의미 없는 일입니다. 아무 예고도 없이 물밀 듯이 밀려오는 작품들. 그것은 어쩌면 행복하게 숨 막히는 갑갑함 같은

베르니니, 〈다비드〉, 로마 보르게세 미술관. 적장 골리앗을 향해 돌팔매를 던지기 위해 몸을 뒤튼 다비드의 모습

것입니다. 분명 눈앞에 나타난 현실인데 실감이란 걸 할 수 없는, 마치 내가 책 속을 거닐고 있는 것 같은 느낌입니다.

그런데 다시 베르니니가 눈앞에 밀려들어 옵니다. 입을 꽉 다문 의지적이고 역동적인 〈다비드〉가 팽팽한 긴장감 속에 서 있습니다. 적장 골리앗을 향해 돌팔매를 던지기 위해 몸을 뒤튼 다비드의 모습은 피렌체 아카데미아 미술관에 있는 미켈란젤로의 〈다비드〉의 속편입니다. 이미 신화화된 미켈란젤로에게 바치는 베르니니의 오마주인 셈이죠. 그리고 오랜 시간을 두고 그리워했던 바로 그 작품, 〈아폴론과 다프네〉도 나타났습니다.

나는 마치, 사춘기 시절로 돌아간 듯합니다. 낡은 흑백 사진 속의 그들이

이토록 생생한 아름다움으로 내 눈 앞에 살아있다는 사실이 믿기지 않습니다. 나뭇잎과 가지로 변해가는 다프네의 손은 신비롭기까지 합니다. 베르니니는 어쩌면 저렇게 신화 속 세상을 아름다운 현실로 만들어 낼 수 있었을까요? 어느새 눈가가 촉촉이 젖어 갑니다.

　감동은 끊임없이 이어집니다. 프롤로그에 썼던 티치아노^{Tiziano Vecellio} ^{1488?-1576}의 작품이 눈에 들어왔습니다. 은유와 상징으로 가득한 〈신성한 사랑과 세속적 사랑〉, 이 작품은 티치아노 초기의 걸작입니다. 의외로 오른쪽의 누드 여인이 신성한 사랑을, 왼쪽의 귀부인이 세속적 사랑을 상징하죠.

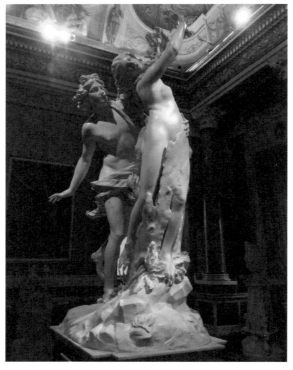

베르니니, 〈아폴론과 다프네〉. 로마 보르게세 미술관. 내 사춘기 시절. 그리움의 대상을 오랜 시간이 지나 이곳 보르게세 미술관에서 만났습니다.

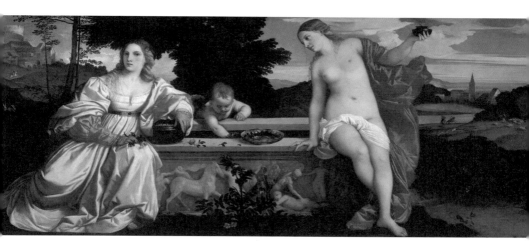

티치아노, 〈신성한 사랑과 세속적 사랑〉. 로마 보르게세 미술관. 사랑에 대한 은유와 상징으로 가득한 이 작품은 티치아노 초기의 걸작입니다. 위키미디어 커먼스

미와 사랑의 여신 비너스의 두 측면을 형상화한 두 여인 사이에서 그녀의 아들, 큐피드가 물장난을 치고 있습니다. 하지만 이런 도상의 의미들을 굳이 떠올릴 필요가 없을 정도로 아름답습니다.

그리고 라파엘로 Raffaello Sanzio 1483-1520의 〈십자가에서 내려지는 예수〉. 라파엘로의 그림 중 가장 슬픈 그림. 더 이상 무슨 말이 필요할까요? 나는 오랫동안 그림 앞자리에 앉아 성모 마리아와 마리아 막달레나의 슬픔을 전해들었습니다.

그렇게 감동을 가슴에 안은 채 미술관을 나오니 하늘이 눈부십니다. 궂은 날이 많다는 이탈리아의 초겨울인데 저토록 푸른 하늘을 만났습니다. 천천히 보르게세 공원을 걷습니다. 그리고 로마를 호흡합니다. 꿈처럼 보르게세 미술관을 헤매다 나온 탓일까요? 내가 살던 나라와 뭐 그리 큰 차이가 있겠습니까마는 폐부를 파고드는 로마의 공기는 확실히 다른 것이었습니다. 단지 베르니니의 〈아폴론과 다프네〉만 만났어도 사춘기 시절의 첫사랑과 재

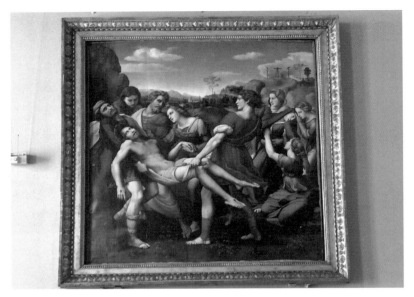

라파엘로, 〈십자가에서 내려지는 예수〉, 로마 보르게세 미술관.

회한 것처럼 가슴 설렜을 텐데, 그리고 잊고 지낸 오랜 꿈을 온몸으로 실감했을 텐데, 보르게세 미술관은 그 이상을 아니 말 그대로 "형언할 수 없는" 감동을 전해 주었습니다. 그렇습니다. 보르게세의, 아니 로마의 공기는 분명 다른 것입니다. 베르니니 뿐만 아니라 카라바조와 라파엘로와 티치아노의 작품들과 그들의 영혼이 호흡 가능한 분자 단위로 산산이 흩어져 폐부를 거쳐 내 혈관 속을 흐르고 있는 게 확실합니다.

이제야 알 것 같았습니다. 로마는, 아니 이탈리아는 조금씩 채워지는 게 아니라 그냥 처음부터 넘쳐버리고 정신을 무장해제 시켜버리는 곳이었습니다. 여지껏 한 번도 경험한 적 없는, 말하자면 연암 박지원의 "한바탕 통곡할 만한 자리"를 나는 이곳 이탈리아 로마에서 만난 것입니다. 이제 어린 시절 꿈결 속의 임 같은 오드리 헵번을 만나러 스페인 광장으로 향합니다.

넓은 보르게세 공원을 가로질러 핀치아나 문 ^{Porta pinciana}을 지나 오른쪽 길을 걷다 보면 어느 순간 확 트인 전망이 나타납니다. 이곳은 트리니타 데이 몬티 성당 ^{Chiesa della Trinita dei Monti}(성 삼위일체 성당) 앞 광장입니다.

그리고 계단 아래쪽은 바로 스페인 광장 ^{Piazza di Spagna}, 광장 맞은편으로 뻗은 길은 로마의 대표적인 명품 쇼핑 거리 콘도티 거리 ^{via dei Condotti} 입니다. 로마에서도 가장 많은 사람들이 오고 가는 곳이지요.

평소에도 세계 각지에서 모인 사람들로 붐빈다는 스페인 광장은 주말이라 그런지 오전인데도 벌써 엄청난 사람들의 물결입니다. 천천히 계단을 내려가 〈로마의 휴일〉에서 오드리 헵번이 걸터앉아 젤라또 아이스크림을 먹던 자리를 찾아봅니다. 비록 아이스크림을 먹지는 못했지만(문화재 보호를 위해 계단에서 젤라또 먹는 것을 금지하고 있답니다.) 상큼하고 발랄했던 그녀의 미소를 떠올려 봅니다. 이 수많은 사람들이 만드는 추억도 그녀로 채워지고 있지 않을까요?

왜 우리는 아직도 오드리 헵번을 그리워하고 있는 것일까요? 아름다운 외모가 큰 이유이지만, 그 외면만큼이나 아름다웠던 그녀의 삶 때문은 아닐까요? 봉사 활동에 대한 유명인들의 관심이 아직 활발하지 않았던 시절에 헵번은 스스로 유니세프에 손을 내밀었고 말뿐이 아니라 정말 열정적으로 활동했다고 합니다. 혹시 기억하는지요? 이미 자신의 몸에 암세포가 자라고 있었음에도 뼈와 가죽만 남은 소말리아 난민 어린이들을 안고 오열하던 그녀의 모습. 그것은 인간에 대한 가장 기본적이면서도 아름다운 예의였습니다. 우리가 아직 그녀를 잊지 못하는 이유이기도 합니다. (이 원고를 정리할 무렵 나는 "오드리 헵번 어린이 재단"이 "세월호, 기억의 숲"을 조성했다는 소식을 들었습니다.)

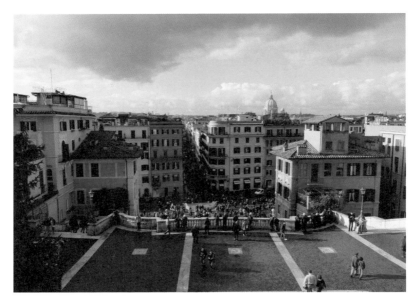

〈스페인 광장〉 스페인 계단 위에서 바라본 스페인 광장과 콘도티 거리입니다.

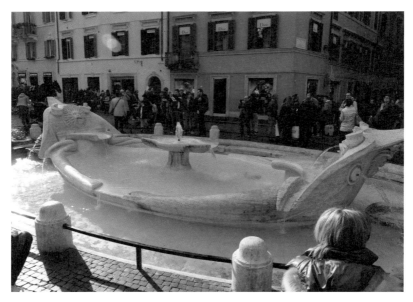

〈바르카시아 분수〉 베르니니의 아버지 피에트로 베르니니가 만든 조각배 모양의 분수입니다.

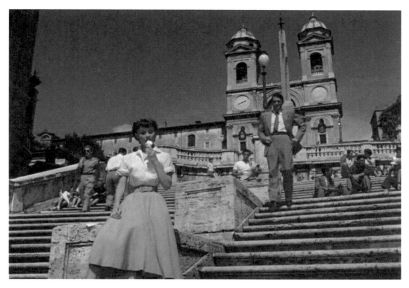

〈스페인 계단의 오드리 헵번〉 영화 〈로마의 휴일〉 중 한 장면입니다.

오드리 헵번의 자리에서 일어나 계단 아래 사람들의 물결 속으로 들어갑니다. 그곳에는 조각배 모양을 한 작은 분수가 있습니다. 보르게세 미술관에서 만난 베르니니의 아버지인 피에트로 베르니니Pietro Bernini 1562-1629가 만든 〈바르카시아 분수Fontana della Barcaccia〉입니다. 홍수로 테베레 강이 범람하여 이곳 스페인 광장까지 와인 운반선이 떠밀려 왔던 사건을 모티프로 제작한 것이라고 합니다. 규모는 작지만 석회질이 많이 녹아 있어서 그런지 유난히 맑고 푸른 물빛과 대리석임에도 나뭇결 같은 질감을 잘 살린 예쁜 배 모양이 무척 잘 어울립니다. 로마에서 만난 첫 번째 분수입니다.

보르게세 미술관이 나에게 책 속을 걷고 있는 느낌을 주었다면 스페인 광장은 "로마"라는 다큐멘터리 속을 걷고 있는 느낌을 주었습니다. 분명 눈앞에 로마의 길과 건물과 사람들이 펼쳐졌지만, 그리고 나 역시 그 속에서 그들과 함께 숨 쉬고 있었지만, 여전히 실감나지 않는 걸음이었습니다.

스페인 광장을 뒤로 하고 바부이노 거리^{via del Babuino}를 따라가다 보면 우아한 타원형의 광장이 또 나타납니다. 바로 포폴로 광장^{Piazza del Popolo}입니다. 수시로 야외 전시회나 공연, 축제, 집회가 개최되는, 이름 그대로 포폴로 즉, "민중의 광장"입니다. 먼저 광장 중앙에 자리 잡은 36미터 높이의 오벨리스크를 만납니다. 고대 이집트의 상형 문자들이 빽빽하게 새겨져 있는 이 오벨리스크는 기원전 1세기 아우구스투스 황제가 이집트를 정복하고 가져온 것이라 합니다.

오벨리스크에 서서 광장을 둘러봅니다. 먼저 동쪽으로는 화려한 <로마의 여신 분수>와 그 너머로 핀초 언덕이 보입니다. 남쪽으로는 유명한 쌍둥이 성당이 나란히 서 있습니다. 산타 마리아 인 몬테산토 성당^{Santa Maria in Mon-}

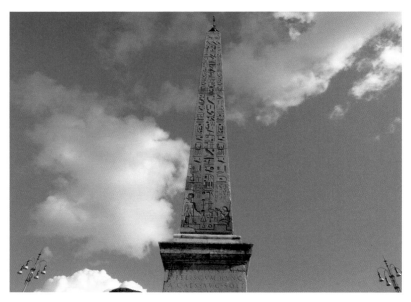

〈포폴로 광장의 오벨리스크〉 아우구스투스 황제가 이집트를 정복하고 가져온 것입니다.

tesanto과 산타 마리아 데이 미라콜리 성당Santa Maria dei Miracoli은 포폴로 광장에 포인트를 주기 위해 의도적으로 대칭적 형태로 설계된 성당들입니다. 실제로는 크기가 다르지만 광장에서 보이는 부분을 같은 크기로 건축했기 때문에 쌍둥이 성당으로 불립니다.

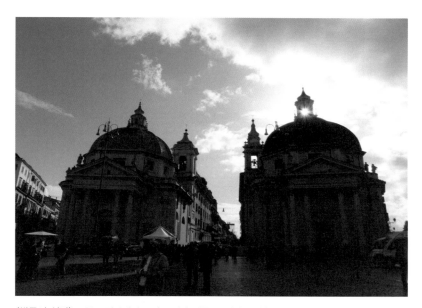

〈쌍둥이 성당〉 포폴로 광장에서 보면 크기가 다른 두 성당 똑같은 모습으로 보입니다.

그리고 서쪽, 테베레 강으로 향하는 곳에는 〈넵튠의 분수〉가 있고, 북쪽으로 고개를 돌리면 옛 로마의 관문인 〈포폴로 문〉이 보입니다. 발걸음은 그 포폴로 문 옆에 있는 산타 마리아 델 포폴로 성당Basilica di Santan Maria del Popolo으로 향합니다. 로마에서 만나는 첫 성당입니다.

산타 마리아 델 포폴로 성당은 1472년 교황 식스투스 4세의 의뢰로 안드레아 브레뇨Andrea Bregno와 핀투리키오Pinturicchio가 건축한 로마 최초의 르네

상스 양식 건물입니다. 이후 브라만테^{Donato Bramante}와 베르니니를 거치면서 바로크 양식으로 바뀌게 됩니다.

이 성당 건축과 관련해서 재미있는 설화가 전해지고 있습니다. 원래 이 성당의 터에 네로 황제의 무덤과 호두나무 숲이 있었다고 합니다. 그런데 이곳에 네로 황제의 망령이 계속 나타나 백성들을 괴롭힌다는 소문이 돌았습니다. 소문을 들은 교황이 주위의 모든 호두나무를 베어버리고 이 성당을 지었다는 것입니다. 말하자면 민중을 위한 포폴로 광장에 포폴로, 즉 민중을 위한 산타 마리아 성당이 있는 것입니다. 이 성당에서 나는 또다시 카라바조를 만납니다.

왜 하필 카라바조였을까요? 보르게세 미술관에서 스페인 광장을 거쳐 포폴로 광장으로 이어진 꿈결 같은 "이탈리아 미술 기행"의 첫날, 왜 나는 리얼리스트인 카라바조를 계속 만나는 것일까요?

바티칸을 제외한다면 우리 기억 속의 로마는 대체로 고대 로마 제국의 영광의 흔적에 머물러 있습니다. 하지만 로마는 또한 바로크의 도시입니다. 그리고 이탈리아 바로크를 대표하는 두 영웅, 베르니니와 카라바조의 도시이기도 하죠. 로마 시내 곳곳에서 베르니니의 조각과 카라바조의 그림들을 만날 수 있습니다.

얼핏 정 반대의 경향처럼 보이는 두 예술가에게는 공통점이 있습니다. 미켈란젤로와 라파엘로로 대표되는 르네상스 고전주의는 이 두 사람에 이르러 전혀 새로운 양식으로 변모하게 되는데 그것은 바로 극적 리얼리티입니다. 극적이면서도 사실적인 묘사. 상충하는 두 표현 양식을 통합시킨 이 두 사람에 의해 바로크가 탄생한 것이지요. 조금 과장하여, 베르니니의 조각을 어둠 속에 세워 놓으면 바로 카라바조의 작품이 될 것입니다. 거꾸로 카라바조의 인물들을 조각으로 바꿔 놓으면 베르니니의 작품이 될 것입니다. 앞

으로 나흘 동안 이어질 로마 일정은 바로 이들 베르니니와 카라바조의 바로크로 채우려 합니다.

성당 내 부속 소성당을 흔히 "카펠라^{cappella}" 또는 "채플^{chapel}"이라고 합니다. 이탈리아를 여행하는 만큼 이 글에서는 카펠라 또는 소성당이라고 쓰기로 합니다. 이 산타 마리아 델 포폴로 성당의 카펠라 중 하나인 체라시 소성당^{Cerasi cappella}에 카라바조의 명작 〈성 바울의 개종〉과 〈성 베드로의 십자가형〉이 있습니다. 어렵게 체라시 소성당을 찾아다닐 필요는 없습니다. 성당 한 쪽 수많은 이들이 모여 있는 그곳에 바로 카라바조가 있기 때문입니다.

먼저 〈성 바울의 개종〉을 보겠습니다. 원래 기독교인들을 박해하는 데 앞장섰던 사울은 말에서 떨어지면서 천상의 빛으로 눈이 멀게 되는데 이 사건을 경험한 이후 기독교로 개종하고 이름도 바울로 바꾸게 됩니다. 카라바

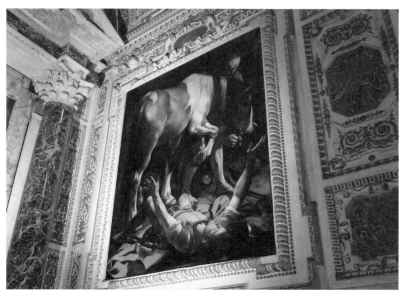

카라바조, 〈**성 바울의 개종**〉. 로마 산타 마리아 델 포폴로 성당. 하늘의 빛에 눈이 먼 사울이 자신의 잘못을 깨닫고 이름도 바울로 바꾸고 개종하는 계기가 된 사건을 묘사하고 있습니다.

조는 바울의 눈을 멀게 한 빛을 관례와 달리 아주 희미하게 묘사하고 작품의 주인공인 바울보다 동물인 말을 더 크게 그려 신성한 주제를 손상시켰다는 비난을 받게 됩니다. 하지만 이는, 비록 종교화라도 비현실적 요소를 최소화하려 했던 카라바조의 사실주의 정신이 드러난 것이라 할 수 있습니다.

다음으로 맞은편의 〈성 베드로의 십자가형〉을 봅니다. 스승이자 신앙의 대상인 예수와 똑같은 방식으로 죽을 수 없다며 십자가에 거꾸로 매달려 순교한 성 베드로. 카라바조는 그 장면을 마치 사진으로 찍어 놓은 것처럼 사실적으로 묘사하고 있습니다. 머리가 벗겨지고 쇠약해진 노년의 성 베드로 역시 기존의 관습과는 다른 방식의 묘사입니다.

이처럼 카라바조는 이전까지와는 다른 문법으로 자신만의 예술 세계를

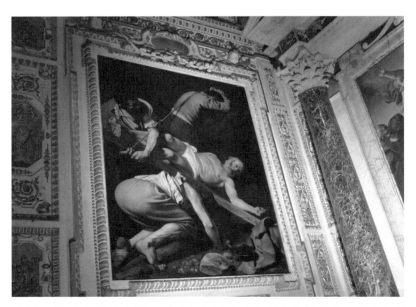

카라바조, 〈성 베드로의 십자가형〉. 로마 산타 마리아 델 포폴로 성당. 십자가에 거꾸로 매달리는 성 베드로의 모습. 카라바조는 늙고 쇠약한 성 베드로를 사실적으로 묘사함으로써 기존의 관습에서 벗어나고 있습니다.

완성해 나갑니다. 물론 온갖 추문과, 많은 빚, 도주와 투옥의 반복에, 심지어 살인 혐의(결투 도중에 상대방을 죽이기도 했습니다.)까지, 카라바조의 삶은 악몽 그 자체였습니다. 하지만 그의 천재성과 실험적이고 전복적인 예술정신은 누구도 부정하기 힘들었나 봅니다. 오늘날 이탈리아인들이 가장 사랑하는 화가가 카라바조인 것만 봐도 알 수 있습니다.

포폴로 성당에서 나와 포폴로 광장을 가로 질러, 쌍둥이 성당 사이로 난 코르소 거리^{via del Corso}를 걷습니다. 느낌이란 걸 느낄 여유도 없이 모든 것이 그냥 밀고 들어와 꽉 차버린 것 같습니다. 구름을 가듯, 길을 걸어가는 사람들 사이를 휩쓸려 다녔습니다. 봄 신령도 아닌 겨울 신령이 지펴도 제대로 지펴났나 봅니다.

안티코 카페 그레코

"찌질한, 카페 좌파", 이것은 오랜 기간 나의 정체성이었습니다. 지금도 별반 달라진 건 없지만, 한동안 스스로를 외부자로 규정해놓고는 한가롭게 카페를 전전하면서 잡문을 끄적이며 있는 대로 허세를 부리고 다녔지요. 그렇게 몇 년 카페를 유랑하다 보니 커피 맛을 알게 되어 커피와 카페를 소재로 짧은 글도 몇 편 썼습니다. 그 글을 읽은 사람이 별로 없지만, 내 글쓰기에서 커피와 카페가 중요한 부분을 차지한다는 사실은 부정할 수 없습니다.

생애 첫 여행을 "이탈리아 미술 기행"으로 정해 놓았기 때문에 작품 감상을 효과적으로 할 수 있도록 세부 일정을 짰습니다. 그래서 말 그대로, 배고프면 먹고, 정말 힘들면 쉬겠다는 각오로 식사나 휴식, 쇼핑 등에 대한 일정은 아예 짜 놓지도 않았습니다. 어찌 보면 여행의 또 다른 즐거움들은 포기한 셈입니다. 그럼에도, 이곳 안티코 카페 그레코^{Antico Caffè Greco}는 결코 포

기할 수 없었습니다. 그것은 "찌질한, 카페 좌파"의 정체성 때문만은 아니었습니다. 안티코 카페 그레코는 그 자체로서 중요한 문화재이고 예술과 인문의 공간이기 때문입니다. 실제로 안티코 카페 그레코는 1953년 이탈리아 정부로부터 이탈리아 문화재로 인정받았습니다.

포폴로 광장에서 코르소 거리를 걸어와서 콘도티 거리와의 교차로에서 다시 스페인 광장 쪽으로 방향을 잡습니다. 그리고 그 길의 끝자락, 스페인 계단이 보일 즈음에 카페 그레코가 있습니다.

"옛 그리스 사람의 카페"란 뜻의 안티코 카페 그레코는 1760년에 만들어진, 로마에서 가장 오래된 카페입니다. 250년이란 시간을 버텨온 카페. 상상이 되나요? 1760년이면, 우리나라에선 영조 임금이 다스리던 시절입니다. 당연히 오랜 역사만큼이나 그레코는 베네치아의 카페 플로리안과 함께 초

〈카페 그레코〉 전통이 느껴지는 안티코 카페 그레코의 실내. 자리마다 역사와 예술이 스며들어 있습니다.

기 유럽 카페 문화를 상징하는 곳입니다.

그레코가 지금의 명성을 얻은 것은 이 카페를 찾은 예술인들의 연대기 때문입니다. 두서 없이 그냥 명단만 한 번 나열해 볼까요? 괴테, 오펜바흐, 멘델스존, 쇼펜하우어, 리스트, 바그너, 빌헬름 뮐러, 보들레르, 스탕달, 안데르센, 바이런, 키츠, 셸리, 고골리, 호손, 마크 트웨인, 오스카 와일드, 프루스트, 발자크, 니체, 토마스 만, 코로, 베를리오즈, 롯시니, 비제, 구노, 토스카니니. 그 이름들만으로도 눈물이 날 것 같은, 이들을 제외하고 18세기 후반에서 20세기 초반까지의 서양 예술사를 쓸 수나 있을까 싶은, 수많은 나의 영웅들의 호흡과 체취와 정신이 가득한 곳이 바로 안티코 카페 그레코입니다.

나비넥타이에 연미복을 멋지게 차려 입은 종업원이 안내해 준 자리에 앉습니다. 점심시간을 훌쩍 넘긴 시간이라 샌드위치와 함께 탄산수, 커피를 주문합니다. 그리고 아이패드에 저장해둔 괴테를 읽습니다.

"나는 로마에 발을 들여놓은 그날부터 진정한 재생의 나날들을 세고 있다. 나는 새로운 청춘으로 살고 있으며 매일 매일 새 곡식을 탈곡하고 있다. 말하자면 인간으로 새로 탄생하기를 바라고 있는 것, 나 자신을 되돌아오게 하고 싶은 것이다. 그리하여 결국 내 정신은, 확고부동한 것이 되었고, 따뜻한 것을 잃지 않는 진지한 것이 되었으며, 즐거움을 잃지 않는 침착성을 얻었다." – 괴테,《이탈리아 여행》(을유문화사 1989) 재편집

그렇습니다. 나 역시 어젯밤, 부슬비 내린 로마에 첫발을 디딘 순간부터 "진정한 재생"의 시간을 보내고 있는 것 같습니다. 벌써 베르니니도 오드리 헵번도 카라바조도 만났습니다. 그리고 이렇게 내 꿈속의 영웅들이 앉았던 자리에 앉아 그들처럼 커피를 마시며 그들의 영혼을 느낍니다. 내 후각과 미

각을 자극하고 가슴 속을 파고드는 커피처럼 이제 로마도 이탈리아도 꿈이 나 책이 아니라 진짜입니다. 이곳에서는 괴테의 말처럼 문학을 꿈꾸고 삶을 연민하며 자연을 찬미했던, 그동안 어디론가 보내버렸던 "나 자신을 되돌아 오게" 할 수도 있을 것 같습니다.

그러기 위해서는 이제부터 정신을 좀 차려야겠습니다. 한 달 간의 여행 중 이제 겨우 첫 날 오전 일정이 지났을 뿐인데, 봇물처럼 밀려온 로마에 머릿 속이 온통 하얘져 몇 달간 공부해온 것은 까맣게 잊어버리고 그저 감탄과 탄식과 눈물만 이어졌습니다. 아무리 초보 여행자라지만 이래서는 한 달을 제대로 버틸 수 있을지 의문입니다. 다시 다음 일정에서 만날 작품의 자료 들을 훑어보고 짧은 글을 씁니다. 그런데 옆자리에 앞자리에 자꾸 눈이 갑 니다. 안티코 카페 그레코에서는 이렇게 괴테가, 바이런과 스탕달과 오스카 와일드가 자꾸만 말을 걸어옵니다. 찌질한 카페 좌파가 누릴 수 있는 최고 의 허세입니다.

바르베리니 궁전 국립 고전 미술관

그레코에서 나와 다시 부지런히 길을 재촉합니다. 미술기행답게 바르베 리니 궁전 국립 고전미술관 Galleria Nazionale d'Arte Antica in Palazzo Barberini 으로 향합니다. 교황 우르바노 8세에 의해 건립된 바르베리니 궁전은 보로미니 Francesco Borromini, 1599~1667 가 베르니니와 함께 만든 건물이며 교황의 본명인 마페오 바르베리니에서 이름을 땄습니다. 현재 궁전 일부를 미술관으로 사 용하고 있습니다.

보르게세 미술관에서 한 번 실수를 했기 때문에 처음부터 매표소 직원에 게 사진을 촬영해도 되는지 물어 보았습니다. 역시 플래시만 터뜨리지 않으

면 촬영해도 된다고 합니다. 물품 보관소에 배낭을 맡기고 가장 먼저 필리포 리피^{Fra Fillippo Lippi 1406-1469}의 〈수태 고지〉 앞에 섰습니다.

천사 가브리엘이 성모 마리아에게 처녀 수태를 알리는 장면을 묘사한 〈수태 고지〉는 유럽에 기독교가 정착하기 시작한 5세기 무렵부터 서양 미술의 주요한 주제였습니다. 필리포 리피도 여러 편의 〈수태 고지〉를 남겼는데 이곳 바르베리니 국립미술관의 〈수태고지〉는 그림을 주문한 기부자들을 함께 그려 놓은 점이 특이합니다. 마리아에게 가브리엘이 꽃을 건네며 처녀 수태를 알리는 장면을 마치 참관이라도 하는 것처럼 나란히 앉아있는 두 명의 기부자들. 저렇게 어정쩡한 표정을 짓고 있는 걸 보면 아마 필리포 리피는 이들을 그려 넣기 싫었나 봅니다. 하지만 어쩌겠습니까? 어울리지 않는 모습

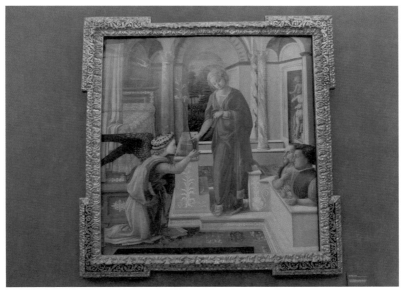

필리포 리피, 〈수태 고지〉. 로마 바르베리니궁전 국립 고전미술관. 아이의 얼굴을 한 천사 가브리엘이 성모 마리아에게 처녀 수태를 알리고 있습니다. 그림을 주문한 기부자들을 그려 넣은 점이 독특합니다.

이긴 하지만, 저렇게 그림을 주문한 사람들이 자신을 성화에 그려달라고 하는 풍습은 생각보다 오래 되었다고 합니다. 신에게 자신과 가문의 평화와 안녕을 기원하는 것은 서양이나 동양이나 매한가지인가 봅니다. 그래도 연등이나 기와에 이름 올리는 것 정도로 만족하는 우리네 시주 방식은 저 그림에 비하면 소박하고 겸손한 것 같습니다.

다음으로 만날 작품은 라파엘로입니다. 〈라 포르나리나〉, 흔히 라파엘로의 연인이라고 알려진 여인의 초상화입니다.

한 손으로 가슴을 반 쯤 가린 반라의 여인, 그런가 하면 그림 아래 부분, 두꺼운 치마 위 다리 사이에 놓인 왼손, 이것은 전형적인 "베누스 푸디카$^{Venus\ Pudica}$", 즉 "정숙한 비너스"의 자세입니다. 그 왼팔에는 누군가의 이름이 적힌 팔찌(자세히 보면 라파엘로의 이름이 보입니다.)가, 희미하지만 왼손 약

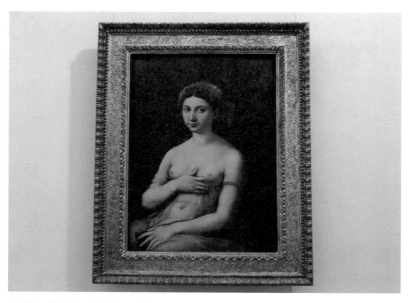

라파엘로, 〈**라 포르나리나**〉. 로마 바르베리니 국립 고전 미술관. 라파엘로가 자신의 연인 마르게리타를 모델로 그린 그림입니다.

지 끝에는 반지가 끼워져 있습니다. 만면에 홍조를 띤 그녀는 살며시 미소를 짓고 있습니다. 누군가를 유혹하고 있는 것일까요? 그렇습니다. 라 포르나리나, 즉 제빵사의 딸 마르게리타는 자신의 연인 라파엘로를 보고 있습니다.

관능과 정숙을 넘어 저토록 사랑스럽게 말입니다. 연인을 저렇게 아름답게 남긴 라파엘로는 분명 행복한 사람이었을 것 같습니다. 라파엘로는 이 그림 말고도 그녀, 마르게리타를 모델로 여러 작품을 남겼는데 좀 더 자세한 이야기들은 피렌체 편에서 하겠습니다.

명작들은 숨 쉴 틈 없이 이어집니다. 다음에 만나볼 작품은 이탈리아에서 처음으로 만나는 외국인의 작품입니다. 화가도 외국인이고 그림의 대상도 외국인입니다. 바로 한스 홀바인^{Hans Holbein der Jungere 1497-1543}의 명작, <헨리 8세>입니다.

독일 르네상스를 대표하는 화가 한스 홀바인은 작품의 주인공인 헨리 8세의 궁정화가이기도 했습니다. 남부 독일의 아우크스부르크 출신인 그는 미술가 집안 출신답게 어릴 때부터 네덜란드 사실주의의 영향을 많이 받았고 가까운 이탈리아에서 유행한 명암법과 원근법도 익혔습니다.

그런데 이 독일인 화가가 영국 왕실의 궁정화가가 되는 과정에는 두 명의 위대한 인문학자가 등장합니다. 에라스무스와 토마스 모어. 한스 홀바인은 1515년 경 당시 인문주의가 유행하고 있던 스위스 바젤에서 활동하고 있었습니다. 그곳에서 그는 에라스무스의 추천으로 영국으로 건너가 토머스 모어를 만났고 모어의 후원으로 영국 왕실에 소개됩니다.

인물에 대한 세세한 묘사를 제대로 해낼 수 있는 화가가 없었던 당시 영국에서 한스 홀바인은 단번에 헨리 8세의 눈에 들어 영국 최초의 궁정화가가 됩니다. 그런데 그림의 주인공, 헨리 8세가 누굽니까? 왕비의 시녀, 앤 불린과의 사랑(혹은 불륜) 때문에 가톨릭의 수장인 교황에게 반발하여 오늘날

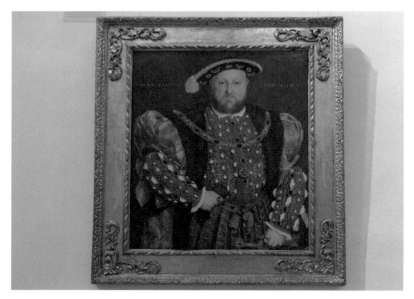

한스 홀바인, 〈헨리 8세〉, 로마 바르베리니 궁전 국립 미술관. 독일 출신으로 영국 왕실의 궁정화가가
된 한스 홀바인의 대표작입니다.

의 영국 국교회를 성립시키고 결국은 파문까지 당한 영국 역사상 가장 문제
적 군주입니다. 하지만 그런 의미에서 영국인들로부터는 실질적으로 오늘
날의 영국의 기틀을 잡은 인물이라 칭송받기도 하죠.

　한스 홀바인의 그림 〈헨리 8세〉는 실제 모습에 가장 가깝다고 평가받는
작품입니다. 그림에는 교황에 맞서 수장령을 선포한 후 반대 세력에 대한 숙
청도 마무리하고(이때 토마스 모어도 죽게 됩니다.), 앤 불린과의 골치 아픈
관계도 청산(간통과 반역죄를 뒤집어 씌워 그토록 사랑했던 여인의 목을 벴
죠.)하고, 웨일스까지 통합해서 말 그대로 하늘을 찌를 것 같았던 헨리 8세
의 기세당당함이 잘 드러납니다. 세속 국왕으로서의 화려하고 사실적인 묘
사는 더 말할 것도 없고 실재하는 공간이 아닌 푸른색의 모호한 배경에 그림
자까지 생략함으로써 국교회의 수장, 즉 종교 지도자로서의 신성한 면모도

드러내고 있습니다. 초상화에서 전신사조^{傳神寫照}의 전통은 비단 우리나라에만 있었던 게 아닌가 봅니다.

〈헨리 8세〉와 가까운 곳에서 나는 뜻밖의 외국인 화가를 또 만났습니다. 전시실 입구 쪽 좁은 벽에 걸어 놓아서 하마터면 모른 채 스쳐지나갈 뻔 했는데, 그는 바로 엘 그레코^{El Greco 1541~1614}입니다. 스페인에서 주로 활동했기 때문에 흔히 스페인 사람으로 알고 있는 엘 그레코는 본명이 도메니코스 테오토코풀로스로 베네치아 공화국령이었던 크레타 섬 출신의 그리스인입니다. 엘 그레코는 당연히 "그리스 사람"이란 뜻이겠죠.

그림은 두 편의 연작입니다. 왼쪽은 〈세례 받는 예수〉이고, 오른쪽은 〈양치기의 경배〉입니다. 시간 순서로 따지면 오른쪽 그림의 베들레헴 마구간에서 태어난 아기 예수에게 양치기들이 찾아와서 경배를 드리는 장면을 먼저

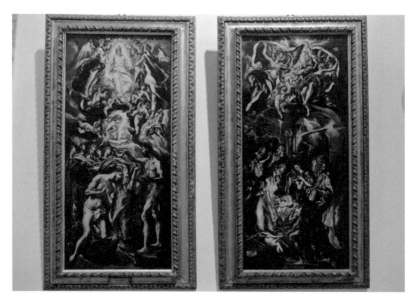

엘 그레코, 〈세례받는 예수〉(좌), 〈양치기의 경배〉(우), 로마 바르베리니 국립미술관.

보고 왼쪽 그림, 예수가 세례 요한으로부터 세례를 받고 있는 장면을 보면 됩니다. 두 작품 모두 세로로 길게 왜곡된 인체와 추상적이고 부자연스러운 공간감, 과감하고 역동적인 색채 사용까지... 매너리즘의 대가, 엘 그레코 특유의 개성이 잘 드러납니다. 바로 매너리즘입니다.

필리포 리피에 라파엘로에 한스 홀바인과 엘 그레코까지. 이탈리아는 역시 어느 한 곳도 허투루 지나칠 수 없습니다. 그랬다간 자칫 초기 르네상스에서 성기 르네상스, 북유럽 르네상스 그리고 매너리즘의 대가들도 놓치기 십상이니 말입니다. 그리고 이제 진짜 정신을 모아야 합니다. 바르베리니 국립 미술관의 하이라이트를 만나야 하기 때문입니다.

발길은 특별 전시실로 옮겨 갑니다. 이곳에서 나는 또다시 카라바조를 만납니다. 그것도 한꺼번에 네 편이나 말입니다. 실제 전시와는 상관없이 내 나름의 순서대로 네 편의 작품을 소개하고자 합니다. 이름하여 신성과 병약과 광기와 자기애, 그리고 죽음.

불면 날아갈 것 같이 깡마른 노인이 두꺼운 책을 보고 있습니다. 노인은 방금 무언가를 쓰려고 펜을 들었지만 아직 완전히 정리가 되지 않은 듯 어두운 조명 아래 고개를 떨구고 깊은 생각에 잠겨 있습니다. 그리고 그의 앞에는 해골이 하나 놓여 있습니다. 바로 성 히에로니무스(성 제롬), 모든 학인의 수호성인입니다. 로마 가톨릭의 4대 교부 가운데 한 명으로 초기 가톨릭의 정본 성서였던 《불가타 성서^{versio Vulgata}》(새 라틴어 성서)를 집필한 사람입니다. 황야에서의 고행과 사자와 관련된 전설도 유명하지요.

카라바조의 〈성 히에로니무스〉는 카라바조답지 않게 기존 관습에서 크게 벗어난 그림이 아닙니다. 붉은색 망토, 성경, 펜, 해골까지 성 히에로니무스를 상징하는 도상이 잘 나타나 있죠. 그런데 카라바조의 〈성 히에로니무스〉가 다른 작품들에 비해 좀 더 집중도가 높은 것은 무엇 때문일까요? 그

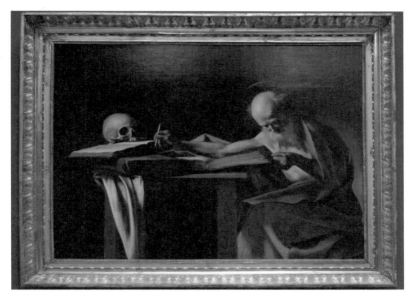

카라바조, 〈성 히에로니무스〉, 로마 바르베리니 국립미술관.

것은 아마 아무 것도 없는 배경 때문일 것입니다. 늘 죽음(해골)을 앞에 두고 죽음을 떠올리며(메멘토 모리), 어두운 방안에서 오로지 고행과도 같은 성서 번역 작업에만 몰두한 성 히에로니무스. 그를 묘사하기 위해서는 굳이 다른 배경이 필요 없었는지도 모르겠습니다. 카라바조는 어쩌면 성 히에로니무스를 통해 외롭고 고통스러웠던 자신의 예술을 이야기하고 싶었던 건 아닐까요?

다음으로 만날 작품은 〈병든 바쿠스〉입니다. 원래 보르게세 미술관에 소장되었던 작품인데 이번 특별전 때문에 옮겨 온 것 같습니다. 이 작품은 카라바조가 로마에서 살던 20대 초반에 그린 것입니다. 바쿠스(디오니소스)는 잘 아시다시피 주신, 즉 술의 신입니다. 풍요와 쾌락을 상징하기도 하죠. 그런데 카라바조의 이 주신은 흔히 아는 신화 속의 신성하고 우아한 모습

이 아닙니다. 어딘지 아파 보이기까지 합니다. 바쿠스는 바로 카라바조의 자화상입니다.

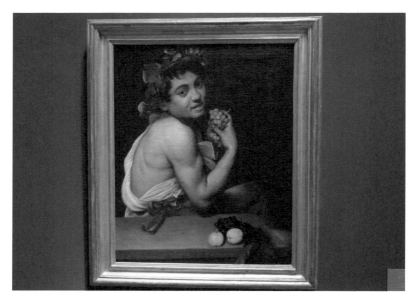

카라바조. 〈병든 바쿠스〉. 로마 바르베리니 국립미술관.

　젊지만 아름답지 않은, 심지어 손톱에 때까지 낀, 자신의 모습으로 바쿠스를 묘사한 카라바조. 카라바조는 자신의 형상대로 인간을 창조했다는 창조주를 본받아 불경스럽게도 자신의 형상대로 신을 창조한 것 같습니다. 그것도 병들고 나약한 모습으로 말입니다. 이 그림을 그리던 무렵의 카라바조는 로마에서 힘든 시절을 보내고 있었다고 합니다. 후원자를 구하지 못해 끼니를 거르기도 했고 오랫동안 병을 앓기도 했습니다. 하지만 그림에서 보듯 그의 눈빛만은 빛나고 있습니다. 그것은 물론 치열한 예술 정신, 그 자체입니다.

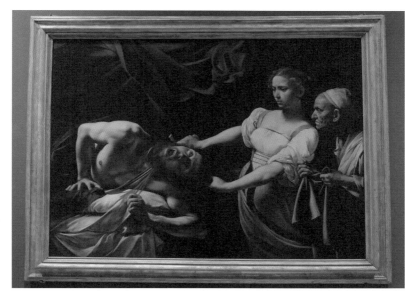

카라바조, 〈홀로페르네스의 목을 베는 유디트〉, 로마 바르베리니 국립미술관.

　세 번째로 만날 작품은 〈홀로페르네스의 목을 베는 유디트〉입니다. 잔인하고 무서운 그림입니다. 그림의 내용은 구약성서의 외경 중 하나인 〈유디트서〉의 한 장면입니다. 이스라엘을 침입한 아시리아의 장군 홀로페르네스 앞에 과부인 유디트가 나타나 유혹합니다. 그녀의 아름다움에 넋이 나간 홀로페르네스는 술에 취해 잠이 들게 되고, 유디트는 시녀의 도움을 받아 홀로페르네스의 목을 베고는 이스라엘 진영으로 돌아가게 됩니다. 말하자면 이스라엘 판 "논개" 쯤 됩니다. 이 역시 수많은 화가들에 의해 작품화된 이야기인데 카라바조의 그림에는 꼭 짚고 넘어가야 할 점이 있습니다. 바로 잔혹성입니다. 요즘 식으로 말하자면 엽기, 하드고어입니다.

　상처에서 솟구치는 선홍색 피. 이미 목이 반쯤이나 잘려나간 홀로페르네스는 놀랍게도 아직 눈을 시퍼렇게 뜨고 살아있습니다. 유디트 자신도 놀랍

고 두려운 듯 몸서리를 칩니다. 그에 비해 목을 넣을 자루를 들고 있는, 이가 빠진 늙은 하녀는 오히려 똑바로 눈을 뜬 채 무서운 표정으로 홀로페르네스를 바라보고 있습니다. 거의 실물 크기에 가까운 그림은 제대로 바라보기 힘들 정도로 잔인합니다.

비록 외경이긴 하지만 성서의 한 장면을 카라바조는 왜 이토록 무섭고 잔인하고 사실적으로 묘사한 것일까요? 이렇게 극단적으로 사실적인 묘사도 그릴 수 있어야 한다는 것을 말하고 싶었을까요? 아니면 그의 내면에 도사리고 있던, 그리고 결국에는 그 자신의 삶을 파국으로 몰고 갔던 극단적인 광기의 표현일까요? 아니면 오히려 그 극단적인 자신의 삶에 대한 참회였을까요? – 이것은 순전히 나 혼자 생각인데 죽어가는 홀로페르네스의 얼굴이 자화상 속 그의 모습과 닮았습니다. 보르게세 미술관에서 만났던 다윗에 의해 목이 잘린 골리앗도 그의 자화상과 닮았습니다. 어쨌든 카라바조의 잔혹성은 피렌체 편에서도 한 번 더 보기로 하겠습니다.

마지막으로, 어쩌면 카라바조의 작품 중 가장 단순한, 그렇지만 가장 아름다운 그림을 만나보겠습니다. 〈나르키소스〉입니다.

아름다운 외모로 수많은 님프들의 사랑을 받았던 나르키소스는 그 모든 사랑을 외면합니다. 하지만 그는 님프들의 기도를 들은 복수의 여신 네메시스의 저주로, 샘물에 비친 자신의 모습을 물의 요정인 줄 알고 사랑하게 됩니다. 물에 비친 자신의 모습. 그것은 만질 수도 없고 소유할 수도 없는 대상입니다. 결국 나르키소스는 아무 것도 하지 못한 채 자신을 향한 사랑에 빠져 죽게 됩니다.

카라바조의 나르키소스는 수면에 비친 자신의 모습을 황홀한 듯 바라보고 있습니다. 커다란 캔버스를 가득 채우고 있는 것은 오로지 나르키소스입니다. 그의 〈나르키소스〉를 보고 있으면 어쩐지 한없이 외로워집니다. 연민

백산^{White Mountain} 전투의 승전을 기념해 성모 마리아에게 헌정된 이 성당은 보르게세 추기경의 명으로 건축되었습니다.

1618년 신성 로마 제국의 페르디난트 2세가 보헤미아의 개신교도를 탄압한 것을 계기로 보헤미아의 귀족들이 반발하여 일어난 30년 전쟁. 백산 전투는 그 처절했던 종교 전쟁의 초기 전투 중 하나입니다. 결과적으로 보헤미아의 붕괴를 가져온 이 전투 후 가톨릭 측은 적극적인 공세로 나섰고 북유럽의 프로테스탄트 측은 동맹을 공고화하게 됩니다.

당시 신성 로마 제국의 영향 아래 있던 로마에서는 백산 전투의 승전을 기념하여 이 아름다운 성당을 건립했던 것이지요. 이름 그대로 "승리^{vittoria}의 성당"입니다.

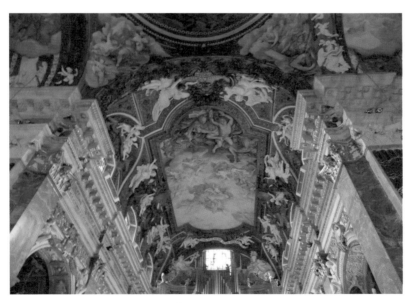

〈산타 마리아 델라 비토리아 성당 천장화〉 바로크 양식의 성당답게 화려하고 아름다운 내부 천장화입니다.

실내에 들어서자, 규모는 작지만 바로크 양식의 성당답게 화려하고 아름다운 천장화가 우선 눈에 들어옵니다. 그리고 오늘의 마지막 작품, 〈성 테레사의 환희〉가 있습니다. 베르니니의 전성기를 장식하는 걸작 중 하나입니다.

꿈속에서 천사로부터 금으로 된 불화살을 맞은 성녀 테레사. 그녀는 끔찍한 고통과 함께 말할 수 없는 희열을 느꼈다고 합니다. 자신의 모든 것이 불타올라 신과 하나가 되는 것 같은, 말 그대로 법열을 느낀 것이지요. 베르니니는 그 법열의 순간을 성 테레사의 표정과 몸짓을 통해 더할 나위 없이 관능적으로 묘사하고 있습니다. 테레사와 천사가 입고 있는 옷의 주름은 실물보다 더 사실적으로 보여 관능미를 더하고 있습니다.

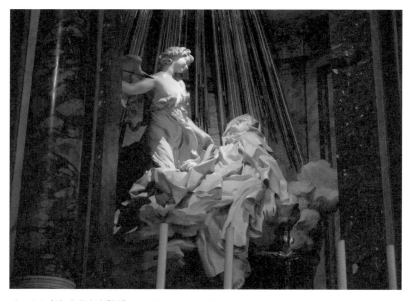

베르니니. 〈성 테레사의 환희〉. 로마 산타 마리아 델라 비토리아 성당.

발표 당시 이 작품은 지나치게 관능적인 묘사 때문에 로마 가톨릭 측의 비판을 많이 받았다고 합니다. 하지만 베르니니는 그동안 작가들이 기피했던 감정의 극점을 보여줌으로써 이후 바로크 미술이 지향했던 열렬한 환희와 신비스러운 황홀경의 느낌을 가장 모범적으로 보여줬다는 평가를 받게 됩니다.

눈을 뗄 수 없이 완벽한 조각 앞에서 나 역시 숨도 제대로 못 쉬고 황홀경에 빠진 기분입니다. 성녀 테레사에게 법열을 느끼게 한 천사의 불화살은 베르니니의 조각을 통해 예술이 전해줄 수 있는 최고의 아름다움을 보여줍니다. 그것은 종교 이전의, 아니 종교를 넘어서는 아름다움입니다.

베르니니를 뒤로 하고 성당 문을 나섭니다. 로마에는 이미 저녁이 내리고 있습니다. 하루를 마감하는 로마의 거리는 생각보다 차분합니다. 하지만 로마에서의 첫 하루를 보낸 여행자의 발걸음은 말 그대로 구름 위를 가듯 가볍고 위태롭습니다. 그렇게, 감당할 수 없을 것 같은 로마의 첫 하루가 지나갑니다.

소름과 고름

콜론나 광장

잠자리가 조금 불편했던 탓도 있겠지만, 구름 위를 걷는 듯 했던 로마에서의 첫날이 너무 강렬했던 탓인지 아니면 흔히들 말하는 시차 적응 때문인지 약간 멍한 상태로 둘째 날 아침을 맞았습니다. 오늘 아침 첫 일정은 콜론나 광장입니다.

오늘은 처음부터 걷습니다. 어제처럼 산타 마리아 마조레 성당 앞을 지나, 이탈리아 대통령 관저인 퀴리날레 궁전^{Palazzo del Quirinale} 쪽으로 길을 잡습니다. 어제 제법 많은 거리를 걸었는데도 아침 발걸음은 생각보다 가볍습니다. 그렇게 로마의 아침을 호흡하며 30분 정도 걸으니 콜론나 광장^{Piazza Colonna}이 나타납니다. 그리고 광장의 중심에는 거대한 원기둥이 우뚝 솟아 있습니다. 철인 황제, 〈마르쿠스 아우렐리우스의 원기둥^{Marcus Aurelius Column}〉입니다. 파르티아와의 전쟁과 게르만족의 침입, 시리아 총독의 반란 등으로 재위 기간의 대부분을 전쟁터에서 보낸 황제는 진중에서 저 유명한 《명상록》을

남기게 되는데 학창 시절, 윤리 시간에 배웠던 스토아학파의 거의 마지막 계승자가 바로 아우렐리우스입니다.

아무도 없는 광장에서 홀로 맞이한 원기둥은 그 크기부터 보는 이를 압도합니다. 자세히 보면 원기둥 전체가 작은 부조들로 이루어져 있는데, 아우렐리우스 황제가 게르만족인 마르코만니인들과 벌인 전쟁을 묘사한 것이라고 합니다. 리들리 스콧 감독의 영화 〈글래디에이터〉의 첫 전투 장면도 바로 이 전쟁입니다. 영화에서는 드라마틱하게 묘사되었지만 실제로도 아우렐리우스 황제는 이 전쟁의 과정에서 병사하게 됩니다. 때마침, 아침 햇빛이 떠올라 세월의 흔적을 많이 간직하고 있는 황제의 원기둥을 은은하게 비춰줍니다.

수시로 국경을 침범하는 게르만족에 때마침 유행한 페스트와 기근으로

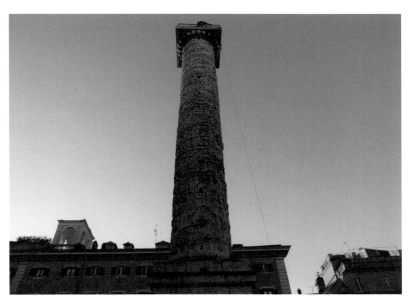

〈아우렐리우스 황제의 원기둥〉 콜론나 광장에 있는 마르쿠스 아우렐리우스 황제의 원기둥. 원기둥 전체엔 마르코만니인과의 전투가 부조로 조각되어 있습니다.

말 그대로 내우외환의 시기를 보내고 있던 로마. 아우렐리우스는 그 기울어가는 로마를 혼자서 떠받쳐야 했던 황제였으며 인간 본성과 자연법칙과의 관계를 정립했던 철학자였습니다. 어쩌면 기울어가는 로마인들에게 자연과 삶에 대한 진지한 성찰을 전해줌으로써 마음의 평화를 가르치고 싶었던 것인지도 모르겠습니다.

콜론나 광장 주위에는 이탈리아 내각 총리부 청사인 키지 궁전^{Palazzo Chigi}과 하원 의사당인 몬테치토리오 궁전^{Palazzo Montecitorio}이 있습니다. 이탈리아 행정과 입법의 중심부이기도 한 곳이지요. 오늘날 이탈리아의 정치가 국민들에게 어떤 꿈과 희망을 안겨주고 있는지는 정확히 모릅니다. 간혹 들려오는 외신 속의 이탈리아 정치는 부정적인 모습이 더 많았으니까요. 그래서일까요? 1800여 년 전 로마를 책임졌던 아우렐리우스 황제의 원기둥은 그 웅장한 규모와 달리 왠지 외롭게 보입니다.

산타 마리아 소프라 미네르바 성당

여행자의 발걸음은 아직 햇빛이 채 스며들지 못한 로마의 골목 사이사이를 지나 산 이그나치오 디 로욜라 성당^{Chiesa di Sant' Ignazio di Loyola}으로 향합니다. 하지만 너무 일찍 온 것일까요? 9시 반에 문을 연다는 안내문과 함께 성당 문은 굳게 닫혀 있습니다. 이제 갓 8시를 넘긴 시간. 그래서 혹시나 하는 마음으로 근처의 산타 마리아 소프라 미네르바 성당^{Basilica di Santa Maria Sopra Minerva}으로 향합니다.

성당 앞 광장에 도착하니 먼저 오벨리스크가 눈에 들어옵니다. 어제 포폴로 광장에서 보았던 것보다는 훨씬 작은 규모인데 받침으로 쓰이고 있는 코끼리 상이 독특합니다. 베르니니가 디자인하고 제자가 조각한 것인데, 돌덩

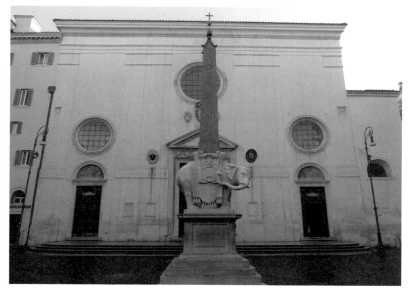

〈산타 마리아 소프라 미네르바 성당〉 소박한 외관의 도미니크 수도회 본당 성당입니다.

이를 짊어진 게 힘들다는 듯 긴 코로 오벨리스크를 가리키는 모습이 귀엽기까지 합니다. 코끼리와 오벨리스크, 그리고 저 멀리 살짝 보이는 판테온 Pantheon에 눈길을 주고는 성당 문 앞에 섭니다. 다행히 성당 문은 열려 있었습니다.

성당 안에선 작은 미사가 진행되고 있나 봅니다. 성당 전체를 울려오는 사제들의 독경 소리와 찬송가 소리에 이끌려 나도 모르게 조심스러운 발걸음을 옮깁니다. 그런데 잠시 후, 조각상 하나가 눈앞에 나타납니다. 미켈란젤로 Michelangelo di Lodovico Buonarroti Simoni 1475~1564의 〈십자가를 쥔 예수〉! 갑자기 온몸에 전율이 느껴집니다. 소름이 돋습니다.

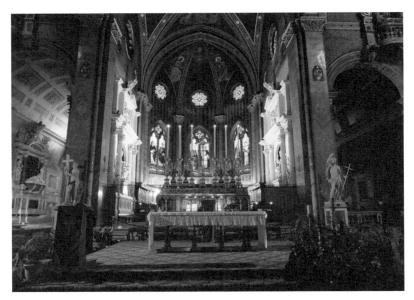

〈산타 마리아 소프라 미네르바 성당 중앙 제단〉 성녀 카타리나의 무덤이 놓여 있는 성당의 중앙 제단입니다.

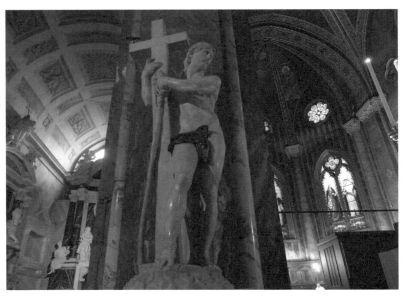

미켈란젤로, 〈**십자가를 쥔 예수**〉. 로마 산타 마리아 소프라 미네르바 성당. 중앙 제단 옆 기둥 앞에 세워져 있습니다.

그것은 오래 전 문화유산 답사가 유행처럼 번졌던 시절, 혼자 불국사의 새벽 종소리를 듣고 전율했던 것과 비슷한 기분이었습니다. 물론 유홍준 교수는 불국사의 종소리를 형편없다고 했지만 초보 답사객이었던 나에게는 그 소리마저 황홀하게 느껴졌습니다. 왜일까요? 종교도 가지지 않은, 심지어 종교에 대해 어느 정도 부정적 시각까지 가지고 있는 내가 왜 이 〈예수상〉을 보고 소름이 돋았을까요?

주위를 둘러봅니다. 아직 찾아온 이가 없는 어두컴컴한 성당, 한 쪽 소성당에서 흘러나오는 독경 소리는 계속해서 온 성당을 울립니다. 미네르바 신전 위에 지어진, 도미니크 수도회의 본산과도 같은 성당. 시에나의 성녀, 카타리나의 무덤이 있고, 피렌체에서 만날 프라 안젤리코의 무덤도 있는 성당. 그리고 저 유명한, 갈릴레이의 종교 재판이 열렸던 곳. 하지만 내 소름과 전율은 이런 백과사전적 지식에서 나온 것이 아닙니다.

다시 예수 상을 봅니다. 제자에 의해 완성되어서 그런지 미켈란젤로의 다른 작품들에 비해 그다지 높게 평가받지 못하는 작품. 원래 누드였다가 로마 가톨릭의 반발로 어울리지 않게 청동 천 자락을 덧대어 본 모습을 잃어버린 작품. 그런데 어느 순간, 문득 다른 작품들처럼 박물관이나 미술관에 전시된 것이 아니라, 사람들과 함께 호흡하는 예수 상이라는 생각이 듭니다. 그것은 종교 이전에, 오랜 세월 동안 로마인들의 삶 속에 함께 살아온 미켈란젤로의 정신이기도 하겠지요. 이제야 알 것 같습니다. 나는 이탈리아와 로마를 비로소 실감한 것입니다. 어제의 로마가 구름 위를 걷는 것 같은 비현실적인 느낌이었다면, 오늘의 로마는 여행자인 내게 미켈란젤로의 예수 상을 통해 살아 숨 쉬는 현실로 다가온 것입니다.

어느새 미사가 끝났는지 사제들과 신자들이 인사를 나누고 카펠라에서 나옵니다. 그런데 나이 지긋하신 사제 한 분이 이른 아침부터 성당을 찾아온

동양인이 신기했는지 인사를 건네십니다.

"본 조르노!(안녕하세요!)"

따뜻한 인사에 별 생각 없이 대답합니다.

"그라치에!(감사합니다!)"

그랬더니 싱긋이 웃으며 지나가십니다. 나도 모르게 감사 인사를 드린 셈이지요. 다시 생각해보니 그렇게 감사의 인사를 드리길 잘한 것 같습니다. 그분이 건넨 "안녕"이라는 단순한 인사에는 이 고요한 이른 아침의 성당에서 평화와 안녕을 얻기를 바란다는 기원이 담겨 있기 때문입니다.

산타 마리아 소프라 미네르바 성당에는 예수 상 외에도 꼭 보고 가야할 작품이 하나 더 있습니다. 주 제단 옆 카라파 소성당cappella Carafa에 있는 필리피노 리피Filippino Lippi 1457~1504의 <수태 고지>입니다. 필리피노 리피는 어제

필리피노 리피, 〈수태 고지〉. 로마 산타 마리아 소프라 미네르바 성당. 아버지 필리포 리피와 마찬가지로 천사와 성모 마리아 곁에 주문자들을 그려 놓았습니다.

바르베리니 국립미술관에서 만났던 프라 필리포 리피의 아들입니다. 그래서일까요? 아들 필리피노 리피의 〈수태 고지〉에도 아버지의 그림처럼 주문자들의 모습이 보입니다. 부전자전은 이런 경우를 두고 하는 말인가 봅니다.

〈수태 고지〉를 끝으로 성당 문을 나섭니다. 그런데 발걸음이 나도 모르게 원래 계획이었던 산 이그나치오 디 로욜라 성당이 아니라 광장 너머 오른쪽에 손 잡힐 듯 우뚝 서 있는 건물로 향합니다. 로마의 또 다른 상징, 판테온^{Pantheon}입니다.

판테온

공사 중인 오래된 거대한 원통형 건물을 오른쪽에 끼고 걷습니다. 건물 뒷부분인데도 자꾸만 걸음을 멈추고 바라보고 싶습니다. 그럴 때가 있지 않습니까? 정말 보고 싶은 장면은 아껴두고 싶어서 일부러 외면하는 마음. 길지 않은 거리를 그런 유혹을 힘들게 참으며 앞만 보고 걷습니다. 잠시 후 광장이 나타납니다. 이른 아침이라 광장 중앙의 오벨리스크 분수 주변엔 아직 찾아온 사람들이 많지 않습니다. 그런데 그들은 모두 맞은편에 있는 거대한 건물을 바라보고 있습니다. 그리스 신전처럼 생긴 여덟 개의 기둥과 삼각형의 박공^{博栱 tympanum}, 그 너머 얼핏 보이는 둥근 지붕. 바로 판테온입니다.

밖에서 바라본 판테온의 첫 느낌은 "거대하다"는 것이었습니다. 한편으로는 "정말 단순하다"는 생각도 듭니다. 그런데 그 거대한 단순함에는 범접할 수 없는 아름다움이 있습니다. 건축에서 단순함은 때로 지극히 엄숙하게 다가오기도 하지만 사람을 한없이 평안하게도 합니다. 복잡한 외면에 고민할 필요 없이 그저 공간감만 느끼면 되니까요. 그래서일까요? 판테온의 단순함은 오래 전, 해질 무렵 만난 종묘와 비슷한 느낌을 줍니다. 비록 구시대 왕

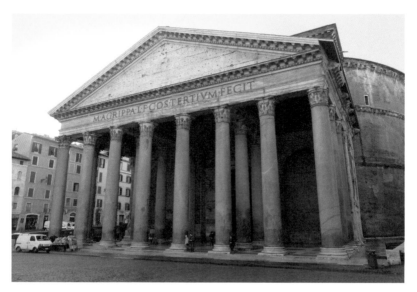

로마의 〈판테온〉. "만신전"이란 의미인 판테온은 거대한 단순함으로 먼저 다가옵니다.

조의 권위를 상징하는, 백성의 삶과는 유리된 유물이지만 종묘 건물 역시 그 앞에 서면 단순한 공간이 주는 어떤 울림이 있습니다. 아직 가보진 못했지만 아마 이집트의 피라미드 앞에서도 그런 느낌이 들겠지요?

판테온을 바라보며 이리저리 걸어 봅니다. 분명 여행자들과 노점상들과 일상을 시작하는 로마인들이 각자의 언어로 판테온 광장을 채우고 있지만 그들의 소리는 하나도 귀에 들어오지 않습니다. 오로지 판테온을 향한 시각만이 지각되는 느낌입니다. 이 또한 판테온의 힘인가 봅니다.

거대한 정문을 지나 천천히 판테온의 심장으로 들어갑니다. 다시 입이 떡 벌어집니다. 다큐멘터리나 여행 프로그램을 통해서 수없이 많이 본, 그래서 너무나도 익숙하다고 생각했던 곳. 하지만 실제의 판테온은 그냥 눈으로만 보는 게 아니었습니다. 눈과 귀와 코와 입과 온몸으로 느끼는 거대한 "공간space, 혹은 우주"이었습니다.

수많은 사각형 무늬(돔의 무게를 줄이기 위해 속이 빈 우물 모양으로 만들어져 있습니다)로 이루어진 거대한 콘크리트 돔, 그 가운데 하늘을 향한 뚫린 유일한 창, 오쿨루스oculus로는 하늘의 빛이 쏟아져 들어옵니다. 그것은 분명 태양을 머금은 하늘의 빛입니다. 반대로 정문을 통해 들어온 로마의 공기는 완벽하게 둥근 판테온 내부를 휘감고 돌아, 그 안의 수많은 이들의 호흡과 기도와 명상과 감탄을 한꺼번에 저 거대한 하늘 창을 통해 온 우주로 보냅니다. 이름 그대로 우주의 "모든pan 신theon"의 집, "판테온" 그 자체입니다.

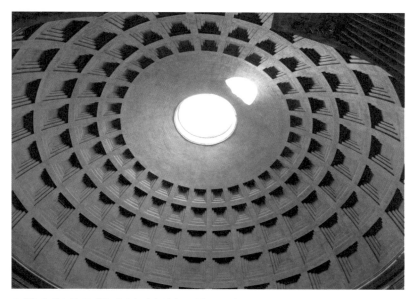

판테온의 내부 돔. 무게를 가볍게 하기 위해 수많은 사각형의 우물 모양 '반자'를 만들어 놓았습니다.

판테온의 정중앙에 서 봅니다. 2000년 전, 철골도 없이 콘크리트로 저 거대한 돔을 올렸다는 것도(판테온의 돔은 현재까지도 철골이 없는 세계 최대

〈라파엘로의 무덤〉 로마, 판테온. 석관에 새겨진 라파엘로의 이름입니다.

의 콘크리트 돔입니다.), 그 건물이 이토록 온전하게 살아 있다는 것도, 그리고 완벽한 사각형과 완벽한 구를 한 공간에 배치했다는 것도 믿어지지 않습니다. 분명 눈앞에 있는데도 말입니다. 왜 서양 건축의 살아있는 원형인지 알 것 같습니다. 기베르티에게 패배한 브루넬레스키가 왜 판테온을 찾아왔는지도, 미켈란젤로가 왜 "천사의 디자인"이라고 했는지도 알 것 같습니다. 그리고 라파엘로가 왜, 판테온에 묻히길 간절히 원했는지도 알 것 같습니다.

이제 내 눈앞에 바로 그, 라파엘로의 무덤이 있습니다. 마치 사춘기 시절의 소년으로 돌아간 듯합니다. 그 시절 내가 얼마나 라파엘로를 흠모했는지 당신들은 모를 겁니다. 레오나르도 다빈치나 미켈란젤로와 달리 미청년의 이미지가 강했던 라파엘로. 그 시절, 나는 그의 〈방울새의 성모〉를 정말 좋아했습니다. 이번 여행에서 가장 보고 싶은 작품 중 하나가 〈방울새의 성모〉

일 정도입니다. 그런 그가 내 눈앞에 누워 있습니다. 부모님의 무덤도, 연인의 무덤 앞도 아닌데 눈앞이 뿌옇게 흐려집니다. 한참동안 그 앞에 서 있었습니다. 그리고 앞으로 만나게 될 수많은 라파엘로들을 하나씩 떠올려 봅니다. 행복한 슬픔입니다.

산 이그나치오 디 로욜라 성당

라파엘로와 판테온을 뒤로 하고 계속 미루어 두었던 산 이그나치오 디 로욜라 성당^{Chiesa di Sant' Ignazio di Loyola}으로 향합니다. 이제 막 문을 연 성당 안에는 아직 아무도 없습니다.

로욜라. 학창 시절 배웠던 세계사를 조금이라도 기억하는 사람은 알겠지

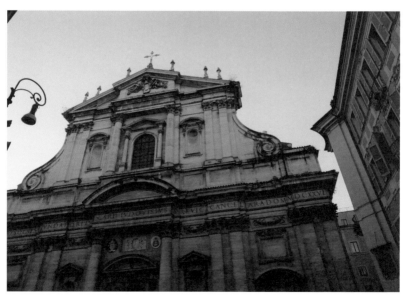

〈산 이그나치오 디 로욜라 성당〉 예수회의 설립자 로욜라를 기리기 위한 바로크 양식의 성당입니다.

만, 16세기 전 유럽을 휩쓸고 있던 종교개혁의 열풍을 정면으로 거부하고 반종교개혁을 시도한 예수회의 창립자가 바로 로욜라입니다. 청빈과 정결, 절대적인 복종을 내세웠던 예수회는 선교(롤랑 조페 감독의 영화 〈미션〉에 등장하는 신부들이 예수회 소속입니다.)와 교육에 힘썼고 땅에 떨어진 교회의 권위와 신뢰를 회복하는데 큰 힘이 되었습니다. 그래서 로마 가톨릭의 입장에서 로욜라는 성인으로 추대됩니다. 그로 인하여 가톨릭이 쇄신하고 개혁하여 오늘날에 이를 수 있었으니까 말입니다. 그런 그에게 바로크 양식의 이 산 이그나치오 디 로욜라 성당이 바쳐진 것입니다.

사실 바로크 양식은 종교개혁의 열풍을 막아 보려는 가톨릭의 어쩔 수 없는 선택이었습니다. 엄격한 성경 해석으로 성상과 성화를 금지하고 심지어 성상 파괴 운동까지 일어났던 북유럽 프로테스탄트의 물결. 로마 가톨릭은 그에 대응해 18년간에 걸쳐 트리엔트 공의회를 개최합니다. 그리고 가톨릭의 내부 개혁과 함께 신의 영광을 표현할 수 있는 예술을 천명하게 되는데, 그 결과 나타난 양식이 "바로크 Baroque"입니다.

사람들의 마음을 붙잡아두기 위해 화려함으로 치장한 신의 영광. 바로크 양식의 그 화려함은 성당 내부의 장식과 그림으로 완성되는데 산 이그나치오 디 로욜라 성당에도 그런 작품이 있습니다. 성당에 들어서자마자 곧바로 고개를 들고 천장을 바라봅니다. 눈을 뗄 수 없이 화려한 천장화, 안드레아 포초 Andrea Pozzo 1642-1709가 그린 〈성 이그나치오의 승리〉입니다.

고개를 한껏 젖히고 카메라의 줌을 있는 대로 당깁니다. 바로크 천장화 특유의 입체와 평면이 교차하는 환상적인 장면이 천장을 가득 채우고 있습니다. 벽과 이어져 있는 그림은 실제 천장 보다 3배 정도 더 높게 보이는 착시 효과로 보는 이의 시선을 끝없이 높은 천상으로 이끕니다. 말 그대로 "신의 영광"을 보는 듯합니다.

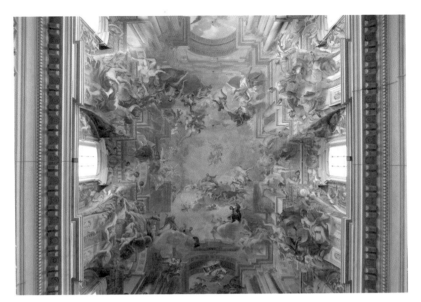

안드레아 포초, 〈성 이그나치오의 승리〉. 로마 산 이그나치오 디 로욜라 성당. 입체적 느낌의 화려한
바로크 양식 천장화입니다.

앞서 말했듯이 나는 종교를 믿지 않습니다. 심지어 종교가 가진 일부 해악에 대해서는 상당히 비판적이기도 합니다. 하지만, 종교가 없었던 인간의 역사를 상상하지는 않습니다. 만일 인간의 역사에 종교가 없었다면 저처럼 아름다운 예술이 없었을 것이고 그만큼 인간의 역사는 삭막했을 테니 말입니다. 그냥 맨눈으로 그림을 봅니다. 다른 어떤 종교적, 역사적 평가도 필요 없이 그림 그 자체가 역사이고 인류의 문화유산입니다.

도리아 팜필리 미술관

로욜라 성당을 나와 부지런히 발걸음을 재촉합니다. 다음 목적지는 도리아 팜필리 미술관Galleria Doria Pamphil입니다. 그런데 어쩐 일인지 미술관 입

구가 보이지 않습니다. 구글 맵에서 검색한 위치에는 작은 카페만 있습니다. 입구를 찾아 이리저리 헤매다가 결국 카페로 들어가서 물어봅니다. 건물 반대편 큰길 쪽으로 가면 입구가 나온다고 합니다. 알고 보니 건물 뒤쪽 광장에서 헤매고 있었던 것입니다. 아직은, 디지털 기기보다 사람이 더 정확한가 봅니다.

입구에서 매표를 하고 또 사진 촬영이 가능한지 물어봅니다. 그랬더니 이번에는 사진 촬영이 가능한 "포토 프리 카드"를 구입하라고 합니다. 조금 씁쓸한 기분이었지만 카드를 구입해 목에 걸고 입장합니다. 플래시를 터뜨리면 안 되는 것은 물론입니다.

허가 여부와 상관없이 미술관이나 박물관에서 전시 작품의 사진을 찍는 게 썩 올바른 행동이 아닌 건 사실입니다. 자칫 작품에 손상을 줄 수도 있고 타인의 감상에 방해를 줄 수도 있습니다. 무엇보다 사진 촬영 때문에 자신도 제대로 된 작품 감상이 힘들기 때문입니다. 그리고 화집이나 미술책, 심지어 몇 번의 구글링을 통하면 본인이 찍는 것보다 훨씬 좋은 조건으로 촬영된 작품들을 볼 수도 있습니다. 그럼에도 불구하고 명작 앞에서 카메라를 들 수밖에 없는 건 인지상정인가 봅니다. 더구나 이곳은 생전 처음 오게 된 이탈리아. 카메라에 손이 가는 건 나 스스로도 어쩔 수 없는 일입니다. 그래서 다른 관람객이 없는 때에 최대한 빨리 사진을 몇 컷 찍은 다음 감상에 집중하자는 원칙을 정했습니다.

도리아 팜필리 궁전의 2층에 자리 잡은 미술관은 궁전이란 이름에 걸맞게 장식 하나하나부터 화려하기 그지없습니다. 하지만 내가 이 미술관을 찾은 것은 그 화려함 때문이 아니라 오직 한 작품 때문이었습니다.

황금빛으로 장식된 화려한 붉은 벨벳 의자에 한 노인이 앉아 있습니다. 부드러운 흰색 레이스 의상에 어깨엔 붉은색 케이프를 두르고 붉은색 모자

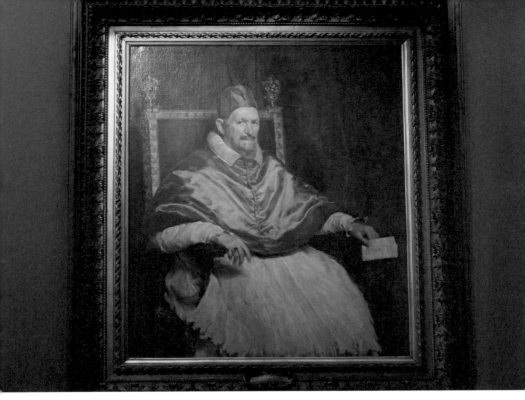

디에고 벨라스케스, 〈교황 인노켄티우스 10세의 초상〉, 로마 도리아 팜필리 미술관.

를 쓴 노인은, 오른손 약지에 황금 반지까지 끼고 있어서 한 눈에도 고위 성
직자란 것을 알 수 있습니다. 그런가 하면, 찌푸린 미간과 다듬지 않은 수
염, 붉은 기가 짙은 얼굴빛에 무섭기까지 한 강렬한 시선, 그리고 꽉 다문 입
과 앞으로 약간 굽힌 자세는 고집 세고 성질 고약한 영감님처럼 보입니다.
이 영감님은 과연 누구일까요? 그렇습니다. 그는 바로 〈교황 인노켄티우스
10세〉입니다. 스페인 바로크 미술의 거장, 디에고 벨라스케스^{Diego Velazquez}
¹⁵⁹⁹⁻¹⁶⁶⁰의 작품입니다.

　앞서 언급했듯이 17세기 초 카라바조의 화풍은 전 유럽에 엄청난 폭풍을
몰고 왔나봅니다. 벨라스케스 역시 초기에는 중간 단계를 생략한 어두운 조
명 아래 격렬한 명암 대비와 사실적 묘사를 통해 극적 장면을 연출했던 카

라바조의 테네브리즘^{tenebrism}에 매료되어 수많은 인물화를 남기게 됩니다. 하지만 그의 사실성은 시간이 지날수록 카라바조와는 조금씩 차이를 보이게 됩니다.

먼저 그림의 대상이 달랐습니다. 벨라스케스의 주인공들은 대부분 당시 생존해 있던 인물들이었죠. 특히 왕족이나 귀족 같은 권력층뿐만 아니라 시녀나 난쟁이, 물장수, 노예, 광대 같은 하층민도 그림의 주인공으로 등장하게 됩니다. 그리고 그들 한 명 한 명에게 모두 인격을 가진 실존 인물로서의 사실성을 부여하죠.

벨라스케스는 거기서 한 단계 더 나아갑니다. 그는 카라바조와 같은 연극적인 조명이나 렘브란트와 같은 심리적 느낌이 들어간 빛이 아니라 실제 우리 눈이 지각하는 빛으로 인물을 묘사합니다. 그리고 정밀 묘사로서의 사실성이 아니라 물감 자국이 그대로 남아 있는 자유로운 붓질에 의한, 말하자면 200년 후 인상파에서나 발견할 수 있는 진보된 의미의 현실성을 추구합니다. 이상화된 인물 묘사에서 탈피했던 것이죠.

자, 이제 벨라스케스의 〈인노켄티우스 10세의 초상〉을 다시 봅니다. 이상화된 이전의 초상화들에선 볼 수 없었던 새로운 시도들로 인해 첫 부분에 나열했던 고집 세고 성질 고약한 영감님의 특징들이 눈에 들어옵니다. 실제로 일중독에, 고집스럽고 성급한 성격이었던 인노켄티우스 10세가 살아있는 것 같습니다. 인노켄티우스 10세도 이 그림을 보고 처음엔 너무 현실적인 자신의 모습이 못마땅했으나, 나중에는 "지극히 생생하다."며 칭찬을 아끼지 않았다고 합니다. 그런 걸 보면, 역사에서의 부정적인 평가와는 별개로 꽤나 교황은 아닌가 봅니다. 어쨌든 벨라스케스는 이후 18세기의 고야, 19세기의 마네와 인상주의, 심지어 20세기의 피카소와 프란시스 베이컨 같은 수많은 작가들에게 영감을 준 "화가 중의 화가"(마네의 편지 중)라는 평

가까지 받게 됩니다.

벨라스케스를 만나고 나니 도리아 팜필리 미술관에서의 숙제를 다 한 것 같아서 나머지 그림들은 슬슬 스쳐 지나갑니다. 그도 그럴 것이 원래 궁전이었던 곳을 미술관으로 꾸민 탓에 궁전 주인들의 컬렉션처럼 그림들이 배치되어 있어서, 전문 미술관에서처럼 그림 하나하나에 집중하기가 쉽지도 않습니다. 아, 물론 벨라스케스의 그림은 한 방에 따로 전시실을 마련해서 집중적으로 감상할 수 있게 해 주고 있습니다. 그렇게 명작들을 스치듯 둘러보고 있는데, 어느 순간 나는 그만 내 눈을 의심하고 말았습니다. 그것은 브뤼헐 때문이었습니다.

근래에 내 상상력을 자극하는 작가들이 있습니다. 알브레히트 뒤러, 아르킴볼도, 히에로니무스 보스, 그리고 브뤼헐. 그런데 그중에 브뤼헐이 전혀 예상치 못한 순간에 내 앞에 나타난 것입니다.

작은 화폭에 확대경을 대고 보아야 할 만큼 세밀하게 묘사된 소품들이나 동식물들. 그런가 하면 등장인물은 어딘지 모르게 비현실적입니다. 그러다 보니 그림 전체가 비현실적 상상의 세계처럼 느껴집니다. 이후 미친 듯이 브뤼헐만 찾았습니다. 한 작품 한 작품 온 신경을 다해 보고 또 보았죠. 그림에 말 그대로 코를 박고 가까이 봅니다. 그것은 경이와 탄식의 연속이었습니다.

그런데, 한 가지 이상한 점이 있습니다. 분명 브뤼헐의 화풍이긴 한데 정말 맞나? 이런 그림들을 브뤼헐의 화집에서 본 기억이 나지 않았습니다. 명패를 보니 "J. Brueghel"으로 적혀 있습니다. 순간 정신이 살짝 멍해집니다. 내가 아는 플랑드르의 풍속화가 브뤼헐은 피터르 브뤼헐 ^{Pieter Bruegel the Elder, 1525?~1569}인데 도대체 이 사람은 누구일까? 급하게 아이패드를 꺼내 구글링을 합니다. 금세 얕은 지식의 한계가 드러납니다. 그는 피터르 브뤼헐의 둘째 아들인 얀 브뤼헐 ^{Jan Brueghel the Elder, 1568~1625}이었습니다. 첫 아들 피터르

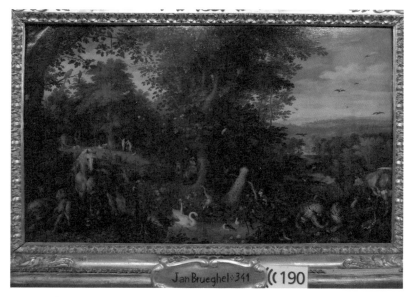

안 브뤼헐, 〈지상 낙원〉, 로마 도리아 팜필리 미술관.

브뤼헐 2세 Pieter Bruegel the Younger, 1564~1638 도 유명한 화가라고 합니다. 심지어 얀 브뤼헐의 아들 얀 브뤼헐 2세 Jan Brueghel the Younger, 1601~1678 역시 화가라고 합니다. 정말 가족끼리 다 해먹은 셈이지요. 그러다 보니 브뤼헐 일가의 그림들 중에는 아직까지 정확히 누구의 것인지 모르는 작품들도 있다고 합니다.

도리아 팜필리 미술관에서 찾은 브뤼헐 일가의 작품은 12~13편 정도입니다. 대부분 얀 브뤼헐의 작품이었는데 1세인지 2세인지는 명확하지 않습니다. 제목만 소개하면 〈성모자와 동물들〉, 〈에덴동산과 아담의 창조〉, 〈불의 은유〉, 〈물의 은유〉, 〈공기의 은유〉, 〈땅의 은유〉 등입니다.

그리고 피터 브뤼헐의 작품, 〈나폴리 만의 전투〉와 〈새덫과 스케이터가 있는 겨울 풍경〉도 발견했는데, 〈겨울 풍경〉은 아무래도 오스트리아 빈의

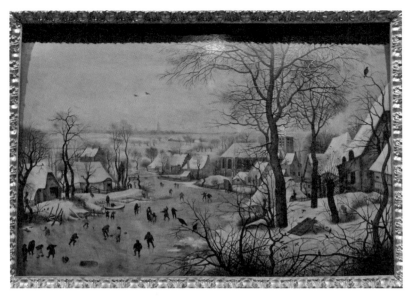

피터르 브뤼헐 2세. 〈새덫과 스케이터가 있는 겨울 풍경〉. 로마 도리아 팜필리 미술관. 오스트리아 빈 미술사 박물관에 있는 아버지 피터르 브뤼헐의 작품의 모작 같습니다.

미술사 박물관에 있는 아버지 피터 브뤼헐의 작품을 아들 피터 브뤼헐이 모방한 것 같아 보입니다. 그런데, 아무려면 어떻습니까? 나에게 이곳 도리아 팜필리 미술관에서 만난 브뤼헐 일가의 작품들은 생애 첫 여행을 축하하는 깜짝 선물이나 마찬가지인데 말입니다.

브뤼헐 일가의 작품들 이후 티치아노의 〈세례 요한의 목을 든 살로메〉, 조반니 벨리니 Giovanni Bellini 1430?–1516의 〈할례〉, 안니발레 카라치 Annibale Carracci 1560–1609의 〈이집트로의 도주〉, 그리고 필리포 리피의 또 다른 〈수태 고지〉 등 수많은 명작들을 안타깝게 스쳐지나 도리아 팜필리 미술관에서 나옵니다. 로마의 초겨울 햇살이 눈부십니다. 이제 다시, 이탈리아인들이 얼마나 카라바조를 사랑하는지 확인하러 갈 시간입니다. 목적지는 산 루이지 데이 프란체시 성당 Chiesa di San Luigi dei Francesi입니다.

산 루이지 데이 프란체시 성당

〈산 루이지 데이 프란체시 성당〉 다른 성당들보다 훨씬 많은 사람들이 입구에 모여 있습니다.

　7차 십자군 원정을 주도했던 프랑스 왕 루이 9세를 기리기 위해 건립된 산 루이지 데이 프란체시 성당 앞에는 지금까지 봐왔던 다른 성당들과 달리 많은 사람들이 모여 있습니다. 처음엔 단지 이곳이 관광객 많기로 유명한 나보나 광장과 판테온 사이에 있어서 그런 줄 알았습니다. 그런데 그게 아니었습니다. 성당 문을 열고 들어가 보니 중앙 제단 왼쪽에 수많은 사람들이 모여 있습니다. 나는 단번에 그들이 모두 나와 같은 목적으로 이 성당에 왔다는 사실을 직감했습니다. 그것은 카라바조 때문이었습니다. 모두 이 성당의 콘타렐리 소성당을 장식하고 있는 카라바조의 〈성 마태오〉 연작 세 편을 보기 위해 온 것이었습니다.

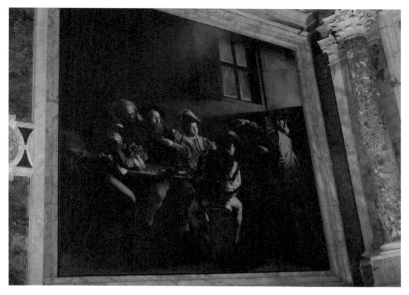

카라바조. 〈성 마태오의 소명〉. 로마 산 데이지 루이 프란체시 성당. 그림 속의 빛과 성당 창을 통해서 들어온 빛이 같은 방향임을 알 수 있습니다.

수많은 사람들 속에서 먼저 왼쪽에 있는 〈성 마태오의 소명〉을 봅니다. 마태복음서의 저자로 알려져 있는 성 마태오는 원래 로마를 위해 일하는 세금 관리였습니다. 재물에 대한 욕심이 특히 강했던 그는 그 욕심을 채우기 위해 수단과 방법을 가리지 않았다고 합니다. 그래서 창녀나 죄인과 같이 천대받는 부류였던 세리가 되어 부당한 방법으로 돈을 걷어 들였죠. 그런 마태오 (성경에서는 제자가 되기 전의 마태오를 레위라고 합니다.)가 16세기 베네치아인 복장을 한 채 한 무리의 사람들과 함께 술집에 있습니다. 그들은 돈을 세고 있었던 것 같습니다. 그 때 전통적 차림의 예수가 베드로와 함께 나타나 누군가를 가리키며 말합니다. "나를 따르라." 갑작스러운 부름에 놀란 마태오는 돈을 세던 것도 잊어버리고 '저 말입니까?'하는 어리둥절한 표정으로 예수를 바라봅니다.

성경의 한 구절을 묘사한 이 그림은 바로크 미술과 카라바조의 예술 정신이 절묘한 조화를 이루고 있는 작품입니다. 우선 일반적인 성화와 달리 예수가 화면의 중앙에 위치해 있지 않습니다. 물론 작품의 주인공이 성 마태오이니 만큼 그럴 수도 있지만, 예수는 화면 가장 오른쪽에, 카라바조 특유의 어두운 배경 속에서, 그것도 몸 대부분이 성 베드로에게 가려져 있습니다. 머리 위의 윤광^{nimbus, 광배}이나 손동작이 아니면 누구인지 알아보기 힘들 정도죠. 신성을 일상적이고 사실적으로 재현하려 했던 카라바조의 정신이 잘 드러납니다.

반면에 작품의 주인공인 성 마태오에게는 빛이 비추고 있습니다. 그런데 그 빛은 그림 속에만 묘사된 게 아닙니다. 그림 속의 빛의 방향은 실제 성당

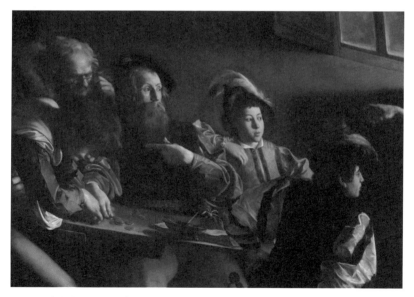

카라바조, 〈성 마태오의 소명〉(부분), 로마 산 루이지 데이 프란체시 성당. 자신을 가리키는 예수를 의아한 듯 바라보는 성 마태오. 가장 왼쪽의 돈을 세고 있는 젊은이와 그 위의 안경 쓴 이도 물욕에 빠져 있기는 마태오와 마찬가지입니다.

의 창으로부터 들어오는 빛의 방향과 일치합니다. 현실의 빛과 허구의 빛이 조화를 이루고 있는 것입니다. 그림의 빛과 자연의 빛, 그리고 어둠 속을 살아가던 마태오를 깨닫게 하는 신의 빛이기도 한 그 빛은 감상자들에게도 가상과 현실의 절묘한 교차를 통해 무언의 가르침과 특별한 감동을 줍니다. 앞서 산 이그나치오 디 로욜라 성당 천장화에서 보았던 바로크 미술의 특징이지요.

그림을 계속 보다 보니 저 사람이 정말 성 마태오가 맞을까 하는 의문이 듭니다. 그러면, 주변 상황에는 아랑곳없이 고개를 숙인 채 돈만 열심히 세고 있는 화면 제일 왼쪽의 젊은이는 누구란 말인가? 그리고 안경을 쓰고 돈 세는 모습만 바라보고 있는 사람은 또 누구인가? 저들 모두는 깨달음을 얻기 전의 성 마태오를 상징하는 것은 아닐까? 아니면 저들 모두 물욕에 사로잡힌 현실의 인간들을 상징하는 것은 아닐까? 여러 의문들이 연달아 일어납니다. 카라바조는 정말 우리에게 많은 고민을 안겨주는 문제적 화가가 분명합니다.

이제 중앙의 〈성 마태오와 천사〉를 봅니다. 의자에 한 쪽 무릎을 얹고 무언가를 열심히 쓰고 있는 마태오. 그 위에 천사가 나타나 신의 말을 전하고 있습니다. 문맹이었던 성 마태오에게 천사가 영감을 주어 복음서를 쓰게 했다는 일화를 표현한 이 그림은 두 명의 인물만으로 굉장히 매력적인 장면을 보여줍니다.

그런데 카라바조는 원래 이 그림에서 글자도 모르는 무지몽매한 모습으로 성 마태오를 묘사하려 했다고 합니다. 다리를 꼬고 앉아 관람객 쪽으로 뻗은 더러운 발, 농민처럼 보이는 지극히 평범한 얼굴, 거기다가 천사가 쥐어주는 펜에 손을 맡기고 수동적으로 복음서를 써 내려가는 모습은 분명 성당 측이 원했던 성인의 모습은 아니었을 것입니다. 카라바조가 처음에 그린

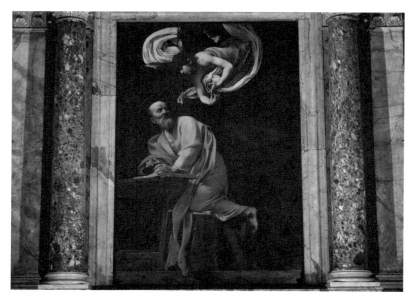

카라바조, 〈성 마태오와 천사〉. 로마 산 루이지 데이 프란체시 성당.

이 그림은 이탈리아의 한 부자가 구입했으나 제2차 세계대전 때 화재로 소실되어 현재는 흑백사진으로만 남아 있습니다.

결국 로마 가톨릭 측으로부터 "점잖지 못하다"는 이유로 거절당한 카라바조는 새롭게 아카데믹하고 드라마틱한 장면을 연출합니다. 붉은색 옷을 입은 성 마태오와 하얀색의 천사는 검고 어두운 배경 위에서 극적인 명암과 색채 대비를 이루고 있습니다. 그런가 하면 방금 천상에서 내려온 듯한 천사의 움직임과 비스듬히 몸을 돌려 천사를 바라보는 성 마태오의 불안정한 자세는 절묘한 조화를 이루어 마치 연극의 한 장면처럼 생동감 있게 보입니다. 비록 가톨릭의 제약에 자신의 뜻을 굽힌 작품이긴 하지만 그 제약마저 저토록 아름답게 수용한 카라바조. 왜 그가 이탈리아인들의 사랑을 받는지 알 것 같습니다.

카라바조, 〈성 마태오와 천사〉. 가톨릭 측으로부터 거절당한 원래의 그림인데 세계 2차 대전 때 발생한 화재로 소실되어 현재는 흑백사진으로만 남아 있습니다.

마지막으로 오른쪽에 있는 〈성 마태오의 순교〉를 봅니다. 시리아와 동방의 페르시아에서 선교에 힘쓰던 마태오는 에티오피아에서 칼에 찔려 순교합니다. 포폴로 성당에서 보았던 〈성 베드로의 순교〉 장면처럼 십자가 형상으로 누워있는 성 마태오. 하늘에서 내려온 천사는 그에게 순교를 뜻하는 종려나무 가지를 건네고 있습니다. 그리고 역시 성당 창을 통해 들어온 빛이 그런 마태오를 비춰주고 있습니다. 성 마태오를 부른 것도, 그를 천상의 성인으로 구원한 것도, 바로 하늘의 빛이란 뜻이겠지요. 바로크 미술의 지향점을 선도적으로 보여준 카라바조의 천재성에 말 그대로 감탄을 금할 수 없습니다.

이런 느낌은 나뿐이 아닌가 봅니다. 카라바조를 만나기 위해 몰려온 수많

은 사람들. 발 디딜 틈도 없이 빽빽하게 모인, 그래서 좋은 위치에서 제대로 그림을 감상할 수도 없는 상황이지만 그들의 표정 하나하나에는 숨길 수 없는 찬탄과 감동이 가득합니다. 그 와중에 타인에 대한 작은 배려도 잊지 않습니다. 다른 사람들을 위해 최대한 말을 아끼는 것은 물론이고, 셔터 소리를 내지 않고 플래시를 터뜨리지 않고 촬영하는 것도 당연합니다. 뒷사람이 먼저 카메라를 들고 있는 것을 발견하면 "Sorry."하며 살짝 비켜주기도 합니다. 카라바조의 예술 정신이 이런 방식으로 수백 년을 거쳐 사람들과 함께 생생하게 살아왔구나 하는 생각에 다시 소름이 돋습니다. 이렇게 많은 이들이 오로지 이 세 편의 그림을 보기 위해 찾아오고 있다는 사실이 부럽기도 합니다. 무시 못 할 우리의 예술 작품들도 이처럼 많은 사람들과 함께 호흡하고 있는가 생각하니 갑자기 안타까워집니다.

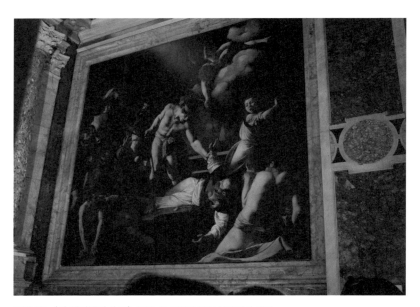

카라바조, 〈성 마태오의 순교〉, 로마 산 루이지 데이 프란체시 성당

카라바조의 감동을 가슴 깊이 간직한 사람들과 함께 성당을 나섭니다. 그리고 그들의 흐름대로 발길을 옮깁니다. 이내 수많은 사람들이 모인 탁 트인 광장이 나타납니다. 바로크 미술의 또 다른 거장 베르니니가 만든 멋진 분수가 있는, 로마인들이 가장 사랑하는 나보나 광장 ^{Piazza Navona}입니다.

나보나 광장

휴일을 맞은 나보나 광장은 사람들로 넘쳐 납니다. 어제 만난 스페인 광장보다 더 많은 것 같습니다. 이탈리아 여행을 준비하면서 나에겐 궁금한 점이 몇 가지 있었는데, 그중 하나가 유럽인들은 왜 그렇게 광장을 좋아하는 것일까 하는 것이었습니다.

유럽인들에게 광장은 좀 더 넓은 의미를 가진 공간이라고 합니다. 아고라^{agora}로서의 기능은 물론이고, 문화와 예술의 공간이기도 하고, 기다림과 만남의 공간, 놀이와 축제의 공간, 시장으로서의 공간, 그리고 먹고 마시는 공간, 말하자면 생활의 공간이라고 하더군요.

하지만 솔직히 이해가 잘 되지 않았습니다. 요즘은 조금 달라지긴 했지만, 나에게 광장이란 두 가지 이미지뿐이었거든요. 이제는 "희미한 옛사랑의 그림자" 같은 대학 시절의 민주 광장이나 한때는 누구에게나 자유롭고 열정적인, 때론 간절했다고 여겼던 시청 앞 광장이 그것입니다. 어찌 보면 지극히 아고라적이고, 그래서 때론 그 부담감 때문에 오히려 "닫혀 있는" 열린 광장인 셈이지요. 광장에 대한 그런 이미지 때문인지, 이탈리아 각 도시마다 자리 잡고 있는 주요 광장들을 여정에 넣긴 했지만 큰 기대를 하지 않은 것도 사실입니다.

그래서일까요? 어제 만났던 스페인 광장과 포폴로 광장도 솔직히 적잖은

충격으로 다가왔습니다. 그것은 단지 많은 여행객들이 찾아오는 곳이라서 그런 게 아닙니다. 위에서 말했던 그런 다양한 기능을 가진 광장이 실제로 내 눈앞에 펼쳐졌기 때문입니다. 그리고 오늘 내 눈앞에 나타난 나보나 광장은 그런 유럽 광장의 전형인 것 같습니다.

고대 로마의 전차 경기장 터 위에 만들어진 길쭉한 광장 한 곳에는, 크리스마스 시즌을 맞이하여 아이들을 위한 작은 놀이 시설을 만들어 놓았습니다. 광장 주위를 둘러싼 오래된 카페들과 식당들엔 사람들이 느긋하게 앉아 이야기를 나누며 음식을 먹고 있습니다. 곳곳에 악기를 연주하고 그림을 그리는 사람들, 사랑을 나누는 연인들, 친구들과 웃고 떠드는 사람들, 혼자서 책을 읽거나 휴대전화를 보는 사람들, 물건을 파는 사람들, 피켓을 들고 자기들의 주장을 외치는 사람들, 그리고 전 세계에서 몰려든 여행객들까지. 그들 모두 광장 그 자체를 호흡하고 느끼고 있습니다. 나도 그들 사이에 함께 앉아 나보나 광장을 느낍니다.

차들이 씽씽 지나는 도로를 건너야 갈 수 있고 때로는 "차벽"까지 넘어야 갈 수 있었던 우리네 광장과는 달리 건물들로 둘러싸여 누구나 쉽게 걸어서 갈 수 있는 이탈리아 특유의 광장, 즉 피아차^{Piazza}가 어떤 것인지 쉽게 이해됩니다.

또한 로마인들이 얼마나 이 나보나 광장을, 그리고 유럽인들이 자기들의 광장을 얼마나 사랑하는지 충분히 알 것도 같습니다. 달리 말할 필요 없이 이 넓은 공간을 말 그대로 자유롭게 어쩌면 무질서하게 즐기고 있는 이 수많은 사람들이 바로 그 증거입니다. 무질서한 자유로움으로 가득찬 광장이 보여줄 수 있는 최고의 가치는 자연스러움입니다. 그것은 줄세움과 구분됨으로 대표되는 우리의 광장에선 도저히 찾아볼 수 없는 가치입니다. 오래전 남사당패가 살판(땅재주)과 어름(줄타기)을 벌이고, 덧뵈기(탈춤)를 펼치

던 마당 공동체를 잊어버린 우리는 아직 제대로 된 광장을 가지지 못한 것은 아닐까 하는 안타까움이 일어납니다.

그리고 무엇보다 로마와 유럽의 광장에는 뛰어난 예술 작품이 있습니다. 이 나보나 광장의 중심에는 베르니니가 제작한 〈네 강의 분수 ^{Fontana dei Quattro Fiumi}〉가 있습니다.

베르니니. 〈네 강의 분수〉. 로마 나보나 광장.

네 강의 분수는 그 당시 세상에 알려진 커다란 네 개의 강, 즉 유럽의 다뉴브, 아프리카의 나일, 아시아의 갠지스, 남아메리카의 라플라타를 의인화한 4명의 거인상과 각 대륙을 대표하는 동식물들, 그리고 중앙의 오벨리스크로 이루어져 있습니다. 오벨리스크의 꼭대기엔 팜필리 가문을 상징하는 비둘기 상이 얹혀 있습니다. 광장을 재조성했던 이가 바로 팜필리 가문 출신

보로미니, 〈성 아그네스 인 아고네 성당〉, 로마 나보나 광장. 보로미니의 아그네스 성당과 베르니니의 네 강의 분수는 나보나 광장의 중심부에 서로 마주 보고 있습니다.

의 교황 인노켄티우스 10세(앞서 도리아 팜필리 미술관에서 초상화로 만났던)였으니, 네 강의 분수는 결국 교황 자신과 가문의 권위와 영광을 드러내기 위한 수단이었던 셈이지요. 거기다가 집집마다 수도 시설이 보급되기 전인 당시의 시민들에게 분수를 통해 깨끗한 물을 공급할 수도 있었으니 교황의 입장에선 그야말로 일석이조였을 겁니다. 하지만, 비록 그런 정치적 목적으로 만들어졌다 하더라도 네 강의 분수가 가지고 있는 아름다움을 폄하할 순 없을 것 같습니다. 아름다움을 통한 가톨릭 권위의 부활, 그것이 바로크 미술의 본질이니까요.

〈네 강의 분수〉 맞은편엔 베르니니의 라이벌 보로미니^{Francesco Borromini} ¹⁵⁹⁹⁻¹⁶⁶⁷가 설계한 바로크 양식의 성 아그네스 인 아고네 성당^{Chiesa di Santa} ^{Agnese in Agone}이 있습니다. 어린 나이에 알몸으로 순교를 당할 위기에 기적

적으로 머리카락이 길어져 온몸을 감쌌다는 성녀 아그네스. 그녀가 순교한 자리에 세워진 성 아그네스 성당은 오목하고 볼록한 곡선들과 수직의 기둥들, 그리고 중앙의 둥근 돔이 조화를 이루어 참 예쁘게 생긴 성당이라는 느낌을 줍니다.

마침 미사가 진행되고 있어서 성당 내부를 보진 못했지만, 로마인들의 일상 속에 분수와 성당으로 살아있는 바로크의 두 거장, 베르니니와 보로미니, 그들을 한 자리에서 만날 수 있다는 사실은 깊은 감동을 줍니다. 길게 쭉 뻗은 나보나 광장을 한 바퀴 돌아 〈넵튠의 분수〉와 〈모로의 분수〉를 훑어보고 발길을 옮깁니다. 원래 일정과 달리 다시 베르니니를 만나러 갑니다.

산탄젤로 다리

유유히 흐르는 테베레 강을 따라 강변길을 걷습니다. 멀리 바티칸의 성 베드로 성당이 보입니다. 가슴이 쿵쾅거립니다. 하지만 아직은 아끼고 아껴두어야 할 곳입니다. 오늘은 테베레 강을 가로지르는 아름다운 산탄젤로 다리 Ponte Sant'Angelo까지입니다.

하드리아누스 황제의 영묘였던 산탄젤로 성 Castel Sant'Angelo과 로마의 중심부를 잇기 위해 만들었던 산탄젤로 다리는 원래 이름이 〈하드리아누스의 다리〉였습니다. 그러던 것이 7세기 경 영묘 지붕에 천사가 나타나 로마에 창궐했던 흑사병을 끝냈다는 전설과 함께 교황 그레고리오 1세가 영묘와 다리에 성Sant' 천사Angelo, 즉 산탄젤로라는 이름을 하사해 지금에 이르고 있습니다.

사람만 건널 수 있는 산탄젤로 다리에는 세계인들의 물결이 이어집니다. 그들은 하나같이 테베레 강과 산탄젤로 성과 산탄젤로 다리를 배경으로 기념사진을 찍고 있습니다. 당연합니다. 파란 하늘과 구름 아래 흐르는 회색

〈테베레강〉 산탄젤로 다리에서 본 테베레강의 모습입니다.

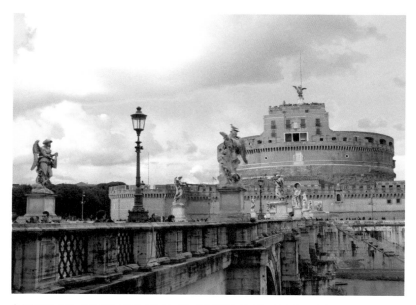

〈산탄젤로 성과 산탄젤로 다리〉 베르니니의 천사상들이 서 있는 산탄젤로 다리를 건너가면 산탄젤로 성이 나타납니다.

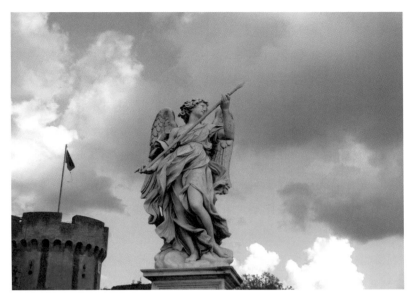

도메니코 구이디, 〈창을 든 천사〉(베르니니 디자인) 로마, 산탄젤로 다리

〈산탄젤로 다리의 천사상들〉 산탄젤로 성에서 바라본 산탄젤로 다리의 천사상들입니다. 비현실적인 현실입니다.

빛 강, 그 위에 그림처럼 놓여있는 다리와 성까지. 누가 이 아름다운 풍경을 놓칠 수 있을까요? 그리고 여기, 베르니니가 있습니다. 그의 천사들이 있습니다.

산탄젤로 다리 위에 빛마저 환상적인 하늘과 구름을 배경으로 춤추듯 서 있는 천사들. 그들은 모두 베르니니의 디자인으로 만들어진 것들입니다. 천사들은 모두 예수의 수난을 상징하는 도구들(십자가, 면류관, 못, 채찍, 창 등)을 들고 있는데, 특히 〈면류관을 든 천사〉와 〈두루마리를 든 천사〉는 처음부터 끝까지 베르니니가 제작했다고 합니다. 현재 다리 위에 있는 것들은 모두 복제품이고 원본은 산탄드레아 델라 프라체 성당에서 만날 수 있습니다. 비록 복제품이긴 하지만 베르니니를 확인하기엔 충분합니다.

한 명 한 명, 천천히 베르니니의 천사들을 놓치지 않고 감상합니다. 미술관이나 성당이 아닌 이처럼 사방이 트인 장소에서, 그것도 눈부신 푸른 하늘을 배경으로 만나는 베르니니의 천사들. 그들은 정말 소름 돋는 아름다움을 보여 줍니다. 실제 천사가 존재한다면 저런 모습들이 아닐까 싶습니다. 정신없이 카메라 셔터를 누릅니다.

그리스 신화 속의 님프나 북유럽 신화의 엘프처럼 천사는 처음부터 상상 속의 존재였습니다. 예술가들이 그런 천사를 묘사할 필요를 느낀 것은 아담과 이브의 추방이나 수태고지 같은 성경 속의 일화들 때문입니다. 그래서 대부분의 예술 작품 속 천사들은 부수적인 역할을 담당했죠. 그런데 천사의 성으로 향하는 다리 위의 천사들은 오로지 그들이 주인공입니다. 그래서일까요? 베르니니는 상상할 수 있는 가장 아름다운 형태로 천사들을 만들어 놓았습니다. 그리고 다리를 건너는 모든 이들에게 살아있는 천사들 사이를 걷는 듯한, 이루 말할 수 없는 환상적인 경험을 선사합니다.

어제 보르게세 미술관과 산타 마리아 델라 비토리아 성당에서 만났던 베

르니니는 조각 예술의 아름다움을 완벽하게 보여주었다면, 오늘 이곳 산탄 젤로 다리에서 만나는 베르니니는 나보나 광장의 분수에 이어 사람들 속에 살아있는 조각 예술의 숨결을 보여주고 있습니다. 비현실에서 현실로, 다시 비현실로 돌아간 기분입니다. 오늘은 정말 바로크의 향연입니다.

피오리 광장과 예수 성당

베르니니의 천사들과 멀리 보이는 성 베드로 성당을 뒤로 하고 오늘의 마지막 일정, 예수 성당^{Chiesa del Gesu}으로 향합니다. 수많은 인파를 헤치고 피하며 길을 재촉합니다. 그런데 길을 잘못 잡은 탓일까요? 어떤 골목을 지나는데 갑자기 시장통이 나타납니다. 여기가 어딜까 확인하려고 아이패드를 꺼내는 순간, 눈앞에 바로 "그"가 떡하니 서 있습니다. 브루노!! 모든 자유인

〈브루노 상〉 로마. 브루노의 죽음 300년 후 빅토르 위고와 입센, 바쿠닌 등이 주도하여 건립한 브루노의 동상.

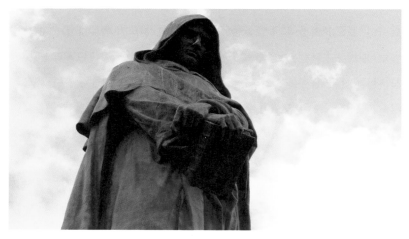

〈브루노 상〉 피오리 광장(꽃의 광장) 중심에는 자유로운 사상을 위해 순교한 브루노의 아름다운 정신
이 살아있습니다.

의 선구자, 사상의 자유를 위해 화형당한 그 "브루노" 말입니다. 갑자기 온
몸이 전율합니다. 두려움 때문이 아니라 숙연한 감동 때문에 말 그대로 모
골이 송연합니다.

 잘 아시겠지만 브루노 ^{Giordano Bruno 1548~1600}는 이성적인 인간의 자유롭고
비판적이며 창조적인 사고를 온몸으로 실천하다가 이단 혐의로 한 세기가
변하는 시점에 화형당한 인물입니다.

 그의 말에 따르면, 무지한 사람들을 가르치고 통치하는 수단이 종교라면
철학은 스스로 행동하는 백성들을 다스릴 수 있는 선택된 사람들의 학문입
니다. 그리고 인간의 모든 활동은 신앙보다 존엄하고 따라서 기독교 신앙만
이 인간을 구원할 수 있는 것이 아닙니다. 심지어 서로 간의 이해와 자유로
운 토론이 바탕 된다면 모든 종교가 평화롭게 공존할 수도 있습니다. 또한
그는 우주는 무한하고 태양계와 비슷한 수많은 세계로 이루어져 있으며, 성
경은 천문학적 함의 때문이 아니라 도덕적 가르침으로 받아들여야 한다고
주장합니다.

오늘날에도 가장 진보적인 종교철학자들이나 주장할 만한 관념들을 지금부터 400여 년 전, 종교개혁과 반종교개혁의 소용돌이 속에서 주장했으니 그는 이단으로 낙인찍힐 수밖에 없었겠죠. 결국 브루노는 교황 클레멘스 8세의 명령에 따라 "선고를 받는 나보다 선고를 내리는 당신들의 두려움이 더 클 것이다."라는 말을 남기고 입에 재갈을 물린 채 불에 타 죽게 됩니다.

그리고 300년이 지난 1899년, 브루노가 화형당한 자리, 캄포 데 피오리 Compo de Fiori, 즉 "꽃의 광장" 중앙에 빅토르 위고와 입센, 바쿠닌 등이 자유로운 사상을 위해 순교한 그를 기려 가장 음울하고, 가장 아름다운 동상을 건립합니다. 동상 건립에 반대하여 당시 여든 살 고령이었던 교황 레오 13세가 성 베드로 광장에서 무언의 금식기도까지 올렸다고 하니 사상의 자유를 쟁취하는 길이 얼마나 지난한 여정인지 알 수 있습니다.

사실 나는 한국으로 돌아오기 전 마지막 일정으로 이 피오리 광장과 브루노를 생각했습니다. 그런데 길을 잘못 든 탓에 너무 일찍 그를 만나고 말았습니다. 그리고 너무 일찍 울고 말았습니다. 동상 아래에서 그를 찾아온 어른들이 손가락으로 가리키며 아이들에게 가르쳐주는 글귀를 보고 말입니다.

"그대가 불에 태워짐으로써 그 시대가 성스러워졌노라."

신의 영광을 아름답게 묘사한 베르니니의 천사상과 음울하지만 아름다운 정신을 형상화한 브루노의 동상. 두 극단의 아름다움을 연이어 만나고 나니 왠지 기분이 묘해집니다. 이제 다시 인파를 헤치고 원래의 마지막 일정, 예수 성당 Chiesa del Gesu으로 향합니다. 반종교개혁의 첫 번째 성당이며 바로크 성당들의 모델인 이 예수 성당에서는 오늘 하루 계속 이어졌던 바로크 미술의 또 다른 걸작을 만날 수 있습니다. 〈예수 이름으로 거둔 승리〉, 흔히 일 바치치아로 불리는 조반니 바티스타 가울리 Giovanni Battista Gaulli 1639-1709가 그

린 천장화입니다.

강렬한 명암 대비와 살아 움직이는 것 같은 착시 효과, 천장의 틀을 부수고 튀어나올 것 같은 역동적인 인물 묘사. 앞서 산 이그나치오 디 로욜라 성당에서 보았던 것과는 또다른 느낌입니다. 그런데, 놀랍도록 화려하지만 브루노를 만난 후라 그런지 감흥보단 시각적 아름다움에만 집중하게 됩니다.

그렇게 12월 7일의 모든 일정을 끝내고 호텔에 들어서자 나는 마치 신병을 앓은 것처럼 온 몸에서 땀이 납니다. 땀을 식히려고 샤워를 하는데 그제서야 발뒤꿈치에 커다란 물집이 잡혀 있는 것을 발견했습니다. 얼마나 정신없이 걸었던지 발이 아픈지도 몰랐는데 말입니다. 그렇게, 12월 7일은 소름과 고름이 함께 한 하루였습니다.

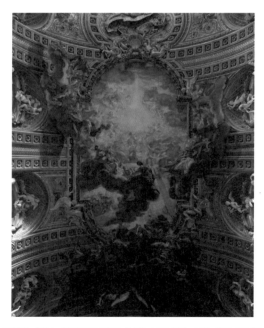

조반니 바티스타 가울리, 〈예수 이름으로 거둔 승리〉. 로마 예수 성당. 건물 장식과 절묘한 입체감을 이루는 바로크 양식 특유의 대형 천장화입니다.

천공의 성 오르비에토,
환상 동화 혹은 잔혹한

오르비에토 / 두오모 / 오페라 델 두오모 박물관 / 슬로시티와 지하도시

로마 외곽의 작은 도시, 오르비에토^{Orvieto}가 오늘 내가 선택한 일정입니다. 애초에 이탈리아 여행을 계획하면서 일정을 짤 때, 오르비에토는 생각지도 않은 곳이었습니다. 아니, 오르비에토란 이름도 처음 들어본 곳이었죠. 원래는 5박 6일 내내 로마에만 머무를 생각이었습니다.

그런데 12월 8일이 이탈리아 국경일 중 하나로 바티칸의 성 베드로 성당과 박물관이 문을 열지 않는다는 사실을 뒤늦게 알게 되었습니다. 어쩔 수 없이 일정을 다시 짰는데 그러다 보니 12월 8일 일정이 텅 비게 된 것입니다. 그래서 눈을 돌린 로마 근교의 작은 도시들 중 내 눈에 들어온 곳이 바로 오르비에토였습니다.

오르비에토

오르비에토로 향하는 완행 기차에서 바라본 이탈리아의 시골 풍경은 우리나라와 전혀 다른 모습입니다. 산이라기보다는 언덕이나 구릉에 가까운 완만한 지형. 숲과 들판에 옹기종기 모인 마을들은 대도시 로마와는 전혀 다

른 감흥을 줍니다. 미술 기행이란 주제로 이탈리아에 오긴 했지만, 사람과 자연과 문화가 어우러진 제대로 된 이탈리아 여행을 하고 싶다는 욕망이 꿈틀거립니다. 때마침 이어폰에서 마스카니의 오페라 〈카발레리아 루스티카나〉의 간주곡이 들려옵니다. 눈과 귀로 함께 이탈리아를 느낍니다.

　오페라의 배경이 된 시칠리아는 오랜 외침과 억압의 역사 탓에 가난하고 거친 삶을 거치면서 유달리 가족주의가 강해진 곳입니다. 〈카발레리아 루스티카나〉는 그런 시칠리아에서 벌어진 서민들의 비극을 그린 작품입니다. 하지만 비극적인 결말과 달리 이 오페라의 간주곡 즉 인터메조intermezzo는 아름답기 그지없습니다. 비극의 폭풍 전야, 마지막으로 평화로움을 만나라는 뜻일까요? 혹시 오늘 만날 오르비에토의 잔혹한 동화를 대비하라는 뜻은 아닐까요? 눈과 귀로 함께 이탈리아를 느낍니다.

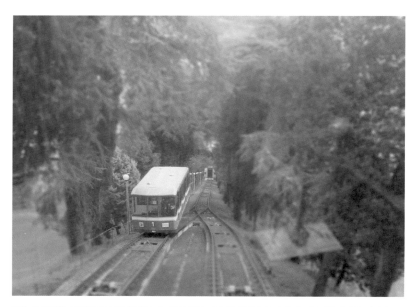

〈푸니콜라레〉 오르비에토 역 앞에서 산 위의 마을. 오르비에토로 오르내리는 푸니콜레라를 탑니다.

그렇게 새로운 감흥 속에 도착한 오르비에토 역. 하지만 내가 가고자 하는 진짜 오르비에토는 역 앞에서 푸니콜라레 ^{funicolare}라고 하는 작은 케이블카 같은 것을 타고 산 위로 조금 더 올라가야 합니다. 왠지 미야자키 하야오 감독의 〈천공의 성 라퓨타〉가 떠오릅니다. 앙증맞은 빨간 푸니콜라레는 불과 몇 분 만에 나를 마을 입구 카헨 광장에 내려놓습니다. 혹시나 시에스타 시간에 걸릴까봐 두오모 광장까지는 셔틀 버스를 탑니다. 남부 유럽 여행에서는 시에스타 시간을 미리 확인하는 게 중요합니다. 잘못하면 몇 시간을 그냥 허비할 수도 있으니까요. 버스 역시 불과 몇 분 만에 나를 두오모 광장에 내려놓았습니다.

두오모

지대가 높아서 그런지 바람이 제법 차갑게 불어옵니다. 하지만 눈앞에 벌어진 광경을 넋 놓고 바라볼 수밖에 없습니다. 웅장한 오르비에토의 두오모 ^{Duomo}, 원래 이름은 산타 마리아 아순타 대성당 ^{Cattedrale di Santa Maria Assunta}입니다. 로마 외곽도시 가운데 오르비에토를 선택한 첫 번째 이유입니다. 크기로 따지자면 밀라노의 두오모 못지않다는 오르비에토의 두오모는 작은 마을에 어울리지 않게 화려하고 거대한 규모를 뽐내고 있습니다. 더구나 주변에 별다른 큰 건물이 없는 광장 한가운데 혼자 우뚝 서 있는 두오모는 로마에서 본 건축물들과는 확연히 다른 웅장함을 보여줍니다.

두오모란 명칭에 대해 잠시 알아볼까요? 두오모는 영어로는 돔 ^{dome}이며 라틴어 도무스 ^{domus}가 어원입니다. 그런데 영어의 돔이 반구형의 둥근 지붕 또는 둥근 천장의 뜻으로 사용되는 데 반해 이탈리아어의 두오모와 독일어의 돔 ^{dom}은 대성당 ^{cathédrale}을 말합니다.

1290년부터 거의 300여년에 걸쳐 건립된 오르비에토의 두오모는 로마네스크와 고딕 양식이 절묘한 조화를 이루고 있습니다. 우선 정면에서 바라보면 로마네스크 양식의 아치형 문과 크고 넓은 기둥이 눈에 들어옵니다.

오랜 세월을 견디면서 여기저기 닳고 깨지긴 했지만 4개의 기둥을 장식하고 있는, 성경 내용을 형상화한 섬세한 부조들은 보는 이의 감탄을 자아냅니다. 그리고 그 위쪽, 하늘로 쭉쭉 뻗은 고딕 양식의 첨탑과 박공을 장식하고 있는 황금빛 모자이크는 화려함을 더해 줍니다. 특히 중앙의 장미창은 예수와 성인들의 작고 세밀한 조각상에 기하학적 패턴과 무늬까지 배치하여 더할 나위 없이 섬세하고 아름답습니다. 누군가 말했던가요? 명품은 디테일에서 완성된다고. 이토록 거대한 두오모에 이토록 섬세한 장식이라니. 제대로 된 명품을 보는 것 같습니다.

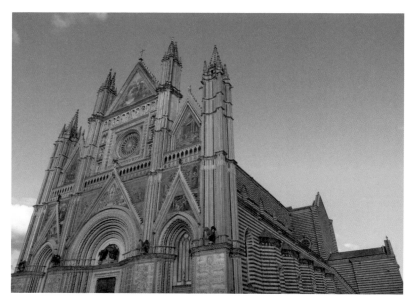

오르비에토의 두오모. 〈산타 마리아 아순타 대성당〉 로마네스크 양식의 아랫부분과 고딕양식의 윗부분이 조화를 이루고 있는 거대한 성당입니다.

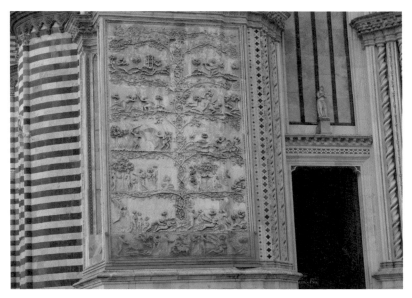

〈기둥 부조〉 오르비에토 두오모의 기둥 부조입니다. 구약성서의 내용들을 섬세하게 묘사하고 있습니다.

서둘러 표를 끊고 두오모 안으로 들어갑니다. 기본적으로 로마네스크 양식이라 성당 내부는 단순했지만, 고딕 양식의 스테인드글라스가 화려함을 더해주고 있습니다. 로마네스크^{Romanesque} 양식은 8세기 말 샤를마뉴 대제 시절부터 고딕 양식이 발생한 13세기까지 서유럽 각지에서 발달한 건축양식입니다. 이름에서 알 수 있듯이 로마의 전통에 게르만족의 요소가 많이 반영된 양식으로 창문과 문이나 아케이드(개방형 통로)에 반원형 아치를 많이 사용한 점, 건물 내부를 떠받치기 위해 원통형 볼트(천장이나 지붕의 곡면 구조)와 교차 볼트를 쓴 점이 특징입니다.

나는 이곳에서 또 오르비에토를 선택한 두 번째, 아니 가장 중요한 이유를 찾아보았습니다. 그것은 바로, 루카 시뇨렐리^{Luca Signorelli 1445?-1523}의 프레스코 연작, 〈최후의 심판〉입니다. 그림을 발견한 순간 다시 어제의 전율

이 느껴집니다. 아니 어쩌면 훨씬 더 강한 전율인지도 모르겠습니다. 이 그림을 보고 싶어서 오긴 했지만 말하자면 어쨌거나 구멍 난 일정의 땜빵인 셈인데, 그런데 그게 아니었습니다. 오르비에토에 오지 않았다면, 그리고 루카 시뇨렐리의 이 그림, 〈최후의 심판〉을 보지 못했다면 나는 영영 후회할 뻔 했습니다.

두오모 중앙 제단의 오른쪽, 산 브리치오 소성당^{Cappella di San Brizio}의 네 벽을 빽빽하게 장식하고 있는 〈최후의 심판〉은 내 상상을 훨씬 뛰어넘는 것이었습니다. 〈적 그리스도의 행적〉부터 〈육체의 부활〉, 〈천국의 선택〉, 〈저주받는 자들〉까지 초기 르네상스의 다양한 실험들의 향연을 보는 것 같습니다. 특히 근육질의 나체 인물들과 악마들이 혼란스럽게 뒤섞여 있는 〈저주받는 자들〉과 최후의 심판 후 죽은 자들의 부활을 묘사한 〈육체의 부활〉

루카 시뇨렐리, 〈적 그리스도의 행적〉, 〈천국의 선택〉, 프레스코 〈최후의 심판〉 연작 중. 오르비에토 두오모의 산 브리치오 소성당.

은 인체에 대한 해부학적 묘사에 관심이 많던 루카 시뇨렐리의 특징을 잘 보여줍니다. 더구나 이 연작이 프레스코화란 걸 생각하면 이처럼 복잡하고 역동적인 화면을 구성했다는 사실이 믿기지 않을 정도입니다. 프레스코화는 회반죽이 마르기 전 간단한 밑그림 상태로 빨리 완성해야 되기에 늘 시간에 쫓기니까요.

루카 시뇨렐리, 〈저주받는 자들〉 프레스코 〈최후의 심판〉 연작 중. 오르비에토 두오모의 산 브리치오 소성당.

악마들에게 고통 받고 있는 인간 군상의 생생한 표정들과 막 부활하여 어리둥절해 하는 모습 역시 감탄을 자아냅니다. 어떤 이들은 이 그림이 미켈란젤로의 저 위대한 〈최후의 심판〉에는 미치지 못한다고 합니다. 물론 당연한 평가겠지요. 하지만 그것은 시간이 해결해 줄 문제 같습니다. 만약, 미켈란젤로가 먼저 태어나 초기 르네상스를 이끌었고 루카 시뇨렐리가 뒤를 이

었다면 그 평가는 어떻게 달라졌을까요? 더구나 미켈란젤로 스스로도 루카 시뇨렐리에게서 많은 영향을 받았다고 고백했습니다. 라파엘로도 오르비에토를 찾아와서 이 그림을 보고는 루카 시뇨렐리의 열렬한 숭배자가 되었다고 합니다.

루카 시뇨렐리, 〈육체의 부활〉 프레스코 〈최후의 심판〉 연작 중. 오르비에토 두오모의 산 브리치오 소성당.

이유야 어찌됐든 루카 시뇨렐리의 〈최후의 심판〉은 아직 미켈란젤로를 보지 못한 내 상상을 훨씬 뛰어넘고 있습니다. 한 부분이라도 놓칠까봐 도무지 눈을 뗄 수가 없습니다. 미친 듯이 셔터를 누르고 또 눌렀습니다. 그런데 셔터를 누르는 내내 이유를 알 수 없는 신음 소리와 한숨이 흘러나오기도 합니다. 느낄 수 있겠습니까? 전율은 이렇게 아주 다양한 방식으로 우리에게 다가옵니다.

오페라 델 두오모 박물관

　나는 아주 오래 그 전율을 간직하며 루카 시뇨렐리의 또 다른 명작을 찾아 오페라 델 두오모 박물관^{Museo dell' Opera del Duomo}으로 향했습니다. 유럽의 수많은 미술관이나 박물관은 늘 사람들로 붐비기 때문에 유명한 작품을 마음 놓고 감상하기가 어려운 게 사실입니다. 그런데 간혹 관람객의 흐름이 뚝 끊길 때가 있는데 그럴 땐 한 작품, 한 전시실을 자기 혼자 독차지하는 행운을 맛볼 수도 있습니다. 그것을 혹자는 "황제 관람"이라고 하더군요. 그런데 바로 그 "황제 관람"을 이번에 확실하게 할 수 있었습니다.

　두오모의 부속 박물관인 오페라 델 두오모 박물관은 두오모 오른쪽 뒤편에 있습니다. 오페라 하면 가극을 뜻하는 음악 용어로 잘 알려진 이탈리아어지요. 하지만 작품 또는 저작이라는 뜻도 있습니다. 따라서 오페라 델 두오모 박물관은 두오모에 있던 작품들을 모아놓은 박물관이란 뜻입니다.

　이곳에 바로 루카 시뇨렐리의 또 다른 걸작, 내가 오르비에토를 선택한 세 번째 이유, <성 마리아 막달레나^{Santa Maria Magdalena}>가 있습니다. 그런데 박물관의 이상한 구조 탓인지 대부분의 관람객이 박물관의 딴 곳만 보고 나가버리는 것이 아닙니까? 나도 박물관을 이 잡듯이 뒤졌지만 이 작품을 찾지 못했죠. 도저히 안 되겠다 싶어 직원에게 물어봤습니다.

　"루카 시뇨렐리, 마리아 막달레나."

　이렇게 또박또박 말하니 곱상하게 생긴 직원은 뜻밖에도 박물관 바깥 계단을 가리킵니다. 그곳으로 올라가면 있다고 합니다. 그리고 아무도 묻지 않았는데 당신만 물어본다며 웃습니다.

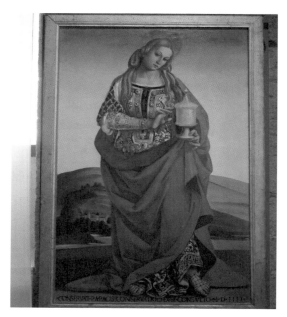

루카 시뇨렐리, 〈성 마리아 막달레나〉, 오르비에토 오페라 델 두오모 박물관.

상상할 수 있습니까? 아무도 없는 박물관에서 나 홀로 맞이한 〈성 마리아 막달레나〉라니! 외곽선으로 뚜렷하게 그려낸 갸름한 얼굴. 초기 르네상스 양식의 대표적인 얼굴 묘사에(이 묘사는 피렌체에서 보티첼리의 그림에서도 확인할 수 있습니다.) 황금색과 붉은색의 화려한 옷차림, 신비한 눈빛과 황금빛 긴 머리카락, 그리고 손에는 향유병을 든 여인! 오직 나 혼자 그녀를 마주하고 있습니다. 물밀듯 밀려오는 감동이란 말은 이런 때 쓰는 것일 테지요. 오래오래 〈성 마리아 막달레나〉 앞에 머무를 수밖에 없었습니다.

잘 아시겠지만 마리아 막달레나는 예수의 죽음과 부활을 모두 목격한 유일한 사람입니다. 예수의 유일한 여제자로 평가받기도 하지요. 원래 거리의 여인이었던 그녀는 예수 앞에서 눈물로 회개했는데 그때 흘린 눈물이 예수

의 발을 적시자 자신의 긴 머리카락으로 예수의 발을 닦고 향유를 부었다고 합니다. 그리고 예수가 죽은 다음 날부터 예수의 시신에 향유를 바르기 위해 찾아갔다가 예수의 부활을 목격하지요. 따라서 손에 든 향유병과 황금빛 긴 머리카락은 그녀를 상징하는 도상입니다.

이탈리아 미술사에서 루카 시뇨렐리는 르네상스 초기의 선구자로서 자리 매김하고 있습니다. 이 그림 〈성 마리아 막달레나〉도 딱 그 위치에 어울리는 그림입니다. 그래서 중세의 모자이크와 같이 여전히 부자연스러운 묘사도 언뜻 보입니다. 하지만 그의 그림들이 "수많은 미술가들에게 미술의 궁극적인 극치에 이르는 길을 열어주었다."는 화가이자 르네상스 미술사가인 조르조 바사리의 평가처럼, 다음 세대 르네상스의 천재들 즉, 미켈란젤로나 라파엘로에게 큰 영향을 끼쳤다는 사실은 잊지 말아야겠습니다.

슬로시티와 지하 도시

두오모와 루카 시뇨렐리를 만나고 나니 어느새 3시가 훌쩍 넘었습니다. 배가 너무 고파 간단하게 요기를 하고 오르비에토 여기저기를 천천히 걷기로 했습니다. 그런데 혹시 알고 있는지요? 나도 이번 여행을 준비하며 처음 알게 되었는데, 이른바 '슬로시티 운동'의 발상지 가운데 하나가 이곳 오르비에토란 사실 말입니다. 슬로시티도 이탈리아어 'Citta slow'의 영어식 표현입니다. 나도 이 슬로시티를 되도록 천천히 느끼기로 했습니다. 그래서 밤 늦게까지 오르비에토 구석구석을 돌아보려고 로마로 되돌아가는 기차도 막차 바로 앞 차로 예매했습니다. 예쁜 카페가 있으면 오래 앉아 책도 읽고 글도 쓰려고 합니다.

슬로시티가 되려면 우선 인구 5만 명 이하에, 유기농 농업, 자연과 조화를

이룬 도시 환경과 역사 보전, 대체 에너지 개발, 네온사인과 조명 제한 등의 까다로운 조건을 통과해야 합니다. 오르비에토는 그런 슬로시티의 발상지답게 이름 그대로 모든 것이 천천히 지나갑니다. 이곳을 찾은 수많은 관광객들도 이곳저곳을 천천히 걸어다닐 뿐 대도시 로마에서 목격했던 활기나 환호는 없습니다. 대신 낮은 목소리로 감탄하고 아름다운 풍경은 눈과 카메라에 담을 뿐입니다. 눈을 씻고 찾아봐도 패스트푸드 가게는 보이지 않습니다.

이름과 달리 아담한 공화국 광장Piazza della Repubblica에는 오르비에토 시민들이 정성껏 가꾸고 가공한 농축산물을 파는 작은 시장이 열리기도 했습니다. 특유의 빛깔과 향기를 뽐내는 동그란 치즈들이 우리네 메주처럼 정겹습니다. 그런가 하면 허수아비가 지키고 있는 과일 가게엔 농부들이 정성스레 키운 사과와 오렌지, 체리, 살구, 석류가 울긋불긋 빛깔을 뽐내고 있습니다. 나는 내일 아침에 먹을 사과를 몇 알 사고 문이 열려 있는 작은 기념품 가게를 찾았습니다. 그런데 놀랍게도 그 기념품 가게는 오르비에토의 또 다른 명물인 지하도시로 통하는 입구였습니다.

고대 에트루리아인들이 외침을 피하고 식품을 보관하기 위해 도시 곳곳에 파놓은 지하굴이 오르비에토 전체에 1000개를 넘는다고 합니다. 지금은 대부분 그 입구가 막혀 있는데 이 가게처럼 박물관으로 꾸며 놓은 곳도 있습니다. 표를 끊고 지하도시로 들어서니 생각보다 크고 복잡한 규모에 눈이 휘둥그레집니다. 곳곳에 고대인들의 지하 생활공간과 그들이 사용했던 토기와 각종 도구들이 전시되어 있어 보는이의 흥미를 자아냅니다. 오르비에토 지상의 거대한 두오모를 비롯한 수많은 벽돌 건물들을 이 미로 같은 지하도시가 떠받치고 있다고 생각하니 아찔한 느낌도 듭니다.

한참이나 지하 도시를 헤매다 다시 지상으로 올라오니 피노키오를 만든 제페토 할아버지를 닮은 주인 할아버지께서 미소로 맞아 주십니다. 그 미소

가 너무 인자해 보여 나도 웃으며 인사를 건넵니다.

"어르신 너무 잘 생기셨어요."

그렇게 오르비에토 여기저기를 돌아다니다 보니 특이한 점이 눈에 띕니다. 그것은 바로 아이들이었습니다. 이곳 오르비에토엔 유난히 아이들을 데리고 온 여행객들이 많았습니다. 로마에서의 이틀보다 훨씬 많은 아이들을 여기서 만난 것 같습니다. 그럴 수밖에 없습니다. 오르비에토에는 아이들이 좋아할 만한 예쁜 가게들이 아주 많습니다.

크리스마스 시즌을 맞이하여 곳곳을 알록달록하게 치장한 오르비에토에선 귀여운 도자기 인형 가게와 나무 공예품 가게들, 장난감 가게들이 아이들을 유혹합니다. 더구나 오르비에토 전체를 한 눈에 볼 수 있는 그다지 높지 않은 예쁜 시계탑과 고대 에트루리아인들이 만들었다는 지하 도시도 아이

〈오르비에토 거리〉 오르비에토에는 부모님들과 함께 온 아이들이 많습니다.

들의 상상력을 자극하기에 충분합니다. 그래서일까요? 오르비에토에서 만난 아이들은 하나같이 천사 같습니다.

〈시계탑〉 오르비에토의 중앙에 위치한 시계탑입니다.

천사 같은 아이들. 세상 어느 곳의 아이들이 천사 같지 않겠습니까마는 사실은 저 아이들이 정말 천사입니다. 왜냐하면 우리의 머릿속에 자리 잡고 있는 천사의 이미지는 유럽 화가들의 그림 속 천사들이고, 그 천사들의 모델은 당연히 저 아이들이기 때문입니다. 참, 고정관념이란 게 이토록 공고합니다. 천사에 대한 관념마저도 이렇게 서구적일 수밖에 없다니 괜히 아이들에게 미안해지기도 합니다.

그렇게 오랫동안 오르비에토를 돌아다니다가 다시 푸니콜레라를 타고 내려오니 묘한 기분이 듭니다. 작은 마을에 어울리지 않는 거대한 두오모. 그

리고 아이들의 상상력을 자극하는 아기자기한 마을과 또 어울리지 않게 공포스러운 〈최후의 심판〉. 오르비에토는 이렇게 어울리지 않는 것들이 절묘하게 어우러진, 말 그대로 "천공의 성" 같습니다.

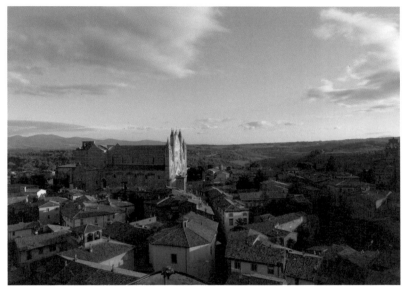

시계탑에서 바라본 오르비에토 풍경. 미야자키 하야오 감독의 애니메이션 〈천공의 성 라퓨타〉가 떠오르는 풍경입니다.

오래된 미로

콜로세움과 개선문

솔직히 말하면 초보 여행자에 불과한 나에게 로마와 이탈리아는, 아니 유럽은 단 며칠 사이에 명소 앞에서 사진 찍기만 하는 패키지 여행 상품도 과분할 것입니다. 그런데 "이탈리아 미술 기행"이란 거창한 타이틀까지 달고 혼자서 한 달간의 모든 일정을 소화하려니 말 그대로 황새 따라가다 가랑이 찢어지는 뱁새 신세 같습니다. 이제 겨우 나흘째인데 말입니다. 아직 이탈리아는 넓고, 봐야할 것들은 많습니다.

로마에서의 마지막 날, 오늘은 고대 로마의 흔적들을 천천히 둘러보고자 합니다. 되도록 지도에 얽매이지 않고 콜로세움과 그 주변을 돌아볼 생각입니다. 보통의 여행자들과 마찬가지로 첫 일정은 당연히 콜로세움입니다.

잘 아시겠지만 콜로세움 또는 이탈리아어 콜로세오Colosseo는 로마, 아니 이탈리아의 상징입니다. 미술 기행이란 타이틀에 맞지 않을 수도 있겠지만 '건축도 넓은 의미에서 미술이다'며 자의적으로 해석하고는 길을 나섭니다.

콜로세움은 먼저 그 크기부터 사람들을 놀라게 합니다. 이름부터가 거대하다는 뜻의 라틴어 콜로살레colossale에서 유래했다더니 사진으로만 보던 것

과는 전혀 다른 느낌이었습니다.

높이 48미터, 전체 4층으로 이루어진 외벽은 잘 알려진 것처럼 아래층부터 도리스식, 이오니아식, 코린트식의 원기둥들이 80개의 아치를 끼고 늘어서 있습니다. 이를테면 고대 그리스 건축 양식의 집합체인 셈입니다. 하지만, 거기까지입니다. "미술 기행"이라는 주제로 바라볼 수 있는 콜로세움은 딱 거기까지밖에 없습니다. 콜로세움은 어쩔 수 없이 다른 방향으로 바라보아야 할 것 같습니다.

가장 먼저 표를 사고 콜로세움 내부로 들어갑니다. 그러자 밖에서 보던 것과는 또 다른 느낌의 공간이 펼쳐집니다. 거대한 기둥들과 벽들이 마치 미로처럼 이어집니다. 안내 표지판을 따라 2층으로 올라서니 그 거대한 규모가 다시 한 눈에 들어옵니다. 비록 외벽과 기둥들만 남아 커다란 폐허처럼 보이지만 갈매기들이 무리지어 날고 있는 건너편 꼭대기를 보니 아찔할 정도로

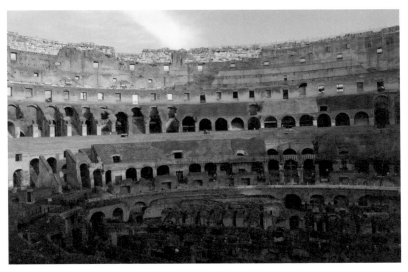

〈콜로세움〉웅장한 콜로세움의 내부. 수없이 많은 검투사와 노예, 이민족, 이교도들의 피가 흐르고 있는 콜로세움을 바라보는 마음이 무겁습니다.

까마득합니다. 이처럼 복잡하고 거대한 규모의 건축물을 2000여 년 전에 지었다는 사실이 믿기지 않습니다.

하지만, 그럼에도 불구하고 콜로세움은 고대의 역사입니다. 우리가 기억해야 할 것은 이 건물의 거대함뿐만이 아니라 피로 얼룩진 잔혹한 인류사입니다. 처음 개장 당시 희생당한 9000여 마리의 야생 동물들을 시작으로 콜로세움에는 수없이 많은 검투사와 노예, 이민족, 이교도들의 피가 흐르고 있습니다. 그리고 그 피의 역사가 거의 500년 가까이 이어졌다고 하니 보는 내내 마음이 무겁습니다. 전 세계에서 찾아오는 수많은 여행자들은 거대한 폐허처럼 남은 이 비극의 현장에서 무엇을 보고 느낄까요?

콜로세움을 "여민락^{與民樂}"의 광장이 아니라 "우민^{愚民}"의 광장으로 본 신영복 선생님의 지적이 떠오릅니다. 그리고 로마의 몰락이 이민족의 침입 때문이 아니라 "로마 시민이 우민화될 때", "로마가 로마인의 노력으로 지탱할 수 있는 크기를 넘어섰을 때"(신영복,《더불어숲》1권) 시작되었다는 선생님의 지적에 고개를 끄덕일 수밖에 없습니다. 어쩌면 역사에 대한 진지한 고민과 성찰이야말로 저 거대한 콜로세움이 아직까지 남아 있는 이유가 아닐까 조심스럽게 생각해봅니다.

콜로세움 바로 옆에는 콘스탄티노 개선문 ^{Arco di Constantino}이 있습니다. 이 개선문은 기독교를 공인하고 수도를 콘스탄티노플로 옮긴 그 콘스탄티누스 1세가 밀비우스 다리 전투에서 거둔 승리를 기념하기 위해 세운 것입니다.

이른바 '팍스 로마나'라는 평화의 시대를 구가하던 로마 제국은 3세기 무렵 25명의 군인 황제가 난립하며 위기를 맞게 됩니다. 그 혼란을 바로 잡고 집권한 디오클레티아누스 황제 ^{Diocletianus}는 로마 제국의 근본 문제를 너무 방대해진 영토에 있다고 보았죠. 그래서 제국을 동서로 양분하여 두 명의 정제 ^{Augustus}를 두고 각각의 정제는 부제 ^{Caesar}를 한 명 씩 두어 방위를 분담하

는 통치 방식을 채택합니다. 이른바 사분치제四分治制입니다. 하지만 디오클레티아누스 황제의 사후 이 사분치제는 오히려 제국을 더 혼란의 늪에 빠뜨리는 원인이 됩니다. 그리고 그 혼란을 다시 통합한 이가 바로 콘스탄티누스 대제Constantinus I입니다.

일화에 따르면, 콘스탄티누스는 312년 사분치제의 경쟁 황제 막센티우스와 결전을 앞두고 "정오의 태양 위에 빛나는 십자가가 나타나고, 그 십자가에는 '이것으로 이겨라'는 글자가 쓰여 있는" 환영을 보았다고 합니다. 물론 이것은 역사가 유세비우스의 창작 내지 뜬소문으로 여겨지지만, 콘스탄티누스는 결국 밀비우스 다리에서 벌어진 전투를 대승으로 이끌었고, 그로써 로마 전체를 지배하게 되었죠. 그 이후 수도를 콘스탄티노플로 옮기고 '밀라노 칙령'을 통해 기독교를 공인하게 된 것도 물론입니다.

코린트 양식을 기본으로 하고 있는 개선문은 밀비우스 전투의 승리, 로마입성, 베로나 포위 등 콘스탄티누스 황제의 업적들을 다양한 부조들을 통해 보여주고 있습니다. 말하자면 황제의 위대한 업적 홍보문인 셈입니다. 고대 에트루리아인들로부터 시작된 이 개선문의 전통이 저 유명한 파리의 나폴레옹 개선문(에투알 개선문)을 거쳐, 심지어 평양의 개선문까지 이어지고 있습니다. 그러고 보면 개선문은 동서고금을 막론하고 권력자들에게 정말 매력적인 아이템인가 봅니다.

개선문을 뒤로 하고 고대 로마의 건국 신화가 살아 숨쉬고 있는 팔라티노 언덕과 고대인들의 삶의 터전인 포로 로마노를 걷습니다. 폐허처럼 남은 유산들이지만 발바닥의 물집도 참아가며 걷다보니 홀로그래피처럼 그들의 형상이 떠오릅니다. 결국 여행도 상상력이 중요한가 봅니다. 그리고 정말이지 누군가의 말처럼 아는 만큼 보이는 것이 아니라 걷는 만큼만 보이는 것 같습니다.

지친 발과 끊어질 것 같은 허리를 이끌고 포로 로마노를 나와 캄피돌리오 언덕^{Campidoglio}에 오르니, 흔히 포로 로마노의 소개 사진에서 봐왔던 풍경이 눈앞에 펼쳐집니다. 이제 본격적으로 고대 로마의 미술을 만날 시간입니다.

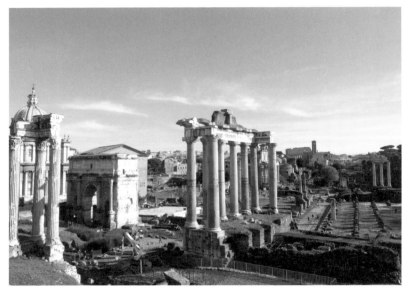

〈포로 로마노〉 캄피돌리오 언덕에서 바라본. 오래된 미로처럼 이어지는 고대 로마인의 삶의 공간 포로 로마노입니다.

캄피돌리오 광장

캄피돌리오 언덕에는 미켈란젤로가 설계한 르네상스 건축의 대표작 캄피돌리오 광장^{Piazza del Campidoglio}이 있습니다. 착시 현상을 보여주는 진입 계단을 올라 포로 로마노에서 옮겨온 카스토르와 폴룩스(제우스의 쌍둥이 아들)의 거대한 석상을 지나면 마치 극장처럼 배치된 세 채의 건물이 나타납니다. 중앙의 〈아우렐리우스 황제의 기마상〉을 중심으로 정면에는 옛 시청

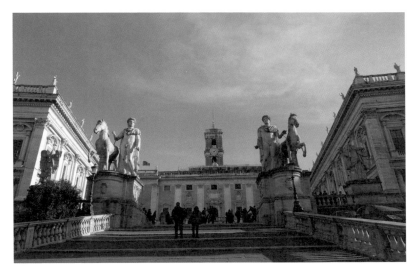

〈캄피돌리오 광장〉 미켈란젤로가 설계한 캄피돌리오 광장입니다. 계단 위 〈카스토르와 폴룩스〉의 석상. 정면 건물이 구 시청사. 왼쪽이 누오보 궁전. 오른쪽이 콘세르바토리 궁전입니다.

사인 세나토리오 궁전^{Palazzo Senatorio}이 있고 왼쪽이 누오보 궁전^{Palazzo Nuovo}, 오른쪽이 콘세르바토리 궁전^{Palazzo dei Conservatori}입니다.

캄피돌리오 광장은 그다지 큰 규모는 아닙니다. 하지만 별 모양 패턴의 타원형 바닥과 사다리꼴로 배치된 주변 건물들이 절묘한 비례와 조화를 이루고 있어 광장 자체만으로도 미켈란젤로의 예사롭지 않은 예술성을 느끼게 해 줍니다.

그런데 콜로세움부터 팔라티노 언덕과 포로 로마노를 지나 이곳까지 쉴 새 없이 걸어왔던 터라 발바닥에 불이 납니다. 발뒤꿈치에 잡혔던 물집이 다시 터졌는지 쓰라려 옵니다. 잠시 누오보 궁전의 기둥 아래 풀썩 주저앉아 다리를 쉬며 광장을 봅니다.

광장 중앙에 있는 〈아우렐리우스 황제의 기마상〉은 비록 복제품이지만 인기가 많습니다. 수많은 여행객들이 기념사진을 찍고, 현장 수업을 온 듯한

10대 후반의 학생들은 선생님의 설명에 열심히 귀를 기울이고 있습니다. 멍하니 한참동안 그 광경을 바라봅니다. 한 마디도 알아듣지 못하는 이탈리아어지만 왠지 선생님과 학생들의 현장 수업이 부럽기도 하고 동참하고 싶어집니다. 개중엔 제일 뒤쪽에서 선생님의 말은 듣지도 않고 앞의 여학생들에게 장난을 거는 남학생들도 있지만 그들도 선생님에게서 박물관 입장권을 받고 나서는 제법 점잖은 태도로 박물관으로 들어갑니다. 나도 자리에서 일어나 그들을 따라 카피톨리니 박물관^{Museo Capitolini}에 입장합니다.

카피톨리니 박물관

1471년 교황 식스투스 4세^{Sixtus IV}가 로마 시대의 청동 조각들을 콘세르바토리 궁전에 기증하면서 설립된 이 박물관은 1654년 교황 피우스 5세^{Pius V}가 다수의 조각상을 기증하면서 누오보 궁전도 박물관이 되었습니다. 1734년부터 일반에 개방되었고, 지금은 누오보 궁전과 콘세르바토리 궁전을 지하 통로로 이어 하나의 박물관으로 조성했습니다. 세계에서 가장 오래된 박물관으로 손꼽히기에도 손색이 없는 카피톨리니 박물관에서는 지난 사흘 동안 만난 르네상스나 바로크 미술보다 훨씬 더 오래 전으로 거슬러 올라가 고대 로마 미술의 정수를 집중적으로 만날 수 있습니다.

콘세르바토리 궁전 안뜰에 들어서자 가장 먼저 거대한 석상의 파편이 눈에 들어옵니다. 두상과 한 쪽 손, 한 쪽 발, 한 쪽 무릎 정도만 남은 석상의 주인은 콘스탄티누스 2세로 추정됩니다. 두상만 해도 성인 키를 훌쩍 넘는 이 거대한 석상은 좌상이었는데도 실제 높이가 10미터를 넘었을 거라고 합니다. 시작부터 고대 로마가 무지막지하게 다가옵니다.

전시실의 곳곳을 채우고 있는 고대 로마의 석상과 청동상들. 고대 그리스

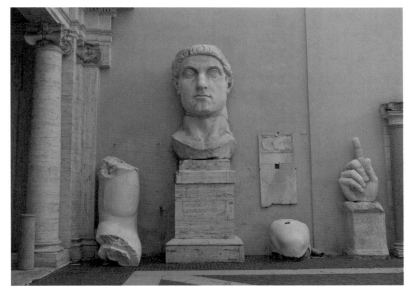

〈콘스탄티누스 2세의 두상〉 비록 파편이지만 두상의 크기만 해도 성인 키만 한 거대한 석상입니다.

의 영향으로부터 자유로울 수 없는 조각 작품들이 쉴 틈 없이 눈앞에 이어집니다. 그 수많은 작품들 중에서 먼저 내 눈에 들어온 것은 〈가시를 뽑는 소년Spinario Cavastina〉입니다.

진지한 표정으로 발바닥에 박힌 가시를 뽑기 위해 집중하고 있는 소년. 실물과 가까운 크기의 사실적인 소년상을 보고 있노라니 손을 뻗어 도와주고 싶은 마음이 간절해집니다. 신화 속의 위대한 신이나 역사 속의 인물들을 떠올리기 쉬운 그리스나 로마의 조각상들. 그 사이에서 가장 인간적인 동작과 표정으로 앉아 있는 어린 소년에게 인간적인 매력이 느껴지는 것은 어찌 보면 당연한 일이겠지요?

그런데 소년에 대해 흥미를 가진 건 나뿐만이 아니었나 봅니다. 헬레니즘 시대의 작품으로 추정되는 이 청동 소년상은 서양 미술사에서 가장 유명한

<가시를 뽑는 소년> 로마, 카피톨리니 박물관. 헬레니즘 시대의 작품으로 추정되는 이 청동 소년상은 서양 미술사에서 가장 유명한 조형 중 하나입니다.

조형 중 하나로 고대 이래 수많은 작가들이 이 작품을 인용했습니다. 특히 1500년 경 이후 로마에서만 50여 개 이상의 복제품이 확인되었다 하니 르네상스 인문주의의 실험들이 얼마나 다양한 방식으로 진행되었는지 알 수 있습니다.

소년상 바로 옆방에는 그 유명한 늑대의 젖을 먹고 있는 로물루스, 레무스 형제의 청동상이 있습니다. 정식 이름은 <카피톨리노의 암늑대Lupa Capit-olina>입니다. 잘 아시겠지만 쌍둥이 형제 로물루스, 레무스는 형 누미토르의 왕위를 찬탈한 아물리우스로부터 티베르 강에 버려진 뒤 팔라티노 언덕에서 군신 마르스가 보낸 늑대의 젖을 먹고 자랍니다. 그러다가 성장하여 할아버지, 누미토르의 복위를 도운 뒤 새로운 도시를 건설하게 되죠. 하지만 권력은 형제 사이도 갈라놓나 봅니다. 로물루스는 약속을 어기고 자신이 세운

성벽을 뛰어넘었다는 구실로 동생 레무스를 살해하게 됩니다. 그러고 보면 이집트의 오시리스와 세트 신화도 그렇고 구약 성경의 카인과 아벨도 그렇고 형제간의 비극은 고대 신화의 중요한 모티프였나 봅니다. 어쨌든 그렇게 권력을 독점하게 된 로물루스는 로마의 시조로 불리게 됩니다.

역사 교과서에 보았던 쌍둥이의 동상을 실제로 눈앞에서 보니 신기하기도 하고 쌍둥이의 모습은 귀엽기도 합니다. 하지만 신화는 신화일 때만 신비로운 걸까요? 오랫동안 기원전 5세기 경 에트루리아인들이 만든 것으로 믿어졌으며, 쌍둥이의 모습은 15세기에 조각가 안토니오 델 폴라이올로^{Antonio del Pollaiolo 1429~1498}가 덧붙인 것으로 추정되었던 이 청동상의 제작 연대가 탄소연대 측정 결과 13세기 무렵인 것으로 밝혀져 그 신비로움이 조금은 퇴색된 느낌입니다. 그래도 뭐 어떻습니까? 아주 오랜 세월 이 청동상은 로마 기원의 상징으로 여겨졌고, 앞으로도 오랜 세월 그 지위를 유지할 겁니다. 로

〈카피톨리노의 암늑대〉 로마. 카피톨리니 박물관. 기원전 5세기 경 작품으로 알려졌으나, 몇 년 전 탄소 연대 측정 결과 13세기 작품으로 밝혀져 신비로움이 퇴색된 로마의 상징입니다.

마는 정말, 하루아침에 이루어진 게 아니니까요.

1층 중앙에는 유리벽으로 둘러싸인 거대한 홀이 있습니다. 바로 이곳에 〈아우렐리우스 황제의 기마상Statuaequestre Marco Aurelio〉 원본이 있습니다. 그런데 광장에 놓여 있던 것을 실내에 옮겨 놓아서 그런지 조금은 갑갑한 느낌입니다. 오래된 청동상이라 관리와 보존을 위해 어쩔 수 없이 실내에 옮겨 놓은 것이라고 하니, 아쉽지만 이해해야할 것 같습니다.

기원 후 166년에서 180년 정도에 제작되었다고 여겨지는 황제의 기마상은 전체가 황금으로 덮여 있었다고 합니다. 실제로 청동상 여기저기 벗겨진 황금빛이 보입니다. 인물과 말의 정교한 묘사도 물론이지만 가장 내 눈길을 끈 것은 조각상의 구도였습니다. 믿어지십니까? 저 커다란 청동 조각상을 지탱하고 있는 것이 말의 다리뿐이라는 사실. 거기다가 말은 한쪽 다리를 들고 있습니다. 어떤 보조 장치도 없이, 가느다란 다리로 엄청난 무게를 거의

〈아우렐리우스 황제의 기마상〉 로마, 카피톨리니 박물관.

2천년 가까이 지탱하고 있었던 셈이지요. 고대 로마의 '수준'을 가벼이 보아서는 안될 또 다른 이유입니다. 그래서일까요? 이 <아우렐리우스 황제의 기마상>은 르네상스 이후 모든 기념 기마상의 모범이 되었습니다.

기독교를 박해했던 것으로 유명한 아우렐리우스 황제의 기마상. 그런데 중세 시기에는 이 기마상이 기독교를 공인한 콘스탄티누스 대제의 상으로 오인되었기 때문에 오히려 파괴를 면했다고 합니다. 더구나 원래 라테라노 광장에 있던 기마상이 1538년 교황 파울루스 3세의 의뢰로 미켈란젤로가 설계한 캄피돌리오 광장의 중심을 차지하게 되었으니 역사의 아이러니라 하겠습니다.

아우렐리우스 황제를 뒤로 하고 천천히 로마의 조각 작품들을 살펴봅니다. 화려한 부조로 장식된 부부의 석관, 피리 연주 시합에 져서 아폴론으로부터 살가죽이 벗겨진 채 비참한 죽음을 맞이한 <마르시아스^{Marsyas}>, 다산과 풍요를 상징하는 수많은 유방과 사냥을 상징하는 동물들의 머리 모습을 온 몸에 두르고 있는 <에페소스의 아르테미스>, 베르니니의 <메두사 두상> 등. 마치 조각 작품들의 향연 같습니다. 고대 로마의 모습을 이제야 제대로 만나는 것 같습니다.

발길은 이제 2층으로 향합니다. 카피톨리니 박물관의 2층은 회화 전시실로 꾸며 놓았습니다. 이곳에서는 로마에서 계속 만나왔던 카라바조의 <성 세례 요한>과 <점쟁이>를 비롯하여 틴토레토의 <예수 3부작>과 <마리아 막달레나의 참회>, 안니발레 카라치의 <성 프란체스코의 참회>, 프로스페로 폰타나의 <성녀 카타리나의 논쟁> 등 르네상스부터 바로크 시기까지의 명작들을 만날 수 있습니다. 한 작품, 한 작품 모두 자세하게 소개하고 싶지만 오늘은 고대 로마를 소재로 그린 두 작품을 만나 보겠습니다.

〈에페소스의 아르테미스〉로마. 카피톨리니 박물관. 다산과 풍요를 상징하는 수많은 유방과 사냥을 상징하는 동물의 머리 모습을 온 몸에 두르고 있습니다.

먼저 만날 작가는 페테르 폴 루벤스 Peter Paul Rubens 1577~1640 입니다. 바로크의 아이콘이며, 최초의 국제적 스타였던 루벤스. 혹시 기억하고 있는지요? 어린 시절 보았던 애니메이션 〈플란더스의 개〉. 그렇습니다. 화가를 꿈꾸던 가난한 소년, 네로가 그토록 보고 싶어 했던, 볼 수 있다면 죽어도 좋다고 말했던 작품의 화가가 루벤스였습니다. 실제 그의 작품 앞에서 네로와 파트라슈가 함께 죽음을 맞는 장면을 보고 얼마나 가슴 아팠던지 어린 마음에 그림의 작가 루벤스가 몹시 얄미웠던 기억이 납니다. 네로가 죽음을 맞이할 때 본 그림은 벨기에 안트베르펜 대성당에 있는 〈십자가를 세움〉과 〈십자가에서 내림〉입니다. 기회가 된다면 다음 미술 기행에서 꼭 만나고 싶은 작품이기도 합니다.

그 루벤스가 그린 〈로물루스와 레무스 Romulus and Remus〉가 눈앞에 떡 하니

나타났습니다. 르네상스가 지향했던 보편적 유형의 인간이 아닌 화가의 취향과 감수성이 반영된 인간형. 그래서 좀 과도하다 싶을 정도로 풍만하고 건강하며 때로 유쾌하게 보이는 인물들. 그리고 춤을 추는 듯 화려한 색채의 향연까지. 테베레 강의 신, 티베리우스와 어머니 실비아의 비호 아래 늑대의 젖을 먹고 있는 로물루스와 레무스를 양치기 파우스툴루스가 구출하는 장면을 묘사한 이 그림에도 루벤스의 개성은 잘 드러나 있습니다.

　반종교개혁이라는 역사적 흐름을 타고 카라바조와 안니발레 카라치로부터 시작된 바로크 회화의 전통은 루벤스와 렘브란트에 의해 국제성을 획득하게 됩니다. 그런데 이즈음에 나는 한 가지 의문이 듭니다. 카라바조나 카라치, 루벤스, 벨라스케스, 렘브란트 등의 그림이 앞선 르네상스와 매너리즘 시기의 그림들과 확연히 구분되는 것은 부정할 수 없는 사실입니다. 이

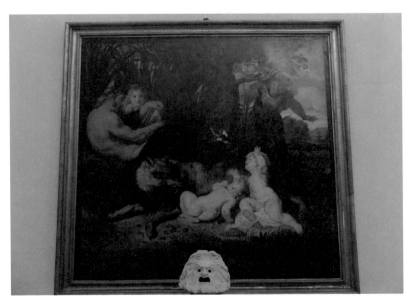

페트르 폴 루벤스, 〈로물루스와 레무스〉, 로마 카피톨리니 박물관. 늑대의 젖을 먹고 있는 로물루스와 레무스를 오른쪽의 목동 파우스툴루스가 발견하는 장면입니다.

정도는 미술에 대한 기초적인 지식 없이 작품들만 봐도 충분히 구분할 수 있습니다. 그렇다면 이들, 바로크 거장들의 공통분모를 찾는 것은 어떨까요? 기초적인 지식 없이는 아마 쉽지 않은 일일 테지요. 비전공자인 나 역시도 마찬가지입니다.

전에 한 번 언급했듯이 카라바조의 테네브리즘^{tenebrism}에 자극을 받은 일련의 작가들, 즉 루벤스, 벨라스케스, 렘브란트 등의 초기 작품에서는 어느 정도 공통점을 찾을 수 있습니다. 하지만 거기까지입니다. 극단적 리얼리티의 카라바조, 자유로운 화면 구성과 현란한 색채를 선보인 루벤스, 순수한 회화적 요소인 빛과 색채에 주목한 벨라스케스, 주체적 작가 정신을 드러냈던 렘브란트. 그들이 왕성하게 활동하던 시절과 후반기의 그림들을 보면, 공통점을 찾아서 그들을 바로크라는 하나의 양식으로 묶는 것이 과연 의미가 있는지 의문이 들 정도입니다.

일그러진 진주를 뜻하는 바로크라는 말 자체가 고전주의의 부활을 지향했던 18세기 중, 후반의 독일 미술 사학자들이 17세기 미술을 비하할 의도로 만들어낸 말인 걸 생각하면, 어느 정도 이해가 됩니다. 우리가 주목해야 될 것은 어쩌면 사조를 뛰어넘는 작가의 개성이 아닐까 조심스럽게 생각해 봅니다.

이렇게 주제넘은 생각을 하며 루벤스를 지나 그림의 미로를 헤쳐 갑니다. 아직은 여전히 이 로마에 내가 있다는 사실만으로도 황홀한데, 이렇게 매순간 카라바조를 루벤스를 벨라스케스를 베르니니를 만나고, 르네상스와 바로크와 고대 로마 속을 걷고 있다는 게 깨고 싶지 않은 꿈 속 같습니다.

다음으로 만날 작품 역시 고대 로마를 소재로 한 그림, 피에트로 다 코르토나^{Pietro da Cortona 1596-1669}의 〈사비니 여인들의 납치〉입니다. 피에트로 다 코르토나는 그렇게 많이 알려진 작가는 아닙니다. 하지만 코르토나는 베르

니니, 보로미니와 함께 바로크 시기 뛰어난 건축가로서 명성을 얻었으며, 그가 남긴 바르베리니 궁전의 천장화와 피렌체 피티 궁전의 천장화는 화려한 바로크 천장화의 대표작으로 인정받고 있습니다.

〈사비니 여인들의 납치〉는 동생 레무스를 살해하고 권력을 독차지한 로물루스가 일으킨 사건을 소재로 한 작품입니다. 도시 건설 초기 인구 부족으로 고민하던 로물루스는 대규모 정착지를 만들어 이웃 나라 사람들을 불러들입니다. 그런데 이들은 추방자, 망명자, 떠돌이, 범죄자들로 대부분 남자들뿐이었죠. 로물루스는 이들에게 짝을 지어주기 위해 이웃의 사비니 부족에게 여자들을 좀 보내 줄 것을 부탁합니다. 하지만 단칼에 거절당하죠. 그러자 로물루스는 이웃 부족들을 초대하여 축제를 벌이고 그 과정에서 부하들로 하여금 사비니의 여자들을 납치하게 합니다. 비무장 상태의 사비니 남자들은 도망가기에 바빴겠죠. 몇 년 후 전열을 정비한 사비니 부족은 이 사건에 대한 복수로 로마를 침공합니다. 그런데 뜻밖의 일이 벌어집니다. 이미 로마인들의 아내이자 어머니가 된 사비니의 여인들이 전투의 한 가운데 뛰어들어 두 부족을 중재하고 나선 것이죠. 이후 두 부족은 화합을 이루게 되고 동맹관계를 맺습니다. 고대 부족 간의 혼인 동맹 관계를 상징하는 이야기인 셈입니다.

코르토나의 그림은 로물루스의 신호를 시작으로 여자들을 납치하는 로마 병사들과 뜻밖의 사태에 경악을 금치 못하는 사비니 여자들을 묘사하고 있습니다. 바로크 양식 특유의 극적이면서도 자유분방한 묘사가 잘 드러난 작품이지요. 그런데, 점잖게, 납치란 단어로 표현했지만 실제 로마인들의 행동은 겁탈이고, 집단 성폭행이었습니다. 용서받을 수 없는 폭력이지요. 그에 비하면 사비니 부족의 복수는 정당해 보입니다. 나아가 전쟁과 이후 이어질 비극의 악순환 보다 평화를 선택한 사비니 여인들의 행동은 자기희생

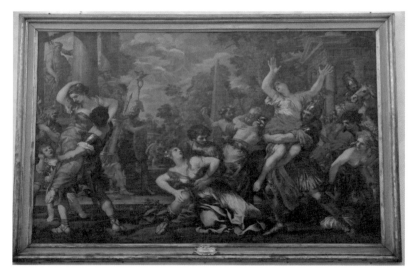

피에트로 다 코르토나, 〈사비니 여인들의 납치〉, 로마 카피톨리니 박물관. 로물루스 왕의 신호로 사비니 여인들을 납치하는 로마 병사들의 모습입니다. 바로크 양식의 특징이 잘 드러나는 그림입니다.

에 바탕을 둔, 처절하지만 주체적 선택이라는 점에서 칭송받아 마땅합니다.

그럼에도 불구하고 이 그림을 보는 내내 마음이 편할 수 없습니다. 그것은 굳이 말하지 않아도 알 수 있는 우리 역사의 비극의 한 장면이 떠올랐기 때문입니다. 그렇습니다. 우리 이웃 나라가 우리의 여성들에게 저질렀던 치떨리는 만행. 반성과 사죄는커녕 아직도 왜곡과 부정만 일삼고 있는 이웃 나라의 위정자들과 보수 우파들을 떠올리면, 여인들의 중재 이후 적극적인 사죄와 포용 정책으로 이웃과의 공존을 이끌어냈던 고대 로마의 지도자는 그나마 "패자마저도 자신에게 동화시킨다."(플루타르코스)라는 역사의 평가를 받을 수 있었겠지요. 물론 그렇다고 해서 고대 로마의 폭력이 면죄부를 받을 수 있는 것은 아닙니다.

고대 로마라는 소재도 그렇지만 이 그림을 주목한 또 다른 이유는 니콜라스 푸생^{Nicolas Poussin 1594~1665}의 〈사비니 여인들의 납치〉와 비교 때문입니다.

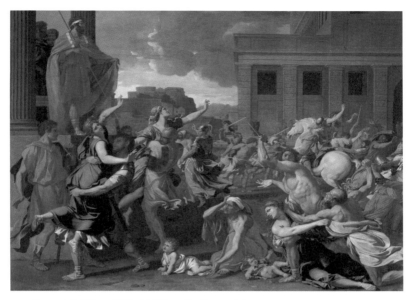

니콜라스 푸생, 〈사비니 여인들의 납치〉, 뉴욕 메트로폴리탄 미술관. 프랑스 신고전주의의 시조로 일컬어지는 푸생의 작품으로 바로크 양식의 코르토나의 그림과 좋은 비교가 됩니다.

푸생은 서양미술사에서 독특한 위치를 차지하는 작가로 매너리즘과 바로크 시기에 활동했지만 프랑스 신고전주의의 시조로 분류되죠. 코르토나와 푸생의 작품을 나란히 놓고 보면 바로크와 고전주의의 차이가 확연하게 드러납니다. 푸생의 뒤를 이은 신고전주의 작가, 자크 루이 다비드^{Jacques-Louis David 1748~1825}의 〈사비니 여인들의 중재〉와 함께 보면 그 차이는 더 명확해집니다. 오래 전 서양미술사를 열심히 공부했던 기억이 새록새록 납니다.

코르토나의 작품을 끝으로 지하 통로를 통해 박물관의 또 다른 건물, 누오보 궁전으로 갑니다. 누오보 궁전에서도 고대 로마의 조각들을 만날 수 있습니다. 각종 신들의 상을 비롯하여 황제들의 흉상과 고대 로마의 지배층의 조각상들 중에서 꼭 만나봐야 할 작품은 〈카피톨리노의 비너스^{Capitoline Venus}〉입니다.

지금은 남아 있지 않지만, 흔히 〈크니도스의 아프로디테〉라 불리는 고대 그리스 조각가 프락시텔레스의 아프로디테상은 실물과 똑같은 최초의 여신 전라 조각상이자 예배상이었다고 합니다. 이전까지 여신상은 정자세로 엄격하고 딱딱한 모습이었죠. 하지만 프락시텔레스는 남자 조각상에만 적용했던 콘트라포스토 자세Contraposto를 처음으로 여성 조각상에 적용하여 자연스러우면서도 아름다운 여체의 곡선을 도드라지게 표현했다고 합니다. 이 카피톨리노의 비너스는 비록 파리 루브르 박물관에 있는 〈밀로의 비너스〉보다 유명세가 떨어지긴 하지만, 좀더 앞선 시대에 만들어져 프락시텔레스의 원형을 잘 계승한 작품이라 합니다.

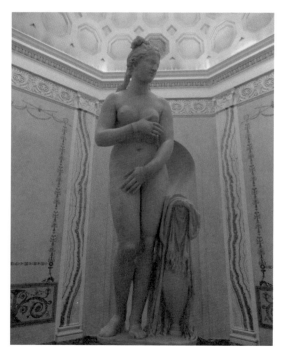

〈카피톨리노의 비너스〉로마. 카피톨리니 박물관. 파리 루브르 박물관에 있는 〈밀로의 비너스〉 보다 앞선 시대의 것으로 고대 그리스 조각가. 프락시텔레스의 원작에 가장 가깝다는 평가를 받는 작품입니다.

한 전시실을 오롯이 차지하고 있는 미의 여신의 누드를 한 바퀴 삥 둘러 가며 자세히 감상합니다. 좀 쑥스러운 기분이 듭니다. 여신은 목욕을 준비 하다가 낯선 시선을 의식하고는 몸을 움츠리고 있습니다. 앞서 라파엘로의 〈라 포르나리나〉를 통해 언급했던 베누스 푸디카 즉, "정숙한 비너스"의 전 형적인 모습이지요. 오늘날 기준으로 보면 많이 풍만해 보이긴 하지만, 한쪽 발에 무게중심을 두고 다른 쪽 무릎은 자연스럽게 약간 구부려서 전체적으 로 완만한 에스(S)자 모양을 보이는, 콘트라포스토 자세도 자연스럽고 볼 수록 매력적입니다.

여신의 누드를 보고는 약간은 황홀해진 기분으로 다른 작품들을 감상합 니다. 작품을 감상하는 동안은 발도 허리도 터진 물집도 아프지 않습니다. 그렇게 작품들을 감상하던 내 발길이 어느 순간, 전기에 감전된 듯 멈춥니 다. 창문을 통해 쏟아져 들어오는 햇살. 그 속에 한 남자의 고통스러운 뒷모 습이 보입니다. 큐레이터는 얄궂게도 그의 맞은편 창문에 사랑의 신 큐피드 와 연인 프시케의 키스 조각상을 배치해 두었습니다. 그들을 보는 것이 힘든 듯 고개를 숙이고 목에 밧줄을 매단 채 죽어가는 남자, 그는 바로 〈빈사의 갈 리아인〉입니다. 〈카피톨리노의 갈리아인^{Galata Capitolino}〉이라는 원래 이름보 다 이 별명이 더 유명하지요.

헬레니즘 시기의 청동 작품을 모방한 것으로 여겨지는 이 작품은 비록 모 작이지만 뛰어난 작품성이 돋보입니다. 발밑의 관악기로 보아 나팔수로 추 정되는 작품의 주인공은 로마와의 전쟁에서 패한 갈리아(오늘날 프랑스 지 역) 전사입니다. 그는 말 그대로 빈사지경, 죽어가고 있습니다. 오른쪽 가슴 아래의 선명한 상처, 아무 기력도 남아 있지 않은 듯 위태롭게 땅을 짚고 있 는 오른팔, 그리고 모든 것을 체념한 듯 벌어진 입에선 가쁜 숨마저 새어나 오는 것 같습니다. 이토록 고통스러운 작품이 또 있을까요? 앞에서 만난 마

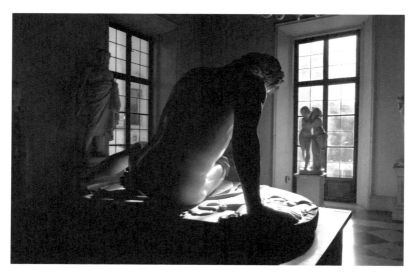

〈빈사의 갈리아인〉 로마, 카피톨리니 박물관. 고통 속 〈빈사의 갈리아인〉 맞은편에 큐피드와 프시케의
키스 상이 대조를 이루고 있습니다.

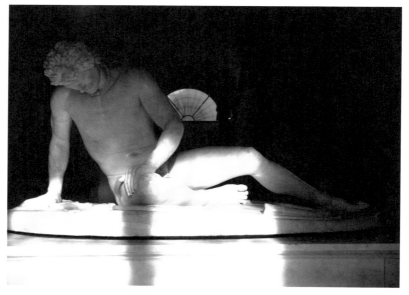

〈빈사의 갈리아인 2〉 로마, 카피톨리니 박물관. 오른쪽 가슴 아래의 상처. 힘겹게 버티고 있는 오른팔.
죽음을 앞둔 사내의 고통이 저리게 전해옵니다.

르시아스는 살가죽이 벗겨져 죽었는데, 이 전사의 고통이 훨씬 현실적으로 다가옵니다.

작품 자체도 감동적이지만 잠시 언급한 것처럼 햇빛과 다른 작품을 이용한 큐레이터의 탁월한 작품 배치는 감동을 더해 줍니다. 하긴, 달리 이탈리아겠습니까? 그저 부러울 따름입니다.

산 피에트로 인 빈콜리 성당

이렇게 엄청난 조각 작품들과 루벤스와 카라바조와 틴토레토, 코르토나의 명화들까지 만나고 카피톨리니 박물관을 나오니 이미 3시 반. 점심도 거른 채 서둘러 발걸음을 재촉합니다. 발뒤꿈치 물집이 터진 자리가 또다시 아려옵니다. 현재까지도 공연장으로 사용되고 있는 마르첼로 원형극장Teatro di Marcello과 항구의 신을 모신 포르투누스 신전Tempio di Portuno, 그리고 <진실의 입>을 거쳐 산타 마리아 코스메딘 성당Basilica di Santa Maria in Cosme-din까지 쉬지 않고 걷습니다. 그리고 발걸음 닿는대로 아무 식당이나 들어가 리조또 한 접시를 허겁지겁 먹고 나서야 다시 콜로세움을 거쳐 오늘의 마지막 일정, 산 피에트로 인 빈콜리 성당Basilica di San Pietro in Vincoli에 도착했습니다. 성당은 대학의 부속 건물에 포함되어 있어서 그런지 다른 성당과 달리 외관 자체는 별 볼일 없이 매우 소박합니다. 그런데 이 소박한 곳에서 미켈란젤로의 대표 조각상 중 하나인 <모세 상>을 만날 수 있습니다.

성당을 들어서자 입구에서부터 언뜻 <모세 상>이 보입니다. 또 다시 전율이 일어납니다. 가까이 가보니 좀 어두컴컴합니다. 1유로를 넣으면 조명이 들어오고 자세히 볼 수 있는데, 이 꼼쟁이 같은 서양인들은 아무도 동전을 넣지 않고 있습니다. 당연히 동전을 넣고 한참동안 <모세 상>을 감상합니다.

미켈란젤로 〈모세 상〉 로마. 산 피에트로 인 빈콜리 성당. 잘못된 번역의 결과 머리에 뿔을 달고 있는 모세의 모습이 사실적이면서도 신비롭습니다.

　신으로부터 받은 십계명을 들고 막 일어서는 순간의 모세. 특이하게도 그의 머리에는 뿔이 달려 있습니다. 그래서 "뿔 달린 모세 상"이라고도 불립니다. 이는 "모세 얼굴에서 빛이 났다"는 구약성서의 구절 중 '빛'에 해당하는 단어를 '뿔'로 오해해서 생긴 일이라 합니다. 덕분에 12세기에서 16세기의 모세 상에는 뿔이 많이 달려 있다고 하니 참으로 아이러니한 일이 아닐 수 없습니다. 하지만 그 뿔 때문에 미켈란젤로의 이 〈모세 상〉에서는 사실적인 모습에다가 신비로움까지 느낄 수 있습니다.

　사실 이 작품은 교황 율리우스 2세의 영묘의 일부였습니다. 조각가로서 자부심이 대단했던 30세의 미켈란젤로는 3층 규모로 고안한 영묘 제작에 자신의 모든 열정을 다 쏟았다고 합니다. 기독교 교리와 당시 유행했던 신플라톤주의 철학을 접목하여 최고의 작품으로 제작할 계획이었죠. 하지만 교

황의 변덕과 온갖 모함과 음모 속에 영묘 제작은 중단되었고 미켈란젤로는 교황의 명으로 그동안 제대로 해본 적도 없는 프레스코 작업을 진행하게 됩니다. 바로 시스티나 성당의 〈천지창조〉입니다.

그 후 영묘는 방치되다가 40년이 지난 후 지금의 모습처럼 작은 규모로 완성되었고 무덤의 주인도 없이 이곳 산피에트로 인 빈콜리 성당에 자리하게 되었지요. 참고로 파리 루브르박물관의 〈죽어가는 노예상〉도 영묘의 일부였다고 합니다.

오늘 하루, 지도와 계획에 얽매이지 않고 고대 로마의 흔적들을 찾다보니 길을 잘못 들어서기도 했고 출구를 못찾아 여러 번 헤매기도 했습니다. 하지만 그렇게 힘든 하루를 보내고 호텔로 돌아와 보니 고대 로마의 "오래된 미로" 속을 막 빠져나온 것 같아 색다른 기분입니다.

호텔로 돌아와 늦은 저녁을 먹고 책상에 앉아 사진과 자료들을 정리하며 로마와 오르비에토의 일정을 정리해 봅니다. 하지만 제대로 정리가 될 리 없습니다. 고대부터 카라바조까지, 며칠 동안에 너무나 많은 것을 만나고 감동한 까닭에 모든 것들이 차고 넘쳐버린 느낌입니다. 지금은 그 차고 넘친 감동 속에 허우적거려도 행복할 뿐입니다.

이제 내일이면 로마를 떠납니다. 그런데 많이 아쉽지는 않습니다. 한국으로 돌아가기 전 이틀 동안 다시 로마를 만날 테니까요. 그리고 무엇보다 나는 내일, 내 꿈과 그리움의 도시, 피렌체로 향합니다.

PIANTA DELLA CITTÀ
DI FIRENZE

Presso Molini

2. 꿈의 도시 – 피렌체

ITALY

아! 피렌체, 피렌체여! 아! 피렌체…
미켈란젤로, 미완성의 의미를 묻다
두 개의 미술관, 우피치와 팔라티나

아! 피렌체, 피렌체여! 아! 피렌체...

피렌체 / 메디치 소성당 / 산타 마리아 노벨라 성당 /

브랑카치 소성당 / 지오토의 종탑, 그리고...

피렌체

오늘은 로마를 떠나 피렌체로 향하는 날입니다. 아! 피렌체! 아! 피렌체!
아! 피렌체! 허락만 된다면 누구처럼(유홍준 교수는 저 유명한《나의 문화
유산 답사기》에서 "아! 감은사! 감은사 탑이여!"를 반복하고 싶다고 했죠.)
이번 여행기의 처음부터 끝까지를 "아! 피렌체!"만 반복하고 싶을 정도입

〈피렌체 전경〉 지오토의 종탑에서 본 내 꿈의 도시, 피렌체의 전경입니다. 오른쪽의 거대한 돔이 피렌
체의 두오모입니다.

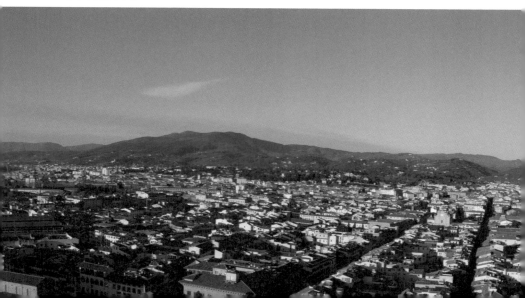

니다. 단언컨대 내 첫 여행의 목적지가 이탈리아인 것도 피렌체 때문이요, 피렌체가 없었다면 나는 이탈리아에 오지 않았을 것입니다. 로마와 밀라노와 베네치아를 포기하고 아무 주저 없이 오르세와 루브르가 있는 파리, 프랑스를 선택했을 것입니다. 하지만 피렌체가 있었기 때문에 나는 나의 생애 첫 여행을, 그것도 한 달이라는 시간을 투자해서 이탈리아에 온 것입니다.

나에게 있어 피렌체는 사춘기 시절부터 꿈의 도시였습니다. 그 시절 나는 이른바 르네상스의 3대 천재, 레오나르도 다 빈치와 미켈란젤로와 라파엘로에 심취해 있었습니다. 하긴 누가 그들의 천재성을 외면할 수 있을까요? 그 시절의 나는 다 빈치와 미켈란젤로가 피렌체를 배경으로 그림 대결을 벌였다는 이야기에, 앞서 밝힌 라파엘로의 〈방울새의 성모〉가 우피치 미술관에 있다는 이야기에, 그리고 미켈란젤로의 〈다비드 상〉에 관한 이야기에, 레오나르도 다 빈치의 〈수태고지〉에 흠뻑 빠져 있었습니다.

로마 중앙역인 테르미니 역에서 피렌체의 산타 마리아 노벨라 역까지는 우리나라 KTX 같은 고속전철로 1시간 반이 채 걸리지 않습니다. 차창으로 이탈리아의 풍경이 빠르게 스쳐지나 갑니다. 아늑한 움브리아의 평원을 지나 구름 같은 토스카나의 언덕으로 향하는 길. 고대에서 중세를 건너 르네상

스로 가는 길이자 바로크에서 르네상스로 거슬러 가는 길, 브루넬레스키가 절치부심 되돌아갔고 미켈란젤로가 몇 번이나 왕래했던 그 길을 가고 있다는 사실이 믿어지지 않습니다.

역에 내리자마자 호텔에 짐을 풀어놓고 급하게 서둘렀습니다. 피렌체에서 7박 일정을 잡았지만 중간에 시에나, 아시시, 산 지미냐노, 피사 일정까지 있어서 여유가 많지 않기 때문입니다.

메디치 소성당

피렌체에서의 첫 일정은 호텔 근처에 있는 산 로렌초 성당^{Basilica di San Lorenzo}과 그 부속, 메디치 소성당^{Cappella Medicee}입니다. 그런데 그 첫 일정부터 살짝 어긋나고 말았습니다.

피렌체와 르네상스를 이끈 메디치 가문의 가족 성당인 산 로렌초 성당에서 내가 꼭 보고 싶었던 것은 미켈란젤로가 제작한 〈줄리아노 데 메디치의 무덤〉과 〈로렌초 데 메디치의 무덤〉, 역시 미켈란젤로의 설계로 만들어진 라우렌치아나 도서관, 브루넬레스키의 구 제의실, 도나텔로의 청동 설교대, 그리고 프라 필리포 리피의 그림, 〈수태 고지〉였습니다. 그런데 너무 급하게 서두르다가 그만 메디치 소성당에 먼저 들어간 것입니다. 성당 입구를 착각해서 그곳만 열려있는 줄 알았던 것이죠.

산 로렌초 성당 쿠폴라^{Cupola} 아래의 메디치 소성당은 메디치 가문의 영묘인 왕자의 소성당^{cappella dei Principi}과 신 제의실^{Sacrestia Nuova}로 이루어져 있습니다.

대리석과 "인타르시아^{intarsia}"라 불리는 돌상감 기법으로 치장되어 있는 화려한 왕자의 소성당. 8각형을 이루고 있는 실내의 벽면에는 메디치 가문

〈메디치 소성당〉 피렌체 산 로렌초 성당의 부속 건물로 브루넬레스키가 제작한 쿠폴라 아래 메디치 가문의 영묘인 왕자의 소성당과 미켈란젤로가 제작한 신 제의실을 만날 수 있는 곳입니다. 산 로렌초 성당 입구로 착각하고 먼저 들어간 곳입니다.

지배자들의 묘석과 문장들이 가득합니다. 그런데 보수 공사 중이라 제대로 된 면모를 확인하기는 힘들었습니다. 아무래도 관광객의 수가 가장 적은 겨울철에 보수 공사를 많이 하나 봅니다. 그나마 쿠폴라 내부를 장식하고 있는 화려한 프레스코화가 메디치 가문의 영광을 증언하고 있습니다.

　서운한 마음도 잠시, 미켈란젤로가 꾸민 신 제의실은 나에게 처음으로 피렌체를 실감하게 했습니다. 메디치 가문과 미켈란젤로 부오나로티! 메디치 가문이 없었다면 미켈란젤로가 존재할 수 있었을까요? 어떻게든 그 위대한 천재성은 드러났겠지만, 지금 우리 앞에 남아 있는 모습과는 좀 다른 모습이었을지도 모릅니다. 그만큼 메디치 가문이 미켈란젤로에게 끼친 영향은 지대합니다.

15세의 어린 미켈란젤로는 "위대한 로렌초^{Lorenzo il Magnifico}"로 불리는 로렌초 데 메디치^{Lorenzo di Piero de' Medici 1449~1492}에게 발탁되어 한 지붕 아래 살게 됩니다. 그곳에서 고대 그리스와 로마의 조각상들을 접한 미켈란젤로는 메디치 가문에 드나드는 당대 최고의 인문학자들, 철학자들과도 교류하게 되죠. 나중에 다시 만나게 될 신플라톤주의가 꽃을 피운 곳이 바로 메디치 가문의 아카데미입니다. 그렇게 어린 시절부터 메디치가에서 인문주의와 고전주의의 세례를 흠뻑 받은 미켈란젤로는 이후 죽을 때까지 메디치 가문과의 인연을 이어갑니다.

이 신 제의실은 로렌초 데 메디치의 아들, 교황 레오 10세^{Leo X 재위 1513~1521}가 미켈란젤로에게 주문하여 지은 것입니다. 건물과 내부의 조각들까지 모두 미켈란젤로가 제작한 것이지요. 입구에 들어서자 왼쪽에 위대한 로렌초의 손자인 〈로렌초 2세의 무덤〉이 오른쪽에 위대한 로렌초의 셋째 아들인 〈줄리아노 데 메디치의 무덤〉이 보입니다. 어디를 먼저 볼까 잠시 망설이다가 〈로렌초의 무덤〉 앞에 섭니다.

스물일곱에 요절한 로렌초의 무덤. 미켈란젤로는 깊은 생각에 잠겨 있는 로마 군인의 모습을 하고 있는 미완성의 〈로렌초 상〉 아래 각각 새벽을 은유하는 젊은 여인의 누드와 황혼을 은유하는 늙은 남성의 누드를 배치했습니다.(남자가 새벽의 은유이고 여인이 황혼의 은유라고 하는 이들도 있지만, 위키피디아 영문판과 르네상스 마스터스 닷컴에서는 여인을 새벽, 남자를 황혼으로 보고 있습니다.) 막 잠에서 깨어나 조금은 고통스럽고 불편한 자세의 〈새벽〉과 힘든 하루의 일상을 마치고 늙고 지친, 무표정한 〈황혼〉은 하루하루의 일상뿐만 아니라 삶 전체의 은유로 보아야겠지요.

이제 〈줄리아노의 무덤〉을 봅니다. 위대한 로렌초는 파치 가문의 음모로 요절한 자신의 동생의 이름을 셋째 아들에게 물려주었는데, 그가 '네무르 공

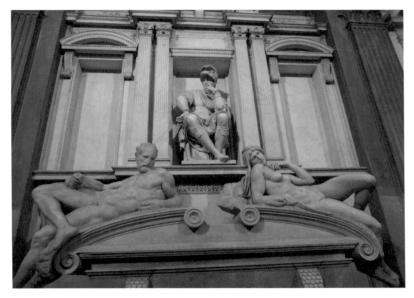

미켈란젤로, 〈로렌초의 무덤〉, 피렌체 메디치 소성당. 로마 군인의 모습을 한 로렌초 2세의 상 아래 새벽을 은유하는 여인상과 황혼을 은유하는 남성상이 나란히 있습니다.

작'이라 불리는 줄리아노 데 메디치입니다. 그런데 활기 넘치는 무인과 미소년의 모습을 함께 하고 있는 줄리아노는 어딘지 모르게 낯이 익습니다. 그렇습니다. 〈아그리파〉 상과 함께 미술 시간 석고 데생의 가장 유명한 모델, 〈줄리앙〉이 바로 〈줄리아노〉입니다. 그런데 사실 〈줄리앙〉이 완성되었을 때, 당시 사람들은 조각상이 실제 인물과 닮지 않았다고 볼멘소리를 했다고 합니다. 그러자 미켈란젤로는 "100년 뒤 줄리아노의 모습을 아는 사람은 아무도 없을 것"이라며 웃었다고 합니다. 자신의 후원자들에게 바친 일종의 헌사였던 셈이지요.

줄리아노의 아래에는 각각 낮과 밤을 은유하는 깨어있는 남성과 잠에 빠진 여인상이 있습니다. 특히 작은 올빼미상과 가면과 함께 배치되어 있는 〈밤〉은 얼핏 깊은 번민에 빠져 있는 모습으로도 보입니다. 이 아름다운 조각

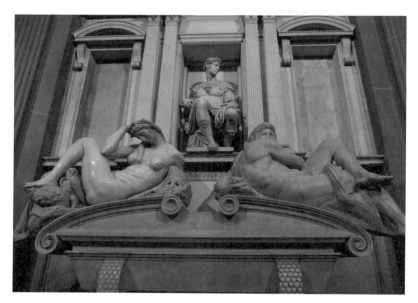

미켈란젤로, 〈줄리아노 데 메디치의 무덤〉 피렌체 메디치 소성당. 유명한 석고상 〈줄리앙〉의 원작인 〈줄리아노 상〉 아래 낮을 은유하는 남성의 모습과 밤을 은유하는 여인상이 있습니다.

상을 보고 한 시인이 영혼이 깃들어 있는 것 같은 밤이 깨어나는 모습을 보고 싶다고 표현했답니다. 그러자 미켈란젤로는 이런 말을 남겼다고 합니다.

"잠이 찾아와 돌처럼 굳어진 존재. 시간 속에 지속된 스러짐. 이는 부끄러움으로 끝나는, 보이지 않고 느껴지지 않는 나의 위대한 모험. 나를 깨우지 말게. 그저 낮은 목소리로 속삭여 주게."

미켈란젤로에게는 이 여인상이 갈라테이아(사람으로 변신한 피그말리온의 조각상)였는지도 모르겠습니다. 하긴 어떤 작가가 자신의 작품에 영혼을 불어넣지 않을까요?

줄리아노와 로렌초의 무덤 옆, 위대한 로렌초의 영묘로 꾸밀 계획이었던 자리에 세 점의 조각이 나란히 앉아 있습니다. 그 중에 중앙의 〈성모자상〉이 미켈란젤로가 제작한 것으로 흔히 〈메디치의 마돈나〉로 불리는 작품입

니다. 미완성의 〈성모자상〉. 50대 후반의 미켈란젤로는 이 작품 이후 더 이상 인체의 완벽한 비례를 묘사한 고전주의 조각을 제작하지 않습니다. 도대체 미켈란젤로에게 무슨 일이 있었던 것일까요?

이번 "이탈리아 미술 기행"을 준비하면서 나는 두 가지 중요한 주제를 잡고 왔습니다. 고대에서 중세로, 고딕에서 르네상스로, 그리고 매너리즘을 거쳐 바로크로 넘어가는 이탈리아 미술사의 핵심적 작가와 작품의 발견이 그 첫 번째 주제라면, 사조와 양식을 뛰어넘는 작가 정신의 발견이 두 번째 주제였습니다. 프롤로그에 언급했던 에른스트 헤켈의 위조된 진화론 명제, "개체 발생은 계통 발생을 되풀이한다."는 두 번째 주제에 대한 내 고민을 담고 있는 표현이었지요.

그렇습니다. 섬세하고 사실적이고 아름다운 〈피에타〉를 조각했던 24세의 젊은 미켈란젤로는 죽기 직전인 90세 무렵에 현대 추상 작품에 가까운 〈론다니니의 피에타〉를 조각했습니다. 그것은 단지 나이듦만으로는 설명할 수 없습니다. 죽을 때까지 추구했던 예술가 정신. 그 끊임없는 자기 혁신의 결과였으리라 나는 믿고 있습니다.

지금 내 앞에 있는 〈메디치의 마돈나〉는 그런 미켈란젤로의 변화를 증언하는 작품입니다. 그래서 단 한 작품만으로도 위대성을 인정받을 수 있는 미켈란젤로의 작품들 중 비록 잘 알려지지 않았지만 나에게는 특별한 의미로 다가오는 작품이지요. 비로소 피렌체에 온 실감을 합니다.

그렇게 미켈란젤로를 만난 후 필리포 리피와 도나텔로를 만나기 위해 복도로 나섭니다. 그런데 아무리 찾아도 〈수태 고지〉는커녕 다른 통로 자체가 보이지 않습니다. 직원에게 물어보니 내 발음이 엉망이었는지 필리포 리피는 알아듣지 못하고 〈수태 고지〉 즉, "annunciazione"만 알아들었는지 안젤리코의 〈수태 고지〉가 있는 산 마르코 미술관과 다 빈치의 〈수태 고지〉가 있

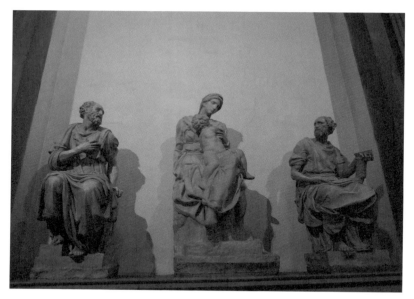

미켈란젤로 〈메디치의 마돈나〉 피렌체, 메디치 소성당. 원래 위대한 로렌초의 영묘로 꾸미려던 자리에 지금은 저렇게 세 조각상만 있습니다. 중앙의 〈성모자상〉이 미켈란젤로의 작품으로 이 작품 이후 미켈란젤로는 더 이상 고전주의 조각을 하지 않습니다.

는 우피치 미술관을 가르쳐 주는 게 아닙니까? 더 시간을 끌어봐야 안 될 것 같아서 일단 밖으로 나와 다음 일정인 산타 마리아 노벨라 성당으로 향합니다. 사실 산 로렌초 성당의 정문은 소성당 밖으로 나가 건물을 크게 돌아가면 나오는데 이때는 그것을 모르고 있었습니다.

산타 마리아 노벨라 성당

피렌체 중앙역의 이름이기도 한 산타 마리아 노벨라 성당^{Basilica di Santa Maria Novella}은 도미니크 수도회 소속으로 산타 마리아 노벨라 역 바로 맞은편에 있습니다. 아래 부분은 로만–고딕 양식, 윗부분은 르네상스 양식으로

이루어진 이 성당은 로마에서 만났던 바로크 양식의 성당들과는 확실히 차이가 있습니다. 알베르티^{Leon Battista Alberti 1404-1472}에 의해 구성된 피렌체 최초의 르네상스식 파사드^{건물의 정면}는 얼핏 보면 단순 명료하지만 다양한 시도들이 결합되어 있어 보는 이를 즐겁게 합니다.

우선 꼭대기의 삼각형 박공에는 도미니크 수도회를 상징하는 태양이 빛나고 있습니다. 그 아래 단순한 구조의 장미창과 당시 토스카나 지방에서 유행하던 간결한 스트라이프 무늬의 네 기둥은 박공과 어울려 마치 그리스 신전을 보는 듯합니다. 아래 부분도 전체적으로 단순하지만 흰색 대리석 위에 초록색의 아치형 창문 무늬들을 배치하여 리듬감을 느끼게 합니다. 그리고 4개의 코린트식 기둥으로 포인트를 준 것도 지나칠 수 없습니다. 눈길을 끄는 것은 지붕 옆 빈 공간에 배치한 S자형 장식과 원형의 꽃무늬 장식입니다. 자칫 심심할 수도 있는 직선 위주의 파사드에 생기를 불어넣고 있는 이 장식은 이후 전 이탈리아에 유행처럼 퍼져나가게 됩니다. 앞서 로마에서 만났던 바로크 양식의 성당들 파사드에서도 이 장식의 흔적을 확인할 수 있습니다.

정원을 거쳐 성당 안으로 들어갑니다. 이제 피렌체 르네상스 회화, 나아가 서양 근대 회화의 원형이라 할 수 있는 기념비적 작품을 만날 차례입니다.

이십대 젊은 나이에 요절한 한 화가가 있습니다. "톰마소 디 세르 지오반니 디 시모네 구이디^{Tommaso di Ser Giovanni di Simone Guidi}"란 긴 이름의 그는 1401년 피렌체 근교의 한 작은 마을에서 공증인의 아들로 태어났습니다. 유년 시절부터 그림 그리기를 좋아했던 그는 스무 살 무렵, 처음으로 화가로서 의사 및 약사 조합의 회원이 되었고 그로부터 3년 후 미술가 조합의 회원이 됩니다. 그의 스승은 아직 고딕의 그늘에 안주하고 있던 마솔리노 다 파니칼레^{Masolino da Panicale 1383-1447?}. 그런데 그는 마솔리노와 달리 당시 피렌체 화단을 풍미했던 '국제 고딕 양식'에서 벗어나 지오토의 새로운 회화 기

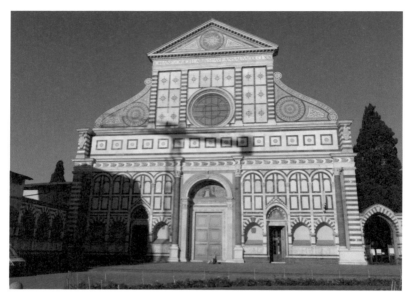

〈산타 마리아 노벨라 성당〉 피렌체 중앙역의 이름이기도 한 산타 마리아 노벨라 성당은 로만-고딕
양식과 르네상스 양식이 조화를 이룬 파사드가 독특합니다.

법과 브루넬레스키의 원근법 원리와 도나텔로의 인체 조형의 성과에 더 관
심을 둡니다. 그리고 그는 23세 무렵부터 26세까지 스승과 함께, 또 스승이
떠난 후 단독으로 작업한 피렌체 한 성당의 소성당 벽화를 통해 스승을 극
복했다는 평가를 받습니다. 이듬해에는 단독으로, 지금 내 앞에 있는 그림
도 제작하게 되죠. 그는 이 두 작업을 통해 서양 근대 회화의 첫 페이지를 장
식하는 영광까지 안게 됩니다. 하지만 1428년 12월, 그는 로마에서 피렌체
로 돌아오는 길에 그 천재성을 시기한 누군가에 의해 독살되었다는 소문을
남긴 채, 의문의 죽음을 맞이합니다. 짐 모리슨이, 지미 헨드릭스가, 커트 코
베인이, 그리고 윤동주가 죽음을 맞았던 바로 그 나이, 27세에 말입니다. 그
런데 이후, 이름을 나열하는 것만으로도 소름이 돋는 대가들, 예컨대 프라
안젤리코, 필리포 리피, 기를란다요, 보티첼리, 레오나르도 다 빈치, 페루지

노, 미켈란젤로 등이 그의 작업에 감명을 받아 그의 그림들을 보고 배우면서 새 시대의 예술가들로 성장하게 됩니다. 이른바 "피렌체 르네상스 회화"가 바로 그의 손에서 탄생한 것이죠. 서양 근대 회화의 시원을 상징하는 기념비적 작품들을 남기고 불과 27세에 삶을 마친 비운의 천재, 톰마소 디 세르 지오반니 디 시모네 구이디. 우리는 흔히, 이 긴 이름 대신 "어리숙한(혹은 선량한) 톰마소"란 뜻을 가진 애칭으로 그를 기억합니다. 그는 바로, 마사초^{Masaccio 1401-1428}입니다.

지금 내 눈 앞에는 그 마사초가 그린 〈성 삼위일체^{La Trinita}〉가 있습니다. 어쩐 일인지 찾아온 여행객이 아무도 없는 이 산타 마리아 노벨라 성당의 한쪽 벽 앞에서 오직 나 혼자만 〈성 삼위일체〉를, 마사초를 만나고 있습니다. 오랜 연인과 이별할 때만이 아니라 그토록 오래 그리워했던 대상과 만날 때에도 "총 맞은 것처럼" 가슴에 구멍이 난다는 걸 오늘에야 처음 알았습니다. 코와 입을 통하지 않고 바로 폐와 심장으로 마사초가, 피렌체가 호흡되는 느낌입니다. 내가 그토록 오래 그리워했던 피렌체가 이렇게 내 심장에 구멍을 내고 있습니다.

〈성 삼위일체〉는 브루넬레스키가 고안한 일점 투시 원근법으로 제작된 최초의 회화 작품입니다. 앞서 몇 번 언급했던 성당 속의 작은 성당인, 카펠라^{Cappella}를 기억하시는지요? 카펠라는 하나의 방처럼 만들어진 입체 공간입니다. 그런데 마사초는 그 입체 공간인 카펠라를 이렇게 평면 위에 실험적 기법의 프레스코화로 재현해 놓았습니다.

간단명료한 구도의 〈성 삼위일체〉는 인물들이 속해있는 각 층위의 공간감이 달리 보입니다. 그것은 상단과 하단의 모든 선들이 십자가 아래 부분의 한 점으로 모이기 때문이죠. 감상자를 위한 치밀한 수학적 고려로 만들어진, 이른바 "소실점"입니다. 현대인들이야 익숙할 대로 익숙한 구도지만, 일

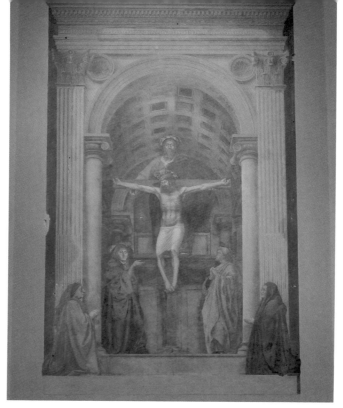

마사초. 〈성 삼위일체〉. 피렌체 산타 마리아 노벨라 성당. 브루넬레스키가 고안한 일점 투시 원근법을 이용한 최초의 그림입니다. 마사초의 이 그림 이후 화가들은 화면에서 무한한 새로운 공간들을 만들어 내게 됩니다.

점 투시 원근법을 처음 접했던 당시 사람들은 이 그림을 보고 평평한 벽면이 깊숙이 들어간 것 같은 환상적인 공간감을 느꼈을 겁니다.

그런데 이 일점 투시 원근법은 감상자에 대한 배려 이상의 의미를 가지고 있습니다. 오로지 한 지점에서, 고정된 한 명의 눈으로만 볼 수 있는 구도. 그 것은 사실 우리의 일상 체험과는 동떨어진 인위적인 구도입니다. 하지만, 그 것은 대상과 감상(혹은 창작) 주체의 공간적 관계에 대한 합리적 고찰을 의 미합니다. (신과 같은) 대상의 명확성만이 강조되었던, 그래서 서로 다른 요 소들이 어색하게 "모자이크"화 되어 있던, 중세 기독교의 평면적 시각에서 벗어나 수학, 기하학이라는 합리적 원리로 세상을 바라보는 인간 주체성의

재발견이란 말입니다. 이 일점 투시도법을 통한 원근법은 마사초의 〈성 삼위일체〉 이후 다양한 화가들에 의해 더욱 발전되어 화면 안에서 무한한 새로운 공간들을 만들어 내게 됩니다. 말 그대로 "르네상스"입니다.

예술사의 새로운 흐름을 엮어낸 작품을 실제로 본다는 것이 이렇게 가슴 떨리는 경험인 줄 정말 "예전엔 미처 몰랐"습니다. 그런데 그림 감상을 마치고 돌아서려는데 그림 아래 부분의 석관에 눈이 계속 갑니다. 석관에 누워 있는 해골. 그 위에 적혀 있는 글귀가 궁금해집니다. 급하게 구글링으로 의미를 찾아봅니다.

"나도 한때 그대와 같았노라. 그대도 지금의 나와 같아지리라."

원래는 흑사병이 창궐했던 그 시대의 비극적 경고문인데, 이제는 삶과 죽음에 대한 성찰로 읽혀집니다. 마사초는 이렇게 또 한 번 여행자의 가슴을 뛰게 합니다.

산타 마리아 노벨라 성당에서는 마사초의 〈성 삼위일체〉 말고도 놓쳐서는 안 되는 작품들이 있습니다. 먼저 화려한 스테인드글라스가 눈길을 끄는 주 제단, 토르나부오니 소성당^{Tornabuoni Cappella}으로 향합니다. 이곳에서

마사초, 〈성 삼위일체〉 부분. "나도 한때 그대와 같았노라. 그대도 지금의 나와 같아지리라."는 경구가 적혀 있습니다.

산타 마리아 노벨라 성당의 중앙 제단 스테인드글라스

는 초기 르네상스의 또 한 명의 거장 도메니코 기를란다요 ^{Domenico Ghirlandajo}
^{1449~1494}의 프레스코 연작, 〈성모 마리아의 일생〉과 〈성 세례 요한의 일생〉
을 만날 수 있습니다.

어린 미켈란젤로의 스승이기도 했던 기를란다요는 비슷한 시기 활약했던
보티첼리와 자주 비교되곤 하는데 보티첼리에 비해 살짝 낮게 평가되는 작
가입니다. 하지만 그 역시 실물 크기의 초상화와 수수한 색채에 장식적인 화
풍으로 당시 명문가들의 인기를 끌었고 나중엔 교황에게 불려가 저 유명한
시스티나 성당의 벽화 작업(시스티나 성당의 벽엔 미켈란젤로만 있는 게 아
닙니다.)에까지 참여한 거장입니다.

도메니코 기를란다요, 〈마리아의 탄생〉. 피렌체 산타 마리아 노벨라 성당의 〈성모 마리아의 일생〉 연작 중. 주문자인 토르나부오니 집안사람들이 성모 마리아의 탄생을 시중드는 모습이 특이합니다.

지오토와 마사초가 선도했던 화풍을 습득하여 자신만의 정제된 스타일로 완성시킨 기를란다요. 각각 7편으로 구성된 두 작품, 〈성모 마리아의 일생〉과 〈성 세례 요한의 일생〉도 그런 기를란다요의 화풍을 잘 보여주고 있습니다. 한층 자연스러워진 원근법에 편안한 인물 묘사. 특히 당시 피렌체의 풍습과 복식, 인물들로 두 성인의 삶을 그려냈다는 점이 눈길을 끕니다.

다음으로 필리포 스트로치 소성당^{Filippo Strozzi Cappella}을 봅니다. 사실 이곳은 스트로치 가문의 소성당이 만들어지기 훨씬 이전부터 유명세를 탄 곳입니다. 그것은 바로 보카치오^{Giovanni Boccaccio 1313~1375} 때문입니다. 단테, 페트라르카와 함께 르네상스 인문주의의 선구자로 칭송받는 보카치오. 근대 단편 소설의 시원으로 평가되는 그의 작품, 《데카메론》의 첫 무대가 바로 이곳이기 때문입니다.

흑사병의 창궐로 죽음의 공포 속에 황폐해져 갔던 당시의 피렌체. 그 절망적 상황에서 도시의 젊은 귀부인 일곱 명이 산타 마리아 노벨라 성당에 모입

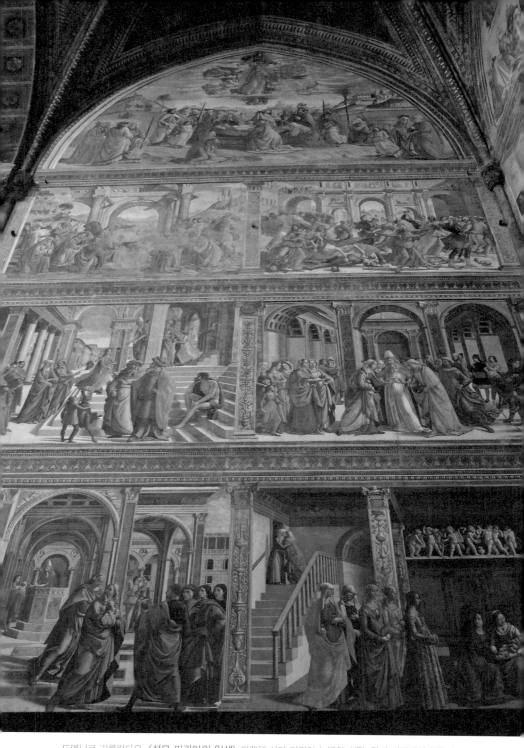

도메니코 기를란다요, 〈성모 마리아의 일생〉 피렌체 산타 마리아 노벨라 성당. 당시 피렌체의 인물과
복식, 관습으로 성모 마리아의 일생을 묘사한 프레스코화입니다.

니다. 그녀들은 흑사병을 피해 교외의 별장으로 가기로 하는데 여기에 다시 세 명의 젊은 신사가 가담하게 되죠. 그곳에서 그들은 열흘 동안 하루에 각자 한 가지씩 재미있는 이야기를 하며 지내기로 합니다. 그런데 그들이 죽은 이들의 명복을 빌고 도시 탈출을 모의하던 장소가 지금의 필리포 스트로치 소성당입니다. 사춘기 시절 가슴 설레며 읽었던, 근대 소설의 원형,《데카메론》. 그 첫 무대를 이곳 피렌체에서 만나다니, 가슴이 또 쿵쾅거립니다. 그런데 이곳을 장식하고 있는 화려한 프레스코화 두 편이 그 감동을 더해줍니다.

그 둘은 필리피노 리피의 작품, 〈히에로폴리스 사원에서 용을 좇아내는 성 필립포〉와 〈드루시아나를 부활시키는 성 요한〉입니다. 괴짜 아버지를 둔 탓에 출생부터 순탄치 못했던 필리피노 리피는 아버지, 필리포 리피의 재능과 스승인 보티첼리의 화풍에, 마사초의 화풍까지 이어받아 자신만의 아름

〈보카치오〉 피렌체 우피치 미술관 바깥 회랑에 있는, 《데카메론》의 작가 보카치오의 상입니다.

필리피노 리피, 〈히에로폴리스 사원에서 용을 쫓아내는 성 필립포〉. 피렌체 산타 마리아 노벨라 성당. 필리포 스토리치 소성당에 그려진 프레스코화로 르네상스 이후 매너리즘의 선구적 작품으로 평가됩니다.

답고도 독특한 그림 세계를 완성시킨 화가입니다. 특히 그는 말년에 기괴하고 환상적인 경향을 보이게 되는데, 그래서 그가 죽기 전 마지막으로 남긴 이 프레스코화들은 르네상스 이후 등장할 매너리즘을 예고하는 작품으로 평가되기도 합니다.

마사초와 기를란다요, 필리피노 리피, 그리고 길게 언급하진 못했지만 지오토와 브루넬레스키와 도나텔로의 십자가상들, 국제 고딕 양식의 프레스코를 간직한 스페인 소성당까지 만나고 성당을 나서니 산타 마리아 노벨라 성당이 숨겨진 보석처럼 느껴집니다. 어느 곳을 가든지 기대를 저버리지 않는, 아니 기대했던 것보다 훨씬 더 많은 것을 보여주는 "피렌체는 역시 피렌체다." 싶습니다. 이제, 또 한 번 마사초의 기적을 만나러 갈 시간입니다.

브랑카치 소성당

로마보다 훨씬 작지만, 깨끗하고 정돈된 느낌이 드는 피렌체. 좁은 포씨 거리$^{via\ dei\ Fossi}$를 지나 아르노 강을 가로지르는 6개의 다리 중 하나인 카라이아 다리$^{Fonte\ alla\ Carraia}$를 건너다보니 베키오 다리도 보이고, 강 건너 산 페르디난도 성당도 눈에 들어옵니다. 저 멀리 미켈란젤로 언덕도 얼핏 보입니다. 하지만 서두르지 않습니다. 오늘은 피렌체에서의 첫 날. 온몸으로 피렌체의 공기를 느끼며 천천히 걷습니다.

구글 맵을 통해 몇 번이나 미리 익혀두었던 거리와 교차로들을 지나 도착한 곳은 산타 마리아 델 카르미네 성당$^{Chiesa\ di\ Santa\ Maria\ del\ Carmine}$입니다. 미완성으로 남아 있는 파사드는 역시 구글 맵에서 본 그대로입니다. 그런데, 이럴 수가! 정문이 닫혀 있습니다. 순간 살짝 당황했지만 이내 놀란 가슴을 쓸어내립니다. 정문 오른쪽의 화살표가 내 목적지를 가리키고 있었기 때문입니다. 평범한 이탈리아 가정집의 정문 같은 나무문을 열고 들어갑니다. 소박한 정원과 회랑을 지나면 그곳에 내가 만나고 싶었던 또 다른 기적이 꼭꼭 숨어 있습니다. 스승과 제자의 절묘한 콜라보레이션을 통해 르네상스 회화를 탄생시킨 곳. 바로 브랑카치 소성당$^{Cappella\ Brancacci}$입니다. 그 주인공은 또 다시 마사초입니다.

1424년, 당시 피렌체에서 가장 인기 있는 화가 중 한 명이었던 마솔리노는 브랑카치 가문으로부터 가족 소성당을 장식할 프레스코를 그려달라는 부탁을 받습니다. 마솔리노는 당시의 관습대로 제자(혹은 후배)인 마사초와 함께 작업에 들어갑니다. 그런데 마솔리노는 1426년, 또 다른 유력자의 주문을 받고 피렌체를 떠납니다. 1427년까지 홀로 작업을 이어가던 마사초는 완성을 앞둔 1428년, 27세란 나이에 갑작스런 죽음을 맞이합니다. 그리고 50여 년의 세월이 흐른 후 최종적으로 모든 작업을 완료한 것은 필리피

노 리피입니다. 3명의 거장들에 의해 완성된 브랑카치 소성당의 프레스코. 그중에서 우리가 기념하는 것은 마사초의 작업입니다.

브랑카치 소성당 프레스코의 기본 주제는 〈성 베드로의 일생〉입니다. 〈성 전세〉, 〈사마리아인에게 세례를 주는 성 베드로〉, 〈그림자로 병자를 치료하는 성 베드로〉, 〈테오필루스 아들의 회생과 법좌에 앉은 성 베드로〉, 〈성 베드로의 순교〉 등 모두 로마 가톨릭의 초대 교황으로서 성 베드로의 정당성을 보여주는 일화들로 이루어져 있죠. 그런데 눈길은 어쩔 수 없이 가장 먼저 소성당 입구 왼쪽 기둥 위로 향합니다. 그곳에 마사초의 걸작, 〈낙원으로부터의 추방〉이 있습니다.

큰 칼을 쥐고 발길을 재촉하는 근엄한 천사 아래로 두 남녀가 쫓겨 가고 있습니다. 선악과 열매를 따먹은 나머지 인간 원죄의 시초가 된 그들, 아담과 이브. 그런데, 그들은 울고 있습니다. 그냥 울고 있는 것이 아니라 보는 사람이 다 민망할 정도로 엉엉, 말 그대로 대성통곡하고 있습니다. 인간의 눈물, 더군다나 남자의 통곡하는 모습. 이전에 이런 그림은 없었습니다. 심지어 그들은 실오라기 하나 걸치지 않은 누드입니다. 신성하고 근엄한 중세 회화(혹은 모자이크) 속 성인이 아닌 벌거벗은, 가장 원초적인 모습을 한 인간. 그 와중에 이브는 로마에서부터 익히 봐왔던 베누스 푸디카(정숙한 비너스) 자세까지 취하고 있습니다.

맞은 편 기둥에 있는, 마솔리노가 그린 〈아담과 이브의 유혹〉과 비교해 보지 않을 수 없습니다. 우선 인물들의 발을 봅니다. 그렇습니다. 마솔리노의 아담과 이브는 여전히 발끝으로, 땅도 없는 공중에 그냥 떠 있는 것처럼 보입니다. 어쩔 수 없는 중세적 표현 그대로입니다. 그에 비해 마사초의 아담과 이브는 무겁고 육중한 발바닥을 땅에 붙인 채 걷고 있습니다. 어찌나 급하게 쫓겨 갔던지 이브의 왼발은 흐릿하게 처리되어 있습니다. 그리고, 그들

마사초, 〈**낙원으로부터의 추방**〉. 피렌체 산타 마리아 델 카르미네 성당. 브랑카치 소성당. 선악과 열매를 따먹은 원죄로 낙원에서 쫓겨나고 있는 아담과 이브의 모습입니다. 그들은 저토록 침통하게 울고 있습니다.

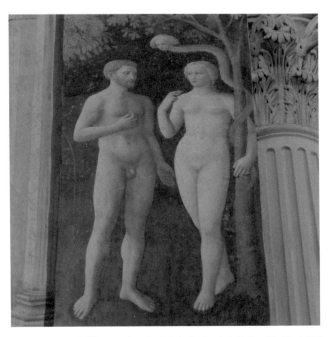

마솔리노, 〈**아담과 이브의 유혹**〉. 피렌체 산타 마리아 델 카르미네 성당. 브랑카치 소성당. 마사초의 〈**낙원으로부터의 추방**〉 맞은편에 있는 이 그림에서는 아직까지 남아 있는 고딕 양식을 확인할 수 있습니다.

에게는 이전까진 한 번도 그려진 적이 없는 그림자가 묘사되어 있습니다. 영적인 존재가 아닌 인간의 육체란 뜻이겠지요. 인물들의 표정은 또 어떻습니까? 여성으로 묘사된 뱀의 유혹을 받으면서도 평온하기 그지없는 마솔리노의 아담과 이브. 그에 비해 마사초의 아담과 이브는 신으로부터 추방된(혹은 독립된) 참담함을 "인류 최초의 눈물"로 표현하고 있습니다.

이전까지 누구도 시도하지 않았던 혁명적 형식과 표현. 저 위대한, 미켈란젤로의 시스티나 성당 천장화의 중요한 모티프가 되기도 했던 그림. 마사초를 마주하고 있으니 여러 복합적인 감동이 한꺼번에 봇물 터지듯 밀려옵니다. 불과 한 시간 사이에 서양 미술사의 기념비적 두 작품, 마사초의 〈성삼위일체〉와 〈낙원으로부터의 추방〉을 모두 만나고 보니 현기증마저 일어나는 것 같습니다.

그런데, 감동은 거기서 그치지 않습니다. 본격적으로 성 베드로의 일화가 그려진 프레스코연작을 봅니다. 세 명의 거장이 연이어 작업한 탓에 어떤 그림이 누구의 작품인지 여전히 논란이 많습니다. 하지만, 왼쪽 벽 상단의 〈성전세〉와 정면 왼쪽 하단의 〈그림자로 병자를 치료하는 성 베드로〉, 정면 오른쪽의 〈사마리아인에게 세례를 주는 성 베드로〉를 비롯한 두 작품은 마사초의 작업으로 여기는데 별 이견이 없습니다.

이 연작 중 가장 유명한 그림인 〈성전세〉는 기존의 성화에선 거의 볼 수 없었던 주제로 마태복음에 등장하는 일화입니다. 마사초는 예수의 기적을 묘사한 이 일화를 특이한 방식으로 구성했는데, 한 화면에 세 개의 다른 순간을 묘사한 것이죠.

제자들과 함께 성전에 들어가려는 화면 중앙의 예수. 그들 앞에 세금 징수원이 나타나 성전에 들어가려면 세금을 내라고 합니다. 말도 안 되는 세금 징수에 발끈한 제자들. 그런데 예수는 베드로에게 호수로 가서 물고기 한 마

마사초 〈성전세〉(위). 마사초, 필리피노 리피 〈테오필루스 아들의 회생과 법좌에 앉은 성 베드로〉
(아래). 피렌체, 브랑카치 소성당. 23세의 마사초가 그린 이 작품은 르네상스 회화의 시원으로 평가받고
있습니다.

리를 잡아 그 배에서 은전을 꺼내오라고 합니다. 믿기지 않는 스승의 말을
듣고, 베드로는 물고기 배에서 동전을 꺼내기 위해 화면 왼쪽 구석에서 얼굴
이 빨개질 정도로 끙끙거립니다. 그리고 이내 화면 오른쪽으로 가서 잔뜩 화
난 표정을 하고는 세금 징수원에게 은전을 건네고 있죠. 돈을 받아 즐거워진
세금 징수원이 탐욕스러운 표정을 하고 있는 것은 당연합니다.

불과 23세의 젊은 마사초는 이 독특한 화면에 그동안 자신이 익혔던 새
로운 양식들을 총동원하여 천재성을 드러냅니다. 먼저 투시 원근법을 적용
한 오른쪽 건물은 대기 원근법으로 묘사된 산자락으로 이어져 독특한 공간

감을 보여줍니다. 성인들이라 어쩔 수 없이 광배nimbus를 그려 넣긴 했지만, 예수를 비롯한 제자들은 지오토의 인물 묘사보다 한 단계 더 나아간 사실성을 드러내고 있죠. 한 명 한 명 개성이 살아 있는 표정과 동작. 그리고 그들에게도 역시 그림자가 그려져 있습니다. 예수 일행을 막아선 세금 징수원의 다리는 아담의 다리처럼 명암을 통해 근육질로 묘사되어 있습니다. 불과 몇 달 전에, 황금빛으로 치장된 국제 고딕 양식의 정점, 젠틸레 다 파브리아노의 〈동방박사의 경배〉(며칠 후 우피치 미술관에서 만날 것입니다.)가 수많은 피렌체인들의 찬탄을 받았던 것을 생각하면 당시로선 가히 혁명적인 변화였을 것입니다.

그런가 하면 〈사마리아인에게 세례를 주는 성 베드로〉에는 세례를 받고 있는 근육질의 사마리아인과 다음 차례를 기다리며 추위에 오들오들 떨고 있는 인물이 묘사되어 있습니다. 또 〈그림자로 병자를 치료하는 성 베드로〉에는 헐벗은 늙은이와 앙상한 다리의 나이 어린 앉은뱅이 병자까지 사실적으로 묘사되어 있습니다. 그리고 그들은 모두 당시 피렌체 사람들의 옷차림을 하고 있죠. 그들 주위에 피렌체의 평범한 건물들이 배경으로 있는 것은 당연합니다. 성인이 아닌 평범한 인간을, 그것도 이교도에, 늙고 병들고 미천한 이들까지 성화에 등장시킨 것은 마사초가 거의 처음입니다. 평범한 인간에 대한 관심, 르네상스 회화 정신은 이렇게 마사초에게서 시작되었던 것입니다.

그런 마사초의 정신은, 다음으로 이 프레스코 연작을 마무리한 필리피노 리피에게까지 이어졌습니다. 왼쪽과 오른쪽 벽면의 하단을 마무리한 필리피노 리피는 좀 더 자연스러워진 인물 묘사와 함께 당시 피렌체인들을 대거 등장시킵니다. 물론 대부분 주문자인 브랑카치 가문 사람들이지만 슬쩍 슬쩍 자신과 스승인 보티첼리도 등장시킵니다. 특히, 마솔리노의 〈아담과 이

마사초, 〈그림자로 병자를 고치는 성 베드로〉. 피렌체 브랑카치 소성당. 헐벗은 늙은이와 앉은뱅이.
성화에 저렇게 미천한 인물까지 묘사한 것은 마사초가 거의 처음입니다.

브〉 아래 벽면에 그려진 〈감옥을 나서는 성 베드로〉에서는 주인공인 베드로
보다 아무 관심 없다는 듯 졸고 앉아 있는 보초 병사가 더 돋보입니다. 500
년도 훨씬 넘게 브랑카치 소성당의 이 신화적 작품들을 저런 자세로 지켜왔
으니 저 병사는 어찌 보면 가장 복 받은 인물일지도 모르겠습니다.

서양 근대 회화의 기틀을 마련하고 27세로 죽음을 맞은 마사초. 그에게 조
르조 바사리^{Giorgio Vasari 1511~1574}는 자신의 저서 《르네상스 미술가전》에 친구
의 이름을 빌려 두 편의 시를 바칩니다.

필리피노 리피 〈성 베드로와 시몬과의 논쟁〉(왼쪽), 〈감옥을 나서는 성 베드로〉(오른쪽). 주변 상황에 아랑곳없이 졸고 있는 병사의 모습이 오히려 매력적으로 다가옵니다.

나는 그렸네. 진실과 같은 그림을
나는 그곳에 넋과 감정과 입김을 불어 넣었네.
부오나로티(미켈란젤로)는 모든 사람을 가르쳤으나
나한테만은 배웠다네.
– 안니발 카로에 의하여

그가 간 뒤에 모든 그림의 즐거움은 사라졌다네.
이 태양이 지고는 모든 성신(星辰) 또한 빛을 잃었도다.
아! 그와 더불어 모든 미는 죽어버렸구나.
– 피에로 세에니에 의하여

지오토의 종탑, 그리고...

　마사초를 뒤로 하고 다시 길을 나섭니다. 유유히 흐르는 아르노 강변을 따라 걸으며 마사초를 되새기고 피렌체와 르네상스를 실감하다 보니 발길은 어느새 베키오 다리^{Ponte Vecchio}에 닿습니다. '오래된' 혹은 '낡은'이란 뜻을 가진 베키오 다리는 14세기부터 상인들 사이에서 인기가 높은 장소였는데, 이곳에 가게를 차리면 세금 면제를 기대할 수 있었기 때문이라 합니다. 16세기까지 주로 식품을 파는 노점상들 특히 푸줏간들이 죽 늘어서 있었죠. 그러던 1565년 코시모 1세 데 메디치^{Cosimo I de' Medici 1519~1574}는 조르조 바사리에게 베키오 궁전과 피티 궁전을 오가는 동안 평민들과 뒤섞일 필요가 없도록 다리 위쪽에 연결 통로를 만들라는 명을 내립니다. 푸줏간에서 풍기는 냄새를 견딜 수가 없었던 메디치 권력자들은 그들을 내쫓기까지 합니다. 그러자 대신 좀 더 고급스러운 업종인 금 세공인과 귀금속 상인들이 다리 위를 차지하게 되었죠. 지금도 베키오 다리의 1층은 귀금속 상점들이 죽 들어서서 지나는 관광객들의 눈길을 유혹하고 있습니다. 하지만 귀금속에 별 관심이 없는 나에게는 단지 아르노 강을 가로지르는 다리, '베키오'만이 그 어떤 귀금

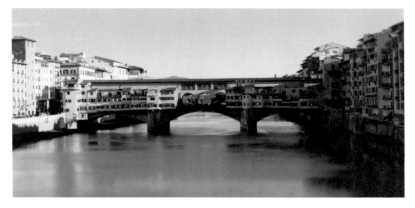

〈베키오 다리〉 메디치 가문의 비밀 통로로 이용되었던 다리입니다.

속보다 아름답게 느껴질 뿐입니다.

베키오 다리 위에서 잠시 아르노 강을 감상하다가 다시 발걸음을 재촉합니다. 크리스마스 시즌을 맞아 수많은 사람들로 붐비는 공화국 광장^{Piazza} ^{della Repubblica}을 지나 피렌체의, 아니 르네상스의 중심, 두오모 광장^{Piazza del} ^{Duomo}으로 향합니다.

아름다운 피렌체의 두오모^{Duomo}! 나의 첫 여행을 이탈리아로 이끈, 내 그리움의 근원. 하지만 아직은 두오모와 공사 중인 세례당을 아껴두고 싶습니다. 그래서 로마의 판테온에서 그랬던 것처럼 억지로 그 두 건물을 외면하며 우선 지오토의 종탑^{Campanile di Giotto}에 오르기로 합니다.

지오토의 종탑은 두오모 건설의 총책임자였던 지오토(흔히 서양 회화사는 지오토 이전과 지오토 이후로 나뉜다고 합니다. 이 부분은 파도바 편에서

〈지오토의 종탑〉 피렌체 두오모의 종탑인 지오토의 종탑. 흰색과 초록색, 분홍색 대리석들이 기하학적인 무늬를 이루고 있습니다.

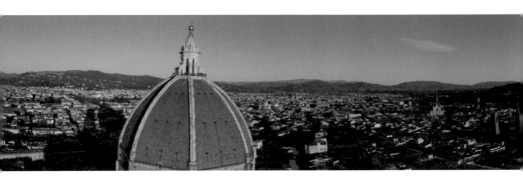

지오토의 종탑에서 바라본 피렌체의 전경. 가운데 우뚝한 돔은 두오모의 쿠폴라입니다. 오른쪽에는 산타 크로체 성당도 살짝 보입니다.

좀 더 자세히 이야기하겠습니다.)가 1334년 설계하고 기초 공사 후 1337년 사망하자 제자 파사노와 탈렌티가 완성한 탑입니다.

두오모와 마찬가지로 흰색과 녹색, 분홍색의 대리석들이 기하학적 무늬를 이루고 있는 아름다운 종탑. 그 꼭대기까지는 414개의 계단을 올라가야 합니다. 배에 힘을 꽉 주고 천천히 오르기 시작합니다. 그래도 중간 중간에 쉴 수 있는 공간들이 많아서 그다지 힘들지는 않습니다. 무엇보다 언뜻 언뜻 보이는 피렌체의 전경과 두오모가 정신을 못 차리게 합니다.

꼭대기에 오르니 가장 먼저 두오모의 주황색 쿠폴라^{cupola, 돔형 지붕}가 내려다보입니다. 숨이 막혀 옵니다. 착시 현상 때문인지 더 높은 위치의 쿠폴라가 한눈에 들어옵니다. 그리고 눈을 돌려보면 그토록 그리워했던 전망, 주황색 지붕들이 모자이크를 이루고 있는 피렌체 시내가 한 눈에 들어옵니다. 멀리, 스쳐 지나왔던 산 로렌초 성당도 보이고 베키오 궁전과 산타 크로체 성당도 보입니다. 오후 3시를 지나 4시로 향하고 있는 시간. 짧은 겨울 해는 벌써 주황색 그늘을 만들어 내고 있습니다. 바로, 이것이었습니다. 이제 정말 나의 피렌체에 온 것입니다. 그 어떤 말로도 새길 수 없는 기쁨입니다.

종탑에서의 감동을 오래오래 가슴에 새긴 채 다시 길을 나섭니다. 해가 지려면 아직 시간이 조금 남아서 혹시나 하는 생각에 다시 호텔 주변의 산 로렌초 성당으로 향합니다. 그 큰 성당에서 보여준 공간이 너무 작다 싶었습니다. 그래서 아예 성당을 한 바퀴 빙 둘러볼 작정을 하고 가니, 아니나 다를까 성당의 정면 입구가 나타납니다. 표를 끊고 급하게 성당 안으로 들어갑니다.

두오모의 쿠폴라를 만든 브루넬레스키가 설계한 최초의 르네상스식 성당인, 산 로렌초 성당. 그래서 두오모와 같은 형태의 작은 쿠폴라도 있습니다. 오전에 들어갔던 메디치 소성당이 바로 그곳입니다. 그리고 보고 싶었던 프라 필리포 리피의 <수태 고지>와 도나텔로의 <청동 설교대>도 물론 만났습니다.

로마 바르베리니 국립 미술관과 도리아 팜필리 미술관에서 먼저 만났던 필리포 리피의 또 다른 <수태 고지>. 다른 그림들과 달리 놀란 듯한 성모 마리아의 동작이 독특합니다. 내일과 모레 만나게 될 프라 안젤리코의 <수태 고지>와 다 빈치의 <수태 고지>의 중간쯤이라 할 수 있을까요? 나는 마치 만나지 못할 뻔한 연인을 다시 만난 것처럼 기쁜 마음으로 그림을 보고 또 보았습니다. 비록, 너무 늦게 들어간 탓에 미켈란젤로가 설계한 라우렌치아나 도서관은 이번에도 만날 수 없었지만 그래도 어떻습니까? 오늘은 내 오랜 그리움이 비로소 현실로 다가온 날이니까요.

누군가 꿈은 반드시 이루어진다고 했던가요? 한동안 나는 이 말을 반신반의했습니다. 아니 어쩌면, 꿈을 꾸는 것이 백안시되는 현실 앞에서 이 말을 온전히 믿을 수가 없었죠. 하지만 나는 지금 내 꿈의 도시, 피렌체에 와 있습니다. 그래서 이곳으로 오기 위해 얼마나 많은 시간과 아픔이 있었는지 굳이 말하고 싶지도 않습니다. 그저 이 말만 반복하고 싶습니다.

아! 피렌체! 아! 피렌체! 아! 피렌체!

프라 필리포 리피, 〈수태 고지〉, 피렌체 산 로렌초 성당. 로마 바르베리니 국립 미술관과 도리아 팜필
리 미술관에서 만났던 필리포 리피의 또다른 버전의 〈수태 고지〉입니다.

미켈란젤로, 미완성의 의미를 묻다

산타 마리아 델 피오레 성당 / 아카데미아 미술관 / 산 마르코 수도원 /

비아 세르비, 메디치 리카르디 궁전

두오모, 산타 마리아 델 피오레 성당

고개를 들고 어딘가를 응시하는 한 남자의 석상. 손에 컴퍼스와 스케치북을 든 그의 얼굴에는 옅은 미소와 함께 사랑스러운 자부심이 배어 있습니다. 세상 누구보다도 행복해 보이는 남자. 그 남자의 시선이 향하는 곳으로 나도 고개를 돌립니다. 눈부신 푸른 하늘 아래 빛나는 오렌지 빛 쿠폴라. 그렇습니다. 그는 불가능할 것으로 여겨졌던 피렌체의 두오모, 산타 마리아 델 피오레 성당의 쿠폴라를 완성한 브루넬레스키^{Filippo Brunelleschi 1377-1446}입니다.

앞서 몇 번이나 밝힌 것처럼 내 생애 첫 여행지로 이탈리아를 선택한 이유는 피렌체 때문입니다. 내 오랜 꿈의 도시, 피렌체. 이 도시를 처음 알게 된 오래 전 학창 시절부터 나는 이 도시의 모든 것을 그리워했습니다. 그리고 그 그리움의 중심에는 당연히 두오모 산타 마리아 델 피오레 성당^{Cattedrale di Santa Maria del Fiore}이 자리 잡고 있었죠. 두오모를 향한 내 그리움에 비하면 〈천국의 문〉 공모를 둘러싼 기베르티와 브루넬레스키의 흥미진진한 경쟁 일화나 영화 〈냉정과 열정 사이〉의 두 주인공, 준세이와 아오이의 마지막 약속은 그 그리움을 더 짙게 해 준 애잔한 향수일 뿐이었습니다. 닿을 수 없는

〈브루넬레스키 상〉 자신이 올린 쿠폴라를 바라보고 있는 브루넬레스키의 모습입니다.

인연의 연인을 향한, 결코 쉽게 다가서지 못하지만 그래서 더 간절한 그리움. 그것이 두오모를 향한 내 그리움의 본질이었습니다.

서둘러 아침을 먹고 호텔을 나섰습니다. 어제 지오토의 종탑에서 행여나 손에 잡힐 것 같아 바라보고 또 바라보면서 서성였던 두오모의 쿠폴라^{Cupola}. 오늘은 바로 이곳, 브루넬레스키의 사랑과 자부심이 서려 있는 곳에 오르는 것으로 첫 일정을 시작합니다.

줄을 설 것도 없이 가장 먼저 입구에서 문이 열리길 기다렸다가 쿠폴라에 오릅니다. 463계단 중 한 계단도 놓치고 싶지 않아서 한 걸음, 한 걸음에 온 신경을 집중합니다. 가슴 속으로 파고 들어와 온몸을 휘돌아 나가는 두오모 속 공기도 놓치고 싶지 않아 숨마저 조심스럽게 쉽니다. 한참을 오르다 보니 쿠폴라 내부 천장화가 손에 잡힐 듯 다가옵니다. 최초의 근대적 미술사가이

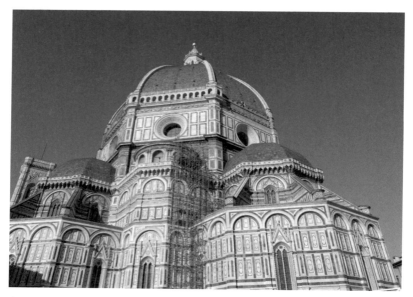

〈쿠폴라〉 피렌체의 두오모. 산타 마리아 델 피오레 성당의 쿠폴라. 브루넬레스키가 건축한 피렌체 르네상스의 위대한 상징입니다.

자 화가인 조르조 바사리가 그린 〈최후의 심판〉입니다. 미켈란젤로의 〈최후의 심판〉에 비해 평가가 떨어지는 것은 사실이지만, 아직 미켈란젤로를 만나지 못한 내 눈에는 이마저도 눈이 휘둥그레질 정도입니다. 또한 어딘지 모르게 부자연스러운 인체 묘사는 조금씩 매너리즘으로 나아가고 있는 후기 르네상스 회화의 경향도 엿볼 수 있어서 나에게는 놓칠 수 없는 그림입니다.

그런데, 발걸음이 멈추지 않습니다. 바사리의 〈최후의 심판〉으로 아무리 시선을 고정시켜도 쿠폴라를 오르는 내 다리를 이끄는 건 오로지 쿠폴라 뿐입니다. 쿠폴라의 실내 부분을 빠져 나오자 드디어 브루넬레스키의 천재성이 눈앞에 나타납니다. 이른바 "브루넬레스키의 돔"이라고 불리는 이중 돔 구조가 바로 그것입니다.

1296년, 인근의 경쟁 도시, 피사와 시에나의 화려한 두오모에 자극받은

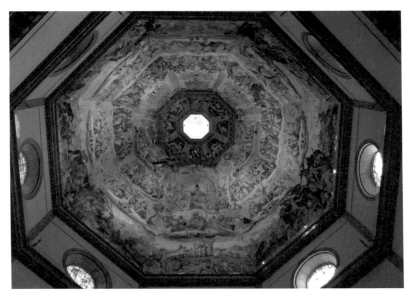

조르조 바사리, 〈**최후의 심판**〉. 피렌체 산타 마리아 델 피오레 성당 쿠폴라 내부 천장화. 미켈란젤로의
〈최후의 심판〉에 비해 떨어진다는 평가를 받지만 매너리즘을 예고하는 작품으로 평가받기도 합니다.

피렌체인들은 자신들의 국력에 걸맞은 두오모를 건설하기 시작합니다. 처
음 설계와 공사를 맡은 사람은 아르놀도 디 캄비오입니다. 캄비오 이후 종탑
을 세운 지오토와 안드레아 피사노, 프란체스코 탈렌티 등 초기 르네상스 건
축 명장들의 역량이 총동원되어 150여년의 공사 끝에 완공된 피렌체의 두
오모. 그런데 1400년대 초까지 두오모 공사는 쿠폴라를 올리지 못해 애를
태우고 있었죠. 84미터 높이의 건물 위에 직경 45미터의 거대한 둥근 지붕
을, 그것도 8각형의 기단 위에 올리는 것. 언뜻 봐도 상식적으로 말이 안 되
는 이 난공사를 해결하기 위해 피렌체인들은 수많은 논의와 공모전을 치릅
니다. 하지만 뾰족한 해결책을 찾지 못해 갈팡질팡하고 있던 1420년 브루
넬레스키가 나타났습니다. 10여 년 전, 산 조반니 세례당의 청동문 부조 공
모에서 기베르티^{Lorenzo Ghiberti 1378-1455}에게 패하고 난 뒤 로마로 떠났던 브

루넬레스키 말입니다.

로마 시절, 조각가 도나텔로와 함께, 판테온을 비롯한 고대 로마의 건축물들과 유적들, 그리고 비잔틴과 고딕 양식의 건축들까지 낱낱이 분석해 그것들의 구조와 공간적 특징들을 파악했던 브루넬레스키. 그는 피렌체인들에게 독창적인 기법을 제안합니다. 그것은 바로 쿠폴라의 얼개틀(비계) 없이 쿠폴라를 세우겠다는 것. 그러자 돌아온 것은 정신병자 취급이었습니다. 하지만 끝까지 자신의 뜻을 굽히지 않았던 브루넬레스키는 결국 1421년부터 자신의 방식대로 쿠폴라를 올리기 시작합니다. 그리고 그로부터 15년이 지난 1436년, 브루넬레스키는 피렌체인들 앞에 로마네스크 양식의 피사의 두오모와 고딕 양식의 시에나의 두오모를 넘어선 것처럼 보이는, 세상에서 가장 아름답고 거대한 쿠폴라를 선보입니다. (400만 개 이상의 벽돌이 사용된, 두오모의 쿠폴라는 목재 지지구조 없이 지어진 최초의 팔각형 돔이고, 그 당

〈쿠폴라 내부〉 쿠폴라를 오르다 보면, 이중 돔 구조를 확인할 수 있습니다.

시 세계에서 가장 거대한 돔이었으며, 오늘날에도 세계에서 가장 큰 석재 돔입니다.) 그 순간, 피렌체 르네상스가 온 세상에 선포되었습니다.

그렇게 완성된 브루넬레스키의 쿠폴라는 이중 구조였습니다. 무게를 분산시키기 위해서였죠. 조금 더 무거운 안쪽 지붕과 가벼운 바깥쪽 지붕이 서로를 받치고 있기 때문에 하중이 분산되어 이처럼 거대한 쿠폴라가 가능했던 것입니다. 거기다가 두 지붕 사이에 고리 모양의 테두리들을 여러 층 쌓아 올려 두 지붕의 사이의 안정성을 높였는데, 지금 오르고 있는 통로와 계단이 그 고리 구조의 일부입니다. 건축 공학적 기능에 실용적 기능까지 더한 고리 구조. 브루넬레스키의 천재성이 또 한 번 드러나는 대목입니다.

그런 브루넬레스키의 천재성과 의지와 노력이 스며있는 내부 쿠폴라에 손끝을 대봅니다. 오래된 석탑에서 돌의 온기와 생명력을 느꼈다는 누군가의 글이 떠오릅니다. 만질 수 없는 것은 물론이고, 가까이에서 보는 것도 쉽지 않은 회화나 조각과 달리 건축물은 이렇게 만질 수도 있고, 그 속을 거닐 수도 있고, 심지어 그 속에서 함께 살아갈 수도 있습니다. 건축물은 그렇게 그것을 향유하는 이들의 호흡과 함께 오랜 세월을 거쳐 완성되어 가는 시간의 예술이라는 생각도 듭니다.

그렇게 많은 것들을 떠올리며 한참을 올라가자 어느 순간 눈앞에 파란 하늘이 빛나더니 오렌지빛 피렌체가 펼쳐집니다. 분명히 어제 오후, 지오토의 종탑에서 한 번 경험한 풍경이건만 나는 또 숨이 멎을 것 같습니다. 오늘은 어제와 반대로 그 종탑이 손에 잡힐 듯 가까이 다가섭니다. 왜, "꽃의 성모 마리아 성당(산타 마리아 델 피오레)"인지 알 것 같습니다. 파랗고 투명한 하늘과 눈부신 아침 햇살 아래 온통 오렌지빛으로 반짝이는 피렌체는 그 자체로 꽃이었습니다. 오랜 그리움 속의 연인을 만나서였을까요? 그 눈부신 아름다움 속에서 나는 연방 눈물을 흘릴 수밖에 없었습니다.

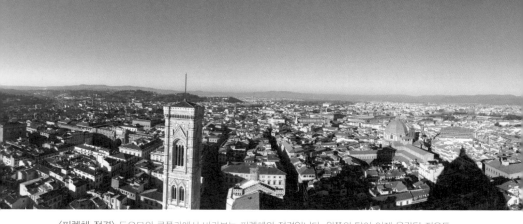

〈피렌체 전경〉 두오모의 쿠폴라에서 바라보는 피렌체의 전경입니다. 왼쪽의 탑이 어제 올랐던 지오토의 종탑입니다.

그리고 쿠폴라에 오르기 전 만났던 브루넬레스키가 한없이 부러워집니다. 지금 생각해 보니, 그가 바라보고 있었던 것은 단지 자신이 올린 쿠폴라뿐만이 아니었습니다. 수만 가지 사연과 지난한 삶을 거쳐 그의 쿠폴라에 올라 피렌체와 르네상스를 만나는, 나와 같은 수많은 사람들. 아무도 큰 소리로 환호하지 않는, 하지만 그 어느 곳에서보다 깊은 가슴 울림을 느끼는 그들의 행복이 그의 쿠폴라와 함께 빛나고 있었던 것입니다. 브루넬레스키는 분명 그것을 바라보고 있었을 겁니다.

쿠폴라에서 내려와 성당 전체를 시계 반대 방향으로 돌아 이제서야 파사드를 제대로 봅니다. 1587년 파괴된 이후 19세기 말에 겨우 현재의 모습을 갖추게 된 파사드는 자기보다 500살이나 많은 지오토의 종탑과 어우러져 화려한 자태를 뽐내고 있습니다. 파사드 맞은편의 산 조반니 세례당이 마침 전면 보수 공사 중이라 세례당, 종탑, 두오모로 이어지는 아름다운, 피렌체 르네상스 건축의 향연을 제대로 볼 수 없다는 게 그저 아쉬울 따름입니다. 이제 성당 정문을 열고 두오모 안으로 들어가 봅니다.

화려한 외관과 달리 로마 십자가 형태로 꾸며진 두오모의 내부는 생각보다 소박합니다. 오늘날이야 위대한 문화유산이자 여행지이지만, 두오모의

〈두오모의 파사드와 종탑〉 산타 마리아 델 피오레 성당의 파사드(정면). 오른쪽은 어제 만난 '지오토의 종탑'입니다. 19세기 말에 겨우 완성된 파사드와 500년 가까이 차이가 나는 종탑이 잘 어울리지만, 간혹 지나치게 화려한 파사드라고 비판받기도 합니다.

본질은 누가 뭐라 해도 예배 공간입니다. 그래서 그런지 엄숙한 가톨릭 성당으로서의 분위기를 드러내기 위해 일부러 고딕 양식을 도입한 것 같은 느낌도 듭니다. 더구나 대부분의 소장품들을 오페라 델 두오모 박물관 $^{Museo\ dell}$ $^{Opera\ del\ Duomo}$으로 옮겨 놓은 탓에 조금은 심심한 느낌마저 듭니다. 그래도 쿠폴라에 오르는 도중 만났던 천장화, 바사리의 〈최후의 심판〉과 1364년 피렌체와 시에나 사이에 벌어졌던 카시나 전투를 승리로 이끈, 잉글랜드 용병 대장을 그린 파울로 우첼로 $^{Paolo\ Uccello\ 1396\sim1475}$의 작품, 〈존 하쿠드의 기마상〉은 놓칠 수 없는 작품들입니다.

특히 도메니코 디 미켈리노 $^{Domenico\ di\ Michelino\ 1417\sim1491}$의 〈단테와 신곡〉은 국문학을 전공한 나로서는 그냥 지나칠 수 없는 작품입니다. 자신은 보지 못했던 15세기 피렌체의 풍경 앞에 서서 명저 《신곡》을 들고 작품 속 배경인

파울로 우첼로, 〈존 하쿠드의 기마상〉. 피렌체 산타 마리아 델 피오레 성당. 1364년 피렌체와 시에나 사이에 벌어졌던 카시나 전투를 승리로 이끈, 잉글랜드 용병 대장, 존 하쿠드의 기마상입니다.

도메니코 디 미켈리노 〈단테와 신곡〉. 피렌체, 산타 마리아 델 피오레 성당. 자신은 볼 수 없었던 15세기 피렌체의 두오모를 배경으로 《신곡》을 들고 있는 단테의 모습입니다.

천국과 지옥을 가리키는 단테의 모습에서는 르네상스 인문주의를 탄생시킨 대 작가로서의 면모가 느껴집니다.

전해지는 바에 의하면, 단테 연구자이기도 했던 브루넬레스키는 천국에 대한 단테의 묘사에서 쿠폴라 건축의 영감을 얻었다고도 합니다. 그래서일까요? 단테가 바라보고 있는 피렌체의 모습에는 당연히 브루넬레스키의 쿠폴라가 있습니다.

이제, 성당을 나서 다시 브루넬레스키 상을 지나 미켈란젤로의 또 다른 〈피에타〉와 기베르티의 〈천국의 문〉 원본, 그리고 도나텔로의 목조각상 〈마리아 막달레나〉 등 피렌체 르네상스 조각가들의 진품이 있는 오페라 델 두오모 박물관으로 향합니다. 그런데, 기대가 너무 컸던 탓일까요? 아니면 쿠폴라에서 본 황홀경에 정신을 차리지 못했던 탓일까요? 두오모를 한 바퀴 돌았으면서도 박물관이 보수 공사 중이란 사실을 전혀 눈치 채지 못했던 것입니다. 산 조반니 세례당도 보수 공사 중이라 그냥 스쳐 지나쳤는데 두오모 박물관까지 그냥 지나쳐야 하니 그 아쉬움은 말로 표현할 수 없습니다.

하지만 어쩌겠습니까? 어차피 모든 것을 하나도 놓치지 않고 보겠다는 것 자체가 지나친 욕심. 아쉬운 마음을 다 잡고 아카데미아 미술관으로 향합니다.

아카데미아 미술관

아카데미아 미술관Galleria dell'Accademia은 이름에서 알 수 있듯이 원래는 미술학교였습니다. 그러던 것이 18세기 후반에 당시 토스카나 지방을 다스리던 레오폴도 대공이 자신의 수집품들을 기증하면서 미술관으로 변모하게 된 것입니다. 아카데미아 미술관에서 가장 먼저 만날 수 있는 작품은 잠

볼로냐^{Giambologna, Giovanni da Bologna 1529-1608}의 〈사비니 여인의 약탈〉입니다.

플랑드르 출신으로 평소 미켈란젤로를 동경해 왔던 잠 볼로냐는 로마 여행 후 이곳 피렌체에서 미켈란젤로의 작품들을 접하게 됩니다. 그리고 메디치 가문의 후원을 받아 여러 작품을 남기게 되죠. 이 〈사비니 여인의 약탈〉은 대리석 원작을 만들기 위해 제작한 석고 모형이긴 하지만(실물은 시뇨리아 광장 옆 란치 로지아^{Loggia dei Lanzi}에 있습니다.) 드라마틱한 장면 묘사가 보는 이를 압도합니다. 로마 보르게세 미술관에서 만났던 베르니니의 조각, 〈페르세포네를 납치하는 하데스〉와 비슷한 듯 하지만 훨씬 더 거칠고 역동적으로 느껴집니다. 미술사적 측면에서 보자면 미켈란젤로와 베르니니 사이에 위치한 매너리즘 조각가로서 잠볼로냐의 특성이 잘 드러난 작품이라 하겠습니다.

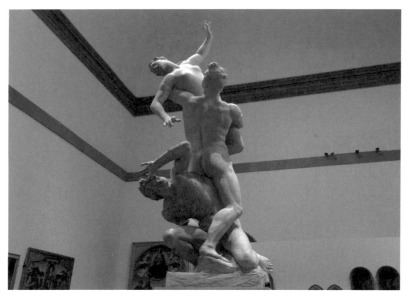

잠 볼로냐 〈사비니 여인의 약탈〉(석고 모형), 피렌체 아카데미아 미술관. 대리석 원작을 만들기 전 미리 제작해보는 석고 모형이지만 그 자체로도 훌륭한 작품입니다.

잠볼로냐를 뒤로 하고 사람들의 흐름을 따라 가자 어느새 넓은 복도가 나타납니다. 그리고 저 멀리 복도 끝, 넓고 밝은 공간에 바로 그가 우뚝 서 있습니다. 미켈란젤로의 〈다비드〉!!

책을 비롯한 여러 매체를 통해서 수없이 봐왔던 〈다비드〉는 예상했던 것보다 훨씬 더 거대합니다. 분명, 복도 끝에서 바라본 작품인데 관람객들의 머리 위에 거대한 거인이 있는 것 같습니다. 그리고, 정말 눈물이 날 정도로 아름답습니다. 심호흡을 하고 한 발, 한 발 조심스럽게 그의 앞으로 다가갑니다.

르네상스가 지향하는 이상적인 인간의 모습을 대표하는 〈다비드〉. 눈앞에 나타난 골리앗을 똑바로 응시하고 서서 돌팔매를 막 던지려는 순간을 묘사한 〈다비드〉는 특유의 콘트라포스토^{contraposto} 자세를 취하고 있습니다. 그래서 균형미에 팽팽한 긴장감까지 더해져 신비로운 느낌마저 듭니다.

이탈리아어로 '정반대의 것'을 뜻하는 콘트라포스토는 한 쪽 다리로 몸을 지탱하고 다른 쪽 다리는 편안하게 놓는 구도입니다. 그러다보니 몸 전체가 완만한 S자 형태의 곡선을 그리게 되고, 얼굴과 몸통, 허벅지 등 신체의 각 부분들은 조금씩 틀어지게 되죠. 정면을 바라보고 꼿꼿이 선, 정적인 모습의 아르카익 양식 이후 고전 그리스 시기에 만들어진 이 콘트라포스토 구도를 통해 인체 조각 형태의 다양한 실험이 가능해진 것은 물론입니다. 그리고, 지금 내 눈 앞에 있는 미켈란젤로의 〈다비드〉는 르네상스 시기 부활한 콘트라포스토 양식의 정점이라 할 수 있죠.

'위대한 로렌초'의 후원으로 메디치 가문에서 지내던 미켈란젤로는 로렌초의 죽음 후 프랑스의 침입과 민중 봉기로 불안정해진 피렌체의 정치 상황을 피해 볼로냐를 거쳐 로마로 떠납니다. 그리고 그곳에서 저 유명한 〈피에타〉를 제작하게 됩니다. 그때가 그의 나이 24세 무렵입니다. 조각가로서의

큰 명성을 얻은 미켈란젤로가 피렌체를 다시 찾은 것은 1501년. 그동안 프랑스의 침입과 근본주의 수도사, 사보나롤라의 공포 통치에서 벗어난 피렌체는 민주적인 공화국 정부를 수립했죠.(참고로 이 시기, 피렌체 공화국 정부의 가장 핵심적 정치가가 바로《군주론》의 저자 마키아벨리입니다.) 공화국 정부는 미켈란젤로에게 시뇨리아 광장에 오래 전부터 놓여있던 거대한 대리석 덩어리를 주며 공화국의 승리와 자유 이념을 구현할 조각 작품을 주문합니다. 미켈란젤로는 피렌체의 두오모, 산타 마리아 델 피오레 성당에 대리석을 옮겨다 놓고 칸막이까지 치고는 아무도 보지 못하게 한 상태로 작업을 진행합니다. 그리고 1504년, 미켈란젤로는 불과 29세라는 젊은 나이에 이 위대한 걸작 〈다비드〉를 피렌체 시민들 앞에 선보이게 됩니다.

성경에 묘사된 〈다비드〉가 어린 소년의 이미지라면, 미켈란젤로의 〈다비드〉는 완전무결한 청년의 모습입니다. 신체 각 부분의 골격과 근육은 해부학적으로 거의 완벽에 가까운 묘사입니다. 손등, 팔, 목덜미 등에 팽팽하게 부푼 핏줄과 힘줄도 매우 사실적으로 묘사되어 있죠. 그런데 당시 피렌체 시민들의 눈에는 꼭 그렇게 보이진 않았나 봅니다. 그도 그럴 것이 하체에 비해 상체가 훨씬 크고 두껍고, 머리와 손도 인체 비례에 맞지 않게 지나치게 크게 묘사되어 있었던 것입니다. 하지만 이는 원래 두오모의 지붕에 올리려던 계획을 감안한 것으로 아래에서 올려다보았을 때 더 두드러지게 하기 위한 것이었습니다. 또한 구약 성서의 영웅, 다비드가 5미터가 넘는 거대한 누드 상으로 제작되었기 때문에 망측하다는 평가도 받았습니다.

하지만 외침과 기독교 근본주의 광풍이 한 번 휩쓸고 간 피렌체에, 그리스 고전 조각의 양식을 재해석하여 내외부의 적을 맞아 싸울 만반의 준비를 갖춘 지적이면서도 용맹스러운 〈다비드〉의 모습은 그 자체로 피렌체의 상징으로 받아들여집니다. 그래서 원래 계획과 달리 피렌체의 정부 청사가 있던

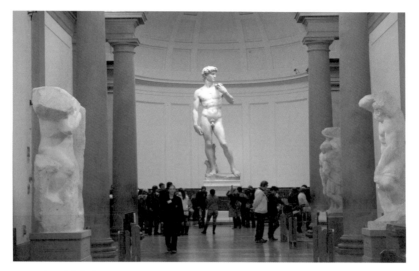

미켈란젤로, 〈다비드〉 1. 피렌체 아카데미아 미술관. 원래 시뇨리아 광장의 베키오 궁전 앞에 있던 것을 작품 훼손을 막기 위해 이곳 아카데미아 미술관으로 옮겨놓았습니다.

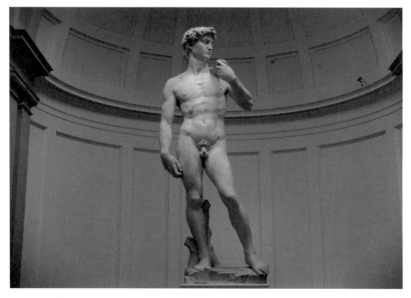

미켈란젤로, 〈다비드〉 2. 피렌체 아카데미아 미술관. 인체의 골격과 근육, 힘줄과 핏줄까지 섬세하게 묘사된, 르네상스 인간의 이상적 상징입니다.

시뇨리아 광장Piazza della Signoria에 자리 잡게 되었죠. 이후 작품 손상에 대한 우려 때문에 1873년 이곳 아카데미아 미술관으로 옮겨지긴 했지만 피렌체 르네상스의 상징으로 〈다비드〉의 위상은 여전합니다.

〈다비드〉는 우리에게 너무나 친숙한 작품입니다. 학창 시절의 미술책을 통해서는 물론이고, 서적이나 인터넷과 각종 영상물을 통해서 우리는 쉽게 〈다비드〉를 만날 수 있죠. 그런데, 역시 진품이 주는 감동은 그 어떤 선명한 영상 자료로도 대신할 수 없다는 걸 이번에도 느낍니다. 무엇보다 저 거대한 대리석상의 작은 한 부분, 한 부분까지 미켈란젤로의 땀과 숨결이 스며 있다는 사실에 전율합니다.

비단 〈다비드〉뿐이겠습니까? 이탈리아에 온지 이제 겨우 7일이 지났을 뿐인데, 그동안 만났던 수많은 예술 작품들 하나하나에서 얼마나 많은 감동을 느꼈는지 모릅니다. 그런데 그때마다 감동은 무뎌지지 않고 오히려 새롭게 피어납니다. 한 작품 한 작품 만날 때마다 온 몸에서 감동을 느끼는 새로운 세포들이 생겨나는 느낌입니다. 그렇게 말 그대로 '벅찬 감동'을 안고, 〈다비드〉 주위를 돌다가 겨우 발길을 옮깁니다.

사실 〈다비드〉가 전시된 곳에는 〈다비드〉 외에도 미켈란젤로의 걸작들이 여러 점 전시되어 있습니다. 그런데 그들의 공통점은 하나 같이 미완성의 형태란 것입니다. 〈성 마태오 상〉을 비롯하여 4점의 〈죄수 상〉, 그리고 〈팔레스트리나의 피에타〉까지 모두 미완성 작품입니다. 그것도 어느 정도 형상을 갖춘 상태가 아니라 이제 막 대리석에서 형상을 찾아낸 듯한 상태의 미완성입니다.

미켈란젤로같이 위대한 작가가 도대체 왜 이런 미완성 작품들을 남겨두었을까요? 물론 계약에 의해 작품 제작이 이루어지던 당시의 관행상, 작품 제작 중 계약 관계에 문제가 생기거나 하면 미완성의 형태로 작품이 남는 것

은 종종 있는 일이었습니다. 그런데 미켈란젤로의 이 미완성 작품들에는 그런 이유와는 확실하게 구별되는 특별함이 있습니다. 그것은 바로, 미켈란젤로의 예술 정신입니다.

청년 시절부터 신플라톤주의의 세례를 흠뻑 받은 미켈란젤로에게 조각이란 돌덩이에서 불필요한 부분을 제거하는 과정이요, 물질 속에 속박되어 있던 형상(혹은 관념)을 찾아가는 과정이었습니다. 그래서 미켈란젤로에게 완성된 작품인가 미완성된 작품인가는 중요한 문제가 아니었죠. 완성된 형상을 통하지 않고도 주제를 표현할 수 있다는 생각. 그것은 르네상스 고전주의로는 도저히 설명할 수 없는 새로운 미학 개념의 탄생입니다. 실제 내 눈앞에 서 있는 미켈란젤로의 미완성 작품들은 그런 점에서 오히려 현대 추상미술에 더 가까워 보입니다.

먼저 미켈란젤로의 첫 번째 미완성 작품, 〈성 마태오 상〉을 봅니다. 자신을 둘러싸고 있는 돌덩이에서 벗어나려 몸부림치고 있는 성 마태오. 왼손에 든 책은 분명 자신이 쓴 복음서일 것입니다. 자세히 보면 작품 전체가 미켈란젤로가 남긴 조각도 자국들로 가득합니다. 있을 수 없는 일이지만, 그 자국들에 손을 대고 미켈란젤로의 숨결을 느끼고 싶은 충동이 일어납니다.

맞은편, 〈팔레스트리나의 피에타〉에서는 분명 완성되지 않은 얼굴인데도 인물들의 표정에서 비통함을 읽을 수 있습니다. 그것은 표정을 묘사하지 않았는데도 인물들의 표정과 심정을 알 수 있었던, 박수근의 그림과 같은 것입니다. 그리고 더 이상 몸을 지탱할 수 없는, 휘어질 대로 휘어진, 예수의 앙상한 다리. 그것은 신이 아닌 한 여인의 아들로서 예수를 상징하는 것 같습니다. 아직 바티칸 성 베드로 성당의 〈피에타〉와 밀라노 스포르체스코 성에 있는 〈론다니니의 피에타〉를 만나진 못했지만 이 〈팔레스트리나의 피에타〉를 통해서도 미켈란젤로가 표현하고자 했던 고통과 번뇌가 뼈저리게 느껴집니다.

미켈란젤로, 〈성 마태오 상〉. 피렌체 아카데미아 미술관. 미켈란젤로의 최초의 미완성 작품입니다. 조각예술에 관한 미켈란젤로의 고민을 알 수 있는 작품입니다.

완벽한 〈다비드〉와 그 앞에 나란히 서 있는 미완성 작품들. 결국, 이것들은 감상자의 입장에서만 미완성이었지 미켈란젤로 자신에게는 그 자체로 완성된 작품일지도 모른다는 생각이 듭니다.

미켈란젤로의 작품들을 뒤로 하고 아카데미아 미술관 구석구석을 탐험하듯 돌아다닙니다. 기를란다요, 필리피노 리피, 페루지노, 카루치 등의 놓칠 수 없는 명화들도 끊임없이 이어집니다. 특히 2층 전시실에는 19세기 초반의 조각가, 로렌초 바르톨리니Lorenzo Bartolin 1777-1850의 석고 모형들을 전시한 특별전이 열리고 있습니다. 그 중, 가장 눈길이 가는 작품은 〈아르노 강의 님프〉입니다. 작품 자체도 물론 아름다웠지만, 석고 모형과 대리석 작품을 서로 외면하는 듯한 위치에 함께 전시해 놓아서 보는 이로 하여금 색다

미켈란젤로, 〈팔레스트리나의 피에타〉, 피렌체 아카데미아 미술관. 미켈란젤로가 남긴 4점의 피에타 중 하나로 이미 추상 예술로 넘어간 듯한 착각을 일으키게 하는 미완성 작품입니다.

로렌초 바르톨리니, 〈아르노 강의 님프〉, 피렌체 아카데미아 미술관. 로렌초 바르톨리니의 석고 모형과 대리석 작품을 서로 외면하는 듯이 함께 전시해 놓아서 색다른 감동을 느끼게 합니다.

른 감동을 안겨 줍니다.

발걸음은 이제 산 마르코 수도원으로 향합니다. 예술로 승화된 프라 안젤리코의 숭고한 정신을 만날 차례입니다.

산 마르코 수도원

우리는 때로 한 예술가의 고행과도 같은 작업이 남긴 결과물을 보고 아름다움 이전에 그의 예술혼에 찬탄을 보내곤 합니다. 그림자를 남기지 못해 아내와 함께 비극적 죽음을 맞은 불국사 석가탑의 석공이나 평생을 바친 불사佛事를 마치고 학이 되어 날아갔다는 어떤 목수 이야기는 그런 예술가들의 고행을 상징하는 전설일 테죠. 지금 내 발걸음이 향하고 있는 산 마르코 수도원 즉, 산 마르코 박물관Museo di San Marco에도 그런, 한 예술가의 숭고한 정신이 살아 있습니다.

도미니크회 소속인 산 마르코 수도원은 피렌체 시내 한복판에서 만날 수 있는 거의 유일하게 소박하고 적막한 수도원입니다. 수도원 입구에 들어서니 15세기 초반의 전형적인 르네상스 양식의 회랑과 중앙 정원이 나타납니다. 이번 이탈리아 여행에서 처음으로 만나는 수도원이라 그런지 조금은 낯선 느낌이었지만 왠지 모를 편안함도 느껴집니다.

프레스코화로 장식된 회랑을 지나 가장 먼저 들어간 곳은 메디치 가문의 인문학 아카데미가 열리기도 했던, 수도원 식당입니다. 지금은 기념품 판매장로 쓰이고 있는 이곳 한쪽 벽에 도메니코 기를란다요의 〈최후의 만찬〉이 있습니다. 초기 르네상스의 대표적인 화가 중 한 명인 기를란다요는 피렌체 곳곳에 그의 작품을 남겼는데, 어제 만났던 산타 마리아 노벨라 성당의 중앙 제단화 〈성모 마리아의 일생〉이나 아카데미아 미술관의 〈성 제노비우스

연작〉도 그의 작품입니다.

　이 그림, 〈최후의 만찬〉은 기를란다요의 대표작 중 하나로 15세기에 그려진 〈최후의 만찬〉중 최고의 걸작으로 평가받는 작품입니다. 우리는 흔히 〈최후의 만찬〉이라 하면 레오나르도 다 빈치의 작품을 떠올리곤 합니다. 하지만, 〈최후의 만찬〉은 신약 성경에서 가장 드라마틱한 장면 중 하나로 중세 시대부터 수많은 화가들의 그림 소재였습니다. 그런데, 나 역시 아직 만나지도 못한 다 빈치의 〈최후의 만찬〉만 익숙한 것일까요? 기를란다요의 〈최후의 만찬〉도 분명 훌륭한 작품인데, 인물들의 표정과 동작에서 왠지 모를 어색함이 느껴집니다. 극적 상황에 어울리지 않게 조금은 화려하다는 느낌도 듭니다. 선입견 없는 맨눈으로 그림을 보는 것이 이처럼 어려운 일인가 봅니다.

　다시 한 번 차근차근 그림을 살펴봅니다. 고행에 지친 수도사들에게 잠시

도메니코 기를란다요, **〈최후의 만찬〉**, 피렌체 산 마르코 수도원. 수도원 식당의 한 벽을 가득 채운 장식적인 느낌의 〈최후의 만찬〉입니다.

나마 휴식을 취할 수 있는 공간인 식당. 어쩌면 기를란다요의 〈최후의 만찬〉은 그런 장소적 특징을 잘 살린 그림이 아닐까요? 르네상스식 건물과 정원을 배경으로, 산타 마리아 노벨라 성당 중앙 제단화에서도 이미 경험한 적 있는 기를란다요 특유의 화려한 색감이 돋보이는 옷을 입은 인물들. 그들 뒤로 탐스러운 오렌지 나무와 자유롭게 날아다니는 새들, 거기다가 떨어진 음식이라도 주워 먹으려는 듯 무심하게 앉아 있는 고양이 한 마리까지. 기를란다요는 아예 작정을 하고 장식적인 그림을 그린 모양입니다.

하지만 제자들 중 누군가 자기를 배신할 거라는 예수의 말에 상심한 듯 쓰러져 있는 성 요한의 절망적인 표정이나 자기는 아니라는 듯 동전을 집어든 채 등을 지고 앉아있는 유다의 뻔뻔한 표정, 그리고 칼을 든 채 그런 유다를 잡아먹을 듯이 노려보는 성 베드로의 눈빛은 놀라울 정도로 생생합니다. 특히 성 베드로의 표정은 넋 놓고 식사를 하던 수도사들이 정신을 번쩍

도메니코 기를란다요 **〈최후의 만찬〉**(부분), 피렌체 산 마르코 수도원. 배신자 유다를 노려보고 있는 성 베드로의 모습입니다.

차릴 만큼 섬뜩하기까지 합니다. 성화는 성화인 셈이지요. 성 베드로의 따가운 시선에 나도 정신이 번쩍 듭니다. 다시 힘을 내서 발걸음을 옮깁니다.

이곳 산 마르코 수도원은 '안젤리코 미술관'이라 불릴 정도로 프라 안젤리코^{Fra Angelico 1387-1455}의 수많은 프레스코들을 만날 수 있습니다. 1438년부터 1443년까지 수도원을 재정비하는 과정에서 안젤리코가 내부 장식 그림들을 그렸기 때문입니다. 본명은 구이도 디 피에트로^{Guido di Pietro}로 화가이기 전에 존경받는 수도자였으며 수도원장이었던 안젤리코는, 친근함을 나타내는 말 "프라^{Fra}"를 붙여서 "프라 안젤리코^{Fra Angelico}"로 불리기도 하고, 20세기에 복자로 시복되었기 때문에 복자를 가리키는 말 "Beato"를 붙여서 "베아토 안젤리코"로도 불립니다.

기를란다요의 그림을 뒤로 하고 계단을 오르면 바로 그, 프라 안젤리코의 대표작 〈수태 고지〉가 눈앞에 나타납니다. 이번 이탈리아 여행에서 가장 만나고 싶었던 그림 중 하나입니다.

로마에서부터 벌써 여러 편 만났던 〈수태 고지〉. 기독교에서 〈수태 고지〉는 크게 두 가지 의미를 가지고 있습니다. 먼저 육화^{肉化, incarnation}된 "신의 말씀"입니다. 잘 아시겠지만 기독교에서 신은 말로써 세상을 창조했다고 합니다. 마찬가지로 예수도 천사를 통한 신의 말에 의해 수태되었고 탄생했다는 것이 기독교의 논리입니다. 또한 그렇게 신의 말씀에 의해 인간 처녀의 몸에 수태되어 탄생한 예수는 인성을 뛰어넘는 신성을 가진 존재라는 겁니다. 〈수태 고지〉는 말하자면 기독교 신앙의 가장 본질적인 교리를 상징하는 장면인 셈이지요.

그런데, 나는 이런 종교적인 해석 때문이 아니라 전혀 다른 이유로 안젤리코의 〈수태 고지〉를 만나고 싶었습니다. 그것은 바로 "어머니"입니다. 가지런히 두 손을 모으고 가브리엘 천사로부터 처녀 수태를 고지 받는 성모의

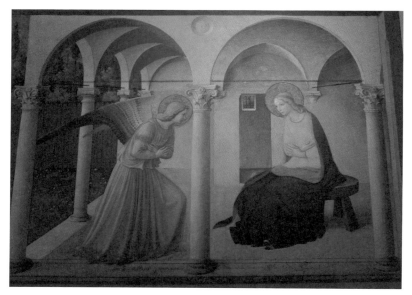

프라 안젤리코, 〈수태 고지〉. 피렌체 산 마르코 수도원. 간결하고 정적인, 그러면서도 지친 수도사들을 위로해 주는 느낌의 그림입니다. 프라 안젤리코의 화풍이 가장 잘 드러난 그림입니다.

표정을 봅니다. 그것은, 느닷없는 방문에도 모든 것을 신의 뜻으로 받아들이고 감내하려는 어머니의 얼굴입니다. 엄격한 수도원 독방에 들어가 추위와 배고픔과 고독과 싸우며 자신을 온전히 신에게 바치려 했던 수도자들. 그들의 고행을 위로할 수 있는 것은, 신성도 인성도 아닌 "모성"이었던 것입니다.

그리고 이어지는 첼라^{cella}들! 나는 이 첼라들에서 다시금 소름 돋는 감동을 느낍니다. 2평 남짓한 좁은 독방을 장식하고 있는 건 오직 창문 하나와 안젤리코의 그림 한 점 뿐. 그것은 고행하는 수도자들에게 주어진 최소한의 위로였을 겁니다. 조심조심 발걸음을 옮겨가며 수 십 개의 첼라들을 하나도 빠뜨리지 않고 모두 들여다봅니다.

그곳들은 분명 텅 빈 공간이건만, 그냥 비어있는 공간이 아니었습니다. 수백 년 동안 이어져 온 수도자들의 호흡과 묵상이 아직까지 가득 차 있는 것

같습니다. 그리고 그 호흡과 묵상들은 프라 안젤리코의 그림에 스며들어 오랜 시간을 뛰어넘어 내 앞에서 밝고 선명한 빛을 발하고 있습니다. 나는 비로소 "프라 안젤리코, 베아토 안젤리코"의 의미를 이해할 수 있을 것 같습니다. 수 백 년 세월 동안 수도사들을 포함한 수많은 이들을 위로한, 이 그림들로써 그는 정말 "천사같이 복된 자"였던 것입니다.

43개의 첼라를 장식하고 있는 프레스코들은 모두 예수의 생애와 고난, 부활을 소재로 하고 있습니다. 그리고 수도원이라는 장소의 특성상, 대부분 작은 화면에 간결한 구도와 차분한 색채로 그려져 있죠. 그러다보니 국제 고딕 양식과 르네상스 회화 양식이 섞여 있는 것 같습니다. 마사초의 화풍이 휩쓸고 있던 15세기 전반의 피렌체에서 안젤리코의 그림들은 오히려 훨씬 전 시대인 지오토의 화풍을 많이 닮았습니다. 그런데 어찌 보면 당연한 결과란 생각도 듭니다. 마사초의 작업은 어차피 하나의 혁명과도 같은 사건이었습니다. 마사초보다 15세 연상인 안젤리코는 마사초 이전에 이미 지오토라는 거대한 산맥 아래 있었습니다. 그리고 스스로 화풍을 만들어 가고 있는 중이었죠. 안젤리코가 마사초를 자세히 연구했는지는 모르겠지만, 어쨌든 마사초의 급작스런 죽음 이후 피렌체 회화를 이끈 건 안젤리코였습니다.

그림들을 보면, 안젤리코는 자신이 해야 할 바를 명확히 인식하고 있었던 것처럼 보입니다. 〈수태 고지〉의 성모가 그러하듯 그의 묘사는 간결하고, 고요하고, 단순하고, 무엇보다 겸손합니다. 자로 잰 듯 정밀한 원근법이 아니라 직관적이지만 자연스러운 원근법에, 섬세한 듯하면서도 기술을 자랑하지 않는 인물 묘사는 화가이자 수도자로서 안젤리코의 정체성을 잘 보여줍니다. 그에게 그림이란 수도의 일부분이고, 설교와 위로의 과정이었던 셈이지요.

그래서 이곳 산 마르코 수도원과 안젤리코의 프레스코들에서 느껴지

프라 안젤리코 〈수태 고지〉. 피렌체 산 마르코 수도원. 43개의 첼라를 장식하고 있는 프라 안젤리코의 작은 프레스코화들 중 하나로 간결한 양식의 〈수태 고지〉입니다.

프라 안젤리코 〈조롱당하는 예수〉. 피렌체 산 마르코 수도원. 수도사들을 위로하는 것은 저토록 간결한 프라 안젤리코의 그림과 작은 창문 하나뿐입니다.

는 감동은 이전과는 다른 것입니다. 무언가로 꽉 차있는 것이 아니라 한없이 비워진 느낌. 이방의 나라, 나와 무관한 종교의 그림인데 마음은 그저 평화롭기만 합니다.

비아 세르비, 메디치 리카르디 궁전

설레는 평화를 일깨워준 위대한 적막의 산 마르코 수도원을 나옵니다. 발걸음은 산티시마 안눈치아타 광장^{Piazza della Santissima Annunziata}으로 향합니다.

이곳에서는 산티시마 안눈치아타 성당과 브루넬레스키의 설계로 만든 유럽 최초의 고아원, 오스페달레 델리 인노센티^{Ospedale degli Innocenti}와 페르디난도 데 메디치의 기마상을 만날 수 있습니다. 그런데 성당과 고아원 건물 모두 보수 공사 중이라 안으로 들어갈 수가 없었습니다. 아쉬운 마음을 다독이며 메디치의 기마상 아래에 서 봅니다. 좁은 길 너머 저 멀리 희미하게 두오모가 보입니다. 가슴이 또 쿵쾅거립니다. 세르비의 길^{via deo Servi}. 피렌체에서 가장 걷고 싶었던 길입니다.

그런데 분명 처음 본 풍경인데 어디선가 본 듯한 느낌입니다. 기억을 더듬어 봅니다. 그렇습니다. 이곳은 두오모의 쿠폴라에서 기적적으로 다시 만난, 영화 〈냉정과 열정 사이〉의 두 주인공, 아오이와 준세이가 마주 서서 서로의 마음을 확인하던 자리였습니다. 그리고 내 앞에 펼쳐진 세르비의 길은 미술품 복원을 공부하던 준세이가 자전거나 스쿠터를 타고 자주 지나다니던 곳이지요.

이제 나도 그 길을 걸어갑니다. 첼로 선율이 아름다운 료 요시마타의 〈냉정과 열정 사이〉를 듣습니다. 광장에서 희미한 신기루처럼 보였던 두오모가 한 발 한 발 발걸음을 옮길 때마다 점점 더 선명해지고 거대해져 갑니다. 마

〈세르비의 길〉 내가 가장 사랑하는 길. 걷다 보면 두오모가 마치 살아있는 거인처럼 느껴집니다.

치 꿈속에서 만난 르네상스의 거인이 되살아나는 듯한 느낌입니다.

두오모 둘레를 다시 한 번 더 돌아보고, 보수 공사 중인 산 조반니 세례당을 뒤로 한 채 오늘의 마지막 일정인 메디치 리카르디 궁전Palazzo Medici Riccar-di으로 길을 잡습니다. 메디치 가문의 첫 번째 궁전이었던 이 궁전은 17세기 중반 리카르디 가문이 차지하면서 메디치 리카르디 궁전으로 불리게 된 곳입니다. 요새 같은 외관과 달리 실내는 궁전이란 이름에 걸맞게 화려합니다.

특히 이곳에 있는 마기 소성당Cappella dei Magi에서는 피렌체를, 아니 메디치 가문을 상징하는 작품을 반드시 만나야 합니다. 바로 베노초 고촐리Benozzo Gozzoli 1421-1497의 〈동방 박사의 행렬〉입니다. 〈동방 박사의 행렬〉이라는 성경의 소재를 따오긴 했지만 사실 이 그림은 15세기 메디치 가문의 집단 초상화이자 홍보물입니다. 1439년, 피렌체의 두오모에서 로마 가톨릭과

동방 정교회 사이에 교리를 통일하기 위한 공의회가 열립니다. 교황과 동로마 제국의 황제까지 참석한 이 공의회를 주최한 것은 바로 국부^{國父} 코시모 데 메디치. 그는 이 공의회와 메디치 가문의 영광을 기념하기 위해 이 그림을 주문했던 것입니다.

밝고 아름다운 피렌체 풍경을 배경으로 화면을 가득 채운 인물들. 그들이 입고 있는 빛나는 색채의 호사스러운 의복, 사치스럽기까지 한 디테일. 지금까지 봐왔던 다른 어떤 프레스코화보다 화려한 작품입니다. 그림에서 가장 눈에 띄는 인물은 어린 동방박사 발타사르로 형상화된 소년으로, "위대한 로렌초"입니다. 이 작품이 그려질 당시, 로렌초는 아직 어린 아이였다고 하는데 그림에서는 미청년의 모습으로 형상화되어 있습니다. 오늘날까지도 피렌체와 메디치 가문을 대표하는 인물상이지요. 그런가 하면, 코시모 데 메디치는 소박한 검정색 옷에 당나귀를 타고 있습니다. 실제로 코시모는 자신의 소박함을 드러내기 위해 늘 당나귀를 타고 다녔다고 합니다.

그런데, 어쩐 일인지 좁고 어두컴컴하지만 고촐리의 프레스코로 인해 보석처럼 빛나는 소성당을 찾아온 이가 아무도 없습니다. 덕분에 나는 이 그림을 혼자서 차분하게 감상합니다. 한참을 작품에 흠뻑 빠져 있다 보니 어느새 궁전 전체 문 닫을 시간이 불과 10분 정도 밖에 남지 않았습니다. 결국 다른 곳들은 제대로 보지도 못하고 오직 이 한 그림만 보고는 급하게 궁전에서 빠져나옵니다.

그렇다고 아쉬운 것은 아닙니다. 두오모에서 시작하여 아카데미아 미술관, 산 마르코 수도원, 세르비의 길, 그리고 메디치 리카르디 궁전까지. 쉴 틈 없이 달려온 오늘 하루가 지금까지 내 생애 최고의 하루였으니 말입니다.

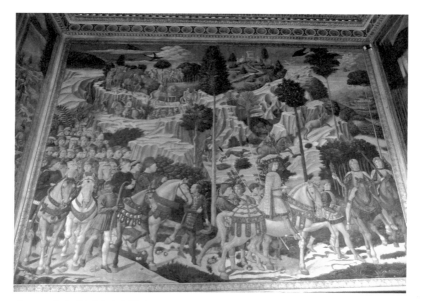

베노초 고촐리, 〈동방박사의 행렬〉 1. 피렌체, 메디치 리카르디 궁전. 메디치 가문의 사람들과 1439년 공의회에 참여한 사람들로 성경 속 동방박사의 행렬을 재현한 매우 화려한 프레스코입니다.

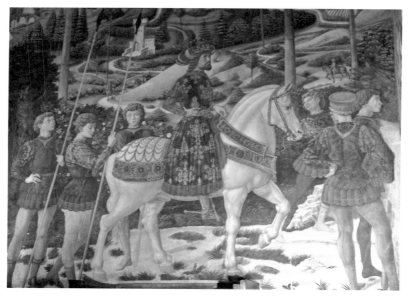

베노초 고촐리, 〈동방박사의 행렬〉 2(부분). 메디치 리카르디 궁전. 공의회에 참석한 동로마제국의 황제를 비롯한 인물들을 모델로 동방박사의 행렬을 묘사했습니다.

두 개의 미술관, 우피치와 팔라티나

우피치 미술관 / 팔라티나 미술관

우리나라도 그렇지만, 한 나라를 대표하는 미술관은 대체로 수도에 있는 국립 미술관인 경우가 많습니다. 그러면 바티칸을 포함해서 나라 전체가 거대한 미술관이나 마찬가지인 이탈리아는 어떨까요? 이탈리아에는 국립 미술관이 각 도시마다 거의 하나씩 있을 정도입니다. 워낙 많은 문화유산들을 가지고 있어서 그런 것이겠지만, 그보다 자국의 문화 예술에 대한 이탈리아인들의 애정과 자긍심이 그만큼 크기 때문이겠지요.

그렇다면 정말, 이탈리아를 대표하는 미술관은 어디일까요? 로마의 바티칸 박물관, 피렌체의 우피치 미술관, 밀라노의 브레라 미술관을 이탈리아의 3대 미술관으로 꼽는 것이 일반적인 견해인가 봅니다. 물론 베네치아의 아카데미아 미술관도 빼놓을 수 없겠지요. 그럼, 조금 다른 방향으로 생각해 보겠습니다. 이탈리아를 대표하는 미술은 무엇일까요? 고대 로마? 중세? 르네상스? 바로크? 아마 대부분의 사람들이 르네상스 미술을 이탈리아의 대표 미술로 꼽을 것입니다. 그렇습니다. 우리의 머릿속에 이탈리아의 대표 미술로 새겨져 있는 르네상스 미술. 오늘은, 바로 그 르네상스 미술의 본향인 우피치 미술관을 만나려고 합니다.

우피치 미술관^{Galleria degli Uffizi}은 8시 15분부터 문을 엽니다. 공공노조의 파업 때문에 어제 예약이 취소됐기 때문에 일찍 가서 표를 사야 합니다. 서둘러 호텔을 나서니 밤새 비가 내렸는지 피렌체가 촉촉하게 젖어 있습니다. 옅은 비안개 사이로 웅장함을 드러낸 두오모의 쿠폴라가 신비로운 분위기에 싸여 있습니다. 서둘러 걸음을 재촉해서 우피치 입구에 도착하니 7시 40분. 아직 아무도 없습니다.

조르조 바사리의 설계로 만들어진 우피치는 나란히 길게 선 3층짜리 두 건물이 회랑으로 연결된 형태입니다. 피렌체의 정권을 차지한 코시모 1세(국부 코시모와는 다른 인물입니다.)가 시청사였던 시뇨리아 궁전을 사저

〈베키오 궁전〉 시뇨리아 광장의 베키오 궁전은 원래 피렌체 공화국의 시청사로 시뇨리아 궁전이었는데, 코시모 데 메디치에 의해 사저로 조성되어 이름도 베키오 궁전으로 바뀝니다. 이후 행정과 사법의 목적으로 오늘날의 '우피치(집무실) 미술관'이 건립됩니다.

로 만들어 베키오 궁전^{Palazzo Vecchio}으로 바꾼 뒤 행정과 사법 업무를 담당할 새 건물이 필요해서 만든 건물이지요. "우피치^{uffizi}"란 이름도 집무실을 뜻하는 말입니다. 코시모 이후 프란체스코 메디치와 페르디난도 메디치 등의 후손들을 거치면서 수많은 예술 작품들을 수집한 우피치는 18세기 후반부터 일반인들에게 전면 개방되어 현재까지 이어지고 있습니다.

굳게 닫힌 입구 앞에서 두근거리는 가슴을 진정시키며 그 사이 보아야 할 작품들을 아이패드를 이용해 다시 정리해 봅니다. 그리고 얼마나 시간이 지났을까요? 문득 뒤를 돌아보니 찬바람이 불어오는 초겨울 아침 첫 시간임에도 불구하고 수많은 사람들이 줄을 서 있습니다. 표를 끊자마자 나는 거의 달리다시피 전시실로 향했습니다. 우피치의 복도가 자아내는 아카데믹한 분위기도 자꾸만 나를 세웠지만 일단은 작품들이 먼저입니다.

〈우피치 미술관의 복도〉 조르조 바사리가 설계한 우피치 미술관의 긴 복도는 아카데믹한 분위기를 자아냅니다.

중세의 끝자락을 대표하는 치마부에와 독창적인 시에나화파의 두치오, 그리고 르네상스의 씨앗을 막 뿌리기 시작한 지오토. 원래 우피치 관람은 이 세 사람의 〈마에스타 ^{Maesta, 장엄}〉를 한 자리에서 보는 것으로 시작합니다. 그런데 아무리 찾아도 작품들은 물론이고 전시실도 보이지 않습니다. 어쩔 수 없이 근처의 직원에게 물어봅니다. 인상 좋게 생긴 중년의 여직원은 떠듬떠듬한 영어에도 친절하게 대답해 줍니다.

"치마부에의 〈마에스타〉는 어디에 있는가?"

"미안하지만 치마부에의 〈마에스타〉는 볼 수 없다."

"왜 그런가?"

"보수공사와 함께 작품들을 재배치 중이다. 그래서 앞으로 2년 동안은 볼 수 없다."

"두치오와 지오토의 〈마에스타〉도 볼 수 없는가?"

"그렇다."

아쉬운 마음을 숨기지 못하고 뒤돌아서는데 그 직원과 옆에 있던 다른 직원의 대화가 들려옵니다.

"그렇지. 치마부에부터가 시작이지. 그런데 저 아시아인이 그걸 어떻게 알았지?"

순간, 여행 전문 블로그를 운영하고 있는 여행 선배, 빅풋 부부가 한 말이 떠오릅니다.

'유럽인들, 특히 박물관이나 미술관 직원들은 니네들이 예술에 대해 뭘 알겠냐는 듯, 아시아인들을 은근히 무시하는 경향이 있다. 그들 문화유산에 대한 자부심 때문이기도 하겠지만, 작품 감상은 뒷전이고 단체로 우르르 몰려와서 사진만 찍고 가는 아시아인들의 관람 행태가 눈살을 찌푸리게 하는 것도 사실이다.'

살짝 언짢은 기분이 듭니다. 그래서 다시 돌아서서 몇 가지를 더 물어봅니다.

"그럼, 시에나 화파, 시모네 마르티니의 〈수태고지〉와 젠틸레 다 파브리아노의 국제 고딕 양식 그림, 〈동방박사의 경배〉도 볼 수 없는가?"

"아니다. 그 작품들은 다른 곳에 옮겨 전시해 두어서 볼 수 있다."

두 직원 모두 놀란 모양인지 눈이 뚱그레져서 나에게 되묻습니다.

"당신은 어느 나라에서 왔는가?

"나는 한국에서 왔다."

그러자 직원은 미소 띤 얼굴로 고개를 끄덕이며, 좋은 관람되길 바란다고 합니다.

기본적으로 친절하긴 하지만 아시아인에 대한 유럽인들의 은근한 차별 의식은 여행자들 사이에 널리 퍼져 있는 사실입니다. 그런데 거꾸로, 우리나라를 찾는 수많은 외국인들(백인들을 제외한)을 바라보는 우리의 시각을 생각해 보면, 우리 역시 그 차별 의식에서 자유롭지 못하다는 것을 알 수 있습니다. 동서양을 막론하고 주인이건 손님이건 서로에 대한 진정한 배려가 아쉽습니다.

이번 이탈리아 여행에서 처음으로 느낀 차별적 시각. 하지만 그 약간의 불쾌감은 그리 오래 가지 않았습니다. 이곳은 내가 그토록 오고 싶어 했던 우피치 미술관. 그리고 내 눈 앞에 놀랍게도 피에로 델라 프란체스카^{Piero della} Francesca 1416?-1492의 〈우르비노 공작 부부의 초상화〉가 나타났기 때문입니다.

용병대장 출신으로 소도시 우르비노를 부흥시켰던 공작 페데리코 다 몬테펠트로와 부인 바티스타 스포르차. 몬테펠트로의 풍경을 배경으로 강렬한 붉은색 옷차림을 한 페데리코의 초상화는 마창 시합 도중 한 쪽 눈을 잃은 그의 결점이 가려지도록 옆모습으로 그려져 있습니다. 그러다 보니 굳게

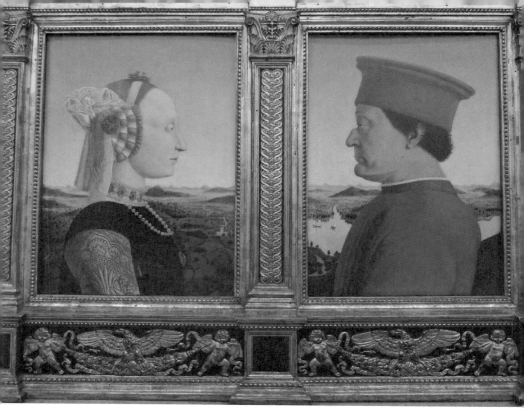

피에로 델라 프란체스카. 〈우르비노 공작 부부의 초상〉. 피렌체 우피치 미술관. 우르비노를 부흥시켰
던 공작 페데리코 다 몬테펠트로와 부인 바티스타 스포르차의 초상으로 가감없이 진실된 인물 묘사가
돋보입니다.

다문 입과 오똑 솟은 매부리코가 만만치 않은 공작의 성격을 잘 보여주죠.
공작의 맞은편, 사후에 그려져 남편에 비해 생생함이 떨어지는 스포르차 부
인은 옷과 목걸이, 머리 장식이 극사실주의 기법으로 묘사되어 있습니다.

초상화의 주인공, 페데리코 다 몬테펠트로Federico da Montefeltro 1422-1482는 작
은 용병단 대장으로 출발하여 수많은 전투에서 승리를 거두고, 그 성과를 바
탕으로 교황의 후원을 이끌어 내어 소도시 우르비노를 공국으로 발전시킨
입지전적 인물입니다. 그리고 용병에서 은퇴한 후에는 위대한 시인이자 인
문주의자 페트라르카가 그랬던 것처럼 우르비노에 개인 도서관인 "스투디

올로^{studiolo}"를 세우고 그 자신이 인문학 연구에 매진하는 한편 다른 인문학자들과 예술가들을 후원하게 됩니다. 전성기 르네상스를 이끈 것이 피렌체의 메디치 가문이라면 초기 르네상스를 이끈 정치 지도자는 페데리코였던 셈이지요. 그리고 그 때 만난 화가 중 한 명이 바로 피에로 델라 프란체스카입니다. 프란체스카는 만년에 기하학과 원근법 연구에 몰두하여 르네상스 미술과 건축에 지대한 영향을 미친 저서, 《회화의 원근법에 관하여》를 저술하게 되는데 이 책을 페데리코에게 헌정한 것은 물론입니다.

피에로 델라 프란체스카는 이탈리아 극사실주의 묘사의 선구자라고도 할 수 있습니다. 그런데 사실주의적 묘사의 바탕에는 유화라는 새로운 기법이 있었습니다. 15세기 초반 벨기에의 얀 반 아이크가 본격적으로 사용하기 시작한 유화 기법은 이후 이탈리아에 전해졌는데 프란체스카는 이탈리아에서 가장 먼저 유화를 시도한 화가들 중 한 명으로 알려져 있습니다. 안료를 기름과 섞어 그리는 유화 기법은 안료에 계란 노른자를 섞어서 그리던 이전의 템페라 기법에 비해 빨리 마르고 수정 작업도 쉬웠습니다. 거기다 투명하게 보이는 효과까지 낼 수 있어서 세밀한 묘사가 가능했죠.

주인공들의 위엄 있는 표정에도 불구하고 어찌 보면 코믹한 애니메이션의 한 장면 같은 〈우르비노 공작 부부의 초상〉은 인기가 많습니다. 전시실한 복판에 입구를 등지고 있는, 생각보다 작은 크기의 공작 부부의 초상화를 발견한 관람자들은 누구랄 것 없이 "어!"하는 표정과 함께 작은 찬탄을 보냅니다. 나 역시, 초기 르네상스의 대표 초상화, 〈우르비노 공작 부부의 초상〉 앞에서 나는 또 미소와 찬탄이 교차하는 경험을 합니다.

이제 눈을 돌려 원래 이 전시실의 주인공, 프라 필리포 리피^{Fra Fillippo Lippi 1406-1469}의 작품들을 만납니다. 로마에서부터 여러 편의 〈수태 고지〉를 통해 계속 만나왔던 프라 필리포 리피. 이 전시실의 입구를 장식하고 있는 그의

프라 필리포 리피. 〈성모와 아기 예수와 두 천사〉. 피렌체 우피치 미술관. 필리포 리피는 자신의 연인을 모델로 하여 성모마리아를 그렸습니다. 현세적 아름다움을 지녔습니다.

〈성모와 아기 예수와 두 천사〉는 지금까지 봐왔던 어떤 성모자상 보다 아름다운 작품입니다. 특히 머리에 진주 티아라를 쓰고 있는 성모는 광배만 없다면 아름답기 그지없는 여인의 모습을 하고 있습니다. 근엄하기 이를 데 없었던 중세와 고딕 양식을 거쳐 이제는 인간의 세속적 아름다움마저 나타내기 시작한 성모 마리아. 여기에는 필리포 리피의 사랑의 도피 행각이라는 아슬아슬한 이야기가 숨어 있습니다.

고아였던 필리포 리피는 어린 나이에 카르멜회 수도사가 되었습니다. 하지만 요즘 말로 넘치는 "끼"를 주체할 수 없었던 탓에 17세에 수도사의 옷을 벗어 버리고 화가의 길로 들어섭니다. 마사초와 로렌초 모나코, 프라 안젤리코 등의 영향을 받아 자기만의 화풍을 만들어가던 필리포 리피는 프라토의 한 수녀원에서 수련 수녀 루크레치아 부티를 만나 사랑에 빠집니다.

처음엔 자기가 그리는 성모자상의 모델이 되어 달라고 설득하다가 결국에는 그녀와 함께 사랑의 도피 행각까지 벌이죠. 그리고 얼마 후, 두 사람은 아들을 낳게 되는데, 그 아들 역시 나중에 뛰어난 화가로 성장합니다. 바로, 필리피노 리피입니다.

그렇게 자유분방했던, 심지어 방탕하기까지 했던 필리포 리피는 성화에도 자기만의 스타일을 입힙니다. 세속적인 아름다움, 즉 지상의 아름다움으로 신성을 표현하는 것이었지요. 이 그림 속 아름다운 성모 마리아는 말할 필요도 없이 필리포 리피의 연인, 루크레치아입니다. 불경스럽게도, 자신의 연인을 성화의 모델로 삼았던 필리포 리피. 하지만 그가 시도한 여성의 아름다움에 대한 적극적인 묘사는 이후 그의 제자, 산드로 보티첼리에게 영향을 미치게 됩니다.

그런데 이 그림에서는 인물들 외에도 짚고 넘어가야 할 부분이 있습니다. 그것은 인물들의 배경을 이루고 있는 멋진 풍경입니다. 다 빈치의 명작, <모나리자>처럼 환상적인 자연 배경을 배치해 인물들을 돋보이게 한 것이지요. 그런데 자세히 보면 이 그림의 배경은 실제 풍경이 아니라 액자 속 그림이라는 것을 알 수 있습니다. 그림 속 그림인 셈인데 이러한 기법은 필리포 리피가 거의 처음 시도한 것이라 할 수 있습니다.

이 방에는 이 작품 외에도 놓칠 수 없는 필리포 리피의 또 다른 명작이 있습니다. 바로 <성 가족과 막달라 마리아, 성 히에로니무스, 성 힐라리오>입니다. 아기 예수가 탄생한 직후를 묘사한 이 그림은 마굿간에서 아기 예수를 경배하는 성모 마리아와 요셉의 모습이 메인 테마입니다. 그런데 이 그림에서는 색채가 공간감을 주기 위한 장치로 이용된 점이 특이합니다. 성모와 성 요셉, 천사들의 옷은 밝은 색으로 그려져 인물들이 앞으로 튀어나와 보입니다. 그에 비해 다른 성인들은 차분한 색채로 그려져 뒤로 더 후퇴하고 있죠.

가까운 것은 크고 선명하게, 먼 것은 작고 희미하게 묘사하는 대기 원근법에 채도 원근법을 더한 셈입니다. 그리고 등장 인물들이 각기 삼각형 구도를 이루고 있는 점도 특이합니다. 꼼꼼하게 묘사된 인물들의 의복과 풍경은 초기 르네상스의 선구자 중 한 명인 필리포 리피의 특징을 잘 느끼게 해 줍니다.

끝으로, 아버지와 스승 보티첼리의 영향을 받은 필리포 리피의 아들, 필리피노 리피의 명작, 〈성 모자와 성인들〉, 〈동방박사의 경배〉를 보고는 다음 방으로 건너갑니다. 이제 피렌체 르네상스의 가장 아름다운 별, 보티첼리 Sandro Botticelli 1445?-1510를 만날 차례입니다.

폴라이우올로의 명작들을 안타깝게 스쳐 지나가며 도착한 곳은 보티첼리의 방. 나는 먼저 〈마니피카트의 성모madonna del magnificat, 찬가의 성모〉 앞에 섰

프라 필리포 리피, 〈성 가족과 성인들〉, 피렌체 우피치 미술관. 성모와 성 요셉을 밝은 색으로 성 히에로니무스와 성 힐라리오, 막달레나 마리아는 차분한 색채로 그려져 색채를 통한 공간감이 느껴지는 특이한 그림입니다.

습니다. 수난과 부활을 상징하는 붉은 석류를 쥐고 있는 아기 예수, 천사의 손에 들린 잉크로 글을 쓰고 있는 성모. 그리고 성모의 머리에 왕관을 씌워 주고 있는 천사를 포함한 다섯 명의 천사들. "톤도^{tondo}"라고 불리는 원형의 화면 안에는 일곱 명의 인물들이 빼곡히 배치되어 있습니다. 그럼에도 전혀 복잡하거나 어색하게 느껴지지 않고 감미롭고 신비로운 분위기마저 띠고 있죠. 액자를 포함한 그림 전체가 한 개의 커다란 장신구처럼 보일 정도입니다.

프라 필리포 리피의 제자였던 보티첼리. 그는 스승이 그랬듯이 현세적인 아름다움으로 신성을 묘사합니다. 금발의 성모와 10대의 천사들은 모두 당대 이탈리아인들이 모델임이 분명합니다. 그리고 천사들의 곱슬머리와 하늘거리는 성모의 옷자락과 베일은 배경의 강줄기와도 어울려 유려한 곡선

보티첼리, 〈마니피카트의 성모〉, 피렌체 우피치 미술관. '톤도'라 불리는 원형의 화목에 스승 필리포 리피처럼 현세적 아름다움으로 성모를 묘사했습니다.

이 만들어내는 이상적인 아름다움을 보여줍니다. 그런가하면 성스러움이 가득한 성모 마리아는, 아름다운 지상의 어머니이자 르네상스 시대가 추구하던 지적인 여성으로 묘사되어 있습니다.

이처럼 아름다운 그림에는 조금은 심오한 사상적 배경이 숨어 있습니다. 형의 별명, '작은 술통'이란 뜻의 '보티첼리'로 불리는 산드로 보티첼리. 그는 당시 피렌체를 이끌고 있던 메디치 가문의 후원을 받고 있었습니다. 그리고 어린 미켈란젤로와 마찬가지로 메디치 가문이 설립한 인문주의 아카데미의 영향을 받았지요. 당시 메디치 아카데미는 마르실리오 피치노^{Marsilio Ficino} ¹⁴³³⁻¹⁴⁹⁹가 이끌고 있었는데 그는 대표적인 신플라톤주의 철학자였습니다.

그리스 고전 철학의 끝자락을 차지하고 있는 신플라톤주의는 좀 거칠게 말하면 플라톤의 이원론적 세계관(이데아계-현상계)을 좀 더 세분화시킨 철학입니다. 즉 본질적 세계인 이데아를 만물의 근원인 "일자^{一者, hen}", 일자에서 "유출"된 "지성^{혹은 정신, nus}", 지성에서 유출된 "영혼^{psyche}"으로 구분하고 마지막으로 물질세계인 현상계가 유출되었다는 것이 신플라톤주의의 기본 입장입니다.

애초 기독교에 비판적인 입장이었던 신플라톤주의는 오히려 초기 기독교 사상과 그리스 철학을 매개하는 역할을 하게 되는데, 기독교 사상가들이 만물의 근원인 "일자"의 위치에 유일신을 대입시켰던 것입니다. 하지만 신플라톤주의는 유스티니아누스 1세가 이교 철학을 탄압한 이후 중세 시기 거의 사라지게 됩니다. 그러다가 르네상스 시기 피치노에 의해 극적으로 부활한 것이죠.

피치노에 의하면 "미^美"란 기독교의 일자, 즉 "신"이 현존한다는 증거입니다. 또한 "애^愛"란 미를 추구하는 운동으로서, 세상으로 "유출"되는 신의 의지이며, 반대로 피조물이 신에 다가서려는 의지이기도 합니다. 바로 이 부

분이 신플라톤주의가 르네상스 예술의 이론적 배경이 되는 지점입니다. 눈에 보이지 않는 본질적 미를 향한 의지, 그것은 지상에서 미를 구현하겠다는 예술가들의 꿈을 의미하는 것입니다. 따라서 지금까지 외면 받았던 이교도(고대 그리스, 고대 로마)의 아름다움에 대한 탐구는 자연스러운 행위이고, 그 아름다움을 부활, 재생(르네상스)시키는 것은 기독교 정신에 위배되지 않고, 오히려 신성을 돋보이게 하는 것이죠.

이야기가 복잡하고 어려워졌지만 조금만 더 이어보면 이렇습니다. 비록 이교도적이고 세속적인 아름다움이지만 그 속에는 신의 섭리와 사랑이 담겨 있고, 예술은 그 이교도적이며 세속적인 아름다움에 알레고리^{allegorie. 은}^유란 형식을 입혀 신의 섭리를 표현할 수 있다는 것. 말하자면 피치노의 신플라톤주의는 예술가들이 마음 놓고, 종교적 엄숙주의에서 한 발짝 벗어나 아름다움을 추구할 수 있는 길을 열어주었던 것입니다. 이탈리아에서의 첫날, 로마 보르게세 미술관에서 만났던 티치아노의 〈신성한 사랑과 세속적 사랑〉도 그렇고, 이 작품, 〈마니피카트의 성모〉를 비롯한 보티첼리의 초기 작품들에는 바로 이런 신플라톤주의 철학이 배경으로 작용하고 있습니다.

이제 그 신플라톤주의의 정점에 있는 두 작품을 만나보겠습니다. 먼저 〈비너스의 탄생〉입니다. 피렌체 르네상스의 상징이기도 한 이 작품은 보티첼리가 정신적 평화를 누리던 시절, 피에르 프란체스코 메디치^{Lorenzo di Pier} ^{Francesco de' Medici 1463~1503}의 카스텔로 별장을 장식할 목적으로 제작한 그림입니다.

비너스는 그림 왼쪽의 서풍 제피로스^{Zephyros}와 그의 연인인 꽃의 요정 클로리스^{Chloris}가 내뿜는 꽃바람에 떠밀려 이제 막 사이프러스 해안에 도착했습니다. 오른쪽의 풍성한 꽃무늬 드레스를 입은 여인은 계절의 여신 호라^{Hora}. 혹은 로마 신화 꽃의 여신 플로라. 그녀는 비너스의 알몸을 가려주려

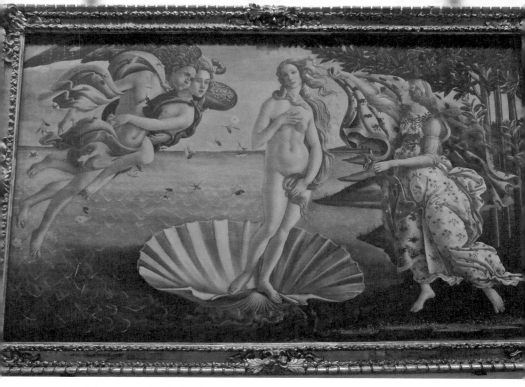

보티첼리, 〈비너스의 탄생〉. 피렌체 우피치 미술관. 서풍 제피로스의 입김에 의해 사이프러스 해안으로 밀려온 비너스. 꽃의 여신 플로라가 그녀를 맞이하고 있습니다. 신플라톤주의라는 조금은 어려운 사상에 바탕을 둔 르네상스 미술의 가장 아름다운 명작입니다.

는 듯 서둘러 빨간 망토를 들고 달려가고 있죠. 그리고, 화면 중앙, 커다란 조가비 위에서 특유의 베누스 푸디카 자세로 서 있는 비너스. 베누스 푸디카 자세를 유지하려다 보니 그녀의 목은 길어졌고, 어깨는 또 너무 가파르며 왼팔은 그 어깨에 이상하게 이어져 있습니다. 하지만 그녀의 이런 비정상적인 몸매는 아름답게 흩날리는 금발과 함께 절묘한 곡선과 율동감을 이루고 있습니다.

그런가 하면 인물들은 알베르티의 《회화론》에 제시된 원칙에 따라 각기 다른 색깔의 옷을 입고 있습니다. 푸른 색 옷을 입고 있는 제피로스, 녹색 옷의 클로리스, 흰 옷을 입고 붉은 색 망토를 들고 있는 호라. 그리고 하얀 알몸과 금발의 비너스, 제피로스의 입김에 분분히 흩날리는 분홍빛 꽃들까지.

보티첼리, 〈비너스의 탄생〉(부분). 피렌체 우피치 미술관. 짙은 쌍꺼풀에 깊고 신비로운 눈망울. 춤추
듯 흩날리는 금발 한 올 한 올. 수줍은 듯 황홀한 나신. 고대 로마 이후 처음으로 등장한 실물 크기에
가까운 여성 누드입니다.

황홀한 색채의 향연은 그림 전체에 화려함을 더해 줍니다.

이처럼 아름다움의 극치를 보여주는 〈비너스의 탄생〉은 신플라톤주의 미
학의 상징과도 같은 작품입니다. 비너스의 탄생 신화는 신에 의한 우주 창조
의 은유입니다. 아시다시피 비너스는 "미"의 상징이며, 그녀의 탄생은 "미"
라는 신의 메시지가 지상으로 내려온 것입니다. 그리고 그녀를 아름답게 묘
사하는 것은 신을 향한 정당한 "사랑"인 것입니다.

조금은 어려운 사상적 배경을 담고 있는 〈비너스의 탄생〉. 하지만 이런 골
치 아픈 이야기들이 아니라도 〈비너스의 탄생〉은 그 자체의 아름다움으로
가슴 속에 지워지지 않는 감동을 남깁니다. 작품 보존을 위해 전면을 유리판
으로 한 꺼풀 가려놓았지만, 그리고 너무나도 익숙하지만, 짙은 쌍꺼풀에 깊

고 신비로운 눈망울, 춤추듯 흩날리는 금발 한 올 한 올, 수줍은 듯 황홀한 나신(고대 로마 이후 처음으로 등장한 실물 크기에 가까운 여성 누드입니다.)은 정신을 아득하게 합니다. 이렇게 실제 〈비너스의 탄생〉을 눈앞에서 보니 그 아름다움으로 가슴 속에 상처가 생기는 것 같습니다. 그것은 영원히 낫지 않아도 좋을, 행복한 상처입니다.

〈비너스의 탄생〉에서 다시 오른쪽으로 눈을 돌립니다. 그러자 또 하나의 아름다운 그림이 눈에 들어옵니다. 바로, 〈봄^{라 프리마베라. la Primavera}〉입니다. 아직까지 제작 연대부터 제작 이유 등이 명확히 밝혀지지 않은 이 그림은 서양 미술사에서 그 어떤 그림보다 다양한 해석을 낳은 난해한 작품이기도 합니다. 그래도, 폴리치아노의 시에서 영향을 받은, 신플라톤주의 미학의 상징적 작품으로 평가하는 데는 별 이견이 없는 듯합니다.

일반적인 해석에 따르면, 그림 속 인물들 중 몇몇은 낯이 익습니다. 가장 오른쪽의 파란 남자는 서풍 제피로스입니다. 그가 붙잡으려는 여인은 요정 클로리스. 제피로스는 그녀에게 꽃을 피우는 능력을 주는 대가로 청혼을 했죠. 바로 그 옆에서 꽃을 뿌리고 있는 여인은 꽃의 여신, 플로라^{Flora}. 르네상스의 가장 아름다운 여인 중 한 명입니다. 제피로스가 클로리스에게 접근하자 놀란 클로리스의 입에서는 비명 대신 장미꽃이 피어납니다. 그리고 그녀는 곧 꽃의 여신, 플로라로 변신하죠. 이 세 인물은 먼저 만났던 〈비너스의 탄생〉에서 등장했던 인물들입니다.

중앙의 여신은 당연히 비너스입니다. 그녀는 플로라가 입혀준 붉은 망토를 여전히 걸치고 있죠. 비너스의 머리 위에는 그녀의 아들 큐피드가 눈을 가린 채 아래의 세 여인 중 한 명에게 화살을 겨누고 있습니다. 비너스의 왼쪽에 함께 춤을 추고 있는 그 세 여인은 비너스의 시녀들인 삼미신^{三美神. Three Graces}. 각각 순결, 사랑, 아름다움으로 상징되는 그녀들 중 큐피드의 화살이

보티첼리, 〈봄(라 프리마베라)〉, 피렌체 우피치 미술관. 서양 미술사에서 그 어떤 그림보다 다양한 해석을 낳은 난해한 작품. 폴리치아노의 시에서 영향을 받은, 신플라톤주의 미학의 상징적 작품으로 평가받고 있습니다.

향하고 있는 것은 "순결"입니다. 순결한 사랑의 계절, 봄이 왔다는 뜻이겠죠. 삼미신의 옆에는 소식을 전해주는 메르쿠리우스Mercurius, 머큐리가 날개 달린 부츠를 신고 있습니다. 그는 어딘가로 봄과 사랑의 소식을 전하고 있죠. 그리고 그들의 발 아래엔 거의 200여 종에 달하는 것으로 알려진 꽃들이 점점이 피어 봄과 사랑의 분위기를 한껏 돋우고 있습니다.

이탈리아에 온 지 이제 불과 일주일 남짓. 그동안 수많은 작품들을 보아왔지만 이처럼 우아한 아름다움을 느끼게 하는 그림은 없었습니다. 진품이 주는 가장 큰 미덕은 그림 구석구석 마음대로 자세히 살펴볼 수 있다는 것. 다가갈 수 있는 한 최대한 가까이 (물론 보호 유리판 너머입니다.) 눈을 대고 작품의 한 부분 한 부분도 놓치지 않으려고 자세히 봅니다. 봄기운으로 한껏

보티첼리, 〈봄〉(부분 2). 피렌체 우피치 미술관. 하늘거리는 플로라와 삼미신의 옷자락. 꽃밭 위에 날아갈 듯 떠 있는 인물들의 발. 화집으로는 볼 수 없었던 부분들이 하나하나 눈에 들어옵니다. 예술 작품의 진품은 디테일에서부터 감동을 줍니다.

상기된 인물들의 볼, 하늘거리는 플로라와 삼미신의 옷자락, 꽃밭 위에 날아갈 듯 떠 있는 인물들의 발. 화집으로는 볼 수 없었던 부분들이 하나하나 눈에 들어옵니다. 누군가 그랬지요? 명품은 디테일이 다르다고. 그렇습니다. 예술 작품의 진품은 디테일에서부터 감동을 줍니다.

눈을 돌려 보티첼리의 다른 작품들도 살펴봅니다. 위대한 로렌초로 추정되는 〈메달을 든 젊은이의 초상〉, 메디치 가문의 인물들로 묘사한 〈동방박사의 경배〉, 마치 연극의 한 장면을 보는 듯한 독특한 구성과 은유가 돋보이는 〈아펠레스의 모략〉 등 놓칠 수 없는 그의 명작들이 눈을 즐겁게 합니다. 특히, 지금까지 봐왔던 다른 작가들의 〈수태 고지〉와 달리 처녀 수태를 고지하기 위해 이제 막 방문한 천사와 성모 마리아의 반응을 묘사한 보티첼리

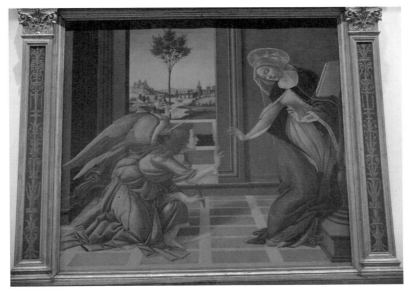

보티첼리, 〈수태 고지〉, 피렌체 우피치 미술관. 다른 작가들과 달리 보티첼리는 천사가 처녀 수태를 고지하기 위해 막 도착한 순간을 묘사하고 있습니다.

의 〈수태 고지〉는 특유의 율동감이 느껴집니다. 성화에도 자신만의 스타일을 고수한 보티첼리의 고집이 잘 드러나 있죠.

〈수태 고지〉를 끝으로 보티첼리의 방에서 나가려는데 뜻밖의 작품이 눈에 들어옵니다. 15세기 플랑드르의 대표 화가, 휴고 반 데르 구스(휘호 판 데르 후스)^{Hugo van der Goes 1440?-1482?}의 〈포르티나리의 세 폭 제단화〉입니다.

중앙 패널의 〈목자들의 경배〉를 두고 양 옆 패널에 무릎을 꿇은 포르티나리 가문 사람들의 초상과 서있는 성인들을 묘사한 이 그림엔 반 데르 구스 특유의 감수성과 심리적 동요가 잘 나타나있습니다. 특히 중앙 패널에 묘사된 예수의 탄생에는 기쁨보다 우울함이 더 진하게 느껴집니다. 아마도 예수의 슬픈 운명과 수난의 삶을 예견하고 있기 때문이겠지요.

플랑드르 회화의 사실주의적 전통에, 인물의 심리에 대한 깊은 통찰, 온갖

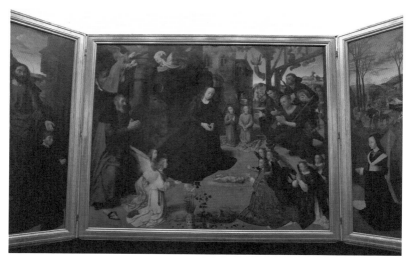

반 데르 구스, 〈포르티나리의 세 폭 제단화〉 중 〈목자들의 경배〉. 피렌체 우피치 미술관. 특이하게 보티첼리의 방에 15세기 플랑드르의 대표화가 반 데르 구스의 작품이 전시되어 있습니다.

상징적 도상들까지 반 데르 구스의 화풍이 집약된 이 그림을 우피치에서, 그 것도 보티첼리의 방에서 만날 줄은 꿈에도 몰랐습니다. 별 생각 없이 지나쳤 다면 두고두고 후회할 뻔 했습니다.

한 작품, 한 작품도 허투루 지나칠 수 없는, 역시 우피치는 우피치입니다. 하지만 그렇게 많지 않은 시간, 아쉬운 마음을 뒤로 하고 다음 전시실로 발 걸음을 옮깁니다. 청년 레오나르도 다 빈치와 미켈란젤로가 기다리고 있기 때문입니다.

르네상스 시기의 화가이자 최초의 근대적 미술사가인 조르조 바사리. 그는 명저《르네상스 미술가전》에서 한 인물에 대한 평가를 이렇게 시작합니다.

대자연의 흐름 속에서 하늘은 사람들에게 가끔 위대한 선물을 주시는데, 어떤 때에는 아름다움과 우아함과 재능을 단 한 사람에게만 엄청나게 내리

실 때가 있다. 그러면 이 사람은 그가 하고자 하는 일은 무엇이든 마치 신같이 행하여 모든 사람들보다 우월하다. 인간의 기술로 이루었다기 보다는 마치 신의 도움을 받은 것이라고 생각하게 한다. 그의 능력은, 마음먹은 것은 모두 해결하였다. 그의 정신은 고매하였으며 성격은 매우 너그러워서 그의 명성은 날로 높아갔으며, 그는 살아서 뿐만 아니라 죽은 후에도 세상 사람들로부터 존경을 받았다.

　- 조르조 바사리《르네상스 미술가전》(탐구당, 1986)

그렇습니다. 신이 인류에게 내린 위대한 선물이며, 무엇이든 신과 같이 행했던 인류사의 가장 위대한 천재. 그는 바로 레오나르도 다 빈치^{Leonardo da Vinci 1452-1519}입니다. 피렌체 근교의 작은 마을 '빈치'에서 유명한 공증인의 사생아로 태어난 레오나르도 다 빈치. 상상하기 싫은 일이지만, 그가 만일 사생아가 아니었다면 그는 아버지의 직업을 물려받았을 것입니다. 그랬다면 우리는 레오나르도 다 빈치가 존재하지 않았던 역사를 살고 있을 것입니다. 인류사의 크나큰 손실이었겠지요.

　사생아였던 덕에, 열다섯의 나이에 화가이자 조각가, 안드레아 베로키오^{Andrea del Verrocchio 1435-1488}의 제자가 될 수 있었던 레오나르도 다 빈치. 그는 어린 나이에 스승과의 공동 작업을 통해 스승을 뛰어넘는, 말 그대로 "청출어람 청어람"의 재능을 발휘합니다. 그리고 지금 내 앞에 바로 그 그림이 있습니다. 〈세례 받는 그리스도〉입니다.

　예수가 성 세례 요한으로부터 세례를 받는 장면을 그린 〈세례 받는 그리스도〉는 베로키오가 산 살비의 발롬브로사 수도원의 수사들을 위해 그린 작품입니다. 당시의 관습대로 작품의 주요 인물들은 스승이 그리고 배경이나 보조 인물들은 제자가 그린 것이죠. 세례 받는 예수의 왼쪽에 무릎을 꿇고

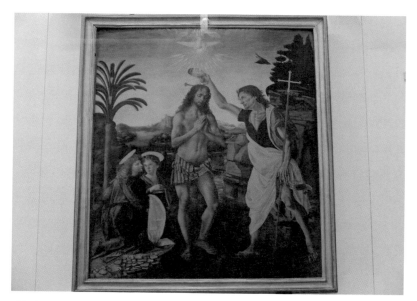

베록키오, 레오나르도 다 빈치, 〈세례 받는 그리스도〉, 피렌체 우피치 미술관. 스승인 베록키오가 주요 인물인 예수와 성 세례 요한을 그렸고 10대의 제자인 다 빈치가 왼쪽의 천사들과 배경을 그렸습니다.

앉은 천사들. 마치 이 성스러운 행사가 지겹다는 표정으로 앉아 있는 이 귀여운 천사들을 레오나르도 다 빈치가 그렸습니다. 베록키오는 10대 후반의 제자가 그린 이 천사들을 보고는, 그 천재성에 놀라 붓을 꺾고 이후 조각에만 전념하게 되었다고 합니다.

천사들을 자세히 보면, 머리카락 한 올 한 올까지 세세하게 그린 보티첼리와 달리 머리카락 전체를 한 덩어리로 보고 전체의 느낌을 고려했다는 것을 알 수 있습니다. 그런데 그게 오히려 더 사실적으로 보입니다. 천사의 얼굴도, 베록키오의 인물들이 해부학에 지나치게 몰입해 오히려 부자연스러워진 것에 비해, 이목구비를 뚜렷하게 그리지 않고 윤곽선만을 희미하게 그려서 진짜 얼굴에 더 가까워 보입니다. 그렇습니다. 이것이 바로 스푸마토 기법Sfumato입니다. 서양 미술사의 흐름을 바꿔 놓은 한 장면이 바로 이 그림에

서 탄생한 것입니다.

10대 후반에 이미 스승을 뛰어넘은 레오나르도 다 빈치. 이제 본격적으로 화가의 길을 걷게 된 레오나르도 다 빈치가 남긴 초기 명작을 만나보겠습니다. 바로, <수태 고지>입니다.

이탈리아에 와서 가장 많이 접한 소재, <수태 고지>. 수많은 화가들이 때론 고정된 양식으로 때론 자기만의 양식으로 그렸던 작품. 하지만 내 기억을 채우고 있는 <수태 고지>는 단 두 작품, 이틀 전 만난 프라 안젤리코와 레오나르도 다 빈치의 <수태 고지>였습니다. 간결한 표현으로 높은 정신적 경지를 보여주었던 프라 안젤리코의 <수태 고지>와 그 자체로 근대 르네상스 회화의 실험으로 보이는 다 빈치의 <수태 고지>는 이탈리아에 오기 전부터 꼭 보고 싶었던 작품들입니다.

다 빈치의 <수태 고지>는 지금까지 봐왔던 다른 작가들의 <수태 고지>와는 확연히 다릅니다. 우선 실내나 현관이 배경이었던 다른 작품들과 달리 가로로 긴 화폭에 탁 트인 실외가 배경이라는 점이 눈에 들어옵니다. 신의 공간인 자연을 배경으로 가볍게 앉아 있는 천사와 인간의 공간인 건물 입구에 앉아 책을 읽고 있는 성모 마리아. 가브리엘 천사 뒤로는 대기 원근법이 정밀하게 사용된 자연 풍경이 파노라마처럼 펼쳐집니다. 그런가 하면 성모의 뒤로는 벽돌 건물이 투시 원근법으로 표현되어 있죠.

솜씨 좋은 정원사가 다듬어 놓은 듯, 기하학적으로 단순하게 묘사된 각기 다른 종류의 나무들은 오히려 신비롭게 느껴집니다. 자세히 보면 멀리 보이는 작은 배경들도 섬세하고 자연스럽게 묘사되어 있다는 것을 알 수 있죠. 이런 묘사를 위해 다 빈치는 자주 아르노 강변의 풍경을 관찰했다고 합니다. 아침이든 저녁이든, 비 오는 날이든 맑은 날이든 따지지 않고 며칠이고 자신이 직접 경험하고 관찰했던 자연을 그린 것이지요. 화가라면 당연한 것 아니

냐고 물을 수도 있지만, 그 당연함의 시작이 바로 르네상스이고 다 빈치와 같은 르네상스 예술가들입니다.

특히 사물의 윤곽을 명확히 드러내던 당시의 관습과 달리, 같은 톤으로 그려진 그림 중앙의 물과 산과 하늘은 근대의 수채화, 심지어 동양의 산수화와 같은 느낌마저 줍니다. 다 빈치는 이런 아름다운 배경 위에 매력적이고 아름다운 인물을 배치해 두었습니다. 섬세하기 이를 데 없는 옷자락과 천사의 날개, 평온하면서도 종교적 신성을 잃지 않은 얼굴, 그리고 우아한 손동작까지. 그림의 모든 요소들 하나하나가 기존의 〈수태 고지〉에서는 전혀 볼 수 없었던 부분입니다. 다 빈치가 이처럼 근대성을 꽃 피우기 시작한 때가 20대 초반이었다는 사실이 믿기지 않습니다.

그런데, 이런 사실들이 모두 무슨 의미가 있을까요? 내 눈앞에 다 빈치의 붓 터치가, 숨결이 느껴지기 시작하는데 말입니다. 생각해 보니, 이탈리아에서 처음으로 만나는 다 빈치의 작품입니다. 〈세례 받는 그리스도〉는 어쨌든 베로키오의 작품이니까요. 내 사춘기 시절의 영웅, 레오나르도 다 빈치.

레오나르도 다 빈치, 〈수태 고지〉, 피렌체 우피치 미술관. 스승으로부터 독립한 젊은 다 빈치가 그린 〈수태 고지〉는 그의 다양한 실험 정신을 확인할 수 있습니다.

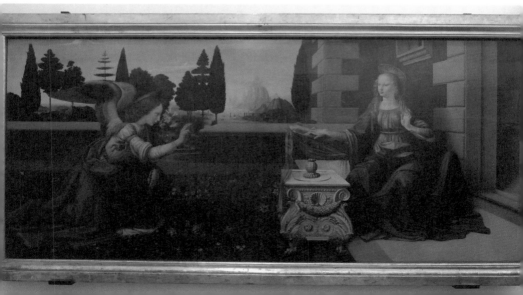

숨을 쉴 수 없는 시간들이 흐르고 있습니다. 수많은 관람객들이 내 곁에 섰다가 지나갔지만 나는 오로지 다 빈치만 느낄 뿐입니다. 할 수만 있다면, 아주 오래 다 빈치의 〈수태 고지〉 앞에 머물고 싶습니다. 그런 점에서 우피치 미술관은, 아니 피렌체는, 아니 이탈리아는 정말 잔인한 곳입니다. 마음 같아서는 한 작품 앞에 오래 머무르고 싶지만, 또 다음 작품을 보기 위해 그 피 같은 시간을 줄이고 또 줄여야 하기 때문입니다. 그리고 그 다음 작품 앞에 서면 또 다시 그 앞에 오래 머무르고 싶어지기 때문입니다.

다 빈치에게서 받은 감동을 안고 약간은 멍한 상태로 페루지노, 피사노의 명작들을 스쳐 지나갑니다. 그러다가 이래 가지고 안 되겠다 싶어 안드레아 만테냐Andrea Mantegna 1431?-1506의 세 폭짜리 제단화 앞에서 겨우 마음을 다 잡습니다.

파도바 출신의 안드레아 만테냐는 북이탈리아 르네상스를 대표하는 화가 중 한 명입니다. 청년 시기 만테냐는 베네치아 화파를 이끌고 있던 벨리니 일가의 사위가 되어 베네치아 화파 특유의 부드러운 색채감과 조형적 사실주의를 완성하는데 이바지하죠. 그는 주로 만토바에서 활동했는데 이곳, 우피치에서 그의 작품을 만나리라고는 생각지 못했습니다.

만토바 성내 성당의 제단을 장식하기 위해 제작된, 이 세 폭의 제단화는 중앙의 〈동방박사의 경배〉, 오른쪽의 〈할례〉, 왼쪽의 〈예수 승천〉으로 이루어져 있습니다. 풍부한 색채와 사실적 묘사는 만테냐 특유의 모습을 잘 보여주고 있습니다. 그런데 작품을 보다 보니 왠지 모를 어색함이 느껴집니다. 세로로 긴 화폭 때문이기도 하겠지만 등장인물들이 대부분 위아래로 길게 묘사되어 있습니다. 그리고 상반신과 머리가 상대적으로 크게 그려져 있죠.

이런 왜곡된 묘사는 제단 아래에서 그림을 바라볼 감상자들의 시각에 맞게 단축법(인체를 그림 표면과 경사지게 배치하여 투시도법적으로 줄어들

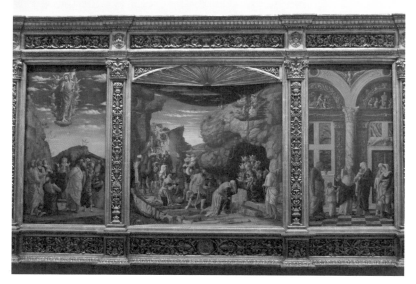

안드레아 만테냐, 〈예수 승천〉, 〈동방박사의 경배〉, 〈할례〉(왼쪽부터), 피렌체 우피치 미술관. 북이탈리아 르네상스의 대표적 화가 만테냐의 그림으로 아래에서 위로 바라보는 단축법을 사용했습니다.

어 보이게 하는 기법을 단축법이라 합니다.)을 사용했기 때문입니다. 며칠후 밀라노 브레라 미술관에서 만날 만테냐의 대표작이 떠오릅니다.

만테냐의 작품 가까운 곳에는 그의 처남 조반니 벨리니의 작품, 〈성스러운 알레고리〉가 있습니다. 베네치아 화파의 창시자나 마찬가지인 조반니 벨리니에 대해서는 베네치아에서 좀 더 자세히 다루기로 하고 오늘은 그림만 짧게 살펴봅니다.

〈성스러운 알레고리〉는 등장인물들의 면면에서부터, 인물들의 동작, 배치, 그리고 배경이 되는 신비로운 풍경까지 그 의미가 명확하게 밝혀지지 않은 미스테리한 작품입니다. 원래 알레고리를 제대로 파악하기 위해서는 그 시대에 유행하던 도상적 관습과 화가 개인의 개성적 표현 습관 등을 알아야 합니다. 그런데 이 작품은 등장인물들이야 대체로 구약과 신약의 인물들을

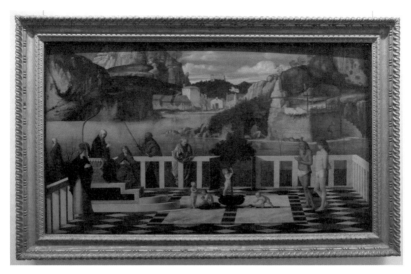

조반니 벨리니. 〈성스러운 알레고리〉. 피렌체 우피치 미술관. 베네치아 화파의 원조, 조반니 벨리니는 특이한 '알레고리'를 많이 남겼는데 아직까지도 그림에 대한 해석이 분분합니다.

묘사한 것으로 여겨지지만, 그들의 배치와 동작을 엮어낼 맥락에 대해서는 여전히 학자들 사이에 의견이 분분합니다.

그래서, 나는 복잡한 해석 대신 그냥 한 폭의 아름다운 풍경화로 작품을 대합니다. 파란 하늘 아래, 거칠고 황량한 바위산과 소박한 마을. 잔잔한 호수면은 그것들을 은은하게 투영하고 있습니다. 성경 속의 성인들임이 분명한 인물들은, 그 신비로운 풍경 속에 마치 휴양이라도 온 것 같은 편안한 표정으로 서로 적당한 거리를 유지한 채 배치되어 있습니다. 어차피 아는 만큼 보인다고 했으니 벨리니의 〈성스러운 알레고리〉에서 내가 본 것은 이만큼입니다.

필리포 리피, 보티첼리, 다 빈치에 이어 만테냐와 벨리니까지 쉴 틈 없이 만나고 나니 정신이 하나도 없습니다. 르네상스의 신화와 전설들이 조금의 여유도 주지 않고 마구 쏟아진 것 같습니다. 우피치의 아름다운 복도에

〈베키오 다리〉 우피치 미술관 복도에서 바라본, 아르노강과 베키오 다리. 전시실에서 느낀 흥분과 감동을 차분히 정리하기에 좋은 풍경입니다.

서 잠시 베키오 다리를 내려다보며 흥분을 살짝 가라앉힙니다. 그리고 소크라테스의 두상과 게임 캐릭터처럼 귀여운 로마 병사의 조각상도 보며 마음을 달랩니다.

자, 이제 다시 미켈란젤로를 만날 차례입니다. 〈톤도 도니〉! 도니 가문에서 주문한 둥근 그림tondo으로 〈성 가족상〉입니다. 이 작품은 미켈란젤로의 그림 중 유일하게 손상되지 않고 자필 서명이 남아있는 작품입니다.

그런데 이 작품을 보면 레오나르도 다 빈치를 향한 미켈란젤로의 무언의 항의가 느껴집니다. 그는 선배인 레오나르도 다 빈치가 제시한 스푸마토 기법을 단호하게 거부합니다. 미켈란젤로에게 스푸마토는 눈속임을 통한 현실 왜곡이었던 것입니다. 그렇다고 스푸마토 이전의 명확한 윤곽선으로 돌아가지도 않습니다. 회화보다 조각을 더 완벽한 예술이라 여겼던 미켈란젤로. 그가 선택한 것은 단단한 대리석 조각에 색을 입힌 것처럼 맑고 선명한 색채와 인체에 대한 역동적 묘사였습니다.

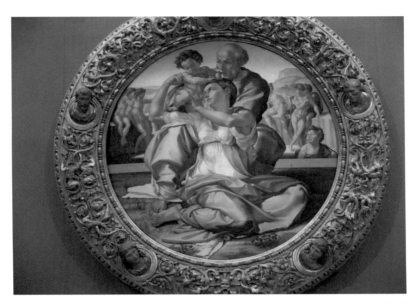

미켈란젤로, 〈**톤도 도니**〉. 피렌체 우피치 미술관. 도니 가문이 주문한 '성 가족상'으로 둥근 화면(톤도)에 역동적인 인물과 선명한 색채 등 미켈란젤로 특유의 화법이 잘 드러납니다.

특히, 아기를 향해 몸을 돌리는 동적인 구도로 묘사된 성모 마리아를 보면, 역동성을 통한 인간성의 추구라는 미켈란젤로의 의도가 잘 드러나 있습니다. 미켈란젤로에게 올바른 미술은 대상에 대한 단순한 "재현"이 아니라 무엇인가에 대한 "표현"이었던 것입니다. 재현이 아니라 표현에 치중한 것, 그것은 현대적 미적 관념이라 하겠습니다. 그래서 이 그림은 르네상스 이후 매너리즘 화가들에게 영감을 주었다는 평가를 받고 있습니다.

그런데 나는 역동적 구도도 구도지만 그림의 색채 묘사에 넋을 잃고 말았습니다. 이것은 정말 사진보다도 더 사실적인 색채 묘사이지 않은가 말입니다. 도대체 어떤 터치로 그렸기에 옷감의 색과 반사광을 저렇게 완벽하게 표현해 낼 수 있었을까요? 소름이 마구 돋아납니다.

그런가 하면, 이런 위대한 천재들이 때론 경쟁하고, 때론 협력하며 일구

어낸 르네상스란 역사가 온몸으로 전해지는 것 같아 전율이 일어납니다.

미켈란젤로를 뒤로 하고 소도마^{Sodoma Giovanni Antonio Bazzi 1477-1549}의 명작, 〈성 세바스티아노〉 앞에 섰다가 다른 전시실로 발걸음을 옮깁니다. 그런데 이곳엔 마치 시간을 거스른 듯한 작품들이 있습니다. 처음 직원에게서 들은 것처럼 아직 르네상스가 시작되기 전, 국제 고딕 양식의 작품들이 옮겨와 전시되어 있기 때문입니다.

우피치 미술관의 작품 재배치로 옮겨온 국제 고딕 양식의 작품들 중 가장 먼저 눈에 들어오는 작품은 또 〈수태 고지〉입니다. 그런데 이번 작품은 그동안 봐왔던 모든 〈수태 고지〉의 원형처럼 느껴지는 작품입니다. 14세기 이탈리아 회화사, 아니 서양 회화사의 대표 주자라 할 수 있는 시에나 화파의 시모네 마르티니^{Simone Martini 1284-1344}가 처남인 리포 멤미와 함께 그린 작품

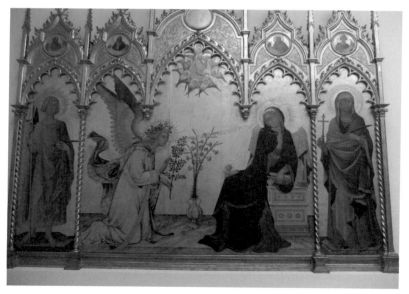

시모네 마르티니, 〈**수태 고지**〉. 피렌체 우피치 미술관. 국제 고딕 양식의 태동을 주도한 시에나 화파의 거장 시모네 마르티니의 〈수태 고지〉입니다. 지금까지 봐왔던 〈수태 고지〉들의 원형처럼 보입니다.

이기 때문입니다.

전체를 금박으로 입힌 화려한 패널에 인물과 사물들이 놀라울 정도로 정교하게 묘사되어 있습니다. 그런데 이런 정교한 묘사는 대상에 대한 리얼리티의 추구라기보다 오히려 환상적이고 신비로운 느낌을 줍니다. 마치 전체가 하나의 커다란 장식품 같습니다. 프랑스 귀족들의 열렬한 사랑을 받았던, 궁정 취향의 국제 고딕 양식. 시모네 마르티니는 당시 교황청이 있던 아비뇽에서 그 양식의 태동에 주도적인 역할을 담당했습니다.

그런데 자세히 보면, 특이한 점이 하나 있습니다. 보통의 〈수태 고지〉에서 천사는 성모 마리아에게 순결을 상징하는 백합을 건넵니다. 그런데 이 작품의 천사는 올리브 가지를 들고 있습니다. 백합은 그냥 물병에 꽂혀있을 뿐이죠. 시에나 출신의 시모네 마르티니. 아무리 〈수태 고지〉라고 해도 경쟁 도시였던 피렌체를 상징하는 백합을 천사의 손에 들리기는 싫었나 봅니다. 그러고 보면 위대한 예술가도 이처럼 귀여운 구석이 있습니다.

계속해서 국제 고딕 양식의 작품들이 이어집니다. 중세의 정취가 여전히 남아 있는 성화들 사이에서 발걸음은 같은 소재를 다룬 두 편의 그림 앞에서 멈춥니다. 로렌초 모나코와 젠틸레 다 파브리아노가 그린 〈동방박사의 경배〉입니다.

예수의 탄생을 축하하기 위해 3명의 동방박사가 베들레헴의 마구간으로 찾아왔다는 이야기는 〈수태 고지〉, 〈최후의 만찬〉 등과 함께 성화에 자주 등장하는 소재입니다. 로렌초 모나코와 젠틸레 다 파브리아노가 그린 〈동방박사의 경배〉는 둘 다 국제 고딕 양식의 전형적인 작품으로 그 화려함만으로도 보는 이의 눈을 사로잡습니다.

우선 로렌초 모나코Lorenzo Monaco 1370?-1425?의 그림은 동방박사 일행이 입고 있는 화려한 색채의 옷차림에 눈길이 갑니다. 붉은색과 초록색, 파란색,

로렌초 모나코, 〈동방 박사의 경배〉, 피렌체 우피치 미술관. 동방박사 행렬의 화려한 색채가 돋보이는 국제고딕양식의 그림입니다.

노란색 등 알록달록한 색채의 옷을 입은 인물들이 아기 예수를 경배하기 위해 줄을 선 모습은 마치 패션쇼의 현장 같습니다. 그런가 하면 현대의 반추상화처럼 간략하게 묘사된 붉은빛의 마구간 건물도 특이합니다.

젠틸레 다 파브리아노Gentile da Fabriano 1370~1427의 〈동방박사의 경배〉도 화려함에서는 둘째가라면 서러울 정도입니다. 우선 패널부터가 눈이 부실 정도로 화려한 황금빛으로 장식되어 있습니다. 등장인물들과 배경은 모나코의 그림에 비해서는 훨씬 더 자연스러운 색채와 사실적 묘사를 보여주지만 성인들의 광배nimbus와 동방박사 행렬의 옷차림과 장신구에 금박을 입혀서 화려함을 극대화했습니다. 얼핏 보면 인물들의 얼굴이나 신체 위에 금빛이 조각처럼 떠 있는 것 같습니다.

아기 예수를 경배하기 위한 동방박사의 행렬을 엄청난 인파로 묘사한 것

젠틸레 다 파브리아노, 〈동방박사의 경배〉. 피렌체 우피치 미술관. 화려하고 장식적인 궁정에 어울리는 국제 고딕 양식의 정점에 있는 작품입니다. 온통 금박으로 장식해 언뜻 보면 부조같은 느낌도 듭니다.

도 눈에 띕니다. 주제의 본질보다는 주문자의 권력과 명예를 보여주기 위해 외면의 화려함을 추구했던 당시 회화의 경향이 잘 나타난 부분이지요. 이런 전통은 이틀 전 메디치 리카르디 궁전에서 만났던 다음 세대, 베노초 고촐리 의 〈동방박사의 행렬〉에서도 확인할 수 있었습니다.

화려한 부분을 배제한다면, 젠틸레 다 파브리아노의 예술적 성취를 충분 히 확인할 수 있을텐데 좀 아쉬운 느낌이 듭니다. 그런 점에서 패널 아래 부 분의 소품 세 점은 자연주의적 묘사에 빛을 능숙하게 사용한 젠틸레 다 파 브리아노의 특성을 확인할 수 있는 소중한 그림들입니다. 빈센트 반 고흐의 〈아를의 별이 빛나는 밤〉처럼 반짝이는 별들이 아름다운 왼쪽 그림, 〈예수 탄생〉과 성 가족의 고난을 보여주는 중앙의 〈이집트로의 도피〉는 놓쳐서는 안 될 작품입니다.

전에도 한 번 언급했지만, 국제 고딕 양식의 정점에 있는 이 작품, 젠틸레 다 파브리아노의 〈동방박사의 경배〉가 피렌체 사람들로부터 열광적인 환호를 받은 것이 마사초의 브랑카치 소성당 프레스코로 상징되는 르네상스 회화의 탄생 불과 몇 달 전이었다는 사실은 서양 미술사의 가장 극적인 장면 중 하나라 하겠습니다.

〈동방박사의 경배〉를 끝으로 국제 고딕 양식의 숲을 벗어나 다시 르네상스로 가는 복도로 들어섭니다. 그런데 어느 순간 좀 넓은 공간이 나타나는가 싶더니 커다란 그림 한 편이 시야에 들어옵니다. 파울로 우첼로 ^{Paolo Uccello} ^{1397~1475}의 〈산 로마노의 전투〉입니다.

번쩍이는 창들과 석궁들, 빼곡히 들어선 말과 병사들이 벌이는 치열한 전투. 목각 인형처럼 쓰러진 말들. 한 눈에 보아도 범상치 않은 이 그림은 1432년 피렌체와 시에나 사이에 있었던 전투를 묘사한 그림입니다. 원래는 3편

파울로 우첼로, 〈산 로마노의 전투〉 중 〈베르나르디노 디 치아르다가 창에 찔리다〉, 피렌체 우피치 미술관. 피렌체와 시에나 사이의 전투를 묘사한 이 그림은 원근법의 대가 우첼로의 특징이 잘 드러나는 작품입니다.

으로 이루어진 연작인데 나머지 두 작품은 각각 런던의 내셔널 갤러리와 파리의 루브르 박물관에 전시되어 있습니다. 지금 내 눈 앞에 있는 그림은 연작 중 두 번째에 해당하는 〈베르나르디노 디 치아르다가 창에 찔리다〉입니다. 제목처럼 시에나의 장군이 창에 찔려 쓰러지고 있는 장면을 묘사한 것이죠.

그런데 이 그림은 전투의 승패가 갈리는 절체절명의 순간보다 마치 창들이 주인공인 것처럼 보입니다. 사실, 창들은 원근법을 위한 장치입니다. 자세히 보면 창들의 길이가 다르다는 것을 알 수 있는데, 당연히 화면의 뒤쪽으로 갈수록 창이 길이가 짧아지죠. 경쟁이라도 하듯 쭉쭉 뻗은 창의 길이와 각도를 활용한 원근법. 이것은 투시원근법과 기하학에 깊이 빠져 있었던 우첼로가 고안한 특유의 기법이라 할 수 있습니다.

하지만 기하학적 계산에만 너무 빠진 탓일까요? 우첼로의 작품은 화면의 통일감이나 형상과 색채의 아름다움은 아예 배제되어 있는 느낌입니다. 그래서 인물들이나 말들이 피가 통하지 않는 다면체의 목각 인형처럼 보입니다. 치열하고 역동적인 전투 상황인데도 모든 것이 마치 꿈속의 한 장면처럼 정지해 있는 것 같기도 합니다. 원래 눈에 보이는 대로의 자연스러운 화면을 묘사하기 위해 시작한 투시원근법이 오히려 이런 비현실적인 장면의 원인이 되었다니 아이러니하다 하겠습니다.

그런데 다시 한 번 아이러니한 것은 우첼로의 이런 비현실적인 표현법이 약 400년 후 입체파나 초현실주의의 같은 현대 미술에 영감을 주었다는 점입니다. 정말, 인생은 짧고 예술의 길은 길고 먼가 봅니다.

우첼로의 그림을 뒤로 하고 별도로 마련된 다른 나라(이탈리아가 아닌) 작가들의 전시실로 향합니다. 나는 이 전시실에 대한 정보를 전혀 가지고 있지 않았습니다. 그런데, 이곳에서 나는 다시 한 번 소름 돋는 경험을 하게 됩

니다. 그것은 바로 렘브란트^{Rembrandt Harmensz 1606-1669}였습니다.

스페인과의 독립 전쟁에서 승리한 후, 전무후무한 황금시대를 열었던 17
세기의 네덜란드. 그 네덜란드 예술의 중심에는 렘브란트가 있었습니다. 아
니 어쩌면 17세기는 "렘브란트의 시대"였고, 그 시기 네덜란드는 "렘브란트
의 나라"였습니다. 내가 만일 다음 미술 기행을 준비한다면, 그것은 프랑스
와 플랑드르 미술 기행일 것입니다. 그리고 그 중심에는 당연히 렘브란트와
빈센트 반 고흐가 있을 것입니다.

그런데, 아무런 준비도 없이 전시실로 들어간 내 눈 앞에 그 렘브란트가,
그것도 젊은 시절, 중년 시절, 노년 시절을 묘사한 그의 〈자화상〉이 떡하니
나타난 것입니다. 그를 만나자마자 온몸에 소름이 또 돋아납니다.

카라바조의 영향을 받은 것이 분명한, 특유의 어두운 배경 위에 투박하고
거칠게, 아무렇게나 터치한 것처럼 보이는 유화 물감. 어떤 장식도 없이 희

렘브란트. 〈자화상〉 1. 피렌체 우피치 미술관. 아름답고 당당한 20대 청춘시기의 렘브란트입니다.

렘브란트, 〈자화상〉 2. 피렌체 우피치 미술관. 삶의 고통에 발을 담그기 시작한 중년의 모습이 그려진 자화상입니다.

렘브란트, 〈자화상〉 3. 피렌체 우피치 미술관. 삶의 나락을 맛본 렘브란트의 노년을 묘사한 자화상. 하지만 그는 죽는 순간까지 자신의 그림을 그리기 위해 노력했습니다.

미한 불빛 아래 거울에 비친 자신의 모습만 묘사한 가장 단순한 인물화. 하지만 렘브란트의 〈자화상〉 연작에는 아름답고 자신만만한 20대 젊은 시절부터 점차 고통스러운 삶에 발을 담기 시작한 중년을 거쳐 삶의 나락에서도 끝까지 예술을 놓지 않았던 그의 정신이 느껴집니다. 그렇습니다. 예술이란, 예술가란 저렇게 어떤 상황에서도 끝까지 자기 예술을 놓지 말아야 함을 렘브란트는 말해주고 있습니다. 예술의 숭고함은 아름다움의 창조 이전 바로 이 지점에 있습니다.

잘 아시다시피 네덜란드의 전성기는 그리 오래 가지 않았습니다. 마치 렘브란트의 삶처럼 말이죠. 그런 점에서 수많은 렘브란트의 〈자화상〉들은 한 인물의 자서전이며, 동시에 한 시대의 역사입니다. 이곳 우피치 미술관에서 뜻하지 않게 그 자서전과 역사의 일부를 만날 수 있다는 것이 그저 고마울 따름입니다.

렘브란트에게서 느낀 소름은 다른 외국인 작가들로 이어집니다. 엘 그레코도 만나고, 루벤스도 만나고, 브뤼헐 일가도 만나고, 반 다이크도 만날 수 있습니다. 작품들의 재배치로 국제 고딕 양식에서 갑자기 외국인 작가 전시실로 넘어와 처음엔 조금 어리둥절했지만, 수많은 대가들의 작품을 마치 숨은그림찾기 하듯 만나고 나니 또 다시 우피치 미술관의 저력이 느껴집니다. 이제 다시 본 전시실로 향합니다. 드디어 꿈에 그리던 라파엘로를 만날 차례입니다.

라파엘로를 만나러 가는 길. 그런데 뜻밖에 아기 천사가 나타나 발걸음을 멈추게 합니다. 짧고 통통한 손가락으로 류트를 연주하다가 힘들었던지 잠시 졸고 있는 귀여운 아기 천사. 로소 피오렌티노^{Rosso Fiorentino 1494-1540}의 〈음악의 천사〉입니다.

이탈리아 매너리즘을 주도했던 화가 중 한 명인 로소 피오렌티노. 극심한

로소 피오렌티노, 〈음악의 천사〉. 피렌체 우피치 미술관. 평생 우울한 삶을 살던 피오렌티노는 이처럼
사랑스러운 천사를 남겼습니다.

대인기피증에, 밤마다 시체를 파헤치고 다닌다는 괴상한 소문까지 돌았던
그는 결국 자살로 생을 마감하는 비극적 인물입니다. 그래서인지 바로 옆에
있는 〈이드로의 딸들을 구출하는 모세〉를 비롯한 그의 다른 대표작들은 매
너리즘 특유의 왜곡된 인체에 우울과 음울한 분위기가 가득합니다. 그런데
이 작품, 〈음악의 천사〉는 사랑스럽기 그지없습니다. 손을 뻗어 부드러운 곱
슬머리를 쓰다듬고 싶을 정도죠. 달리 생각해 보면 섬세하고 나약했던 로소
의 영혼. 이 사랑스러운 천사는 외로웠던 자신을 위로하기 위한 작은 선물
이 아니었을까요? 어쩌면, 자신을 위로해 달라는 로소의 귀여운 응석인지
도 모르겠습니다.

　로소의 작품들에 이어 또다시 매너리즘 대가들의 작품이 눈에 들어옵니
다. 원래 알고 있던 전시 순서와 달라서 혼란스러운 느낌입니다. 하지만 이

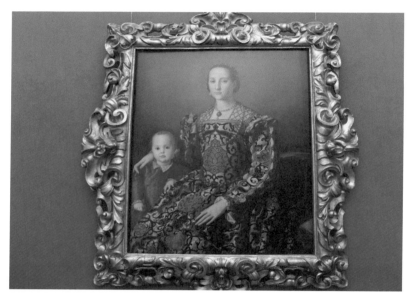

아뇰로 브론치노, 〈톨레도의 엘레오노라와 그녀의 아들 조반니의 초상〉, 피렌체 우피치 미술관. 독재 정치를 펼쳤던 코시모 1세의 아내 엘레오노라와 아들의 초상으로 브론치노 특유의 매끄럽고 화려한 인물 묘사가 돋보입니다.

작가를 놓칠 수는 없겠지요. 매너리즘 초상화의 대표 화가, 아뇰로 브론치노Agnolo Bronzino 1503~1572입니다.

눈이 부실 정도로 화려하면서도 정교한 초상화. 브론치노란 이름은 생소해도 이 그림, 〈톨레도의 엘레오노라와 그녀의 아들 조반니의 초상〉은 어느 정도 낯익은 그림일 것입니다. 매너리즘 회화의 스승인 폰토르모의 영향을 받은 브론치노는 코시모 1세(국부인 코시모 데 메디치가 아니라 로렌초 메디치의 증손녀의 아들로 메디치 가문 독재 체제를 구축한 지도자)의 궁정화가로 많은 경력을 쌓았습니다. 이 그림 〈엘레오노라와 아들의 초상〉도 코시모 1세의 부인이었던 엘레오노라와 아들인 조반니의 초상입니다.

잡티 하나 없이 깨끗한 피부는 마치 도자기 인형처럼 보일 지경입니다. 무

표정한 얼굴에, 견고하고 얼음 같은 자태. 눈을 뗄 수 없는 화려한 옷차림과 장신구에 고상하고 우아한 품위까지. 바로 곁에 있는 코시모 1세의 딸, <비아 데 메디치의 초상>과 함께 매너리즘 초상화의 대표작이라 할 수 있지요.

그런데 이토록 섬세하고 깔끔한 초상화이건만 왠지 모를 우울함, 차가움이 배어 있는 것은 무엇 때문일까요? 정확히 알 수 없는 일이지만 정치적 상황과 관련이 있을 것 같습니다. 전성기 르네상스를 막 지난 16세기 중엽의 피렌체의 주인은 여전히 메디치 가문이었습니다. 그런데, 막대한 부와 나름의 정치력을 바탕으로, 스페인 왕가와 정략결혼에 성공하고 피렌체의 권력을 거머쥔 코시모 1세는 이전의 메디치가 지도자들과 달리 스스로를 황제처럼 생각했지요. 앞서 밝혔듯이 베키오 궁전을 사유화하고 행정 건물인 우피치를 만든 것도 코시모 1세였습니다. 그런 코시모 1세가 브론치노에게 메디치 가문의 초상화를 그릴 것을 명령합니다. 결국 브론치노의 그림은 피렌체 시민들을 억압하고 독재적 지배 체제를 구축한 메디치 가문에 대한 신격화 작업이었던 셈이지요. 그러니 이토록 섬세하고 아름답지만, 이토록 냉정하고 우울한 인물상이 그려진 것입니다.

그런데 그런 코시모 1세에게도 아픔이 있었으니 바로 그림의 주인공 조반니가 19세의 어린 나이에 병사하고 아내인 엘레오노라도 한 달 후 역시 병으로 죽음을 맞이했다는 것입니다. 아들과 아내의 연이은 죽음으로 슬픔에 빠진 코시모 1세는 아들에게 대공의 자리를 물려주고 두문불출했다고 합니다.

그래서일까요? 나는 아름답지만 우울한 <엘레오노라와 아들의 초상>보다 오히려 브론치노 자신이 아꼈던 난쟁이 모르간테의 실물 크기의 초상에 더 눈길이 갑니다. 왜냐하면 <난쟁이 모르간테의 초상>은 인체를 왜곡하는 매너리즘의 방식이 아니라 사실 그대로의 모습으로 그려졌기 때문입니다. 궁정화가로서 이상화되고 신격화된 권력자들의 초상을 그릴 수밖에 없었던

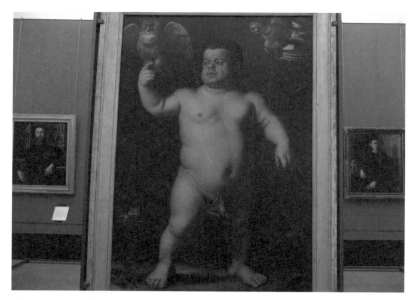

아뇰로 브론치노, 〈난쟁이 모르간테의 초상〉. 피렌체 우피치 미술관. 이탈리아 매너리즘의 대표 주자라 할 수 있는 브론치노는 메디치가의 궁정화가로 이름을 떨쳤으나 가장 '매너리즘적인' 외모를 가진 난쟁이를 주인공으로 등장시켜 권력과 자신을 야유하고 있습니다.

브론치노. 역설적이게도 그는 가장 매너리즘적인(왜곡된) 신체를 가진 난쟁이를 "사실 그대로의 모습"으로 그림으로써 권력과 권력에 기생할 수밖에 없었던 스스로에 대해 야유하고 싶었는지도 모르겠습니다.

뜻하지 않게 브론치노의 명작들을 만나다보니 또 시간이 훌쩍 지나갑니다. 하지만 이제 서두르지 않습니다. 눈앞에 드디어 그가 나타났기 때문입니다. 라파엘로Raffaello Sanzio 1483~1520! 그리고 〈방울새의 성모〉!

나는 다른 어떤 말도, 어떤 생각도 할 수 없었습니다. 꿈속에서나 그리워했던 작품. 눈물이 한 줄 흐릅니다. 아직 다른 관람객이 오지 않은 텅 빈 전시실. 〈방울새의 성모〉 바로 맞은편, 라파엘로의 〈자화상〉만이 내 눈물을 보아주고 있습니다.

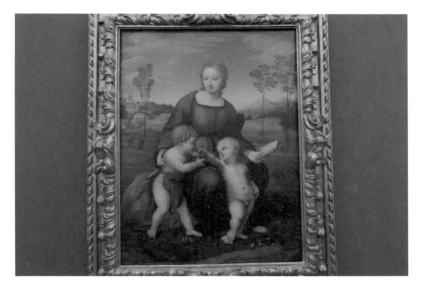

라파엘로, 〈방울새의 성모〉, 피렌체 우피치 미술관. 르네상스 최고의 인기 스타 라파엘로. 그가 남긴 가장 인자한 성모상인 '방울새의 성모'는 오랜 복원 작업을 거쳐 2008년에 지금과 같은 모습을 되찾았습니다.

인자한 성모와 아기 예수와 요한의 모습. 그리고 아직도 섬세하게 살아있는 라파엘로의 터치. 내가 이 그림을 처음 접한 것은 어린 시절 짧게 다녔던 시골 교회의 소책자를 통해서였습니다. 낡은 사진 속의 성모와 아기 예수와 요한. 나는 무엇보다 아기 예수의 천진난만한 미소와 방울새를 건네주고 떠나는 아기 요한의 (요즘 말로) 시크한 표정에 완전히 빠졌습니다. 그러면서 아기 예수와 아기 요한이 나누는 대화를 상상하곤 했지요.

"야, 가지 말고 같이 놀자."

"아냐. 난 가야 돼. 대신 방울새를 선물로 줄게."

"정말? 고마워. 다음에 꼭 같이 놀자."

신성이라고는 생각할 필요도 없는 아기들의 순수. 그리고 그 순수를 세상에서 가장 인자한 표정으로 바라보고 있는 어머니 마리아의 미소. 그 시절

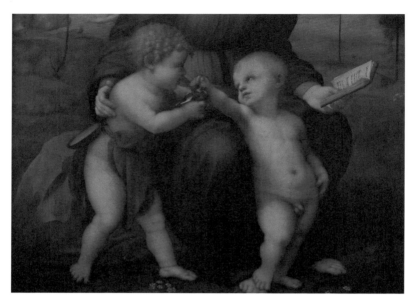

라파엘로, 〈방울새의 성모〉(부분), 피렌체 우피치 미술관. 아기 세례 요한이 건네고 있는 방울새는 앞으로 닥칠 예수의 수난을 상징하는 새입니다. 두 아기의 천진한 표정과 대비되어 비극성을 강조하죠.

의 나에게 이 그림은 세상에서 가장 아름다운 그림이었습니다. 이후 그림의 작가인 라파엘로를 알게 되었고 이어 다 빈치와 미켈란젤로와 르네상스와 이탈리아를 알게 되었지요. 말하자면 이탈리아를 향한 내 그리움의 근원은 바로 이 그림, 〈방울새의 성모〉였던 것입니다. 이번 이탈리아 여행을 준비하면서 가장 만나고 싶었던 그림도 다 빈치의 〈최후의 만찬〉이나 미켈란젤로의 〈천지창조〉와 〈최후의 심판〉이 아니라 라파엘로의 이 그림, 〈방울새의 성모〉였습니다.

〈방울새의 성모〉는 라파엘로가 선배인 다 빈치와 미켈란젤로의 그림을 익히기 위해 피렌체에 머물던 20대 초반, 친하게 지냈던 로렌초 나지의 결혼 선물로 그려준 작품입니다. 그런데 얼마 후 지진이 나서 그림이 산산조각 나고 말았지요. 이후 오랜 세월 동안 여러 번의 복원을 거쳤지만 오히려

원래의 모습에서 달라졌다는 평가를 받았습니다. 그러던 것이 1998년부터 10년간의 정밀 복원 과정을 거쳐 현재와 같이 거의 원본에 가까운 모습으로 재탄생한 것입니다.

온화한 색조의 배경에 안정적인 삼각형 구도, 붉은색과 푸른색으로 그려진 성모의 옷자락, 아기 예수와 요한의 뽀얀 살결과 앙증맞은 골격. 르네상스 미술의 다양한 성과들을 완벽하게 조화시킨 라파엘로의 특성이 잘 드러납니다. 특히 라파엘로는 이 그림과 함께 여러 편의 성 모자 상을 통해 가장 이상적인 성모상을 그린다는 평가를 받았습니다.

그런데 그림 속 중요한 소재인 방울새는 생각보다 깊은 함의를 지니고 있습니다. 가시나무 수풀에 산다는 방울새는 십자가를 진 예수가 골고다 언덕에 오를 때 예수의 이마에 박힌 가시를 부리로 빼내었다고 합니다. 이후 방울새는 예수의 수난을 상징하는 새가 되었지요. 귀여운 모습이지만 방울새는 고통의 삶을 살게 될 예수에 대한 아기 요한의 예언이었던 셈입니다.

이제 등을 돌려 맞은편에 있는 자신의 작품들을, 혹은 관람객을 응시하고 있는 미청년을 바라봅니다. 라파엘로의 <자화상>입니다.

이른바 르네상스의 3대 천재 중 막내라 할 수 있는 라파엘로. 우리가 라파엘로를 사랑하는 것은 모든 것의 천재로 신비로움에 싸여 있는 다 빈치나, 범접할 수 없는 예술 정신으로 고독한 격정의 소유자였던 미켈란젤로에 비해 한없이 착하고 예의바를 것 같은 미청년의 이미지 때문일 것입니다. 실제로 라파엘로는 (조르조 바사리의 평가에 따르면) "우아, 근면, 아름다움, 겸손을 그리고 모든 부도덕과 결점을 상쇄할 만한 착한 성품을 간직하고 있었다."고 합니다. 우리가 알고 있는 괴상한 성품의 천재들과는 거리가 먼 천재였던 셈이지요.

그런데 라파엘로의 천재성은 작품에 있어서도 다른 천재들과는 좀 다른

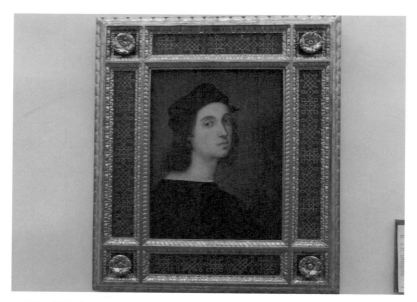

라파엘로, 〈자화상〉, 피렌체 우피치 미술관. 조르조 바사리는 라파엘로를 '우아, 근면, 아름다움, 겸손을 그리고 모든 부도덕과 결점을 상쇄할 만한 착한 성품을 간직하고 있었다.'고 평가했습니다.

측면이 있습니다. 예컨대 특유의 구도와 스푸마토로 대표되는 명암법을 제시한 다 빈치나 해부학적 완벽함에 치열한 인간 정신을 담아낸 미켈란젤로, 빛과 색채로 새로운 회화 기법을 완성한 티치아노와 같이 천재들에게서 흔히 보이는 혁신적 기법을 라파엘로에게서는 발견할 수 없습니다. 하지만 라파엘로의 그림은 그 모든 것들의 종합입니다. 그것도 정말 아름다운 종합입니다.

　라파엘로는 〈모나리자〉를 보고 다 빈치를 연구했고, 이내 자신의 데생력이 부족하단 것을 깨닫고 미켈란젤로를 익혔으며, 베네치아 화파의 화려한 색채와 균형미를 배웠지요. 그리고 자신의 성품과도 같은 따스함과 평화로움까지 담아냅니다. 그 결과 라파엘로의 그림은 조화롭고 균형 잡혔으며, 우아하며 부드럽습니다. 무엇보다 인간적인 애정으로 가득하지요. 우리가 라

파엘로를 사랑하는 이유입니다. 그리고 비교적 젊은, 37세라는 나이에 세상을 떠났다는 안타까움은 그를 더욱 그리워하는 이유가 되었지요. 나 역시 아름답고 선한 그의 자화상 앞에 서니, 어쩔 수 없이 로마 판테온에서 만났던 그의 무덤이 떠오릅니다.

다음으로 만날 수 있는, 통치자 초상화의 전형으로 평가받는 〈교황 율리우스 2세의 초상〉과 당시 최고의 권력자이자 사촌 형제간의 가족 초상화인 〈교황 레오 10세와 추기경 줄리오 데 메디치와 루이지 데 로시〉도 놓칠 수 없는 라파엘로의 명작들입니다. 계속해서 이어지는 여러 편의 초상화들 또한 라파엘로의 천재성을 마음껏 느끼게 해주는 선물들입니다. 이렇게 한 자리에서 수많은 라파엘로의 작품들을 만날 수 있다는 사실이 황홀할 따름입니다.

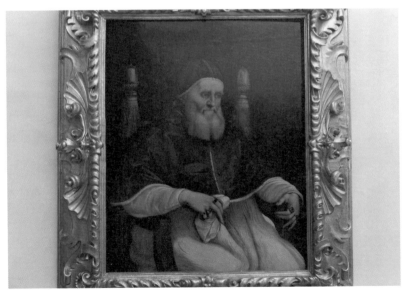

라파엘로, 〈교황 율리우스 2세의 초상〉. 피렌체 우피치 미술관. 라파엘로는 수많은 초상화를 남기기도 했는데, 이 작품 〈교황 율리우스 2세의 초상〉은 이후 통치자 초상화의 전형으로 평가됩니다.

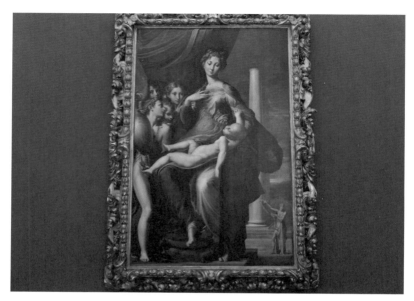

파르미자니노, 〈목이 긴 성모〉. 피렌체 우피치 미술관. 세로로 긴 성모 상. 불안한 아기 예수의 자세. 에로틱한 천사의 다리. 비현실적인 구도와 묘사를 추구했던 매너리즘 양식의 대표작입니다.

　라파엘로를 만난 감동을 아쉬운 마음으로 뒤로 하고 다시 발걸음을 재촉합니다. 곧이어 라파엘로의 환생이라 불렸던 파르미자니노^{Parmigianino 1503–1540}의 〈목이 긴 성모〉가 눈앞에 나타납니다. 우아하고 아름답지만, 신기할 정도로 과장되고 상하로 길게 왜곡된 인체, 아래로 떨어질 듯 위태로운 아기 예수, 불안정할 정도로 측면에만 몰려있는 천사들, 성화임에도 불구하고 에로틱하게 노출된 천사의 다리 등 가히 매너리즘 양식의 기념비적 작품이라 할 만합니다. 흔히 부정적인 의미로 사용되는 매너리즘이지만, 이처럼 불안한 인체 표현과 신비한 상징들은 르네상스가 추구한 조화와 균형의 원리에 대한 반작용이라는 생각도 듭니다.

　말 그대로 숨쉴틈 없이 거장들의 명작들이 이어집니다. 그리고 이제 다시 거장 중의 거장, 티치아노를 만납니다. 먼저 눈부시게 아름다운 여인상 〈플

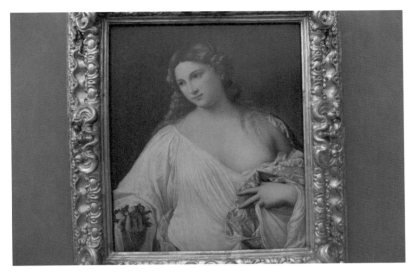

티치아노, 〈플로라〉. 피렌체 우피치 미술관. 회화의 군주로 평가받는 꽃과 풍요의 여신인 플로라. 자연스러운 색채 묘사가 돋보이는 작품입니다.

로라〉입니다.

보티첼리의 그림, 〈비너스의 탄생〉과 〈봄〉에서 먼저 만난 적이 있는 꽃과 풍요의 여신 플로라. 하지만 티치아노의 〈플로라〉는 보티첼리의 플로라와는 전혀 다른 느낌입니다. 맑고 투명한 피부, 만지면 부드러운 촉감이 느껴질 것 같은 살결, 자연스럽게 흘러내린 금발과 옷자락. 어떤 사내가 이 여인을 사랑하지 않을 수 있을까요?

잘 알다시피 티치아노는 16세기 중반, 베네치아 화파의 전성기를 대표하는 화가입니다. 15세기 피렌체에서 시작된 르네상스 회화의 흐름이 16세기 초반의 로마를 거쳐 16세기 중반의 베네치아에서 끝난다고 했을 때, 티치아노는 이탈리아 르네상스 회화의 후반기를 대표하는 거장인 셈입니다. 그런데 엄밀하게 말하면 이탈리아 르네상스 회화는 전혀 다른 두 개의 방식으로 발전해 갔습니다. 피렌체 화파가 정확한 선으로 대상의 형태를 완벽하게 그

려내는 드로잉을 회화의 기본으로 삼았다면, 베네치아 화파는 상대적으로 외면받았던 색과 빛에 더 중점을 두었습니다. 심지어 기본적인 스케치도 없이 물감을 묻힌 붓으로 쓱쓱 형태를 완성시켜 나갔죠.

그런 베네치아 회화의 정점에 티치아노가 있습니다. 혁신적이고 매력적인 화면 구성에 과감한 붓터치와 살아있는 색채. 우리가 흔히 알고 있는 "캔버스 위에 유화"라는 서양 회화의 기본 매커니즘을 완성한 작가가 바로 티치아노죠. 그래서 티치아노를 "회화의 군주"라 칭하기도 합니다.

그 티치아노의 또 다른 명작이 눈앞에 황홀한 누드로 펼쳐집니다. <우르비노의 비너스>입니다.

베누스 푸디카 자세를 취하려다 만 것 같은 포즈로 비스듬히 누워있는 그녀. 그녀는 보티첼리가 그린 관념 속 여인이 아니라 살아 숨 쉬는 여인입니다. 그래서일까요? 시녀로 보이는 여인들은 그녀가 입을 옷을 찾느라 분주합니다. 하지만 그러거나 말거나 비너스는 보는 이가 부끄러울 정도로 관람자를 빤히 바라보고 있죠. 그녀의 발 아래 졸고 있는 사랑스러운 강아지는 그림을 주문한 부부의 사랑과 신뢰를 상징합니다.

이처럼 도발적인 누드는 이탈리아에 와서 처음 봅니다. 행여 다른 관람객이 오지 않을까 걱정될 정도로 그림 앞에 오래 있기가 민망합니다. 하지만 놓칠 수 없는 것은 역시 티치아노의 자연스러운 터치입니다. 비너스가 누워있는 침대보의 촉감도, 그 위에 포근히 엎드려 있는 강아지의 부드러운 털도, 그리고 불경스럽게도 만지면 탄력이 느껴질 것 같은 그녀의 살결까지, 티치아노는 무슨 마법이라도 부려놓은 것일까요? 나뿐만 아니라 <우르비노 비너스> 앞에서는 누구랄 것 없이 넋을 잃은 것처럼 서 있습니다. 당연하겠지요. 누가 그녀의 시선을 외면할 수 있을까요? 이 작품은 이후 고야, 마네의 누드와 함께 서양 미술사에서 가장 아름다운 여인 누드화로 일컬어지

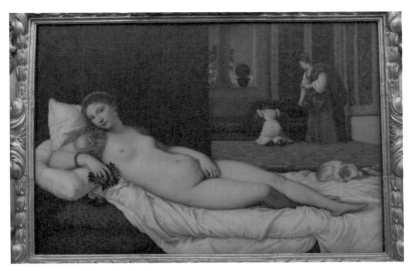

티치아노, 〈우르비노의 비너스〉. 피렌체 우피치 미술관. 베누스 푸디카 자세를 취하고 있음에도 도발적인 티치아노의 비너스. 서양 누드화의 대표작 중 하나입니다.

티치아노, 〈우르비노의 비너스〉(부분). 피렌체 우피치 미술관. 비너스의 발 아래에서 포근히 졸고 있는 강아지는 부부간의 애정을 상징합니다. 드로잉보다 붓터치로 색채를 입혀가며 형상을 완성한 베네치아 화파 특유의 표현법이 보입니다.

고 있습니다.

비너스의 눈길을 뒤로 하고 다시 우피치 속을 걷습니다. 이제 또 "그"를 만
날 시간입니다. 로마에서의 첫 날부터 이 미술 기행의 가장 핵심적 인물이
었던 그, 카라바조입니다. 전시실 입구부터 〈메두사〉의 잘린 목이 공중에 뜬
상태로 관람자를 맞이합니다. 섬뜩하게 피를 흘리는 메두사의 얼굴은 이제
는 익숙해진 카라바조 자신의 모습입니다. 자기 혐오일까요? 아니면 자기
연민일까요? 카라바조는 여전히 우리에게 많은 질문을 던집니다.

카라바조, 〈메두사〉. 피렌체 우피치 미술관. 자신의 얼굴을 모델로 목이 잘린 메두사의 모습을 묘사한
카라바조. 자기 혐오일까요? 자기 연민일까요?

그런가 하면 포도 잎과 덩굴로 장식한 주신酒神, 〈바쿠스〉는 아름다운 와인
잔을 들고 있습니다. 하지만 카라바조답게 전혀 미화되지 않은 현실적인 주
신의 얼굴이죠. 카라바조의 친구였던, 화가 마리오 몬니티의 얼굴을 묘사한
것이라 합니다. 그런데 그 친구는 술이 좀 약했던 모양입니다. 불쾌하게 온

카라바조, 〈바쿠스〉, 피렌체 우피치 미술관. 주흥이 돋은 불쾌한 얼굴. 그다지 아름답지 않은 남자의 적나라한 맨살. 곳곳이 썩은 과일. 카라바조의 손을 거치면 신화의 신도 이처럼 '현실적인' 모습이 됩니다.

통 취기가 오른 얼굴, 거기다가 이전까지 본 적 없는 평범한 남성의 적나라한 맨살은 앞서 만난 티치아노의 〈비너스〉와 극단적인 대비를 이루어 정신이 번쩍 들 정도입니다. 그리고 바쿠스가 걸치고 있는 하얀 천과 군데군데 썩은 곳이 보이는 과일 바구니의 묘사는 역시 사진을 능가하는 자연주의 회화의 진수라 할 수 있죠. 가히 명불허전, 카라바조입니다.

그렇게 카라바조의 그림에 넋을 잃고 있다가 큰 실수를 할 뻔 했습니다. 무엇에 씌었는지 하마터면 그녀, 아르테미시아 젠틸레스키^{Artemisia Gentileschi 1593~1652?}를 놓칠 뻔한 것입니다. 그것도 카라바조의 〈이삭의 희생〉 바로 옆에 있었는데 말입니다.

최초의 페미니스트 화가, 아르테미시아 젠틸레스키. 그녀의 명작, 〈홀로페르네스의 목을 베는 유디트〉를 만납니다. 로마 바르베리니 국립 미술관에

서 카라바조의 작품으로 만났고, 이곳 우피치에서도 보티첼리와 루벤스 등을 통해 몇 번이나 만난 유디트. 하지만 젠틸레스키의 〈유디트〉는 그 어떤 그림보다 강렬합니다.

화가였던 아버지의 부드러운 색채보다 카라바조의 강렬한 키아로스쿠로 ^{명암 대비법} 화법에 감명을 받은 젠틸레스키. 그녀는 아버지의 동료 화가였던 아고스티노 타시에게 그림을 배우는 도중 성폭행을 당하게 됩니다. 그리고 이어진 재판의 과정에서 여성으로 감내하기 힘든 모욕과 고문을 당하게 되는데, 그녀 스스로 성폭행 당했다는 것을 입증하라는 것이었지요. 결국 타시는 8개월간의 짧은 감옥살이 끝에 풀려나고, 젠틸레스키는 그 과정에서 육체적, 정신적 상처를 입게 됩니다.

아르테미시아 젠틸레스키, 〈홀로페르네스의 목을 베는 유디트〉, 피렌체 우피치 미술관. 최초의 페미니스트 화가인 젠틸레스키가 그린 유디트. 그녀가 존경했던 카라바조의 유디트보다 훨씬 더 강렬합니다.

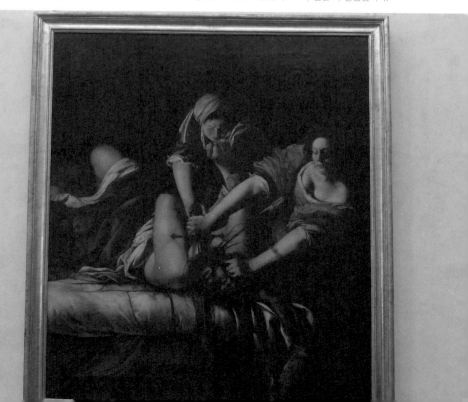

그런데 그런 잊기 힘든 상처가 오히려 그녀를 더 강하게 성장시켰나 봅니다. 이후 그녀의 그림은 강한 자의식으로 무장되어 있었고, 그녀의 명암과 음영은 카라바조보다 오히려 더 드라마틱합니다. 이 그림, 〈홀로페르네스의 목을 베는 유디트〉만 봐도 알 수가 있습니다. 로마에서 만났던 카라바조의 작품에서 유디트는 홀로페르네스의 목을 베면서도 스스로 섬뜩함을 느꼈는지 몸서리를 칩니다. 하지만 젠틸레스키의 유디트에게는 그런 주저함이나 두려움이 없습니다. 소매까지 걷어붙인 건장한 팔뚝으로 조금의 망설임 없이 온 힘을 다해 유디트의 목을 베고 있습니다. 그것은 여자가 한을 품으면 기껏해야 오뉴월에 서리 정도만 내리는 우리네 인식으로는 상상할 수 없을 정도로 훨씬 더 강렬한 저항 의지입니다. 그래서일까요? 젠틸레스키는 자신의 그림을 주문한 한 남성에게 이런 글을 남깁니다.

　"나는 여자가 무엇을 할 수 있는지 보여줄 것입니다. 당신은 시저의 용기를 가진 한 여자의 영혼을 볼 수 있을 것입니다."

　그렇습니다. 지금부터 400년 전인 17세기. "남성"에 대응하는 "여성"이라는 기본적 인식 자체가 없었던 그 시절, 치열하게 "여성 자신의 삶"을 살다간 아르테미시아 젠틸레스키에게 박수를 보낼 수밖에 없습니다.

　아르테미시아 젠틸레스키 이후 왠지 모를 묵직함에 다른 작가들의 작품이 눈에 잘 들어오지 않습니다. 그보다 벌써 오후 3시가 다 되어 갑니다. 오전 7시 무렵, 호텔에서 빵 몇 조각과 사과 한 개를 먹은 후 지금까지 물 한 모금 마시지 않고 우피치를 헤매고 다녔습니다. 말 그대로 발바닥에 불이 나고, 정말 허리가 끊어질 것 같습니다. 하지만 가슴은 이루 말할 수 없이 행복합니다. 단 한 작품을 보는 것만으로도 황홀할 경험을 도대체 몇 번이나 느꼈을까요?

　우피치 미술관을 나오기 전 조금이라도 그 여운을 간직하고 싶어 미술관

〈우피치의 참새〉 잠시 요기를 하려고 우피치의 테라스에 앉았더니 저처럼 참새가 내 옆자리로 옵니다.

2층 테라스에 마련된 작은 카페테리아에서 간단히 요기를 하기로 했습니다. 테이블에 앉아보니 베키오 궁전이 손에 닿을 듯 다가서고 저 너머 두오모의 쿠폴라도 눈에 들어옵니다.

애플파이와 탄산수를 주문해 놓고 기다립니다. 그런데 주문한 음식보다 뜻밖의 귀여운 손님들이 먼저 나에게 다가옵니다. 그것은 참새들이었습니다. 믿어지십니까? 저 작고 앙증맞은 참새가 내 옆 자리 의자에 떡 하니 앉아 있습니다. 물론 그들이 노리는 것은 늦은 내 점심 식사겠지요. 인간에게 거의 길들여진 것이나 마찬가지인 우피치의 참새들. 하지만 나는 그들이 반갑고 사랑스럽습니다. 이곳이 아니면 참새들을 이렇게 가까이 볼 수 있는 곳이 또 있을까요? 아니 그보다 그들이 라파엘로의 방울새와 닮아서 그런 지도 모르겠습니다. 어쨌든 나는 기꺼이 내 소중한 점심을 그들에게 나눠 주

었습니다. 애플파이 몇 조각을 던져주니 순식간에 낚아채 갑니다. 파이를 못 받은 몇 녀석은 또 다시 배고픈 병아리마냥 깡총거리며 나에게 다가 옵니다. 그 모습이 귀여웠는지 다른 손님들도 녀석들에게 자기들의 식사를 조금씩 나누어 줍니다. 정말, 우피치 미술관은 반드시 다시 와야 할 곳입니다.

팔라티나 미술관

우피치 미술관을 나서니 3시를 막 넘긴 시간. 7시간 가까이 우피치를 헤매고 다니느라 몸 여기저기서 고통들이 아우성을 칩니다. 그래도 마음만은 구름 속을 거닐다 온 것처럼 가볍습니다. 원래 오늘은 이후 일정으로 베키오 궁전과 바르젤로 국립 박물관, 단테의 집 등을 돌아보고 미켈란젤로 광

〈피티 궁전〉 메디치 가문의 경쟁 상대였던 피티 가문의 궁전은 이후 엘레오노라에게 매각되어 메디치 가문의 소유가 됩니다. 지금은 박물관과 미술관으로 사용되고 있습니다.

장에서 피렌체의 전경을 내려다볼 예정이었습니다. 하지만 나는 다시 팔라티나 미술관으로 길을 잡습니다. 하루에 두 개의 미술관을, 그것도 각자 메인 테마로 잡아도 될 정도의 미술관들을 이어서 본다는 것은 정말 어리석은 행동입니다. 하지만 나는 왠지 우피치에서의 감동을 이어가고 싶습니다.

그래서 베키오 궁전과 반대 방향으로 길을 잡습니다. 그랬더니 우피치는 끝까지 나를 황홀하게 합니다. 아르노 강변으로 향하는 우피치의 바깥 기둥 곳곳에 그들이 있는 것입니다. 피렌체와 토스카나가 낳은 나의 영웅들, 단테, 보카치오, 마키아벨리, 지오토, 페트라르카, 그리고 갈릴레이까지. 한 명이라도 그냥 지나칠 수 없는 그들의 조각상이 자꾸 내 발길을 붙잡습니다. 하지만 이래서는 정말 이후 일정이 엉망이 될 것 같아 억지로 그들을 외면하고 베키오 다리를 건넙니다.

피티 가문이 메디치 가문을 이겨보고자 짓기 시작했다는 거대한 피티 궁전Palazzo Pitti. 하지만 앞서 브론치노의 그림에서 만났던 코시모 1세의 부인, 엘레오노라에게 매각되어 결국 메디치 가문의 소유가 된 피티 궁전은 현재 여러 개의 미술관과 박물관으로 이용되고 있습니다. 그런데 나에게 허락된 시간이 그리 많지 않습니다. 그래서 팔라티나 미술관Galleria Palatina과 현대 미술관Galleria d'arte Moderna에만 집중하려고 합니다.

표를 사고 압도적인 느낌의 건물 안으로 들어가니 궁전이라는 이름에 걸맞게 화려하게 치장된 실내가 이어집니다. 그리고 미로처럼 이어진 방들엔 또 내 눈을 황홀하게 할 만한 작품들이 나타납니다. 보티첼리, 프라 필리포 리피, 조르조 바사리, 루벤스, 카라바조 등 거장들의 작품들이 우피치 못지 않은 규모로 전시되고 있습니다. (젠틸레스키에게 몹쓸 짓을 한 아고스티노 타시의 작품도 있습니다.)

하지만 로마에서도 그러했듯이 궁전을 미술관이나 박물관으로 꾸민 경우

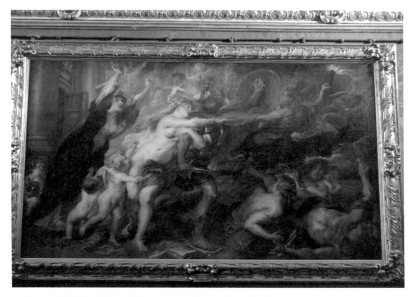

폴 루벤스, 〈전쟁의 결과〉. 피렌체 팔라티나 미술관. 짧은 시간 탓에 바로크의 거장 폴 루벤스의 〈전쟁의 결과〉 같은 대작도 어쩔 수 없이 스쳐지나갑니다.

에는 관람 환경이 썩 좋은 편이 못됩니다. 우선 궁전 주인들의 개인 컬렉션처럼 꾸민 전시실이다 보니 체계가 없이 벽들 전체를 작품들로 가득 채우고 있습니다. 그래서 그림 하나하나를 확인하며 작가들까지 찾아내어 감상하기가 쉽지 않습니다. 그리고 전시실들 대부분이 커다란 창을 통해 자연광이 들어와 작품들에 반사되어 감상을 방해하기도 합니다.

가뜩이나 관람 환경도 좋지 않은데 나에게 주어진 시간은 겨우 3시간 남짓. 시간에 쫓겨 작품들을 제대로 볼 수나 있을지 걱정이 앞섭니다. 괜히 일정을 바꾸었나 하는 후회도 밀려옵니다. 하지만 이미 엎질러진 물, 마음을 다 잡고 "선택과 집중"이란 여행 선배들의 조언에 따르고자 합니다. 수많은 대가들의 작품들, 보티첼리 〈시모네타의 초상〉, 프라 필리포 리피 〈성 모자 상〉, 카라바조 〈잠자는 큐피드〉, 루벤스 〈전쟁의 결과〉, 젠틸레스키 〈유디트〉 등을 말 그

대로 눈물을 머금고 그림과 제목만 확인하고는 휙휙 지나칩니다. 그리고, 이곳에서 내가 선택한 작가는 다시 라파엘로와 티치아노입니다.

팔라티나 미술관에서 우피치의 〈방울새의 성모〉와 〈자화상〉에게서 느낀 것과 비슷한 정도의 감동을 느끼게 해준 작품은 라파엘로의 〈대공의 성모〉와 〈의자의 성모〉입니다. 지금도 그렇지만 당시 유럽 화단에서 라파엘로의 성모에 대한 묘사는 가장 완벽한 여성의 전형으로 평가되었을 만큼 아름답기로 유명합니다. 특히 〈대공의 성모〉는 자연스러운 인물 표현으로 우아하고 섬세한 여성의 모습을 잘 보여주죠.

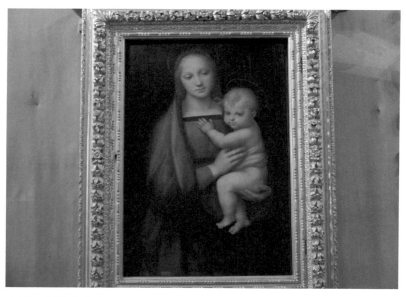

라파엘로, 〈대공의 성모〉. 피렌체 팔라티나 미술관. 저명한 미술사가 곰브리치는 명저 《서양미술사》에서 이 작품에 대해 최고의 평가를 남겼습니다.

〈대공의 성모〉란 특이한 이름은 나폴레옹에게 쫓겨난 토스카나의 대공 페르디난드 3세가 망명 중일 때 수하를 통해 이 작품을 피렌체에서 구입한

데 따라 지어진 것입니다. 페르디난드 대공은 그의 힘든 여정 동안 항상 이 작품을 지니고 다녔다고 하는데 온화한 성 모자 상이 그에게 많은 위로가 되었겠지요.

어두운 배경 위에 온화하게 묘사된 성모 마리아와 아기 예수. 위대한 미술 사가 곰브리치의 평가에 따르면 〈대공의 성모〉는 이해하기 쉬운 가장 단순한 작품입니다. 하지만 그 단순함은 공허하지 않고 생명력으로 가득 차 있습니다. 입체적으로 묘사되어 어둠 속으로 물러나 있는 것 같은 성모의 얼굴은 다 빈치의 스푸마토 기법을 본받은 것이 분명합니다. 확고하고 애정 어린 자세의 어머니에게 안겨있는 아기 예수의 동작 역시 자연스럽고 무척 편안해 보이죠. 인물들의 배치와 색채, 빛, 표정 등 모든 요소가 어우러져 완벽한 균형을 이루고 있는 것 같습니다. 그래서일까요? 곰브리치는 그의 명저 《서양 미술사》에 이런 평가를 남겼습니다.

"이 구도에는 긴장감이라든지 부자연스러운 구석이라고는 전혀 없다. 이 그림은 마치 이것 이외의 다른 모습으로 보일 수 없으며 태초부터 그렇게 존재했었던 것 같이 보인다."

이제 또 다른 라파엘로의 성모상, 〈의자의 성모〉를 봅니다. 이 작품은 반대로 나폴레옹이 피렌체를 정복한 후, 루브르로 가져갈(약탈할) 첫 번째 작품으로 삼았을 정도로 아름다운 작품입니다. 작품 속의 성모는 로마 바르베리니 국립 미술관에서 만났던 라파엘로의 연인 〈라 포르나리나〉를 많이 닮아 있습니다. 그래서 이전까지의 성모상들과 달리 훨씬 더 여성의 외적인 아름다움이 강조된 느낌이죠.

단아한 이목구비에 그윽한 눈길. 어머니 같기도 하고 처녀 같기도 한 이

라파엘로, 〈의자의 성모〉. 피렌체 팔라티나 미술관. 라파엘로는 자신의 연인을 모델로 이전까지의 성모상들과 달리 훨씬 더 여성의 외적 아름다움이 강조된 성모상을 그렸습니다.

아름다운 여인은 성모에 대한 신성과 연인에 대한 라파엘로의 애정이 절묘하게 혼합되어 있습니다. 더구나 이 성모는 아기 예수를 안고 있지만 지금까지의 다른 성모들과는 달리 관객, 아니 〈라 포르나리나〉와 같이 작가를 빤히 바라보고 있습니다. 그래서 좀 더 매혹적일 수밖에 없죠.

아기 예수를 그윽한 눈빛으로 응시하고 있는 인자한 〈대공의 성모〉와 자신의 연인을 모델로 인간적 아름다움을 묘사한 〈의자의 성모〉, 그리고 우피치에서 보았던 〈방울새의 성모〉까지. 라파엘로는 똑같은 성 모자 상도 이렇게 다른 방식의 개성을 발휘하고 있습니다.

팔라티나 미술관의 또 다른 매력은 이들 외에도 라파엘로의 작품들을 많이 만날 수 있다는 점입니다. 사시라는 신체적 결함을 가감없이 사실적으로 묘사한 〈바티칸 사서 톰마소 잉기라미의 초상〉이라든지 〈아뇰로 도니의 초

상〉, 다 빈치의 〈모나리자〉의 오마주처럼 느껴지는, 그래서 약간은 코믹하게도 느껴지는 〈도니 부인의 초상〉, 도니 가문의 딸인 〈도나의 초상〉, 〈성 가족 상〉, 〈에스겔의 비전〉 등 그동안 화집에서만 접했던 라파엘로의 수많은 작품들을 이곳 팔라티나 미술관에서는 한 자리에서 볼 수 있습니다.

라파엘로 〈도니 부인의 초상〉, 〈에스겔의 비전〉. 피렌체 팔라티나 미술관. 한 자리에서 라파엘로의 명작들을 여러 편 만날 수 있는 것도 팔라티나 미술관의 매력입니다.

다음으로 내가 주목한 작품은 티치아노가 그린 〈참회하는 마리아 막달레나〉입니다. 이 작품은 티치아노 자신과 동료 화가들이 무수히 많이 복제한 작품입니다.

흔히 창녀로 알려진 마리아 막달레나. 그녀는 예수 앞에서 눈물을 흘리며 그동안의 죄를 참회했다고 합니다. 그 과정에서 자신의 눈물이 예수의 발에 닿자 향유로 그 눈물을 닦았다고 하죠. 그런데 최근의 성경학자들에 의

하면 성경 어디에도 마리아 막달레나를 창녀라고 묘사한 기록은 없다고 합니다. 단지 그녀의 출신지가 당시 도덕적으로 부패한 곳이라 "죄의 여자"로 서술했는데 그것을 창녀로 해석했다고 하죠. 심지어 베드로의 후계로 일컬어지는 초기 교황들이 여성 제자였던 마리아 막달레나를 고의로 폄하했다는 의혹도 제기됩니다. 하지만 근래에 마리아 막달레나는 예수의 죽음과 부활을 모두 지켜본 유일한 증인이기 때문에 "사도들 중의 사도"라 평가받기도 합니다.

티치아노, 〈참회하는 마리아 막달레나〉. 피렌체 팔라티나 미술관. 발표 당시에 성녀를 너무 관능적으로 묘사했다고 해서 많은 논란을 불러일으키기도 한 작품입니다.

이 그림은 그 마리아 막달레나의 참회의 모습을 묘사한 작품입니다. 하지만 처음 발표 당시에는 성녀를 너무 관능적으로 묘사했다고 해서 많은 논란을 불러일으키기도 했습니다. 때마침 트리엔트 공의회의 결정으로 가톨릭

교회는 성화에서 육욕을 불러일으킬 수 있는 누드를 금지하게 되었죠. 그래서 이후 티치아노는 〈마리아 막달레나〉를 누드가 아니라 옷을 입은 상태로 묘사하게 됩니다. 비록 관능적인 묘사이긴 하지만, 금세라도 쏟아질듯 눈물이 그렁그렁한 그녀의 눈을 보고 있자면, 눈물을 저토록 아름답게 묘사한 그림은 다신 없을 것이라 느껴집니다.

그런데 〈마리아 막달레나〉가 걸려 있는 반대편 벽에 내 눈을 의심할 만한 그림이 한 점 있습니다. 그것은 〈교황 율리우스 2세의 초상〉입니다. 그런데 그것은 분명 라파엘로의 그림입니다. 몇 시간 전 우피치에서 만나고 온 그림이기도 합니다. 그런데 떡하니 티치아노의 작품이라 적혀 있지 않겠습니까? 순간 혼란스러웠습니다. 이것을 어찌 이해해야 될지 막막하기도 했죠. 하는 수 없이 가까이 있는 직원에게 더듬더듬 물어봅니다.

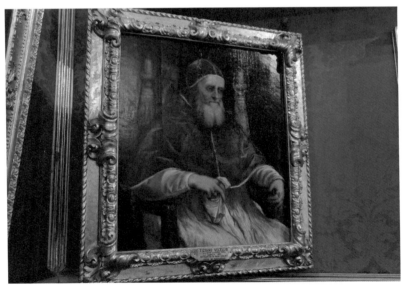

티치아노, 〈교황 율리우스 2세의 초상〉, 피렌체 팔라티나 미술관. 우피치 미술관에서 만난 라파엘로의 그림을 티치아노가 모방한 그림으로 거장에 의한 거장의 오마주를 보여주는 작품입니다.

"이 작품은 내가 알기로 라파엘로의 작품이다. 그런데 왜 여기에 티치아노의 작품으로 걸려있는가?"

그러자 그 직원은 아주 천천히 또박또박한 발음으로 친절하게도 가르쳐 줍니다.

"이 그림은 티치아노가 라파엘로의 그림을 모방한 작품이다."

그러면서 작품 아래 액자에 적혀 있는 작은 글씨를 가리킵니다. 그랬습니다. 그곳에는 "Capia da Raffaello"라고 적혀 있었습니다. 직원의 말에 따르면 티치아노가 라파엘로의 그림 중 가장 좋아하는 이 그림을 모방했다는 것입니다. 말하자면 거장에 대한 또 다른 거장의 오마주인 셈이지요. 이탈리아 르네상스를 꽃 피워 냈던 거장들의 경쟁과 협력이 여기서도 느껴집니다.

티치아노의 작품과 같은 방에는 구이도 레니^{Guido Reni 1575~1642}의 명작 〈클

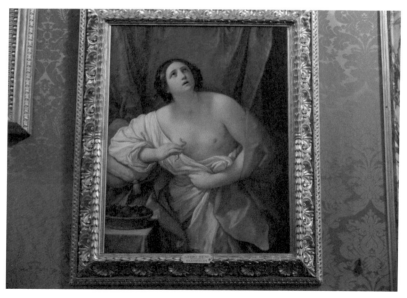

구이도 레니, 〈클레오파트라〉, 피렌체 팔라티나 미술관. 구이도 레니 특유의 인물 묘사에 죽음과 관능이 함께 표현되어 있습니다.

레오파트라>도 있습니다. 구이도 레니의 작품에 등장하는 인물들은 하나같이 아름다운 얼굴로 하늘을 응시하고 있는데 이 작품도 마찬가지입니다. 구이도 레니는 이 작품 이외에도 독사에게 가슴이 물려 사망하는 클레오파트라를 여러 편 남겼습니다. 과감한 사선 구도로 타나토스와 에로스, 즉 죽음과 관능을 함께 묘사한 구이도 레니. 그는 어쩌면 클레오파트라의 죽음을 빙자해 성적 황홀경을 묘사하고 싶었던 것은 아닐까요? 약간은 부끄러운 상상을 해 봅니다.

구이도 레니의 그림을 끝으로 서둘러 팔라티나 미술관을 빠져 나왔습니다. 그런데 팔라티나 미술관은 다시 현대 미술관^{Galleria d'arte Moderna}으로 바로 이어집니다. 주로 이탈리아 근현대 작가들의 작품을 전시하고 있는 현대 미술관에도 하나하나 시선을 끄는 명작들이 이어졌지만 벌써 폐관 시간이 가까워져 오고 있습니다.

휙휙 명작들을 스쳐지나가는 마음이 무겁습니다. 하지만 마지막으로 한 작품 앞에서 나는 또 걸음을 멈출 수밖에 없었습니다. 그것은 안토니오 치세리^{Antonio Ciseri 1821~1891}의 명작, <에케 호모^{Ecce Homo 이 사람을 보라}> 때문이었습니다. 나는 이 극적인 장면의 작품을 여기서 만나리라고는 꿈에도 생각하지 못했습니다.

로마 총독 빌라도 앞에 비스듬히 서서 재판을 받고 있는 예수. 빌라도는 아래에 모인 군중들을 향해 소리치고 있습니다. "이 사람을 보라!" 빌라도는 이른바 인민재판을 하고 있는 것입니다. 온갖 정치적 계산을 하고 있는 빌라도, 그리고 그 앞에 가시관을 쓴 채 한없이 고독한 예수의 모습. 빌라도의 말 "이 사람을 보라!"는 정말 많은 함의를 담고 있는 극적인 대사입니다.

성경에 따르면, 애초에 예수에게 죄가 없음을 안 빌라도는 그를 벌 줄 생각이 없었죠. 하지만 유대 성직자들과 권력자들의 눈치를 볼 수밖에 없었던

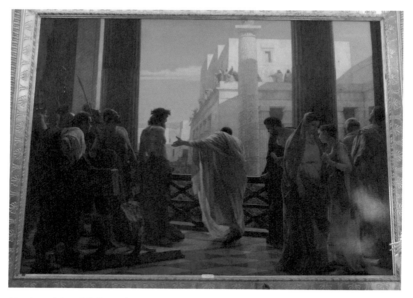

안토니오 시세리, 〈에케 호모(이 사람을 보라)〉. 피렌체 현대미술관. 온갖 정치적 계산을 하고 있는 빌라도. 그리고 그 앞에 가시관을 쓴 채 한 없이 고독한 예수의 모습이 걸음을 멈추게 합니다.

빌라도. 그래서 그는 예수에게 찢어진 망토를 입히고 가시관을 씌워 로마 병사들로 하여금 "유대인의 왕"이라 조롱하게 합니다. 그리고 스스로 결정을 내리지 않고 군중들에게 "이 사람을 보라!"라고 외친 것입니다. 빌라도의 속마음은 이런 것이었죠. '이 사람이 무슨 죄가 있는지 나는 모르겠으니 살리든 죽이든 너희들 마음대로 하라.' 그런데, 유대인 권력자들에게 선동당한 군중의 대답은 "십자가에 매달라!"였습니다.

신 이전에 인간인 예수, 그의 정면이 아닌 뒷모습만으로도 이토록 극적인 장면이 있었던가? 이전까지 나는 본 적이 없었습니다. 다시 온 몸에 소름이 돋습니다.

〈에케 호모〉를 끝으로 피티 궁전을 나옵니다. 우피치 미술관과 팔라티나 미술관. 하루 사이에 두 개의 미술관 관람이라는 무지막지한 일정을 마치고

나니 어느덧 해가 지고 있습니다. 두 개의 미술관을 이어주는 베키오 다리를 건너는데 발바닥이 내 것이 아닌 것 같습니다. 허청허청 내 의지가 아닌 발길이 나를 이끌어 가는 것 같습니다. 하지만 왜일까요? 화려하지만 따뜻함이 숨어있는 피렌체의 야경 속에서 나는 그저 행복하기만 합니다.

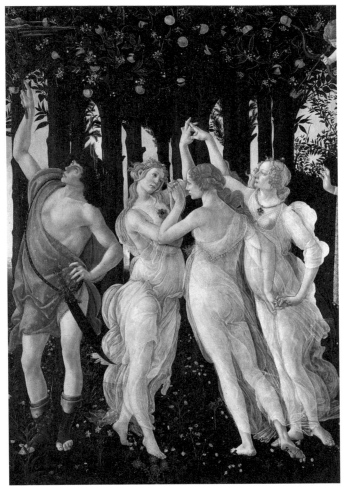

보티첼리, 〈봄〉 중 삼미신 부분

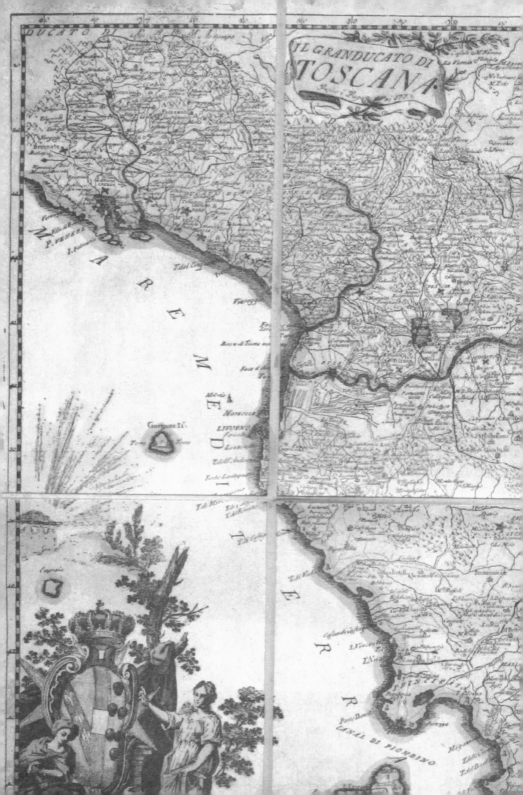

IL GRANDUCATO DI TOSCANA

3. 피렌체에서 떠나는 소도시 기행

ITALY

토스카나 답사 일번지, 산 지미냐노

토스카나의 또 다른 별, 중세 도시 시에나

아시시에서 만난 위대한 침묵, 설레는 평화, 그리고 마지막 피렌체

토스카나 답사 일번지, 산 지미냐노

공공노조 파업 / 산 지미냐노 / 두오모와 시립 박물관 / 토스카나

공공노조 파업

어떤 형태이든, 여행의 가장 큰 매력은 의외성이 아닐까요? 아니 어쩌면 일상을 벗어나 낯선 곳으로 떠난다는 의외적인 행위, 그 자체가 여행의 본질인지도 모르겠습니다. 돌이켜보면, 주말마다 전국 방방곡곡을 누비고 다녔던 청춘 시절의 문화유산 답사도, 느닷없이 불어왔던 의외의 열병이었던 셈입니다. 그 청춘 시절, 몰라서, 관심이 없어서, 무엇보다 먹고 살기 바빠서 외면해 왔던 소박하고 정겨운 우리의 문화유산들을 하나하나 만나는 것이 어찌 그리 반갑던지요. 유홍준 교수의 말처럼 몰라서 느끼지 못했던 우리 문화유산의 아름다움에 감탄한 것이 한 두 번이 아니었습니다. 그런데, 그로부터 또 오랜 시간이 지난 지금, 나는 이탈리아에 있습니다. 불과 몇 달 전까진 전혀 생각지도 못한 의외적인 행보입니다.

그래서, 정말 많이 준비했습니다. 미술 기행이라는 주제에 걸맞게 그 청춘 시절 공부했던 서양미술사 자료들을 다시 펼쳤습니다. 여행 선배들의 도움을 받아 하루하루의 계획과 경로도 꼼꼼하게 짰죠. 시간표에 맞게 대부분의 교통편도 예약을 했고, 반드시 봐야할 곳들도 대부분 예매해 두었습니다. 하지만 아무리 철저하게 준비를 해도 어느 순간 생각지도 못한 문제가 벌어지

는 것이 여행인가 봅니다.

이틀 전 밤, 그 날의 여정을 정리하려고 노트북을 켜 보니 영어로 된 메일이 한 통 와 있었습니다. 발신자는 주요 박물관, 미술관들의 입장권을 예약해 두었던 웹 사이트. 떠듬떠듬 해석해보니, 내용인즉, 이탈리아 공공노조의 파업 때문에 오늘 아침 첫 시간으로 예약해 두었던 우피치 미술관이 문을 열지 않을 수도 있다는 것입니다. 그리고 아침 일찍 우피치 미술관에 가보고 문을 열지 않았으면 자기들에게 메일을 보내달라는 것입니다. 혹시나 하는 생각에, 호텔 프런트 직원에게 공공노조 파업에 대해 알고 있느냐고 물어보았습니다. 직원은 이미 알고 있었던 모양인지 더 묻지도 않았는데 오늘 우피치 미술관과 다른 박물관들 모두 문을 열지 않을 거라고 합니다.

원래 우피치 미술관은 월요일이 쉬는 날입니다. 거기다가 여행객이 많은 토요일, 일요일까지 제외하고 나면 우피치 미술관 관람 계획은 정말 잘 짜야 합니다. 그래서 신중하게 선택한 날짜가 오늘이었는데 하필 파업이라니 난감할 따름입니다. 그런 내 심정을 알아차린 걸까요? 직원은 마치 자기 일처럼 미안해합니다.

"미안하다. 당신 같은 여행자들은 파업 때문에 불편하겠지만, 우리에게는 중요한 일이다. 이해해 달라."

그렇습니다. 아무리 전 세계적으로 유명한 여행지라 해도 이곳의 주인은 이탈리아인들입니다. 여행자들은 그들의 삶의 공간을 잠시 빌린 이용자들일 뿐이지요. 그래서 다시 웃으며 물어 보았습니다. 그랬더니 직원의 대답이 걸작입니다.

"당신도 유니언(공공 노조)이냐?"

"아니다. 하지만 우리는 모두 유니언이다."

더 이상 말해 무엇 하겠습니까? 파업이라면 모두 불법적인 것이고 시민

의 불편함을 유발하는 이기적 행동으로 보도되는 나라에서 온 나로서는, 자기 일이 아님에도 공공노조의 파업을 당연시하고 여행객에게 양해를 구하는 호텔 직원의 인식이 오히려 부러울 뿐이었습니다.

직원에게 할 수 있는 한 최대한의 밝은 미소를 지어 보이고는 평상시보다 더 일찍 호텔을 나서 우피치 미술관으로 향했습니다. 아니나 다를까 파업 때문에 문을 열지 않는다는 쪽지가 붙어 있습니다. 생각해 보니 이탈리아에서는 이런 일들이 비일비재하니 예비 일정도 준비해 두는 게 좋을 거라는 여행 선배들의 말이 떠오릅니다. 그 자리에서 휴대폰으로 예약 사이트에 메일을 보내 환불을 요청하고 급하게 일정을 바꾸었습니다. 그곳은 피렌체와 시에나의 중간 지점에 위치한 중세 도시, 산 지미냐노^{San Gimignano}입니다.

산 지미냐노

산 지미냐노에 가려면 산타 마리아 노벨라 역 옆에 있는 터미널에서 버스를 타고 포기본시^{Foggibonsi}란 곳까지 가서 다시 버스를 갈아타야 됩니다. 생전 처음 2층 버스를 타고 포기본시에 도착하니 산 지미냐노까지 가는 버스는 또 30분 정도 기다려야 온다고 합니다. 그래서 포기본시 역 앞에 앉아 해바라기를 하며 기다렸습니다. 부쩍 추워진 날씨지만 아직은 견딜 만합니다. 무엇보다 오늘 만날, 탑의 도시, 산 지미냐노의 모습이 궁금합니다.

그렇게 느닷없이 오게 된 산 지미냐노는 모데나 출신의 신부 산 지미나누스^{San Geminianus di Modena, 342~396}의 이름에서 유래한 도시입니다. 원래는 유럽 각지와 북 이탈리아에서 로마로 들어가는 사람들의 숙박지로 유명한 곳인데 우리나라로 치면 〈조령 관문〉이 있는 문경쯤에 해당하는 곳입니다. 그러다 보니 중세 시대에 숙박업과 상업이 많이 발달하게 되었는데 그 과정에

서 부를 축적한 상인과 귀족들이 생겨났다고 합니다.

신성로마제국의 황제를 지지하는 가문과 교황을 지지하는 교황파의 대립이 극심하던 11~13세기. 산 지미냐노의 지배층들은 자신들의 권위를 자랑하기 위해 경쟁적으로 70개가 넘는 토레torre, 탑들을 세우게 됩니다. 지금은 15개 정도 남아 있는데, 그 토레들이 만들어 내는 독특한 스카이라인이 멀리서부터 보는 이를 사로잡습니다.

버스에서 내려 입구인 산 조반니 문을 들어서는 순간부터 산 지미냐노는 중세 도시의 정취를 확실하게 느끼게 해줍니다. 돌로 벽을 쌓아올린 건물들과 좁은 골목길, 그리고 어느 순간 눈앞에 우뚝 나타나는 토레. 로마 외곽에서 만난 오르비에토보다도 작은 중세 도시인 산 지미냐노는 말 그대로 "아름다운 탑의 도시"입니다.

〈치스테르나 광장〉 산 지미냐노의 중심 광장입니다.

그런데, 너무 느닷없이 온 탓일까요? 이번 여행을 준비하면서 일정에 맞춰 준비해 두었던 산 지미냐노의 자료들을 들고 오지 않은 것입니다. 게다가 지난밤에 우피치 미술관 자료들을 살펴보느라고, 산 지미냐노에 대한 공부도 제대로 못했습니다. 그래서 우선 여행자 안내 센터를 찾아가 보았습니다. 하지만, 역시 파업 때문에 문을 닫았다고 합니다. 어쩔 수 없이 기억을 더듬어 무작정 길을 헤맵니다. 왔던 길을 몇 번이나 돌아오고 또 돌아오고, 마을 중심의 치스테르나 광장^{Piazza della Cisterna} 주변을 얼마나 많이 서성였는지 모릅니다.

두오모와 시립 박물관

될 대로 되라 하는 심정으로 우선 문이 열린 것 같은 산 지미냐노의 두오모이자 참사회 성당인 산타 마리아 아순타 성당^{Basilica di Santa Maria Assunta}에 들어가 봅니다. 성당 안에는 관리를 맡은 경찰관만 한 명 있을 뿐 찾아오는 여행객이 아무도 없습니다. 그런데 뜻밖에 성경의 내용을 그대로 옮긴 오래된 프레스코화가 성당 벽을 장식하고 있습니다. 혼자서 더듬더듬 성경의 내용을 떠올리며 프레스코들을 하나씩 보다 보니 어느새 전율이 일기 시작합니다.

지금까지 봐왔던 바로크나 르네상스 양식의 그림들보다는 훨씬 이전 시기의 그림인 것은 확실한데 누구의 그림인지 알 수 없어서 갑갑합니다. 혹시 몰라 (사진 촬영이라도 할까봐) 계속 옆을 지키고 있는 경찰관에게 물어봅니다. 그랬더니 구약성경을 그린 것은 바르톨로 디 프레디^{Bartolo di Fredi 1330–1410}이고 신약성경을 그린 것은 리포 멤미^{Lippo Memmi 1291?–1356?}라고 합니다. 둘 다 생소한 이름입니다. 급하게 구글링을 해 봅니다. 알고 보니 그들은

중세의 끝자락, 14세기를 대표하는 "시에나 화파$^{\text{Scuola Senese}}$"의 작가들이었습니다. 며칠 후 시에나에서 만날 두치오와 로렌체티 형제, 시모네 마르티니로 대표되는 그 시에나 화파말입니다. 사진을 찍을 수 없어서 조금 아쉽긴 했지만, 나는 또 의외의 장소에서 새로운 작가를 만난 기쁨에 빠집니다.

다음으로 성당 바로 옆에 있는 시립 박물관$^{\text{Musei Civici}}$으로 향합니다. 다행히 박물관 문도 열려 있습니다. 그런데 아무 준비도 없이 들어간 상태라 박물관에 어떤 작품이 있는지도 제대로 몰랐습니다. 여기 저기 더듬다 보니 필리피노 리피의 또 다른 〈수태 고지〉가 보입니다. 다른 그림들과 달리 가브리엘 천사와 처녀 수태를 듣는 성모의 모습을 각기 다른 둥근 화폭에 배치한 점이 특이합니다. 하지만 이곳도 사진 촬영을 엄격하게 금지하고 있어 눈으로만 열심히 봅니다.

시립 박물관 내부는 산 지미냐노의 상징인 토레, 그중에서 가장 높은 그로사 토레$^{\text{Torre Grossa}}$와 이어져 있습니다. 이곳까지 와서 산 지미냐노의 명물인 토레에 오르지 않을 수 없겠지요? 별 준비 없이 산 지미냐노에 온 터라 큰 기대는 하지 않고 한 발씩 한 발씩 오릅니다. 생각해 보니 지오토의 종탑, 두오모의 쿠폴라, 그리고 오늘 토레까지 연달아 사흘 동안 높은 곳에 올라갑니다. 그런데! 이것입니다. 이것. 나는 이곳이 토스카나 지방$^{\text{Toscana}}$이란 걸 까맣게 잊고 있었습니다.

바르톨로 디 프레디, 〈홍해의 기적〉, 산 지미냐노 참사회 성당. 위키미디어 커먼스

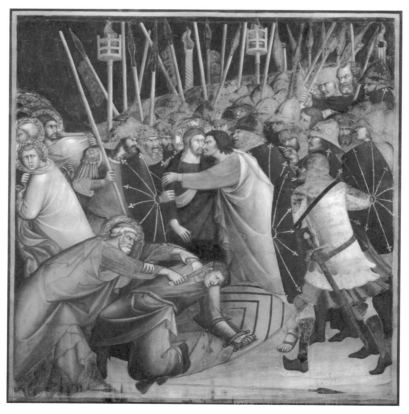

리포 멤미, 〈유다의 키스〉, 산 지미냐노 참사회 성당. 위키미디어 커먼스

〈두오모와 토레〉산 지미냐노의 두오모인 산타 마리아 아순타 성당과 가장 높은 그로사 토레입니다.

〈토스카나 풍경〉산 지미냐노의 토레에서 본 토스카나의 풍경입니다.

토스카나

나즈막한 구릉과 언덕, 들판이 이어진 곳. 포도밭과 와인으로 유명한 곳. 다 빈치의 〈모나리자〉를 비롯해, 수많은 이탈리아 화가들의 그림 속 배경이 된 곳. 르네상스가 싹튼 피렌체와 시에나와 피사가 있는 곳. 단테, 보카치오, 갈릴레이, 다 빈치, 미켈란젤로, 마키아벨리의 고향이었으며 푸치니와 로베르토 베니니, 안드레아 보첼리, 그리고 〈피노키오〉의 고향인 곳. 프로방스와 함께 내가 꼭 와보고 싶었던 곳. 토스카나! 그 토스카나가 아무 예고도 없이 내 눈 앞에 탁 트인 전망으로 확 들어옵니다.

산 지미냐노의 그 어떤 미술 작품이나 유적보다도 최고의 보물은 바로 이 전망, 이 풍경입니다. 그것으로 끝입니다. 다른 어떤 말도 필요 없는 이 전망과 이 풍경만 있으면 그것으로 끝인 셈입니다. 오늘 우피치를 만나지 못한 아쉬움도, 아무 계획 없이 산 지미냐노에 온 부실함도 모두 훌쩍 사라져 버렸습니다. 하늘과 구름과 들과 언덕과 숲과 포도밭과 마을들이 만들어 내

〈산 지미냐노의 토레들〉 무너진 옛 성루에서 바라본 산 지미냐노의 풍경입니다.

는 토스카나의 풍경. 그것은 행복입니다. 토스카나 답사 일번지를 뽑으라면 나는 주저 없이 자연과 인간이 함께 만들어 낸 이 산 지미냐노의 풍경을 말할 것입니다.

나는 아이패드에 마스카니의 〈카발레리아 루스티카나〉를 틀어놓고는 혼자서 오래 오래, 정말 오래 오래 찾아오는 이 하나 없는 이 그로사 토레 위에 머물러 있었습니다.

언젠가 이탈리아에 올 생각이십니까? 그렇다면 반드시, 산 지미냐노에 와 보십시오. 와서 별 준비도 없이 그로사 토레에 올라 보십시오. 그러면 당신은 분명, 행복해질 것입니다.

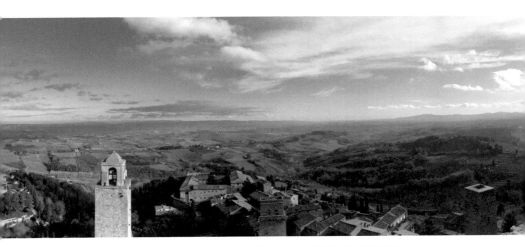

〈토스카나 풍경 2〉 산 지미냐노의 토레에서 바라본 토스카나의 풍경, 파노라마입니다.

토스카나의 또 다른 별,
중세 도시 시에나

시에나와 캄포 광장

오늘 일정은 과거 피렌체의 경쟁 도시였지만, 경쟁에서 패배한 덕분에 오히려 중세의 흔적을 잘 간직한 도시, 시에나^{Siena}입니다. 기차를 탈 수도 있지만 좀 더 빨리 간다는 말에 시에나 행 라피도^{rapido} 버스에 올랐습니다. 이름 그대로 급행버스란 말인 것 같습니다. 그런데 그게 실수였습니다. 오래된 버스는 이탈리아 도로의 미세한 요철 하나라도 놓치지 않고 흡수하려는 듯 덜컹거렸고, 그럴 때마다 귀를 자극하는 기계 마찰 소음이 심하게 들려왔습니다. 빨리 가는지는 몰라도 시에나에 도착할 때까지 정신이 하나도 없습니다. 역시 이탈리아는 기차 여행이 최고란 말을 실감하는 순간입니다.

짧지만 힘들었던 버스 여행을 마치고 천천히 걸어서 시에나의 중심 캄포 광장^{Piazza del Campo}으로 향합니다. 시에나! 피렌체, 피사 등과 함께 중세 이탈리아의 번영을 이끌었던 도시입니다. 하지만 도시 개발권을 둘러싼 피렌체와의 경쟁에서 패배한 후 점점 쇠락의 길을 걸었고, 그 덕에 오히려 중세의 도시 구조를 잘 보존하게 된 아이러니한 도시죠. 그런가 하면 도시의 아홉 지역, 콘트라다^{Contrada, 지역 자치구}를 대표하는 9인에 의한 공동의 정부를

〈캄포광장과 만자탑〉 시에나의 중심인 캄포 광장과 푸블리코 궁전의 종탑인 만자탑입니다.

구성했던 민주적인 도시이기도 합니다.

9인 정부를 상징하는 듯 9개의 구획으로 나뉘어져 있는, 부채꼴 모양의 캄포 광장은 생각했던 것보다 더 넓고 화려합니다. 그리고 독특하게도 시청사인 푸블리코 궁전Palazzo Pubblico 쪽으로 약간 경사가 져 있어 편하게 앉아서 푸블리코 궁전과 만자탑Torre del Mangia을 볼 수 있습니다. 과거 시에나의 민주적 정치 구조를 상징하는 것처럼 보입니다.

매년 여름 이 광장에서 600년을 이어온 정열적인 경마대회, 팔리오 축제Palio delle Contrade가 개최됩니다. 단 90초의 승부를 보기 위해 전 세계에서 수만의 인파가 모여든다는 팔리오 축제. 나도 언젠가 참석할 기회가 있겠지요.

만자탑과 푸블리코 궁전

우선 푸블리코 궁전의 종탑인 만자탑으로 향합니다. 이탈리아에 가면 높은 곳은 무조건 올라가 보라던 여행 선배들의 조언이 얼마나 고마운지 모릅니다. 좁디좁은 계단을 천천히, 오르고 또 오릅니다. 그러자 잠시 후, 눈앞에 펼쳐지는 또 다른 토스카나의 전경. 흐린 날씨 탓에 산 지미냐노에서의 황홀함 보단 조금 부족한 느낌이지만 중세 도시 시에나를 배경으로 펼쳐진 전경은 그 나름대로 운치가 있습니다. 특히 시에나의 두오모와 성당들과 오

래된 건물들이 빚어내는 스카이라인이 색다른 느낌으로 다가옵니다. 내려다보이는 선명한 부채꼴 모양의 캄포 광장은 아래에서 보던 것과는 또 다른 느낌으로 다가옵니다.

그렇게 시에나 곳곳을 바라보다 막 만자탑을 내려오려는 순간, 나는 또 가슴 떨리는 경험을 하게 되었습니다. 그것은 종소리였습니다. 저 멀리 두오모에서부터 종소리가 들려오기 시작합니다. 그러더니 그것을 신호로 시에나 여기저기서 마치 연주회라도 하듯 종소리들이 들려 오는게 아닙니까? 만자탑에서도 종이 울리기 시작합니다. 나는 제법 차갑게 불어오는 초겨울 바람에도 아랑곳하지 않고 종소리들의 향연이 멈출 때까지 만자탑 위에서 시에나와 중세를 느낍니다.

만자탑에서 내려와 곧바로 같은 푸블리코 궁전에 있는 시립 박물관^{Museo} ^{Civico}으로 향합니다. 이곳에서는 과거 시에나의 영광을 상징하는 시에나 화파의 프레스코화들을 만나볼 수 있습니다.

그림들을 만나기 전에 먼저 시에나 화파에 대해 잠시 살펴보고자 합니다. 중세의 끝 무렵인 13세기 말, 시에나의 두치오 디 부오닌세냐^{Duccio di}

〈캄포 광장〉 만자탑에서 내려다 본 캄포 광장. 9개 콘트라다의 민주적 분권 체제를 상징하는 부채꼴 모양의 광장입니다.

〈시에나 전경〉 만자탑에서 내려다 본 중세 도시 시에나의 전경과 토스카나의 풍경입니다.

Buoninsegna 1255-1318는 비잔틴 미술의 전통에 고딕 양식을 결합하여 매혹적인 색채와 물결치는 곡선, 정밀한 구도로 새로운 화풍을 만들어 냅니다. 그 후 두치오의 제자인 시모네 마르티니가 아비뇽 시절 비잔틴 화풍을 극복하고, 선적인 민감성과 환상적인 정서로 우아하고 화려한 감정을 표현하여 시에나 화파의 화풍을 확립하게 되죠. 이른바 "국제 고딕 양식"의 탄생입니다.

이후, 14세기 시에나 화파를 대표하는 로렌체티 형제는 비상한 재능을 보이는데, 형 피에트로 Pietro Lorenzetti 1285?-1348?는 극적 표정과 심오한 감정의 깊이를 추구했고, 동생 암브로조 Ambrogio Lorenzetti 1290?-1348?는 뛰어난 공간구성과 사실적 기법, 섬세하고 따뜻한 색조로 매혹적이면서도 우아한 화풍을 발전시키게 됩니다. 그런데 그 무렵, 피렌체에서는 이미 지오토가 고딕 양식을 극복하기 시작했고, 뒤이어 15세기 초엔 마사초가 등장하여 혁명적 작업들을 통해 르네상스 회화의 시원을 열어갑니다. 하지만 시에나 화파는 더 이

상의 발전이 없었죠. 여전히 14세기 화풍이 이어지다가 시에나 인구의 절반 가까이가 희생된 페스트의 유행으로 로렌체티 형제마저 죽음을 맞이하면서 시에나 화파의 영광은 끝나게 됩니다.

도시의 쇠락과 운명을 같이한 시에나 화파. 그렇다고 시에나 화파가 남긴 미술사적 업적이 폄훼될 수는 없습니다. 14세기 서양미술사는 곧 시에나 화파의 역사나 마찬가지이기 때문입니다. 더구나 르네상스의 시원을 연 지오토와 마사초의 존재도 시에나 화파의 성과가 바탕이 되지 않았으면 불가능했을 것입니다.

이제, 본격적으로 그 시에나 화파의 그림들을 만나 보겠습니다. 화려한 엠마누엘레 2세의 홀을 지나면 맞은편 벽에 눈을 사로잡는 프레스코화가 가득합니다. 스피넬로 아레티노^{Spinello Aretino 1346?-1410?}의 프레스코화, 〈푼타 산 살보레 전투〉입니다. 이 곳, 시에나에 오기 전까지 나는 작가 스피넬로 아레티노도 물론이고, 이 그림에 대해서도 전혀 아는 바가 없었습니다. 그런데 나는 벽 전체를 가득 채운 이 프레스코를 보는 순간, 그 독특한 화면 구성에 마음을 빼앗기고 말았습니다. 그래서 일단 옆에 있는 직원에게 물어보니 역시 친절하게 가르쳐 줍니다.

직원의 말에 따르면, 이 프레스코는 신성로마제국과 교황파인 베네치아 공국 사이에 벌어진 해전을 묘사한 그림이라고 합니다. 당시 오랜 갈등 관계에 있던 신성로마제국의 황제 프리드리히 1세와 시에나 출신의 교황 알렉산데르 3세가 이 전투를 끝으로 평화 협정을 맺었다고 합니다. 시에나 출신 위인의 업적을 다룬 역사화인 셈입니다.

그런데 나는 그림의 내용보다 원근법이 전혀 사용되지 않은 평면적인 화면 구조에 더 관심이 갑니다. 어제 우피치 미술관에서 만났던 우첼로의 〈산 로마노의 전투〉보다 불과 수 십 년 전의 그림인데 그 표현 방식의 차이가 이

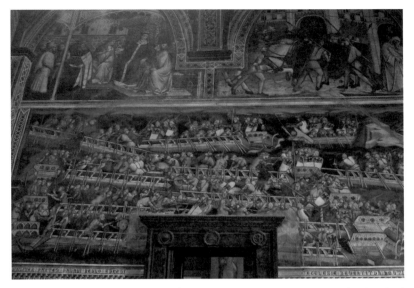

스피넬로 아레티노, 〈푼타 산 살보레 전투〉. 시에나 푸블리코 궁전. 신성 로마 제국 황제인 프리드리히 1세와 시에나 출신의 교황 알렉산데르 3세를 지지하는 베네치아 공국 사이에 벌어진 치열한 해전을 묘사한 프레스코입니다.

토록 극명합니다. 특히 수많은 병사들의 다양한 표정과 동작은 한 장면 한 장면이 만화처럼 묘사되어 있어서 전투의 치열함과는 별도로 독특한 재미를 주기도 합니다. 그러고 보니 고딕 양식으로 그려진 전투 장면은 처음 만나는 것 같습니다.

다음으로 만나볼 작품은 시에나 화파의 거장, 시모네 마르티니의 〈구이도리초 다 폴리아노 장군〉입니다. 이 그림은 시에나에서 그려진 거의 최초의 비종교적 그림으로, 이후 르네상스 시기 수많은 기마 초상화의 선례가 되기도 했습니다. 시에나의 전성기 시절, 반기를 들었던 주변 도시 국가들을 제압하고 시에나 성으로 돌아오는 구이도리초 다 폴리아노 장군의 당당한 모습을 묘사한 이 프레스코화는 당시 시에나 공화국의 국력과 자부심을 보여

시모네 마르티니, 〈구이도리초 다 폴리아노 장군〉(부분). 시에나 푸블리코 궁전. 주위 도시들을 정복하고 돌아오는 장군의 모습을 당당하게 묘사한 이 그림은 전성기 시에나의 영광을 상징하는 작품입니다.

주고 있습니다. 그런데 어찌 보면, 따르는 병사도 한 명 없이 단기로 돌아오는 장군의 모습은 고독한 영웅처럼 보이기도 합니다.

그리고 하나 덧붙이고 싶은 것은, 앞서 해전을 묘사한 프레스코도 그렇고, 이 폴리아노 장군의 프레스코도 그렇고 우리가 잘 알지 못하는 지방사^{地方史}를 다루고 있다는 점입니다. 물론 시에나란 도시 자체의 역사도 평범한 여행자들의 입장에선 잘 알지 못하는 부분이지요. 그런데 부러운 점은 이탈리아에서는 이처럼 잘 알려지지 않은(어떻게 보면 세계사적으로 그다지 큰 의미도 없는) 자신들의 역사와 문화를 예술 작품을 통해 잘 보존해 오고 있다는 점입니다. 그런 점에서 보면, 식민치하와 전쟁, 근대화의 과정을 거치면서 지역의 역사와 문화를 상징하던 수많은 문화유산들이 사라지고 훼손된 우리의 현실은 안타까움을 너머 참담할 지경이죠. 깊이 생각하면 부러움에

시모네 마르티니, 〈마에스타〉. 시에나 푸블리코 궁전. 시에나 화파의 거장 시모네 마르티니가 그린 이 그림 역시 전성기 시에나의 영광을 상징하는 작품입니다. 마르티니는 이 그림으로 명성을 얻어 아비뇽 궁정으로 불려가 그곳에서 국제 고딕 양식을 확립하게 됩니다.

한숨만 나올 뿐입니다.

〈구이도리초 다 폴리아노 장군〉의 프레스코 맞은편에는 시모네 마르티니의 또 다른 대표작 〈마에스타 Maesta. 장엄 또는 영광의 그리스도〉가 있습니다. 가로 7미터에 이르는 이 그림은 잠시 후 만날 마르티니의 스승, 두치오의 〈마에스타〉와 함께 시에나의 상징적 그림입니다. 마르티니가 아직 국제 고딕 양식을 확립하기 이전 두치오의 영향 아래 그린 것이죠. 그래서 전체적인 구도와 묘사가 두치오의 작품과 많이 닮아 있습니다.

그런데 특이한 점은 이 그림이 제단화임에도 불구하고 성당이 아니라 시청사의 벽에, 그것도 프레스코라는 방식으로 제작되었다는 점입니다. 맞은편 폴리아노 장군의 그림과 마찬가지로 종교적 목적보다는 중세 후기 시에

나의 영광을 드러내기 위해 제작한 것이라 보면 되겠습니다. 어쨌든 마르티니는 이 그림으로 명성을 얻게 되었고, 얼마 후 아비뇽 궁정으로 불려가 그곳에서 국제 고딕 양식을 확립하게 됩니다.

자, 이제 이 푸블리코 궁전의 제 마음 속 하이라이트를 만날 차례입니다.

찾아오는 이가 거의 없는 시에나 푸블리코 궁전 안 시립 박물관. 이곳의 〈9인의 평화의 방〉에 아름답진 않지만 눈을 뗄 수 없는 매력적인 프레스코 연작이 있습니다. 바로 암브로조 로렌체티의 〈좋은 정부의 효과 알레고리〉와 〈나쁜 정부의 효과 알레고리〉입니다. 중세 시절, 이런 그림을 남겼다는 것 자체가 특이한데, 그림들을 이루고 있는 부분이 말 그대로 좋은 정부와 나쁜 정부의 알레고리, 즉 은유입니다.

우선 좋은 정부를 은유하는 그림에는 각각 심판, 절제, 관대, 신중, 강인,

암브로조 로렌체티. 〈좋은 정부의 효과 알레고리〉. 시에나 푸블리코 궁전. 시에나 화파의 거장 로렌체티의 프레스코로 심판, 절제, 관대, 신중, 강인, 평화 등의 긍정적 가치들이 의인화되어 있습니다.

평화 등의 긍정적 가치들이 의인화되어 있습니다. 그리고 그 오른쪽으로는 좋은 정부의 효과, 즉 생업에 열중하고 축제를 즐기는 백성들, 평화롭고 아름다운 농촌 풍경이 묘사되어 있습니다. 마치 14세기 시에나의 일상을 풍속화처럼 생생하게 묘사해 놓았지요.

반대로 그림의 왼쪽에는 악마처럼 뿔이 달린 독재자의 모습이 형상화되어 있는데 물론 나쁜 정부의 은유입니다. 독재자 옆엔 역시 사기, 공포, 전쟁, 나쁜 습관, 잘못된 심판 등의 부정적 가치들이 의인화되어 있습니다. 그리고 그런 나쁜 정부가 가져온 효과는 당연히 백성들의 고통입니다. 비록 프레스코의 여기저기가 훼손되어 그림의 전체적인 모습은 제대로 알 수는 없지만, 시에나 화파의 마지막 거장이라 할 수 있는 암브로조 로렌체티의 진면목을 확인하기엔 충분합니다.

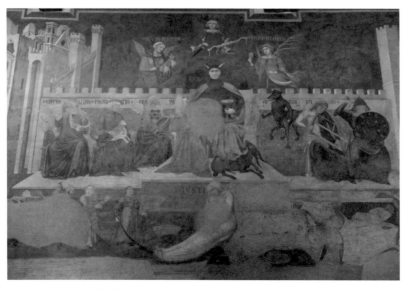

암브로조 로렌체티, 〈나쁜 정부의 효과 알레고리〉. 시에나 푸블리코 궁전. 독재자 옆엔 사기, 공포, 전쟁, 나쁜 습관, 잘못된 심판 등의 부정적 가치들이 의인화되어 있습니다.

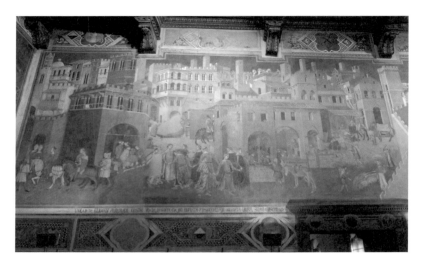

암브로조 로렌체티, 〈좋은 정부의 효과 알레고리〉 2 (부분), 시에나 푸블리코 궁전. 좋은 정부의 효과, 즉 생업에 열중하고 축제를 즐기는 백성들, 평화롭고 아름다운 농촌 풍경이 묘사되어 있습니다. 마치 14세기 시에나의 풍속화같습니다.

암브로조 로렌체티, 〈나쁜 정부의 효과 알레고리〉 2 (부분), 시에나 푸블리코 궁전. 나쁜 정부가 가져온 효과는 당연히 백성들의 고통입니다.

그런데 나는 이 그림을 보면서 내가 떠나온, 그리고 몇 주 후 다시 돌아가야 할, 내 나라를 생각하지 않을 수 없었습니다. 지금 내 나라의 현실은 과연 어떤 정부 아래서, 백성들이 어떤 효과를 누리며 살아가고 있는 것일까? 의인화된 긍정적 가치들, 과연 내 나라에서는 지켜지고 있는 것일까? 의문이 들지 않을 수 없습니다. 지금부터 600여 년 전, 중세 말기의 유럽에서도 이처럼 "좋은 정부"와 "나쁜 정부"를 고민하고 있었는데 우리의 그들은 과연 자신들의 이해득실이 아니라 백성의 삶을 중심에 놓고 고민하고 있는지 의문입니다.

시에나의 두오모

푸블리코 궁전에서 나와 시에나의 또 다른 상징, 두오모 Duomo di Siena로 향합니다. 만자탑에서 먼저 보았던 두오모. 멀리서도 한 눈에 알아볼 수 있는 시에나 두오모의 특징은 독특한 가로 줄무늬입니다. 성당의 측면과 후면, 그리고 종탑까지 모두 흰색 바탕 위에 짙은 초록색 스트라이프 무늬를 입혀 독특한 미감을 보여주고 있습니다. 로마네스크 양식의 하부 구조 위에 섬세한 조각들로 장식된 고딕 양식의 파사드도 특유의 화려함으로 눈길을 빼앗기는 마찬가지입니다. 며칠 전 만났던 같은 고딕 양식의 오르비에토의 두오모가 오히려 소박하게 느껴질 정도입니다.

시에나의 두오모는 2차례에 걸쳐 공사가 진행되었는데, 1339년 세계에서 가장 큰 성당을 만든다는 계획으로 남쪽에 본당 회중석을 짓는 2기 공사를 시작했습니다. 하지만 시에나 인구의 거의 반이 희생된 페스트의 창궐로 계획은 중단되었고 지금과 같은 모습으로 완성된 것입니다. 두오모 남쪽에 미완성 상태인 본당 회중석과 벽이 남아 있는데 오페라 박물관을 통해서 올

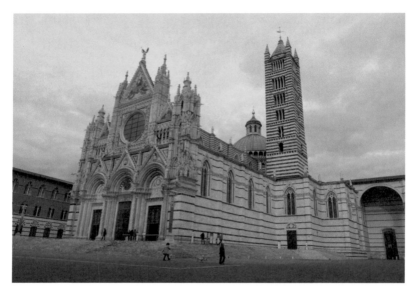

〈시에나의 두오모〉 고딕 양식의 파사드에 토스카나 지방 특유의 줄무늬가 아름다운 외관입니다.

라갈 수 있습니다.

그런데 두오모의 문이 굳게 닫혀 있습니다. 이탈리아에서는 시에스타를 지키는 경우가 많으니 성당 문 여는 시간을 잘 확인하라던 여행 선배들의 말이 떠오릅니다. 어쩔 수 없이 두오모의 부속 박물관인 두오모 오페라 박물관 Museo dell' Opera del Duomo에 먼저 가봅니다.

박물관 첫 번째 방에는 두오모 파사드를 장식했던 진품 조각물들이 전시되어 있습니다. 오랜 세월 비바람에 깎였을 조각물들은 의외로 훌륭한 상태를 유지하고 있었는데 대부분 조반니 피사노Giovanni Pisano 1245?-1314?의 작품들로 보는 이를 감탄하게 합니다. 그리고 필리포 리피의 디자인을 바탕으로 제작한 스테인드글라스도 전시되어 있는데, 화려한 스테인드글라스를 아주 가까운 곳에서 볼 수 있는 특별한 경험이었습니다.

작은 규모이지만 두오모 오페라 박물관에서 꼭 놓쳐서는 안되는 작품이

바로 두치오의 〈마에스타^{Maesta}〉입니다. 계속 언급했지만 14세기 서양회화사는 곧 시에나 화파의 역사라 할 만큼 시에나 화파는 중요한 위치를 차지합니다. 앞서 푸블리코 박물관에서 보았던 시모네 마르티니나 로렌체티 형제, 그리고 두치오까지, 이들의 그림은 이후 100년 동안 이탈리아 회화에 지대한 영향을 끼쳤으며 르네상스 거장들의 바탕이 되기도 했습니다. 그 시에나 화파의 시초가 바로 두치오입니다.

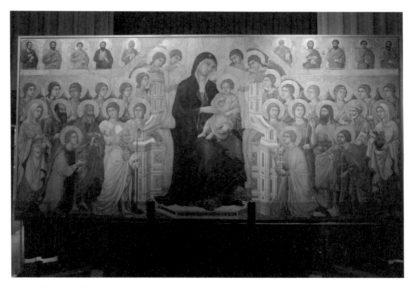

두치오, 〈마에스타〉, 시에나 두오모 오페라 박물관. 시에나 화파의 시조, 두치오가 그린 〈마에스타〉는 시에나의 상징으로, 성모자와 수많은 성인들과 천사들을 완벽한 대칭 구조로 배치한 전형적인 고딕 양식의 그림입니다.

두치오의 〈마에스타〉는 우리나라로 치면 시에나판 〈팔만대장경〉쯤 되는 작품입니다. 물론 여기서 그 가치를 비교하자는 것은 아닙니다. 나에게 팔만대장경은 당연히 비교 불가의 대상입니다. 단지 시에나 사람들의 입장에서 보면 이 그림이 그 정도로 중요한 문화유산이란 뜻입니다. 전쟁 승리를

기념하기 위해 제작된 이 작품이 성당에 봉헌될 때 시에나 시민들이 모두 나와 이 그림이 가는 길을 촛불로 밝혔다고 합니다.

그림은 패널 앞부분에 성모자와 수많은 성인들과 천사들을 완벽한 대칭 구조로 배치한 전형적인 고딕 양식입니다. 그리고 뒷면에 예수의 생애를 스물여섯 장면으로 나누어 그렸는데 지금은 맞은편과 왼쪽에 함께 전시해 놓았습니다. (몇몇 장면은 런던과 뉴욕 등의 미술관에 나뉘어 소장되어 있습니다.) 이 작품을 보면서 나는 우리나라 절에서 흔히 볼 수 있는 탱화들을 떠올리지 않을 수 없었습니다. 가운데 본존불을 모시고 주변에 수많은 보살들과 나한들을 배치한 그림 말입니다. 어쩌면 이렇게 구도나 배치가 판에 박은 듯이 비슷할까요? 중세의 유럽과 아시아는 그렇게 다른 종교지만 같은 표현 방식의 회화를 구사하고 있었던 것입니다.

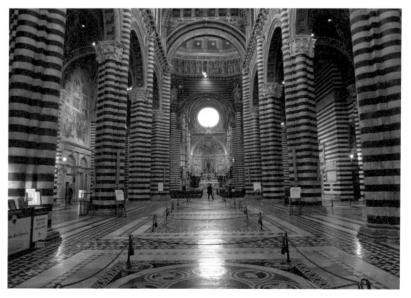

〈두오모의 실내〉 화려한 스트라이프 무늬가 인상적인 시에나의 두오모 실내입니다. 바닥에는 인타르시아라는 돌상감 모자이크가 섬세합니다.

오페라 박물관에서 나와 다시 두오모로 향합니다. 두오모는 내부도 외부 못지않게 화려한 스트라이프 무늬의 기둥들이 질서 정연하게 배치되어 장엄함과 조화로움을 느끼게 해 줍니다. 성당 바닥 곳곳에는 40여 명의 작가들이 200여년에 걸쳐 완성한 인타르시아intarsia라고 부르는 돌상감 모자이크가 섬세하게 장식되어 있어 색다른 느낌을 주기도 합니다. 그리고 니콜라 피사노가 아들 조반니와 함께 조각한 〈설교대〉는 두오모의 가장 중요한 유물로 고딕 조각의 지평을 열었다는 평가를 받을만한 작품입니다.

〈인타르시아 (돌상감)〉 시에나의 두오모 바닥에는 이처럼 인타르시아라고 불리는 섬세한 돌상감들이 새겨져 있습니다.

그런데 시에나의 두오모에 대한 내 공부가 좀 부족했던 탓일까요? 두오모 내에 있는 한 카펠라에서 눈을 뗄 수 없는 조각들을 발견했는데, 인물이 〈마리아 막달레나〉와 〈성 히에로니무스〉인 것은 눈치껏 알겠지만 작가가

누구인지 도무지 알 수가 없는 것입니다. 어쩔 수 없이 구글링을 합니다. 그랬더니 역시나였습니다. 작가는 바로 베르니니였습니다. 로마에서부터 찬탄을 금치 못했던 바로크 조각의 정점, 그 베르니니말입니다. 나는 또 내 부족함을 절감하며, 뜻하지 않게 섬세하고 아름다운 베르니니의 작품들을 만난 것에 전율합니다.

두오모의 북측 회랑에는 〈피콜로미니 도서관^{Biblioteca Piccolomini}〉이 있습니다. 교황 비오 3세는 당대 최고의 인문학자이자 교황 비오 2세였던, 자신의 삼촌 에네아 실비오 피콜로미니의 장서들을 한데 모으기 위해 이 도서관을 조성했습니다. 도서관이라고는 하지만 듣던 대로 화려한 프레스코로 가득합니다. 다양한 색채를 뽐내고 있는 프레스코화는 핀투리키오^{Pinturicchio 1454-1513}가 그린 것으로 정확한 내용은 파악할 수 없지만 교황 비오 2세의 삶

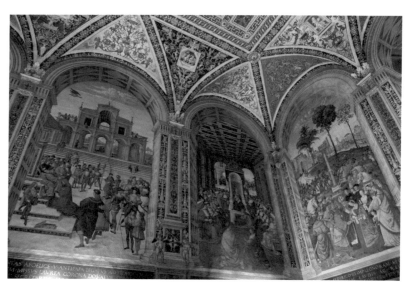

〈피콜로미니 도서관〉 에네아 실비오 피콜로미니(비오 2세)의 장서들을 한데 모으기 위해 비오 3세가 두오모 내에 조성한 도서관입니다. 핀투리키오가 그린 프레스코가 벽과 천장 전체를 화려하게 장식하고 있습니다.

을 그린 것이라고 합니다. 또 천장을 장식하고 있는 소품들과 화려한 기하학
적 패턴도 눈을 즐겁게 합니다.

산 도메니코 성당

피콜리미니 도서관을 끝으로 두오모를 나와 산 도메니코 성당 ^{Basilica di San}
^{Domenico}으로 향합니다. 이곳에는 시에나의 수호 성인, 성 카타리나의 무덤이
있습니다. 그런데 지난 주 로마에서 만났던 산타 마리아 소프라 미네르바 성
당에도 그녀의 무덤이 있습니다. 성녀 카타리나의 무덤을 두고 로마와 시에
나, 두 도시가 경쟁하다가 결국 몸은 로마에, 머리는 고향 시에나에 묻혔다
고 하니 성녀 카타리나에게 후손들이 정말 몹쓸 짓을 한 건 아닌지 안타까
운 생각이 듭니다. 그리고 기독교인이 아닌 내 눈엔, 성녀 카타리나의 무덤
보다 무덤을 장식하고 있는 극적인 그림, 〈카타리나의 일생〉에 더 관심이 가
는 것은 어쩔 수 없나 봅니다.

산 도메니코 성당을 나와 잠시 성녀 카타리나의 집에 들렀다가 다시 캄포
광장으로 왔습니다. 아직 피렌체로 돌아갈 버스 시간이 좀 남아서 여행 선
배들의 조언대로 팔리오 깃발(각 콘트라다를 상징하는 깃발)을 몇 개 구입
했습니다. 생각보다 비싼 팔리오 가격에 좀 놀라긴 했지만 그래도 시에나에
서 가장 시에나다운 건 역시 팔리오 깃발이라는 생각에 기념으로 몇 개 구
입했습니다. 기회가 된다면 정열적인 팔리오 축제를 꼭 보고 싶다는 다짐과
함께 말입니다.

〈성 카타리나의 무덤〉 산 도메니코 성당에 있는 시에나의 수호 성인. 성 카타리나의 무덤으로 로마의
산타 마리아 소프라 미네르바 성당에도 그녀의 무덤이 있습니다. 작품 〈카타리나의 일생〉이 그녀의 극
적인 삶을 보여줍니다.

아시시에서 만난 위대한 침묵, 설레는 평화, 그리고 마지막 피렌체

아시시 / 성 프란체스코 / 마지막 피렌체

성 프란체스코의 고향, 아시시$^{\text{Assisi}}$로 향하는 기차. 레지오날레$^{\text{regionale}}$로 불리는 완행열차는 나타나는 모든 역에 정차하며 느릿느릿 토스카나의 평원을 지나 움브리아 지방으로 향합니다. 비가 내리려는 듯 잔뜩 찌푸린 날씨. 나는 정경화가 연주하는 비발디의 〈사계〉 중 겨울을 들으며 초겨울의 이탈리아를 느끼고 있습니다.

미술 기행이란 거창한 타이틀을 달고 이탈리아에 온 지 이제 열흘 째. 아직 남은 날이 더 많지만, 나는 시간의 흐름을 느낍니다. 1분 1초가 내 몸을 휘감고 지날 때마다 붙잡을 수 없는 안타까움과 왜 이제야 왔을까 하는 후회도 밀려옵니다. 하루하루 아니 매 시간마다 쉴 사이 없이 느꼈던 전율의 순간들, 마치 신병이라도 앓은 듯 주체할 수 없이 쏟아졌던 감동의 눈물들, 이 모든 것들이 내 삶에서 마지막이 아니길 기도해 봅니다.

피렌체에서 아시시까지는 2시간 30분. 차창 밖으로는 흐린 날씨가 오히려 움브리아 지방의 평원을 신비롭게 만들어 주고 있습니다. 나는 텅 빈 객차 안에서 맞은편 좌석으로 다리도 뻗고, 오랜만에 편안한 기분으로 아이패드로 글도 쓰고, 그동안 찍었던 사진들도 넘겨보며 기차 여행을 즐깁니다. 그러다 문득, 창밖으로 눈을 돌리니 거대한 트라시메노 호수가 물안개를 피워내고 있습니다.

그리고 얼마 후, 페루자란 대도시를 지나 세 번째 역이 바로 아시시입니다. 하지만 우리가 알고 있는 아시시는 역에서 10분 정도 더 버스를 타고 산 중턱까지 올라가야 합니다.

버스에서 내리자 눈앞에 성벽과 함께 페트로 성문이 나타납니다. 아담한

〈아시시〉 아름다운 중세 도시, 아시시의 골목입니다.

성문을 지나 왼쪽 오르막길로 오르자 중세의 모습을 간직한 성곽도시 아시시의 예쁜 길이 이어집니다. 그리고 잠시 후 나타나는 산 프란체스코 성당 Basilica di San Francesco. 이름 그대로 성 프란체스코를 기리며 그의 유해와 유품을 안치한 곳입니다.

세계인들의 존경을 한 몸에 받고 있는 프란체스코 교황이 가톨릭 사상 처음으로 교황의 호칭을 "프란체스코"로 칭하면서 더 조명을 받고 있는 성 프란체스코. 나는 고등학교 시절 읽었던 움베르토 에코의 소설, 《장미의 이름》의 주인공 윌리엄 수사를 통해 프란체스코 수도회를 처음 접했고 이후 성 프란체스코의 삶을 공부하면서 그에게 깊은 감명을 받았습니다. 그 때문에 피렌체 외곽의 일정 중에서 놓칠 수 없는 곳이 바로 이곳 아시시였습니다.

성당 입구에는 프란체스코 수도회 수사들이 모여서 무언가 열심히 토론하고 있는 모습도 볼 수 있었습니다. 다른 성당에 들어갈 때보다 훨씬 더 경건한 마음으로 성당 안으로 들어갑니다.

〈산 프란체스코 성당〉 아시시. 산 프란체스코 성당. 프란체스코 수도회의 본산이며 성 프란체스코의 무덤이 있는 성당입니다.

성 프란체스코

이탈리아에 와서 수많은 미술 작품들을 보고 형언할 수 없는 감동을 느꼈던 게 한 두 번이 아닙니다. 로마의 베르니니와 카라바조에서 시작해 오르비에토의 루카 시뇨렐리, 우피치의 보티첼리와 미켈란젤로, 다 빈치, 라파엘로 등등 일일이 열거하기도 힘들 정도의 감동이 계속 이어졌습니다. 그런데 나는 이곳 산 프란체스코 성당의 지하에서 다른 어떤 예술 작품과도 비교할 수 없는 감흥을 느꼈습니다. 그것은 바로 성 프란체스코의 무덤 때문입니다.

전에도 몇 번 말했듯이 나는 종교를 믿지 않습니다. 종교의 가치를 인정하기도 하지만, 종교의 부정적 측면에 대해서 비판적으로 보고 있기도 합니다. 그리고 앞으로 종교를 가지고 신앙생활을 할 계획도 전혀 없습니다. 그런데, 아무런 장식도 없이 소박한 벽돌 벽으로 꾸며진 성 프란체스코의 무덤을 보는 순간, 나도 모르게 주체할 수 없는 눈물이 흘러내립니다. 이유를 알 수 없습니다.

누구보다도 가난한 이들을 사랑했던 성 프란체스코. 그 스스로 누구보다도 청빈한 삶을 살았으며 또 어떤 권력자 앞에서도, 심지어 교황 앞에서도 당당했던 성 프란체스코. 여성을 위한 최초의 수도회와 속세인들을 위한 수도회도 만들었던 성 프란체스코. 늘 세상의 평화를 위해 기도했던 성 프란체스코. 생전, 예수의 환생이라고 일컬어졌던 그, 성 프란체스코의 삶을 익히 알고 있었지만 내 눈물은 그런 잡다한 지식에서 연유한 게 아니었습니다. 나는 마치 가톨릭 신자가 된 것처럼 무릎을 꿇고 그의 기도문을 계속해서 읊었습니다.

"나를 평화의 도구로 써 주소서. 미움이 있는 곳에 사랑을, 다툼이 있는 곳에 용서를, 불화가 있는 곳에 화목을, 의혹이 있는 곳에 믿음을, 잘못이 있

〈성 프란체스코의 무덤〉 가난한 이들의 친구이자 사랑과 평화의 사도였던 성 프란체스코의 무덤은 아무런 장식없이 소박한 벽돌로 이루어져 있습니다.

는 곳에 진리를, 절망이 있는 곳에 희망을, 어둠이 있는 곳에 빛을, 슬픔이 있는 곳에 기쁨을 주게 하소서. 위로를 받기보다는 위로하고, 이해를 받기보다는 이해하며, 사랑을 받기보다는 사랑하게 해주소서. 우리는 줌으로써 받고, 용서함으로써 용서받으며, 나를 버리고 죽음으로써 영원한 생명을 얻기 때문입니다."

(참고로, 이 기도문은 원래 20세기 초 프랑스 한 지방의 가톨릭 잡지에 실렸던 것입니다. 이후 바티칸에서 이 기도문을 성 프란체스코의 이미지와 함께 사용함으로써 성 프란체스코의 〈평화의 기도문〉으로 널리 알려지게 된 것이죠. 원작자가 누구이든, 사랑과 평화를 염원했던 성 프란체스코의 정신을 잘 표현하고 있다는 점에 대해서는 이견이 없습니다. 또한 누구에게나 울

림을 주는 보편적인 가치를 제시하고, 쉬운 문장으로 사회와 역사, 일상의 현실에서 우리들이 구체적으로 실천해야 할 지침을 제시해 준다는 점에서 종교를 뛰어넘는 명문^{名文}이라 할 수 있습니다.)

주체할 수 없는 눈물은 하염없이 흐르고, 얼마의 시간이 지났을까요? 나는 어느 순간부터 내 마음이 그 어느 때보다 평온해짐을 느낍니다. 그리고 어쩐 일인지 고은 시인의 시 〈눈길〉을 떠올립니다.

"세상은 지금 묵념의 가장자리 / 지나온 어느 나라에도 없었던 / 설레이는 평화로서 덮이노라. … 온 겨울의 누리 떠돌다가 / 이제 와 위대한 적막을 지킴으로써 / 쌓이는 눈 더미 앞에 / 나의 마음은 어둠이노라."

"설레는 평화"! 낯선 이 땅, 이탈리아의 아시시에서 나는 마치 "내 마음 속 처음으로 눈 내리는 풍경"을 본 것 같은 평화를 얻었습니다. 이것으로 아시시로의 여행은 모든 것이 완성된 셈입니다. 이후 여정은 그 "설레는 평화"를 지속해가는 덤일 뿐입니다.

프란체스코 수도회의 본당이기도 한 산 프란체스코 성당은 크게 두 층으로 이루어져 있는데 성 프란체스코의 무덤이 있는 하층 성당 위에 본 성당이 있습니다. 본 성당에는 〈성 프란체스코의 일생〉을 그린 지오토^{Giotto di Bondone 1267?-1337}의 프레스코 연작이 있습니다.

고딕 양식의 끝자락에서 르네상스 미술의 시원을 개척한 지오토. 그의 손에 의해 그려진 성 프란체스코의 삶을 하나씩 짚어보니 또다시 전율을 일어납니다.

부유한 상인의 아들로, 젊은 시절 방탕한 생활을 했던 성 프란체스코는 예수의 환시^{幻視} 체험을 통해 회심^{回心}하여 수도자의 길을 걷게 됩니다. 모든 재산과 특권을 포기한 그는 낡고 해진 옷에 지팡이도 없이 맨발로 돌아다니

〈산 프란체스코 성당 본당〉 산 프란체스코 성당의 본당으로 지오토가 그린 〈성 프란체스코의 일생〉 프레스코 연작이 벽면을 장식하고 있습니다.

며 구걸로 연명하면서 복음의 가르침에 귀를 기울이고 회개하라고 설교했습니다. 사제 서품을 받지 않았던 그는 가난한 이들과 함께 생활하며 자신과 함께 하는 이들과 "작은 형제회"라는 공동체를 만들기도 합니다. 그리고 11명의 수도자와 함께 교황 인노첸시오 3세를 찾아가 수도회의 승인을 신청하는데, 교황은 처음엔 회칙과 생활 방식이 너무 이상주의적이고 엄격해서 인준을 유보합니다. 그런데 교황은 쓰러져가는 교회를 가난한 수도자가 짊어지고 있는 꿈을 꾼 후 "프란체스코 수도회"를 정식으로 승인하게 되죠. 이후 프란체스코 수도회에 이어 여성을 위한 수도회와 세속인들을 위한 수도회를 만든 성 프란체스코는 평생을 가난한 이들과 함께 하며 여러 곳에서 고행과 설교의 삶을 살다가 1226년 죽음을 맞이했습니다. 그로부터 2년 후 시성諡聖됩니다.

지오토, 〈교회를 떠받치고 있는 성 프란체스코의 꿈을 꾸는 교황〉, 아시시 산 프란체스코 성당. 수도회 승인을 미루던 교황 인노첸시오 3세는 쓰러져가는 교회를 떠받치는 성 프란체스코의 꿈을 꾸고 난 후 수도회를 승인하게 됩니다.

그로부터 800여년의 세월이 흐른 후 2013년, 소박하고 평범한 생활과 정의로운 행동으로 존경받던 아르헨티나의 추기경, 호르헤 마리오 베르고글리오 Jorge Mario Bergoglio 1936~ 는 "그때 나에게 '가난한 사람'이란 말이 참 강하게 다가왔습니다. 그러면서 바로 아시시의 프란체스코를 떠올렸죠. 나에게 있어 그는 가난과 평화, 자연을 사랑하고 보호하는 대변인이었습니다."라는 말과 함께 교황의 호칭을 "프란체스코"로 정하게 됩니다. 가톨릭 역사상 가장 혁신적인 성인, 프란체스코의 이름을 가진 최초의 교황이 탄생한 것이지요.

스승인 치마부에의 손에 이끌려 성당 벽화 작업에 참여하게 된 지오토의 프레스코 연작은 이런 성 프란체스코의 일생을 실감나게 묘사하고 있습니다. 실제 인물과 건물들, 그 시대의 옷차림과 풍습까지. 지오토의 작업은 중세 이후 당대인들의 모습을 재현한 거의 최초의 그림입니다. 물론 리얼리

지오토, 〈새들에게 설교하는 성 프란체스코〉. 아시시 산 프란체스코 성당. 성 프란체스코의 사랑과 평화의 정신이 가난한 이들과 인류를 넘어서 다른 자연 대상으로 확대되고 있다는 것을 보여주는 중요한 일화입니다.

즘이 워낙 익숙한 현대인의 시각으로 보면 그다지 훌륭하지 않게 보일 수도 있지만, 1000년에 가까운 세월 동안 비잔틴과 고딕이라는 엄숙한 중세 양식에 익숙해 있던 당대 사람들의 눈에는 혁명적일 만큼 사실적으로 보였을 것입니다.

지오토는 이 〈성 프란체스코의 일생〉 작업 이후 이탈리아 전체에 이름을 떨치게 됩니다. 그리고 시대나 양식으로 분류하던 미술사도 지오토 이후로는 화가와 작품을 중심으로 서술하게 되죠. 서양 회화사의 분기점이 지오토가 되는 순간이 바로 이 〈성 프란체스코의 일생〉 프레스코 연작인 셈입니다.

교황 인노첸시오 3세가 꿈을 꾼 후 프란체스코 수도회를 승인하는 장면과 함께 성 프란체스코가 새들에게 복음을 전파하는 장면을 묘사한 그림은 원

래도 유명하지만 나에게도 깊은 감명을 줍니다. 몇몇 수사와 함께 길을 걷던 성 프란체스코는 우연히 도로 양 옆에 있는 나무 위에 수많은 새가 가득 앉아 있는 모습을 보았다고 합니다. 그는 동료 수사들에게 "제가 저의 자매들인 새들에게 설교하러 가는 동안 잠시 기다리십시오."라고 말하고는 새들에게 가서 설교를 했죠. 그러자 새들이 성 프란체스코 주위로 날아와서는 설교가 끝날 때까지 단 한 마리도 날아가지 않고 조용히 듣고 있었다고 합니다.

동화 같은 이야기지만 성 프란체스코의 사랑과 평화의 정신이 가난한 이들과 인류를 넘어서 다른 자연 대상으로 확대되고 있다는 것을 보여주는 중요한 일화이지요. 그래서, 1979년 교황 요한 바오로 2세^{Pope John Paul II 1920~2005}는 성 프란체스코를 생태계와 자연의 수호성인으로 지정하게 됩니다.

"가난한 이들의 친구였던 프란체스코는 동식물과 자연, 심지어 형님인 태양과 누님인 달 등 모든 자연물의 명예를 드높였으며, 그들로 하여금 신을 찬양하도록 하였다. 아시시의 빈자^{貧者}는 우리가 신과의 평화 속에 머무르면, 다른 모든 사람뿐만 아니라 모든 창조물과도 평화를 누릴 수 있다는 혁명적인 가르침을 우리에게 알려 주었다." (1990년 세계 평화의 날을 축원하는 교황 요한 바오로 2세의 메시지 중)

떨리는 가슴으로 지오토의 프레스코 연작을 몇 번이나 돌아보고는 산 프란체스코 성당에서 나옵니다. 그랬더니 연무에 뒤덮인 움브리아 평원을 바라보고 있는 한 수녀님의 뒷모습이 눈에 들어옵니다. 더 할 수 없는 마음의 평온을 얻은 나는 성 프란체스코와 그의 정신을 가슴에 새기며 아시시 이곳저곳을 천천히 걷습니다.

〈코무네 광장과 미네르바 신전〉 아시시의 중심인 코무네 광장과 성당으로 사용되고 있는 미네르바 신전입니다.

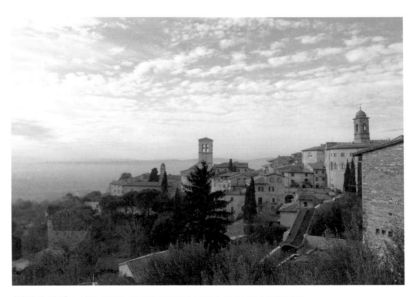

〈아시시 전경〉 1 산타 키아라 성당의 광장에서 바라본 아시시의 전경입니다.

아시시의 중심인 코무네 광장^{Piazza del Comune}과 미네르바 신전^{Tempio di Min-}
^{erva}을 지나 성 프란체스코의 제자로서 여성을 위한 클라라 수도회를 설립한
성녀 키아라(혹은 산 클라라)를 기리는 산타 키아라 성당^{Basilica di Santa Chiara},
아시시에서 가장 오래된 성당인 산 루피노 성당^{Cattedrale di San Rufino}을 지나
아시시의 가장 높은 곳, 로카 마조레^{Rocca Maggiore}로 향합니다. 외적의 침입을
막기 위해 세운 요새, 로카 마조레에 오르니 정결한 아시시 시내와 그 아래
펼쳐져 있는 넓디넓은 움브리아 평원이 한 눈에 들어옵니다. 흐린 날씨 때문
에 옅은 구름이 평원을 뒤덮고 있습니다. "설레는 평화" 그것이었습니다. 그
것만이 이 풍경과 내 마음을 묘사할 수 있는 유일한 말이었습니다.

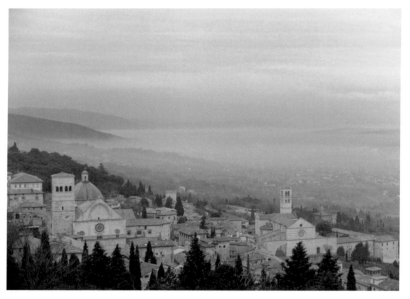

〈아시시 전경〉 2 아시시의 가장 높은 곳. 로카 마조레에서 내려다 본 아시시의 전경입니다. 고은 시인
의 시, 〈눈길〉의 한 구절 "설레이는 평화" 그 자체입니다.

오늘은 오전 내내 사탑의 도시, 피사에 다녀왔습니다. 그리고 나의 위대한
영웅들, 갈릴레이와 마키아벨리와 롯시니, 단테, 미켈란젤로가 잠들어 있는
산타크로체 성당에도 다녀왔습니다. 그들의 무덤 앞에 비록 꽃 한 송이 바
치지 못했지만 그들이 남긴 빛나는 업적들을 하나하나 떠올리며 감사의 묵
념을 올렸습니다.

산타 크로체 성당을 뒤로 하고 휘청거리는 걸음으로 미켈란젤로 광장 ᴾⁱ⁻
ᵃᶻᶻᵃˡᵉ ᴹⁱᶜʰᵉˡᵃⁿᵍᵉˡᵒ에 오릅니다. 두오모와 베키오 궁전과 산타 크로체 성당이,
그리고 피렌체의 전경이 눈에 들어옵니다. 수많은 이들이 감탄해 왔던 피렌
체의 풍경. 나 역시 피렌체에서의 마지막을 이 풍경과 함께 합니다. 또 언제
이 자리에서 두오모와 피렌체를 마주할 수 있을까요?

〈피사의 사탑〉 생각보다 많이 기울어진 피사의 사탑. 옆의 두오모와 비교해 보면 생각보다 많이 기울
어 있다는 것을 알 수 있습니다.

〈미켈란젤로의 무덤〉 산타 크로체 성당 안의 미켈란젤로의 무덤입니다. 산타 크로체 성당에는 이외에도 갈릴레이, 마키아벨리, 롯시니 등 피렌체가 낳은 위대한 인물들의 무덤과 단테의 가묘가 있습니다.

나는 오래 두오모와 피렌체를 바라보았습니다. 빗소리처럼 들려오는 여행객들의 카메라 셔터 소리. 두오모와 피렌체는 그저 신비로운 고요함만 드러내고 있습니다. 흐린 하늘 아래 그 자체로 영원히 지워지지 않는, 한 폭의 거대한 수채화 같습니다. 그것은 피렌체를 떠나야 한다는 아쉬움을 덮어버리는 감동입니다. 생각해보면 이곳까지 오기 위해 수많은 고민과 어려움이 있었습니다. 하지만 로마에서의 첫날부터 지금 이 순간까지 나는 단 한순간도 그것들을 떠올리지 않았습니다. 지금도 마찬가지입니다. 문득 우디 앨런의 영화 속 헤밍웨이의 대사가 떠오릅니다.

"두려운 건, 사랑하지 않거나 제대로 사랑하지 않아서지."

그렇습니다. 지금 이 순간, 나는 두렵지 않습니다. 이렇게 나는 피렌체와 행복한 작별을 나누고 있습니다.

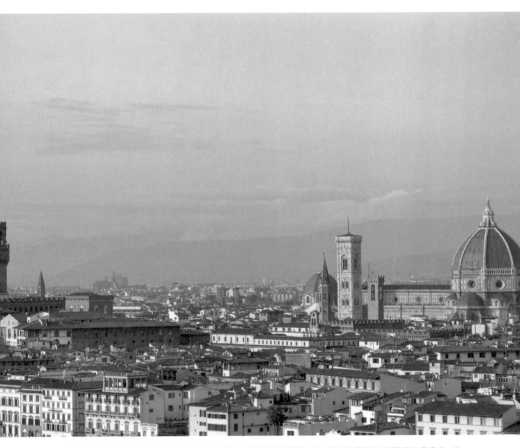

〈피렌체 전경〉 미켈란젤로 광장에서 만나는 피렌체의 전경입니다. 베키오 궁전과 피렌체의 두오모, 산
타 마리아 델 피오레 성당이 그림처럼 서 있습니다. 이 풍경을 끝으로 나는 피렌체와 작별했습니다.

BONONIA ALMA
STVDIOR. MATER

4. 붉은 도시, 볼로냐

ITALY

움베르토 에코를 그리며

움베르토 에코를 그리며

마조레 광장과 아시넬리 탑 / 볼로냐 대학과 국립 회화관

마조레 광장과 아시넬리 탑

어제 밤늦게 도착해 역에서 바로 호텔로 직행한 터라 오늘 아침에서야 제대로 볼로냐^{Bologna} 거리를 걷습니다. 로마나 피렌체보다 북쪽으로 많이 올라와서 그런지 아침 공기가 한결 더 서늘하게 느껴집니다.

볼로냐를 이번 "이탈리아 미술 기행" 일정에 하루라도 넣은 것은 오로지 볼로냐 대학 때문입니다. 더 정확하게 말하면 볼로냐 대학에 재직했던 움베르토 에코^{Umberto Eco 1932~2016} 교수 때문입니다. 고등학교 시절, 에코의《장미의 이름》을 처음 접했을 때부터 나는 그의 열렬한 팬이 되었습니다. 그의 소설들,《바우돌리노》,《푸코의 추》,《전날의 섬》,《로아나 여왕의 신비한 불꽃》, 그리고 근래의《프라하의 묘지》까지 모두 탐독했습니다. 소설 이외에도 미학, 철학, 사회비평 등에 관한 그의 여러 저작들도 물론 읽었습니다. 말하자면 10대 후반부터 지금까지 내 정신세계의 중요한 부분은 항상 움베르토 에코로 채워져 있는 셈이지요.

그래서, 볼로냐에서 내가 가장 보고 싶고 느끼고 싶은 것은 다른 유명한 유적이나 예술 작품이라기보다 움베르토 에코의 문학적, 철학적 성과가 살아 숨 쉬는 이곳의 분위기입니다. 물론 그렇다고 볼로냐의 문화 예술을 만만하게 볼 생각은 전혀 없습니다.

〈마조레 광장의 넵튠 분수〉 볼로냐의 중심. 마조레 광장에 있는 넵튠의 분수입니다. 잠 볼로냐가 제작한 것입니다

볼로냐 특유의 회랑 거리를 지나 도착한 곳은 마조레 광장^{Piazza Maggiore}. 시청사를 비롯한 산 페트로니오 성당 등이 모여 있는 볼로냐의 중심지입니다. 나는 먼저 광장 중앙의 넵튠의 분수^{Fontana del Nettuno} 앞에 섭니다. 이 분수는 교황 피오 4세의 명령으로 잠 볼로냐가 제작한 16세기 매너리즘 양식의 작품입니다. 상대적으로 교황에 대한 반발심이 심했던 볼로냐에(지금도 이탈리아에서 좌파적 성향이 가장 강한 도시가 볼로냐라고 합니다.) 교황의 권위를 보여주기 위해 제작한 것이라고 하는데……. 사실 이 분수가 유명한 이유는 다른데 있습니다. 그것은, 좀 민망하긴 하지만 내 생각으로 세상에서 가장 야한 분수란 점입니다.

삼지창을 들고 엄청난 위용을 자랑하는 넵튠의 모습 아래 조각된 바다의 요정, 세이렌들. 그녀들이 너무나도 선정적인 자세로 앉아 있는 것입니다. 보는 사람이 다 민망할 정도죠. 때마침 사춘기를 갓 넘긴 남학생 몇 명이 세이렌 상들을 보고 킥킥대며 지나갑니다. 덕분에 아무도 없는 광장 한 가운데

서 나 혼자만 얼굴이 붉게 물듭니다.

아침 댓바람부터 너무 야한 조각을 본 탓일까요? 이후 볼로냐의 일정이 자꾸 엇나가기 시작합니다. 파사드 위쪽이 미완성으로 남아있는 당당한 모습의 산 페트로니오 성당도, 시청사 부속 박물관도 문을 열지 않았습니다. 어쩔 수 없이 볼로냐의 상징과도 같은 두 개의 탑, 아시넬리와 가리센디 탑 Le due Torri : Garisenda e degli Asinelli으로 발길을 옮깁니다.

지난 주 산 지미냐노에 잠시 언급했듯이 교황파와 황제파 사이에 피비린 내 나는 권력 투쟁이 벌어졌던 12-13세기 이탈리아. 그 시기 볼로냐 권력자 들도 탑 건축을 통해 자신들의 권위를 나타내었습니다. 그래서 약 200여 개 의 탑을 건립했다고 하는데 지금은 60여 개 정도의 탑이 남아 있다고 합니 다. 나는 그중 가장 유명한 아시넬리 탑에 오르기로 했습니다. 아시넬리 탑

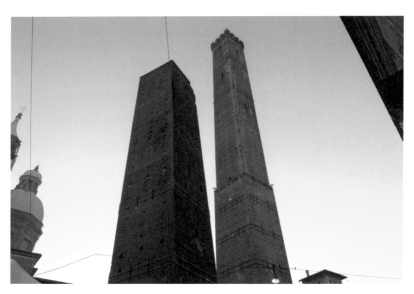

〈아시넬리 탑, 가리센다 탑〉 볼로냐의 상징, 두 개의 탑입니다. 아시넬리 탑은 그보다 훨씬 키가 작은 가리센다 탑과 나란히 서 있습니다. 가리센다 탑은 건축 중 기울어지기 시작해서 지금처럼 미완성의 모습으로 남게 되었습니다.

옆에는 건축 중 기울기 시작해 지금까지 미완성으로 남아있는 가리센다 탑이 나란히 서 있습니다.

이탈리아에 와서 거의 매일 높은 곳에 오르다 보니 이제 이골이 날만도 한데 여전히 좁고 가파른 계단을 오르는 것은 힘이 듭니다. 더구나 이 탑은 꼭 대기까지 낡고 좁은 나무 계단과 다리가 이어져 있어 다리도 후들거리고 평소보다 더 많이 힘듭니다.

탑 위에서 아침 햇살 속에 빛나는 시가지를 보니 볼로냐가 생각보다 큰 도시란 것을 알 수 있습니다. 그리고 "붉은 도시"란 별명답게 전체적으로 붉은 톤의 건물들이 도심에 가득합니다. 하지만 대도시의 이미지가 강해서 그런지 피렌체나 산 지미냐노 같은 곳에 느꼈던 감흥보다는 조금은 아쉬운 느낌입니다.

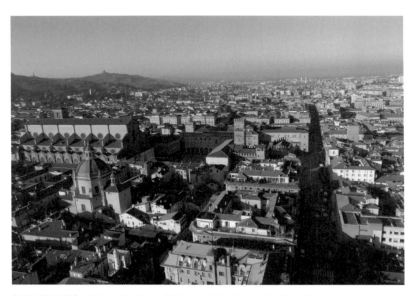

〈볼로냐의 전경〉 아시넬리 탑에서 바라본 볼로냐의 전경입니다. "붉은 도시"란 별명답게 전체적으로 붉은 톤의 건물들이 도심에 가득합니다. 하지만 대도시의 이미지가 강해서 그런지 피렌체나 산 지미냐노 같은 곳에 느꼈던 감흥보다는 조금은 아쉬운 느낌입니다.

볼로냐 대학과 국립 회화관

이제 발길은 다시 볼로냐 대학 안에 있는 볼로냐 국립 회화관^{Pinacoteca Na-}
_{zionale di Bologna}으로 향합니다. 대학이라곤 하지만 유럽의 다른 대학들이 그
렇듯이 어디까지가 대학이고 어디까지가 시가지인지 구분할 수 없습니다.
단지 젊은 학생들이 좀 많아지고, 벽 곳곳이 그래피티와 낙서, 대자보들로
지저분해지면 거기가 바로 대학 건물인 셈입니다.

잘 아시는 바와 같이 볼로냐 대학은 세계에서 가장 오래된 대학 중 하나입
니다. 교육 기관으로서 공식 문서에 처음 등장한 것이 1088년이었으니 실제
로는 그보다 더 오래 되었겠지요. 특히 신성 로마 제국의 황제 프리드리히 1
세가 1158년 칙령을 통해 교육기관으로 인정한 후로는 외부의 압력을 받지
않고 독립적으로 발전할 수 있는 학문과 연구의 전당으로서의 지위를 다지
게 되었습니다. 볼로냐 대학은 그 당시로서는 혁명적일 정도로 진보적인 색
채를 띠고 있었는데, 11세기 후반 무렵에 벌써 여성이 수업을 들었고 심지어
그 학생이 강의를 진행했다는 이야기가 있을 정도입니다.

최고^{最古}의 대학인만큼 출신 인물들의 면면도 화려합니다. 단테, 페트라르
카, 에라스무스, 코페르니쿠스 등 중세를 극복하고 근대의 기틀을 마련했던
인물들로부터 최근의 루이지 갈바니, 마르코니와 같은 과학자들 그리고 파
시스트 독재자인 무솔리니도 볼로냐 대학 출신입니다.

대학생들의 활기를 여기저기서 느끼다 보니 어느새 국립 회화관에 도착
했습니다. 그런데!!! 어쩐 일인지, 국립 회화관 문이 굳게 닫혀 있습니다. 어
떤 공고문도 붙어 있지 않고 그냥 닫힌 상태입니다. 나 말고도 회화관을 찾
은 여러 명의 여행객들이 문이 닫힌 사실을 알고는 어리둥절해 하며 발길을
돌립니다. 그리고 그들 중엔 (아마 수업을 들으러 온 것 같았는데) 문이 닫
힌 회화관 앞에서 환호를 지르는 학생들도 있었습니다. 세상 어디를 가나 학

〈볼로냐 대학의 그래피티〉 유럽의 다른 대학들이 그렇듯이 어디까지가 대학이고 어디까지가 시가지인지 구분할 수 없습니다. 단지 젊은 학생들이 좀 많아지고, 담벼락 여기저기가 그래피티와 낙서, 대자보로 지저분해지면 거기가 바로 대학 건물인 셈입니다.

생들이 가장 좋아하는 건 휴강인가 봅니다.

그나저나 나는 우두망찰했습니다. 볼로냐에서의 일정이 계속 꼬여가기 때문입니다. 예정보다 일찍 아시넬리 탑에 올라갔다 온 탓에 국립 회화관에서 많은 시간을 보낼 계획이었는데 그마저도 어긋난 것입니다. 한국에서 예매한 밀라노 행 기차는 저녁 6시 이후. 그전까지는 어떻게든 볼로냐에서 시간을 보내야 합니다.

어떻게 될 지 몰라 회화관 앞 광장 벤치에 앉아 한 시간 가까이 떨었지만 문은 여전히 열리지 않았습니다. 될 대로 되라하는 심정으로 대학 건물 아무 곳이나 일단 들어갔습니다. 그곳은 마침, "파인아트 컬리지"였는데 안내 데스크가 있습니다. 왜 회화관 문을 열지 않느냐고 했더니 오후 2시에 연다

고 합니다.

이럴 수가! 아직 2시간 가까운 시간을 그냥 보내야 합니다. 볼로냐의 다른 곳에 가볼까 하는 생각을 하다가, 결국 대학가에 있는 작은 카페에 자리를 잡았습니다. 그리고 잠시 글을 쓰다 E북을 열었습니다. 당연히 움베르토 에코의 《장미의 이름》입니다. 지금까지 《장미의 이름》을 몇 번이나 읽었을까요? 최소한 열 번은 읽었을 것입니다. 하지만 읽을 때마다 감탄하고 또 새로운 문장을 발견하는 기쁨을 느낍니다. 오늘은 바로 이 문장입니다.

"In omnibus requiem quaesivi, et nusquam inveni nisi in angulo cum libro.(내 이 세상 도처에서 쉴 곳을 찾아보았으되, 마침내 찾아낸, 책이 있는 구석방보다 나은 곳은 없더라.)" – 움베르토 에코《장미의 이름》중

다른 곳도 아닌 이곳 볼로냐에서 얻는 에코의 가르침은 그 울림이 더 크게 느껴집니다.

《장미의 이름》을 읽다 보니 어느새 시간이 훌쩍 흘러 가버렸습니다. 서둘러 카페에서 나와 국립 회화관으로 향합니다.

이탈리아 대부분 미술관이 그렇듯이 전시실의 시작은 중세 미술부터입니다. 밀라노행 기차 시간까지 얼마 남지 않았기 때문에 어쩔 수 없이 작품들을 빠르게 스쳐 지나갑니다. 그리고 무엇보다, 이곳 볼로냐 국립 회화관의 핵심은 볼로냐 화파Bolognese school 의 작품들이기 때문입니다.

르네상스 열풍이 끝나고, 고전의 답습과 일탈 사이에서 줄다리기하던 매너리즘 시기, 이곳 볼로냐에서는 로도비코 카라치Lodovico Carracci 1555-1619와 안니발레 카라치Annibale Carracci 1560-1609 등의 카라치 가문과 그들이 만든 아카데미아 델리 인카미나티Accademia degli Incamminati 미술학교를 중심으로 새

로운 화파가 형성됩니다. 이름하여 "볼로냐 화파". 그들은 르네상스 대가들의 작품의 특징을 체계적으로 연구해서 그 장점을 취하는 일종의 절충주의적 경향을 띠게 됩니다.

특히 안니발레 카라치는 로마에서 활약하던 시절, 베네치아 화파의 색채와 빛, 사촌형인 로도비코의 감정 표현, 라파엘로의 고전적 묘사 등을 종합하여 역동적이고 극적인 화풍을 개척하게 됩니다. 환상적이며 장식적인 바로크 양식의 탄생이죠. 비록 동시대의 영웅, 카라바조의 리얼리즘보다 살짝 저평가되긴 하지만 바로크 양식을 개척한 안니발레 카라치의 업적과 영향은 다음 세대로 이어져 미술사의 주요한 흐름이 됩니다.

볼로냐 국립 회화관 곳곳에는 이들 카라치 가문과 볼로냐 화파 거장들의 작품들이 전시되어 있습니다. 그런데 대단히 훌륭한 작품들인 것은 분명하지만 왠지 어디서 본 듯한 느낌, 말 그대로 "절충주의적" 화풍은 내 취향이

로도비코 카라치, 〈그리스도의 승천〉 외. 볼로냐 국립 회화관. 르네상스 대가들의 장점들을 연구하여 절충주의적 형태를 띠게 된 '볼로냐 화파'의 핵심적 작가 로도비코 카라치의 작품들입니다.

아닌 것 같습니다. 비슷비슷한 구도와 색채의 그림들을 계속 보다 보니 주제 넘게도, 너무 매끈하게 너무 잘 그려진 그림이란 느낌만 듭니다. 어쩔 수 없이 그들의 걸작들을 이름만 확인하고 지나갑니다. 로마에서 안니발레 카라치의 천장화를 만나지 못했던 것이 살짝 후회되기도 합니다.

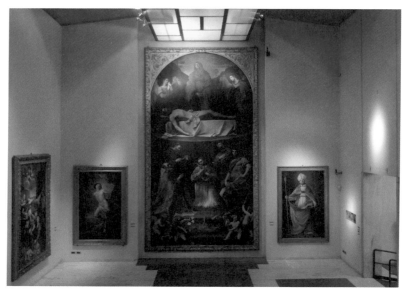

구이도 레니, 〈피에타 데이 멘디칸티〉 (중앙), 〈성 세바스티아노〉(왼쪽), 〈성 안드레아 코르시니〉(오른쪽). 볼로냐 국립 회화관. 리드미컬한 색채감과 부드러운 정조가 특징인 구이도 레니의 명작들이 개인전처럼 전시되어 있습니다.

하지만 독특한 개성이 살아 있는 구이도 레니Guido Reni 1575-1642의 작품들 앞에서는 발걸음을 멈출 수밖에 없습니다. 로마와 피렌체에서도 몇 번 만난 적 있는 볼로냐 화파의 슈퍼스타, 구이도 레니. 그를 상징하는, "하늘을 향해 고개를 살짝 들고 있는 아름다운 얼굴의 인물"들이 한 전시실을 가득 채우고 있습니다. 〈십자가형〉, 〈승리의 삼손〉, 〈성 안드레아 코르시니〉, 〈성 세바

스티아노〉, 〈죄 없는 이들의 학살〉, 그리고 초대형 작품인 〈피에타 데이 멘디칸티〉 등 리드미컬한 색채감과 부드러운 정조가 전시실을 가득 채우고 있습니다. 마치 구이도 레니의 개인전처럼 느껴질 정도입니다.

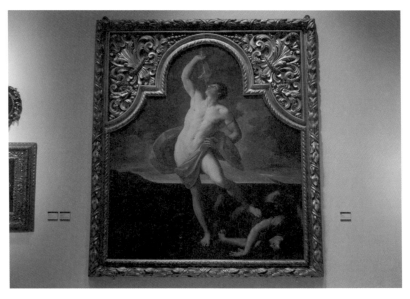

구이도 레니. 〈승리의 삼손〉. 볼로냐 국립회화관. 굉장히 폭력적인 장면인데 구이도 레니는 이처럼 특유의 이상화된 아름다움으로 묘사하고 있습니다.

특히, 〈승리의 삼손〉은 지금까지 봐왔던 구이도 레니의 다른 작품들보다 훨씬 강렬하게 다가옵니다. 성서 속 인물이지만 성인이 아닌, 마치 그리스 신화 속 헤라클레스와 같은 비극적 영웅인 삼손. 구이도 레니의 삼손은 근육질이지만 날씬하고 매끈한 몸매를 자랑하고 있습니다. 그는 자기가 죽인 블레셋인들을 밟고 무기인 당나귀 턱뼈를 든 채 승리의 포즈를 취하고 있죠. 생각해 보면 굉장히 폭력적인 장면인데 구이도 레니는 이처럼 특유의 이상화된 아름다움으로 묘사하고 있습니다.

그런데 이처럼 볼로냐 화파의 거장들의 작품이 가득한데 나는 또 라파엘로에 집중하고 말았습니다. 그것은 바로 회화관에 걸려 있는 유일한 라파엘로의 그림, 〈성 세실리아의 법열〉 때문입니다. 몇 번이나 언급했지만 나는 이곳 이탈리아에서 소름 돋는 전율을 자주 경험했습니다. 특히 라파엘로의 그림들은 만날 때마다 그랬죠. 이번에도 마찬가집니다.

몬테의 산 조반니 성당의 가족 소성당 제단화인 이 작품은 천상의 천사가 부르는 노래에 도취한 성녀 세실리아와 성인들을 묘사한 그림입니다. 아직 기독교가 공인되기 전인 3세기 초반의 로마 제국에서 순교한 성 세실리아는 흔히 "음악의 수호 성인"으로 불립니다. 그리고 그녀를 음악의 수호 성인의 위치에 올리게 된 데에는 라파엘로의 이 그림이 큰 영향을 끼쳤다고 합니다. 그런데 그림을 보면 좀 의아한 부분이 있습니다. 그녀의 발아래 음악을

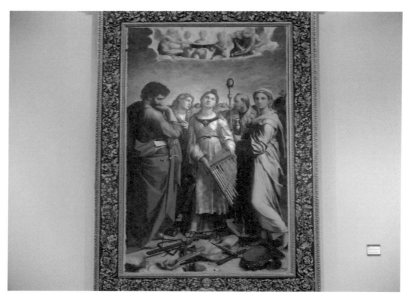

라파엘로, 〈성 세실리아의 법열〉, 볼로냐 국립회화관. 이 그림은 회화관에서 만난 유일한 라파엘로의 작품입니다.

상징하는 악기들이 처참하게 깨지고 부서진 채 버려져 있는 것이지요. 파이프 오르간을 손에 들고 있지만 거의 버리려는 것 같습니다. 음악의 수호 성인이 아니라 오히려 음악의 파괴자처럼 보입니다. 라파엘로는 도대체 왜, 이런 과격한 묘사를 했을까요?

여기서 자세히 봐야 할 것은 성녀 세실리아의 시선입니다. 그녀는 하늘을 바라보고 있습니다. 그곳에는 천사들이 합창을 하고 있죠. 그러니까 세실리아가 추구하는 것은 지상의 쾌락적 음악이 아니라 신의 영광을 찬미하는 천상의 음악이란 것입니다. 천상의 음악을 통해 말 그대로 "법열"의 경지에 빠진 것이지요. 그녀 주변에 있는 성 요한, 성 마리아 막달레나, 성 바울로 등 성인들은 세실리아의 "법열"의 증인이 되어 그녀를 성인의 경지로 올리고 있습니다. 그래서 이 그림 이후 수많은 예술가들이 성 세실리아를 음악의 (더 정확하게는 종교 음악의) 수호 성인으로 기리기 시작했던 것입니다.

이처럼 역설적인 화면 구성을 통해 주제를 표현한 라파엘로. 그 천재성에 감탄할 수밖에 없습니다. 물론 사실적이고 우아한, 그러면서도 조화로운 묘사는 말할 것도 없지요. 나는 라파엘로를 너무 사랑합니다.

마지막으로 언급할 작품이 하나 더 있습니다. 두 명의 여인이 화난 얼굴로(거의 욕하듯이) 한 곳을 바라보고 있습니다. 그녀들의 시선이 향하고 있는 곳, 그곳에는 한 남자가 벽에 대고 실례를 하고 있습니다. 그리고 그 남자 위 창문에는 고양이 한 마리가 남자를 화난 듯이 쳐다보고 있죠. 이 그림은 쥬세페 마리아 크레스피Giuseppe Maria Crespi 1665~1747가 그린 〈농장의 한 장면〉이란 작품인데, 말 그대로 17세기 시골 농장의 한 장면을 해학적으로 표현한 소품입니다. 특히 고양이의 화난 모습이 재미있고 인상적입니다.

쥬세페 마리아 크레스피, 〈농장의 한 장면〉, 볼로냐 국립회화관. 카메라 옵스큐라를 사용해 제작된 이 그림은 여러 면에서 소소한 즐거움을 줍니다.

그래서 급하게 구글링으로 작가와 작품에 대해 찾아봅니다. 그랬더니 이 작품에는 의외의 비밀이 있었습니다. 그것은 이 작품이 카메라 옵스큐라camera obscura를 사용해 제작되었다는 것입니다. 현재의 카메라의 원리와 같이, 암실에 빛이 들어올 수 있는 작은 구멍을 만들어 놓고 그곳을 통해 들어온 풍경을 캔버스에 그대로 그린 것이란 말이죠. 요즘 말로 하면 스냅 사진인 셈입니다. 작품에 대해 알고 나니, 나는 마치 다른 사람들이 알지 못하는 새로운 작품을 발견한 것처럼 기분이 좋아집니다. 꼭 거장의 위대한 작품이 아니더라도 이렇게 소소한 행복을 준다면 그것이 명작이 아닐까 생각해 봅니다.

크레스피의 그림을 끝으로 국립 회화관에서 나옵니다. 이미 해는 저물고 찬바람이 세차게 불어옵니다. 볼로냐에서의 짧은 1박 2일. 계획했던

일정들이 틀어져 아쉬움은 남지만 가슴을 덥혀주는 움베르코 에코의 가르침과 함께 다음을 기약합니다. 여행은 계속될 테니까요. 늦은 저녁을 급하게 먹고는 밀라노 행 밤기차에 지친 몸을 실었습니다.

〈볼로냐의 야경〉"회랑의 도시"라는 별명답게 도로 양 옆에 저처럼 회랑이 이어져 있습니다.

MEDIOLANVM

vulgo

S. Trinita

S. Ambrosio ad nemus

TABLE
des Convents Hostels
Palais Places &c.
se trouvent dans
GRANDE VILLE DE
MILAN.

Parvelli

5. 이탈리아의 자부심, 밀라노

ITALY

두 개의 미술관, 한 개의 성당, 그리고 최후의 만찬
다빈치와 미켈란젤로, 스포르체스코 성의 현기증
이탈리아는 역시 이탈리아, 토리노

두 개의 미술관, 한 개의 성당, 그리고 최후의 만찬

브레라 미술관 / 스칼라 극장과 두오모 / 암브로시아나 미술관 /

산타 마리아 델레 그라치에 성당

〈두오모 옥상에서 바라본 밀라노〉 이탈리아에서 가장 현대적인 도시, 밀라노. 도시의 상징인 두오모
옥상에서 바라본 밀라노의 모습입니다.

이탈리아에서 가장 현대적인 도시인 밀라노^{Milano}에서의 첫 날. 오늘은 이번 "이탈리아 미술 기행"의 가장 중요한 일정 중 하나인 레오나르도 다 빈치의 〈최후의 만찬〉을 만나는 날입니다. 〈최후의 만찬〉을 보기 위해서는 몇 달 전부터 예약을 하는 것이 필수입니다. 그리고 그나마도 한 번에 20명 내외로 15분 정도만 볼 수 있기 때문에 예약이 금세 차 버리기 일수죠. 나는 이번 여행에서 두 번 〈최후의 만찬〉을 만나려 합니다. 저녁에 한 번, 아침에 한 번. 오늘은 그 첫 번째로 저녁 만남이 기다리고 있습니다.

그런데 〈최후의 만찬〉을 만나기 전에도 만만치 않은 일정들이 기다리고 있습니다. 먼저 규모나 작품의 질적인 면에서 바티칸 박물관, 우피치 미술관과 함께 이탈리아 3대 미술관으로 불려도 손색없을 브레라 미술관과 다 빈치의 그림과 스케치, 라파엘로의 그림과 스케치가 있는 암브로시아나 미술관, 그리고 밀라노의 중심인 두오모까지 숨 쉴 틈 없이 달려야 합니다.

브레라 미술관

언제나처럼 아침 일찍 호텔에서 나와 첫 일정인 브레라 미술관^{Pinacoteca di Brera}을 향해 열심히 걷습니다. 옛 건물들이 시가지의 대부분을 차지하고 있는 피렌체나 시에나, 아시시 같은 작은 도시에 익숙해져서 그런지 로마에 비해서도 현대식 건물들이 즐비한 밀라노 거리는 걷는 기분부터 다릅니다. 더구나 부쩍 차가워진 아침 공기 때문인지 구글 맵을 통해 검색한 것보다 훨씬 더 멀게 느껴집니다. 걷기를 중심으로 이번 이탈리아 여행 일정을 짜기는 했지만 밀라노 같은 대도시에서는 대중교통을 이용

하는 것이 더 낫겠다는 생각도 듭니다.

그렇게 한참을 걷다보니 어느 순간 20대로 보이는 학생들이 바쁜 걸음으로 내 곁을 스쳐 지나갑니다. 그들의 목적지도 나와 같은 브레라 미술관. 아마 미술관과 같은 건물에 있는 브레라 아카데미의 학생들인 것 같습니다.

원래 예수회의 밀라노 본부 수도원이었던 이곳 브레라 미술관은 18세기 후반 합스부르크 왕조의 지원을 받으면서 문화와 예술을 위한 공간으로 바뀌게 됩니다. 예술 아카데미와 미술관이 활성화되기 시작한 것도 그 즈음입니다. 이어 북이탈리아를 점령한 나폴레옹이 밀라노를 이탈리아의 정치, 문화의 중심지를 발전시킬 계획으로 그간 약탈한 방대한 미술품들을 모아 1809년 현재의 브레라 미술관을 개관하죠. 이후 몇 차례의 위기를 겪은 브레라 미술관은 오늘날 우피치 미술관과 함께 이탈리아를 대표하는 미술관으로 성장하게 됩니다.

건물 1층의 아카데미를 지나 큰 계단을 오르니 미술관 입구가 나타납니다. 이른 아침이라 아직 찾아온 관람객이 거의 없습니다. 안내데스크를 지나자 〈브라만테 특별전〉이 우선 눈에 들어옵니다. 하지만 나는 특별전에 대한 정보를 전혀 가지고 있지 않았기 때문에 일단 계획한 대로 중세 미술 작품들부터 차근차근 훑어갑니다.

브레라 미술관에서는 꼭 봐야할 핵심적인 작품이 몇 있는데 그중 가장 먼저 만날 작품은 조반니 벨리니의 〈피에타〉입니다. 우피치 미술관에서 잠시 만났던 벨리니는 조르조네, 티치아노, 틴토레토, 베로네세 등 베네치아 화파의 스승이자 베네치아 회화의 아버지로 여겨지는 작가입니다.

그림은 왼쪽부터 성모 마리아와 십자가에서 막 내려진 예수, 제자 성요한의 모습입니다. 나는 그림을 보는 순간 세상 어느 그림이 저보다 슬

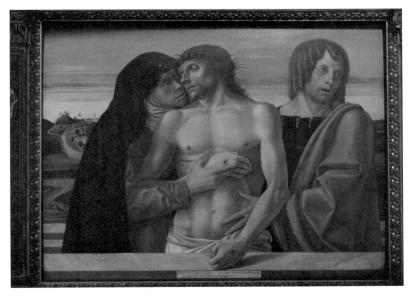

조반니 벨리니. 〈피에타〉. 밀라노 브레라 미술관. 베네치아 화파의 스승인 조반니 벨리니의 〈피에타〉. 자식을 잃은 어머니의 슬픔을 이처럼 잔잔하면서도 실감나게 묘사한 그림을 나는 보지 못했습니다.

풀 수 있을까 생각했습니다. 이제껏 다른 작품들에서는 한 번도 본 적이 없는 중년의 성모 마리아. 그녀는 싸늘하게 식은 예수의 몸을 안고는 아들의 얼굴에 자신의 얼굴을 부비고 있습니다. 그리고 못 박힌 상처가 그대로 드러난 아들의 손을 어루만지고 있습니다. 너무 많이 울어서 눈물마저 메말라 버린 어머니는 가여운 아들의 영혼을 마지막으로 위로하려고 "불쌍한 내 아들, 이제 편히 쉬려무나."라며 말을 건네는 것 같습니다. 자식을 잃은 어머니의 슬픔을 이처럼 잔잔하면서도 실감나게 묘사한 그림을 나는 보지 못했습니다.

그런가하면 성 요한은 슬픔을 겉으로 토해내고 있습니다. 반쯤 넋이 나간 채 시뻘건 눈으로 무언가 말하려는 것 같습니다. 자신을 가장 아꼈던 스승의 죽음을 도저히 받아들일 수 없다는 표정이죠. 그런데, 조반니 벨

리니 자신도 자기의 그림에서 그것을 느꼈던 것일까요? 사진에는 잘 드러나지 않지만, 벨리니는 아래로 내린 예수의 왼손 밑에 작은 글씨로 서명을 남겼습니다. 해석하면 이렇습니다.

부어 오른 눈에서 비애가 솟구칠 때, 벨리니의 그림도 눈물을 흘릴 것이다.

나 역시 눈물이 흘러서 그림을 계속 보고 있을 수가 없습니다. 진품이 주는 감동은 바로 이 지점이기도 합니다. 화집이나 도판으로는 작가와 그림의 감정을 이처럼 진실되게 느낄 수는 없을 것입니다.

한참을 〈피에타〉 앞에 서 있다가 잠시 마음을 다스린 후 〈피에타〉 뒤로 돌아갑니다. 그런데 나는 또 놀란 가슴을 쓸어내려야 했습니다. 그곳에 바로 안드레아 만테냐의 〈죽은 그리스도〉가 있는 것이 아닙니까? 생각보다 훨씬 작은 크기의 그림. 그리고 작품의 구도에 맞는 시선으로 감상할 수 있도록 허리 아래 전시해 놓은 그림. 〈피에타〉에서의 감정이 채 정리되지도 않았는데 눈앞에 〈죽은 그리스도〉가 모습을 드러낸 것입니다. 나는 또 온몸에 소름이 돋아 올랐습니다.

그림을 보면 이전까지 한 번도 보지 못했던 과감한 구도가 정말 충격적으로 다가옵니다. 인체를, 그것도 예수의 주검을 정면이 아닌 발아래에서 본 모습으로 묘사했다는 것부터 파격 그 자체입니다. 과도한 단축법으로 구성된 원근법은 얼핏 기괴하게 보일 정도입니다. 그런데 이런 비현실적 비례는 사실적인 묘사와 어울려서 보는 이로 하여금 충격과 비탄에 빠지게 합니다.

나는 먼저 못 자국이 선명한 예수의 두 발을 봅니다. 이미 염습을 마친

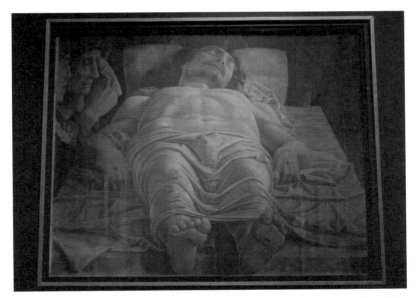

안드레아 만테냐, 〈죽은 그리스도〉, 밀라노 브레라 미술관. 조반니 벨리니의 매부이기도 한 만테냐는 이전까지 한 번도 보지 못했던 과감한 구도로 예수의 죽음을 묘사했습니다.

듯, 그 잔인한 상흔에는 당연히 있어야 할 핏자국이 보이지 않습니다. 그런데 그 때문에 못 자국은 오히려 더 사실적이고 아프게 다가옵니다. 그것은 힘없이 축 늘어진 두 손의 상처도 마찬가지입니다. 그리고 싸늘하게 식은 몸을 덮고 있는 얇은 천의 사실적인 주름을 지나, 더 이상 숨 쉬지 않는 가슴 너머로 고통 속에 죽어간 예수의 얼굴이 보입니다. 전혀 미화되지 않고 이상화되지 않은 사실적인 얼굴. 그 곁에는 역시 지극히 현실적인 얼굴의 성모 마리아가 비통한 눈물을 흘리고 있습니다. 어쩔 수 없이 신의 아들이 아닌 인간의 아들, 예수가 느껴집니다. 그래서 더 숙연해집니다.

이처럼, 더할 수 없는 비애를 전혀 새로운 기법과 사실적인 묘사, 은은한 색채로 그려낸 벨리니와 만테냐. 처남과 매부 사이인 이 두 사람의 손

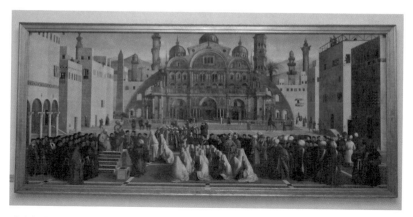

젠틸레 벨리니, 조반니 벨리니, 〈알렉산드리아에서 설교하는 성 마르코〉, 밀라노 브레라 미술관. 이 그림은 벨리니 형제가 함께 작업한 대작으로 이집트 알렉산드리아의 이국적인 풍광이 돋보입니다.

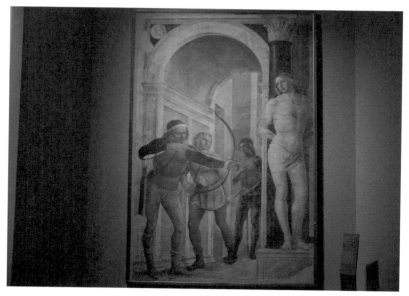

빈센초 다 포파, 〈성 세바스티아노의 순교〉, 밀라노 브레라 미술관. 브라만테 특별전에 전시된 이 작품은 화살을 맞고 순교한 성 세바스티아노의 모습을 담고 있습니다.

에 의해 베네치아 화파와 북이탈리아 르네상스는 시작됩니다.

미술관의 거의 들머리 부분에서 실로 엄청난 두 작품을 보고 나니 정신이 하나도 없습니다. 여유를 가지고 찬찬히 보려했던 브라만테의 특별전도 별 생각 없이 다시 스쳐 지나갑니다. 심지어 조반니 벨리니, 젠틸레 벨리니^{Gentile Bellini 1429?-1507} 형제가 공동으로 작업한 대작, 〈이집트 알렉산드리아에서 연설하는 성 마르코〉도, 빈센초 다 포파^{Vincenzo da Foppa 1425?-1516?}의 〈성 세바스티아노의 순교〉도 티치아노의 명작 〈성 히에로니무스의 참회〉도 멍한 상태로 바라봅니다. 그러다가 이래서는 안 되겠다 싶어 틴토레토 앞에서 겨우 정신을 차립니다. 틴토레토^{Tintoretto, Jacopo Robusti 1519-1594}의 명작, 〈성 마르코의 시신을 발견하다〉입니다.

이 그림은 성 잠피로 자선 단체의 주문으로 그린 그림인데 베네치아의 수호성인 성 마르코의 일화를 그린 틴토레토의 연작 중 하나입니다.(성 마르코 연작의 다른 작품들은 베네치아 아카데미아 미술관에서 만날 것입니다.) 그림의 내용은 한 무리의 베네치아 상인들이 이집트 알렉산드리아의 무덤에서 성 마르코의 시신을 도굴하여 베네치아로 옮겼다는 일화를 바탕으로 하고 있습니다.

한 화면에 여러 장면을 함께 배치한 이 그림은 베네치아 화파가 이룩한 성과에 틴토레토의 개성이 더해져 독특한 느낌을 줍니다. 우선 화면 오른쪽에 한 무리의 사람들이 시신 한 구를 내리고 있습니다. 하지만 그림의 주인공인 성 마르코의 시신은 이미 발견되어 왼편 아래쪽에 앞서 만난 만테냐의 〈죽은 그리스도〉처럼 단축법으로 묘사되어 누워 있죠. 그 혼란스러운 순간에 기적이 일어납니다. 시신의 발치에 서서 손을 뻗고 서 있는 한 남자. 그는 시신들을 뒤지고 있는 상인들에게 스스로 자신의 존재를 알리고 있는 성 마르코의 현신입니다. 그리고 기적의 순간, 화면 오른

편 아래쪽의 한 남자는 오랫동안 자신을 사로잡고 있던 악마가 하얀 연기로 변해 사라져 가는 또 다른 기적을 경험하고 있습니다.

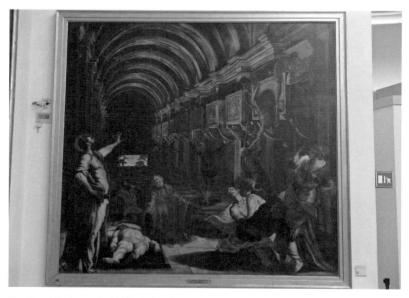

틴토레토. 〈성 마르코의 시신을 발견하다〉. 밀라노 브레라 미술관. 르네상스가 추구했던 균형과 조화를 넘어 격정적이고 극적인 구도를 제시한 틴토레토의 대표작 성 마르코 연작 중 하나입니다.

틴토레토는 이 기적의 순간을 중앙이 아니라 왼쪽에 치우친 소실점 속에 배치하고 있습니다. 르네상스가 추구했던 균형과 조화를 넘어 격정적이고 극적인 구도를 제시한 것이죠. 틴토레토는 또 스승 티치아노가 추구했던 밝고 선명한 색채가 아니라 어둡고 짙은 색을 사용하고 있습니다. 그것도 거친 붓 터치로 말이죠. 그림에 작가 자신의 감정까지 투영하고 있는 것입니다. 바야흐로 매너리즘 시대입니다.(매너리즘과 틴토레토에 대해서는 베네치아 편에서 좀더 자세히 말하겠습니다.)

틴토레토의 그림 이후 차근차근 작품들을 살펴봅니다. 그런데, 내가

길을 잘못 잡았기 때문일까요? 길쭉하게 이어진 한 전시실에 들어갔더니 갑자기 몇 백 년 시간을 훌쩍 뛰어넘어 근현대 작가들의 작품들이 나타나기 시작합니다. 데스크에서 받은 안내 책자를 급하게 펴 봅니다. 알고 보니 이 전시실은 주로 20세기 초반에 활동했던 작가들의 작품을 전시하고 있는 예지 컬렉션^{Collezione Jesi}이라고 합니다.

이탈리아에 오기 전 나에게 수많은 도움을 주었던 여행 선배들. 그들의 경험담 중에는 이런 말이 있습니다. "미안한 말이지만, 이탈리아 근현대 미술 작품들은 사실 좀 시시해 보인다. 왠지 근현대 작가들은 선조들의 영광에 비해 날로 먹는 느낌이다." 그런데 나도 마찬가지입니다. 르네상스, 바로크 거장들의 엄청난 작품들을 계속 접하다 보니 간혹 만나는 근현대 작품들은 우선 관심도부터 떨어집니다. 무엇보다 이탈리아 근현대 미술에 대한 내 지식이 얕기 때문이겠지요. 그래서 이전 다른 미술관에서도 근현대 작품들은 시간을 핑계 삼아 대충 훑어보고 지나간 적이 많습니다. 그래서 이곳 예지 컬렉션에서도 하나하나 살펴보면 무시하지 못할 명작들을 그냥 슬슬 훑어보며 지나갑니다. 하지만 목이 긴 여인의 초상으로 유명한 모딜리아니^{Amedeo Modigliani 1884~1920}가 그린, 같은 파리파^{École de Paris} 화가 〈모이즈 키슬링의 초상〉이나 이탈리아 미래주의의 대표 작가 움베르토 보초니^{Umberto Boccioni 1882~1916}의 〈아케이드에서의 싸움〉 등 몇몇 작품에는 눈길이 가지 않을 수 없습니다. 넋 놓고 다니다간 일생에 한 번 볼까 말까한 명작들을 (그것들이 너무 많은 탓에) 그냥 지나쳐 버리기 쉬운, 이 이탈리아는 한정된 시간의 여행자에겐 정말 잔인한 나라입니다.

예지 컬렉션을 나와 다시 본 전시실의 동선을 따라 이동합니다. 그러다 문득 유난히 화려한 그림들에 눈이 갑니다. 〈성 삼위일체와 성모 마리아 대관〉, 〈작은 초와 성모 마리아〉, 〈성 모자와 성인들〉 등 모두 카를

움베르토 보초니, 〈아케이드에서의 싸움〉, 밀라노 브레라 미술관. 특별 전시실인 '예지 컬렉션'에서는 이 작품 같은 이탈리아 근현대 작가들의 작품들을 만날 수 있습니다.

로 크리벨리Carlo Crivelli 1430?-1493?란 작가의 그림들입니다. 20대 후반 무렵 나름 서양미술사를 열심히 공부한다고 했는데, 거의 처음 들어보는 작가입니다. 어쩔 수 없이 급하게 구글링을 해 봅니다. 아니나 다를까 만테냐, 조반니 벨리니 등과 비슷한 시기 활동한 초기 베네치아 화파입니다.

그런데 크리벨리의 그림은 다른 베네치아 화파의 자연스러운 색채 표현에 국제 고딕 양식의 장식적 요소를 더 한 것이 특징입니다. 눈을 뗄 수 없이 선명한 색채와 지나치게 섬세해서 오히려 사실성이 떨어지는 선묘, 그리고 장식을 위해 동원된 갖가지 소품과 온갖 장신구로 치장된 의복까지, 요즘 말로 화려함의 "끝판 대장"을 보는 것 같습니다. 순정 만화나 컴퓨터 게임 속의 캐릭터 같은 인물들은 아름다움과 화려함을 위해 사실성은 아예 포기한 것처럼 보입니다.

카를로 크리벨리. 〈성 삼위일체와 성모 마리아의 대관〉. 밀라노 브레라 미술관. 초기 베네치아 화파의 대표 작가 중 한 명인 크리벨리는 장식적인 경향의 국제고딕양식을 여전히 고수하고 있습니다.

카를로 크리벨리. 〈성 모자 상〉. 밀라노 브레라 미술관. 선명한 색채와 화려한 장식이 돋보이는 크리벨리의 그림들은 마치 화려함의 "끝판 대장"을 보는 것 같습니다.

특히 작품 중간에 열쇠나 장신구 같은 실제 사물을 배치했는데 그것이 사실감과 화려함을 더해주고 있습니다. 말하자면 크리벨리는 파피에콜레나 콜라주의 창시자인 셈입니다. 나는 이곳 브레라 미술관에서 새로운 보석이라도 발견한 것처럼 기분이 좋아져서 카를로 크리벨리의 작품들을 보고 또 봅니다. 아는 만큼 보이기도 하고, 걷는 만큼 보이기도 하고, 관심을 가지는 만큼 보이기도 합니다.

크리벨리의 그림 이후 또 다른 보석을 만날까 차근차근 그림들을 훑어보다가 다시 라파엘로 앞에 섭니다. 〈성모 마리아의 결혼식〉입니다. 이 작품은 라파엘로가 스무 살을 갓 넘긴 1504년에 그린 초기 작품으로 아직 스승 페루지노의 영향에서 벗어나지 못한 시기에 제작된 것입니다. 페루지노의 동

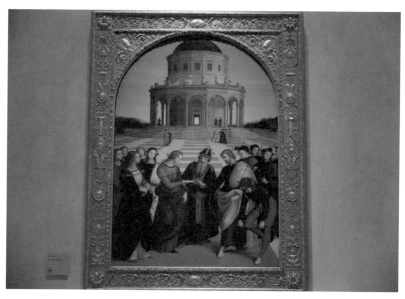

라파엘로, 〈**성모 마리아의 결혼식**〉, 밀라노 브레라 미술관. 갓 스무살을 넘긴 라파엘로의 이 작품은 완벽한 구도와 부드러우면서도 섬세한 묘사로 전성기 르네상스의 시작을 알리는 작품이라 할 수 있습니다.

명의 그림과 구도도 비슷합니다.

그림의 내용은 사제의 주례 하에 성 요셉이 마리아의 손가락에 결혼반지를 끼워주는 장면인데 성 요셉 오른쪽의 남자들은 다른 남편 후보자들입니다. 전설에 따르면 수많은 남편 후보들 중 마른 나뭇가지에 꽃이 핀 사람이 마리아의 남편이 되었다고 합니다. 그림을 자세히 보면 성 요셉이 들고 있는 나무에만 꽃이 피어 있죠. 그리고 성 요셉 곁에서 실망한 나머지 자신의 나무를 무릎에 대고 부러뜨리고 있는 청년의 모습이 재미있습니다.

그림은 우선 정확한 원근법으로 묘사된 건물 앞에 남녀 인물들이 좌우 대칭을 이루고 서 있는 것이 눈에 들어옵니다. 그리고 라파엘로 특유의 부드러우면서도 섬세한 인물 묘사도 빼놓을 수 없지요. 전성기 르네상스의 시작을 알리는 작품으로 손색이 없습니다. 자세히 보면 건물 가운데 부분에 라파엘로 자신의 이름이 적혀 있는 것을 발견할 수 있는데 이미 스승을 뛰어넘은 라파엘로의 재기발랄함과 자신만만함을 보여주는 부분이라 하겠습니다.

라파엘로의 그림 바로 옆 벽에는 피에로 델라 프란체스카의 〈신성한 대화〉가 걸려 있는데 이 또한 명작입니다. 전형적인 르네상스 양식의 교회를 배경으로 성모 마리아가 아기 예수를 안고 있고 뒤에 성인들과 천사들이 둘러서 있으며 한 사람이 무릎을 꿇고 경배하고 있죠. 이 사람은 그림을 주문한 우르비노의 공작 페데리코 다 몬테펠트로. 피렌체 우피치 미술관에 있는, 아내와 함께 약간은 우스꽝스럽게 그려진 옆모습 초상화의 주인공인 그 우르비노 공작입니다. (참, 그 그림도 피에로 델라 프란체스카가 그린 것입니다.)

이 그림은 우선 원근법의 전문가답게 한 치의 오차도 없이 수학적으로 정밀하게 구성된 건물이 먼저 눈에 들어옵니다. 화려하지만 깔끔하게 정리된 그 건물의 정중앙, 조개 모양의 장식 앞에 계란 모양의 장신구가 걸려 있습니다. 모두 탄생과 부활을 상징하는 것이지요. 그런데 왼쪽 아래 성 세례 요

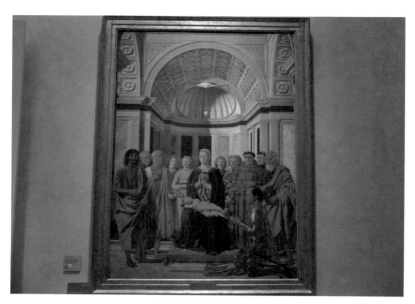

피에로 델라 프란체스카, 〈신성한 대화〉, 밀라노 브레라 미술관. 원근법과 기하학의 대가 피에로 델라 프란체스카가 그의 후견인 우르비노 공작 페데리코 다 몬테펠트로를 위해 그린 작품입니다.

한의 지팡이가 그 부활의 계란을 가리키고 있습니다. 그 지팡이는 삼각형 구도의 한 변을 이루고 있기도 하지요. 그런가 하면 성 세례 요한의 오른손은 아기 예수로 향하고 있는데 예수의 가슴에는 수난을 상징하는 붉은색 산호 목걸이가 걸려 있습니다. 말하자면 삼각형 구도 속에 예수의 탄생과 수난, 부활의 상징을 모두 표현한 것이지요. 마지막으로 삼각형 구도의 오른쪽을 차지하고 있는 주문자인 몬테펠트로 공작의 기도하는 손 역시 아기 예수로 향하고 있습니다. 용병 대장 출신이지만 은퇴 후 그 스스로 르네상스인의 삶을 살았던 몬테펠트로 공작의 자의식을 보여주는 작품이라 하겠습니다.

꼭 봐야할 명작들이 숨 쉴 틈 없이 계속 이어집니다. 이제 또 빼놓을 수 없는 작가, 카라바조를 만납니다.

예수가 부활한 날 저녁, 예수를 알아보지 못하고 동행하던 두 제자가 엠

마오의 한 여관에서 예수와 함께 식사를 하게 됩니다. 예수는 빵을 들고 찬미를 올린 후 제자들에게 빵을 떼어 나누어 주죠. 그 순간, 새롭게 눈을 뜬 두 제자는 예수를 알아보게 됩니다. 바로 〈엠마오에서의 저녁 식사〉입니다.

　기독교에서 예수의 부활은 탄생보다 오히려 더 큰 종교적 의미를 지니고 있습니다. 조금 거칠게 말하면 예수의 신성은 부활을 통해서 획득된 것이죠. 그래서 제자들이 예수의 부활을 인지하고 받아들이는 순간은, 예수가 종교적 신앙의 대상으로서 인식되는 첫 장면이라 할 수 있습니다. 그 첫 장면을 상징하는 사건이 바로 〈엠마오에서의 저녁 식사〉입니다.

　카라바조의 이 그림은 런던 내셔널 갤러리에 있는 동명의 그림의 또 다른 버전인데 두 그림을 비교해서 보는 것도 재미있습니다. 화보로만 본 내셔널

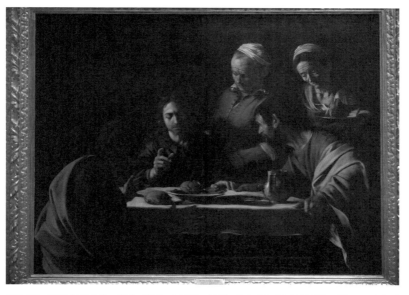

카라바조, 〈엠마오의 저녁 식사〉. 밀라노 브레라 미술관. 제자들이 예수의 부활을 처음으로 알게 된 장면을 묘사한 이 그림은 런던 '내셔널 갤러리'에 있는 카라바조의 동명의 그림과 좋은 대비를 이루고 있습니다.

갤러리의 그림에 비해 브레라 미술관의 그림은 좀 더 집중력이 느껴집니다. 내셔널 갤러리 버전이 훨씬 밝은 화면과 선명한 색채로 사실적 묘사를 중시했다면 이 브레라 미술관 버전은 내면에 충실한 느낌이죠.

카라바조 특유의 어두운 조명 속에서 인물들은 좀 더 서민적으로 변했고 식탁 위의 음식들도 더 소박해졌습니다. 그림 중앙의 예수와 뒤늦게 예수를 알아보는 두 제자, 그리고 오른쪽 위 여관 주인 부부 모두 평범한 얼굴들입니다. 게다가 언제부턴가 카라바조의 그림에서 성인들을 상징하는 광배 nimbus마저 사라진 탓에 성경에 대한 지식이 없는 상태로 그림을 보면 평범한 일상의 한 장면을 극적으로 묘사한 것처럼 보입니다. 그래서 어찌 보면 그림의 내용과 어울리지 않게 약간의 비애감도 느껴집니다. 살인 사건 이후의 도피 생활로 정신적 육체적으로 황폐해졌던 카라바조의 내면이 투영된 것이 아닌가 하는 생각도 듭니다. 카라바조는 역시 만나는 작품마다 많은 질문을 던져 줍니다.

카라바조를 뒤로 하고 수많은 명작들을 스쳐 지나는데 문득 한 그림이 또 눈에 들어옵니다. 세 폭으로 이루어진 대작인데 한 눈에 보아도 범상치 않은 그림입니다. 패널의 왼쪽에는 〈아기 예수의 탄생〉을, 중앙에는 〈동방박사의 경배〉 그리고 오른쪽에는 〈이집트로의 도피〉를 그려놓았습니다. 네덜란드 출신의 얀 드 베이르 Jan de Beer 1475-1520의 작품처럼 보이는데 정확하지 않은 듯 명패에 물음표가 붙어있습니다. 하지만 작품 자체만 놓고 보아도 충분히 오래 감상할 만한 가치가 있습니다. 이어서 눈을 돌리자 이제는 굳이 이름을 확인하지 않고도 누구의 작품인지, 누구를 그린 것이지 알만한 그림이 나타납니다. 독특한 개성을 지닌 매너리즘 화가, 엘 그레코의 〈성 프란체스코〉입니다.

명작들은 숨 쉴 틈도 주지 않고 이어집니다. 브론치노의 〈넵튠 상〉과 루

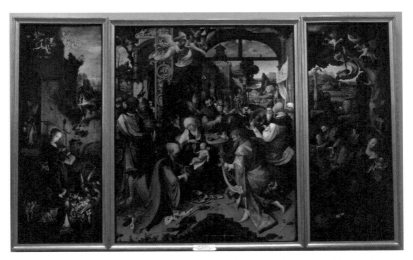

얀 드 베이르? 〈아기예수의 탄생〉(좌) 〈동방박사의 경배〉(중앙) 〈이집트로의 도피〉(우), 밀라노 브레라 미술관. 네덜란드 출신의 얀 드 베이르의 작품처럼 보이는데 정확하지 않은 듯 물음표가 붙어 있습니다.

벤스의 명작 〈시링크스를 추격하는 목신 판〉, 그리고 며칠 후 내가 직접 목격하게 될 카날레토 Antonio Canaletto 1697–1768 의 〈베네치아, 산 마르코 광장의 전망〉까지. 브레라 미술관은 괜히 이탈리아 3대 미술관이 아니었습니다.

이제 거의 마지막 전시실에서 도착했습니다. 연대순으로 전시실이 이어져 있으니 이곳에서는 또다시 이탈리아 근현대 작가들의 작품을 만날 수 있습니다. 그런데 아무리 근현대 작품들이라 해도 이번만은 그냥 대충 훑어보고 지나칠 수 없습니다. 왜냐하면 신고전주의에서 낭만주의로의 이행에 결정적인 역할을 한 프란체스코 하예즈 Francesco Hayez 1791–1882 를 만나야 하기 때문입니다.

브레라 아카데미의 원장이기도 했던 프란체스코 하예즈. 섬세하면서도 감각적인 그의 작품들 중에 단연 눈길을 끄는 것은 〈키스〉입니다. 강렬하기 그지없습니다. 어쩌면 현대의 영화나 드라마의 모든 낭만적 키스신의 원형

이 이 작품이 아닐까 하는 생각도 듭니다. 그림인데도 그저 부러울 따름입니다. 하지만 이 그림 〈키스〉에는 단순히 남녀 간의 사랑만 묘사되어 있는 것이 아닙니다. 정열적인 키스의 주인공인 젊은이는 사실 오스트리아–헝가리 제국과의 전쟁에 참전하는 이탈리아 민병대 병사입니다. 두 사람의 입맞춤은 사실 이탈리아의 통일을 예고한 애국적인 작품이었던 것이죠.

그것은 하예즈의 〈키스〉와 가까운 곳에 있는, 하지만 그와는 정반대의 느낌이 담긴 그림을 통해서도 확인할 수 있습니다. 제롤라모 인두노^{Gerolamo} ^{Induno 1825–1890}라는 낯선 작가의 〈슬픈 예감〉이란 그림입니다. 작가는 생소하지만 그림은 얼핏 화집에서 본 기억이 납니다. 잠옷 차림으로 침대에 앉아 있는 소녀. 연인과의 이별을 예감한 탓일까요? 그녀의 표정은 어둡습니다.

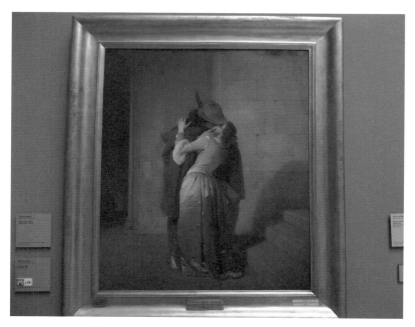

프란체스코 하예즈, 〈키스〉, 밀라노 브레라 미술관. 신고전주의에서 낭만주의로의 이행에 결정적인 역할을 한 하예즈의 〈키스〉는 제목처럼 강렬하게 다가옵니다.

제목처럼 뭔가 슬픈 예감에 빠진 느낌이죠. 그런데 자세히 보면 그녀의 뒤편 벽에 낯익은 그림이 한 점 걸려 있습니다. 바로 프란체스코 하예즈의 〈키스〉입니다. 그리고 그림 옆에는 가리발디의 흉상이 놓여 있습니다. 그러고 보니 그림의 내용이 대충 이해가 됩니다.

열정적 키스를 나누었던 소녀의 연인은 어느 날 아침 소녀를 버려둔 채 길을 나섰습니다. 그가 향한 곳은 리소르지멘토 Risorgimento, 이탈리아 통일 운동를 주도하는 가리발디의 민병대입니다. 소녀는 자신을 내버려둔 채 혁명 운동에 나선 연인을 걱정하며 저토록 슬픈 표정을 짓고 있는 것입니다. 하지만 소녀의 슬픈 예감은 비극으로 끝날 것 같지는 않습니다. 햇빛이 들어오는 열린 창문. 그곳에 혁명의 승리를 상징하는 바리케이드가 그려져 있기 때문입니다. 이후에 알고 보니 제롤라모 인두노는 화가 이전에 이탈리아 통일 운동에 헌신했던 혁명가였습니다. 이렇게 내용을 이해하니 그림이 훨씬 더 감동적으로 다가옵니다.

이제 브레라 미술관의 마지막 작품을 만납니다. 펠리차 다 볼페도 Giuseppe Pellizza da Volpedo 1868-1907의 〈홍수(인간의 홍수)〉입니다. 신새벽의 여명을 뚫고 마치 홍수처럼 쏟아져 나오는 사내들. 질서정연한 대열을 이루지는 않았지만 왠지 모를 당당함이 느껴지는 이들은 한 눈에도 노동자, 농민들임을 알 수 있습니다.

차티스트 운동과 1848년 혁명, 파리 코뮌을 거치면서 역사의 전면에 등장하기 시작한, 이른바 "제4계급". 볼페도의 그림은 이들 제4계급의 행진이 단순한 시위나 폭동이 아니라 대홍수처럼 거스를 수 없는 새로운 역사의 시작임을 암시하고 있습니다. 그런 점에서 대열의 앞에 선 여인의 모습은 많은 것을 생각하게 합니다. 그녀가 행진에 동참함으로써 새로운 역사는 평등과 연대에 뿌리를 두고 있다는 것을 알 수 있습니다.

제롤라모 인두노, 〈슬픈 예감〉, 밀라노 브레라 미술관. 뭔가 슬픈 예감에 빠진 소녀의 뒤편 벽에 하예즈의 〈키스〉가 걸려 있습니다. 그리고 그림 옆에는 가리발디의 흉상이 놓여 있죠. 어떤 의미가 있을까요?

또한 그녀는 아기를 안고 있습니다. 그동안 이탈리아에서 수없이 많이 보아온 소재 '아기를 안고 있는 여인'. 그렇습니다. 그녀는 바로 성모 마리아의 현신인 것입니다. 중세 이래 천상의 존재로서 신성한 사랑을 상징해 온 성모 마리아. 그녀가 동참함으로써 이들의 행진에는 또 하나의 시대적 가치가 부여됩니다. 그것은 "박애"입니다.

볼페도는 새 시대를 상징하는 이 그림을 완성하고 3년 후, 똑같은 소재와 구도로 훨씬 더 사실적인 그림을 다시 제작합니다. 그리고 그 그림에는 〈홍수〉와 같은 은유적 제목이 아닌 새로운 제목을 당당히 붙입니다. 바로 〈제4계급〉입니다. (이 그림은 밀라노 20세기 박물관^{Museo del Novecento}에서 만날 수 있습니다.)

볼페도의 그림을 끝으로 브레라 미술관을 나섭니다. 중세에서 시작하여

펠리차 다 볼페도, 〈홍수(인간의 홍수)〉, 밀라노 브레라 미술관. 역사의 전면에 등장하기 시작한, 이른 바 "제4계급"의 행진을 당당하게 묘사하고 있습니다. 볼페도는 이 그림과 똑같은 구도의 사실적인 그림을 제작하고 "제4계급"이라는 제목을 붙입니다.

르네상스와 바로크를 거쳐 20세기 초반의 작품들까지 말 그대로 알차게 관람한 것 같아 기분이 좋습니다. 로마나 피렌체와는 또 다른 밀라노 미술의 자부심도 느껴집니다.

스칼라 극장과 두오모

브레라 미술관에서의 감동을 간직한 채 밀라노 거리를 걷습니다. 그리고 잠시 후, 아쉬움이 무척 큰 스칼라 극장^{Teatro alla Scala} 앞에 섭니다. 이탈리아에 오기 전, 나는 스칼라 극장에서 작은 공연이라도 볼 수 있을까 하는 기대로 극장 홈페이지에 접속했습니다. 그리고 뜻밖에 내가 밀라노에 체류하는

동안 발레 〈호두까기 인형〉을 공연한다는 사실을 알게 되었죠. 스칼라 극장에서의 〈호두까기 인형〉 관람! 비록 구석자리라 하더라도 그 자체만으로 환상적인 경험이 될 것이란 기대가 생겼습니다. 구석자리는 가격도 생각보다 싼 편이었습니다. 예매 시작 날짜가 되어 다시 홈페이지에 접속했습니다. 그런데 어쩐 일인지 아무리 기다려도 예매 사이트가 열리지 않는 것입니다. 예매 사이트에 들어갔다가 나오기를 몇 시간 동안 반복하다가 잠이 들었고 다음 날 늦게 예매 사이트에 다시 들어가 보니 이미 예약은 다 차 있었습니다. 그때서야 나는 시차를 생각하지 않고 한국 시간으로 예매 시작 시간을 기다렸다는 것을 깨달았습니다. 정말 바보 같았지요. 혹시라도 대기 좌석을 기다려 보았지만 그것도 실패. 결국 스칼라 극장 공연 관람이라는 일생일대의 계획은 실패로 끝나고 말았습니다.

〈스칼라 극장〉 세계에서 가장 유명한 극장 중 하나인 밀라노의 스칼라 극장. 이번 여행에서 가장 아쉬운 부분 중 하나. 이 스칼라 극장에서 〈호두까기 인형〉을 볼 수 있는 기회를 놓쳤다는 것입니다.

그렇게 깊은 실망감을 안겨준 스칼라 극장 앞에 서니 말 그대로 만감이 교차합니다. 더구나 스칼라 광장 가운데 있는 레오나르도 다 빈치 상만 그런 내 우울함을 달래 줍니다. 포도를 따 먹지 못한 우화 속 여우의 심정이 이해가 됩니다. 쓸쓸한 발걸음을 옮겨 화려한 쇼핑몰, 비토리오 엠마누엘레 2세 갤러리아 ^{Galleria Vittorio Emanuele II}를 통과합니다.

눈부시게 푸른 하늘 아래 넓은 광장. 수많은 사람들이 모여 있는 그 광장 너머엔 하늘만큼 눈부신 건물이 우뚝 서 있습니다. 밀라노의 상징, 두오모 ^{Duomo di Milano}입니다. 밀라노의 두오모. 사진이나 영상으로 본 것보다 훨씬 더 화려하고 거대한 성당. 나도 모르게 입이 떡 벌어집니다. 지금까지 살아 오면서 이렇게 화려한 건물을 본 적이 없습니다. 고딕 양식의 다른 건물들, 노트르담 대성당이나 쾰른 대성당이 어떨지는 모르지만 밀라노의 두오모는 내 생애 가장 화려한 건물입니다. 화려함도 화려함이지만 그 규모도 놀라울 뿐입니다. 왜 사람들이 고딕 양식을 입에 침이 마르도록 말하는지 비로소 알 것 같습니다.

고딕 양식. 이탈리아가 다른 유럽 국가에게 주도권을 남겨준 단 하나의 건축 양식이 바로 고딕 양식입니다. 이 양식은 프랑스의 산물이죠. 그래서 이탈리아 사람들은 그 시초가 로마가 아니라는 측면에서 고딕 양식을 천박하게 여겼습니다. 고딕^{Gothic}이란 말 자체가 변방의 이민족인 고트^{Goth}족이 가져온 천박한 문화라는 의미를 내포하고 있습니다. 하지만 13세기 무렵부터 토스카나 지방을 중심으로 적극적으로 고딕 양식을 받아들여 이탈리아 건축 예술의 한 자리를 차지하게 됩니다. 그런 점에서 볼 때, 밀라노의 두오모나 전에 보았던 시에나의 두오모는 이탈리아에서는 특별한 존재라 할 수 있죠. 두 성당 모두 이탈리아 고딕 건축의 자부심을 상징하는 건물이라 할 수 있습니다.

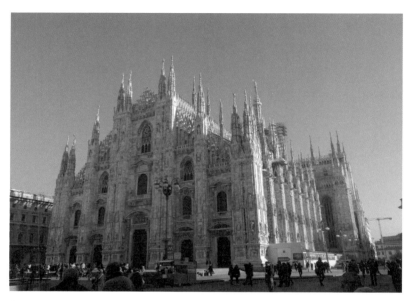

〈두오모〉 화려한 밀라노의 두오모. 고딕, 바로크, 신고전주의 양식의 종합체입니다.

밀라노의 두오모는 14세기 후반 그러니까 1386년에 짓기 시작했는데 처음에는 당연히 지금과 같은 모습이 아니었습니다. 이후 자그마치 500년이라는 세월에 걸쳐 천천히 완공되었는데, 밀라노가 1535년부터 1713년까지는 스페인, 이후 1815년까지는 프랑스의 지배를 받았기 때문에 여러 양식이 두오모에 혼합되어 있을 수밖에 없습니다. 특히 지금 같은 화려한 파사드, 즉 전면부의 모습은 나폴레옹의 지시로 보나팡테르에 의해 1809년에 완성된 것입니다. 말하자면 밀라노의 두오모는 고딕, 바로크, 신고전주의 양식의 종합체인 것입니다.

두오모 전체를 장식하고 있는 3000개 이상의 조각과 수많은 첨탑들과 기둥들은 일일이 찾아보기도 버거울 정도입니다. 계속 보다 보니 정녕 인간이 만든 건물이 맞는지 의심스러울 지경입니다. 어떤 이들은 지나치게 화려하

〈두오모 파사드 부조〉 밀라노의 두오모는 눈길이 가는 모든 곳에 이처럼 화려한 조각들로 장식되어 있습니다.

기만 할 뿐, 여러 양식이 복잡하게 혼합되어 건축사적 의미는 부족하다고 평가하기도 합니다. 하지만 건축학적 소양이 부족한 평범한 여행자 눈에는 그 자체로 500년이라는 역사를 떠안고 있는 두오모가 저처럼 빛나게 서 있는 것만으로도 황홀할 따름입니다.

이제 두오모의 실내로 들어가 봅니다. 순간 나는 거대한 침엽수림에 들어온 것 같은 착각에 빠졌습니다. 수 백 년 된 메타세쿼이아 나무처럼 쭉쭉 뻗은 돌기둥들이 숲을 이루고 있는 것입니다. 화려한 스테인드글라스를 통해 들어온 태양빛만 간간히 기둥과 벽을 비춰줄 뿐, 내벽을 장식하고 있는 그림도 제대로 보기 힘들 정도로 두오모 내부는 어둡습니다.

그런데 그 어둠이 오히려 두오모를 더 두오모답게 느끼게 해 줍니다. 더할 나위 없이 화려한 외관이 신의 영광을 위한 것이라면, 이 어둠은 경건하

〈두오모의 기둥들〉 수 백년 된 메타세쿼이어 나무처럼 쭉쭉 뻗은 돌기둥들이 숲을 이루고 있는 밀라노의 두오모 내부입니다.

고 엄숙한 기도를 위한 것일 테니 말입니다. 경건한, 기둥의 숲을 따라 조심스레 발걸음을 옮깁니다. 두오모를 찾은 수많은 여행자들도 이 분위기에 압도당한 듯 말소리도 삼갑니다.

어둡지만 두오모 곳곳을 장식하고 있는 수많은 미술 작품들 중 가장 눈길을 끄는 것은 마르코 다그라테Marco d'Agrate 1504?-1574?가 조각한 〈성 바르톨로메오 상〉입니다. 성 바르톨로메오는 예수의 12제자 중 한 명이지만 성경에도 거의 언급되지 않은 특이한 인물입니다. 그런데 그의 모습이 지금까지 봐왔던 다른 르네상스 조각상들과는 확연한 다릅니다, 살가죽이 벗겨진 채 근육만 남은 충격적인 모습. 인체의 해부학적 지식을 탐구하던 당시의 분위기를 반영한 것일까요? 그런 면이 전혀 없지는 않겠지만, 이 그로테스크한 조각상은 성 바르톨로메오의 순교와 상관있습니다. 성 바르톨로메오는 실

마르코 다그라테, 〈성 **바르톨로메오 상**〉, 밀라노 두오모. 온 몸의 살가죽이 벗겨진 채로 십자가에 매달려 순교한 성 바르톨로메오의 모습을 이처럼 그로테스크하게 묘사해 놓았습니다.

제로 온 몸의 살가죽이 벗겨진 채로 십자가에 매달려 순교했다고 합니다.

어떤 과정을 거쳐 이 조각상이 이곳 밀라노의 두오모에 자리 잡은 것인지 알 수는 없지만 곡면으로 이루어진 기둥들과 함께 오로지 근육만으로 묘사된 성 바르톨로메오 상은 강렬한 이미지로 남을 것 같습니다.

실내를 나와 두오모 뒤편에서 엘리베이터를 타고 지붕으로 향합니다. 한 걸음 한 걸음 가파른 계단을 통해 올랐던 피렌체의 두오모 쿠폴라에 비하면 더할 나위 없이 편합니다. 하지만 오랜 세월을 바쳐 두오모를 세운 수많은 이들의 땀과 열정을 너무 쉽게 스쳐지나가는 것 같아 죄송스러운 기분도 듭니다.

엘리베이터에서 내려 두오모 위를 걷습니다. 그런데 문득 이탈리아에서의 첫날이 떠오릅니다. 분명 두 발로 로마를 딛고 있는데도 비현실적인 공간

을 걷는 느낌. 밀라노의 두오모 지붕도 마찬가지입니다. 한 번도 본 적 없는, 아니 상상하지도 못한 풍경이 눈앞에 펼쳐진 것입니다.

섬세한 돌조각 장식물들, 소라 조개를 비롯한 갖가지 동물 형상, 물결 형상, 구름 형상, 꽃잎 형상 그리고 기하학적 형상들이 패턴을 이루며 끊임없이 이어집니다. 첨탑 구석구석, 기둥 하나하나, 난간 사이사이 작은 틈만 있으면 어김없이 돌조각 장식물들이 자리 잡고 있습니다. 지금까지 나는 고딕 성당의 첨탑이 이름처럼 뾰족한 줄로만 알았습니다. 그런데 그게 아닙니다. 밀라노 두오모의 첨탑들 꼭대기는 모두 성인들의 조각상이 서 있습니다. 이육사의 시 〈절정〉에서처럼 "한 발 재겨 디딜 곳 없는" 그 날카로운 끝에서 푸른 하늘을 배경으로 밀라노를 내려다보는 수 백 명의 성인들. 끊임없이 이어지는 그 경건한 직립들. 그 자체로 천상의 풍경을 옮겨 놓은 것 같습니다. 그랬습니다. 이토록 섬세한 조각들이 모여, 이처럼 거대한 아름다움을 만들기 위해서, 정말 그렇게 500년이란 긴 세월이 필요했던 것입니다.

언제부턴가 우리는 그런 식의 사고를 강요받아 왔습니다. "서양은 저런데 우리 동양은 이렇다." 그러면서 한 편으로는 서양 문화의 부족한 부분과 동양 문화의 우수한 부분을 비교했죠. 차이를 발견함으로써 우리의 정체성을 찾으려 했고 그것을 통해 부족한 자긍심을 키우려 했습니다. 오랜 식민주의의 결과로, 왜곡되고 일그러진 오리엔탈리즘이 우리 속에 알게 모르게 내재되어 있었던 것은 아닌지 의심스럽습니다. 하지만 이 밀라노의 두오모 같은 문화유산을 바라보면 그런 이분법적 시각이 얼마나 단편적인 사고인지 알 수 있습니다. 그것을 완성하기 위해 피땀과 열정을 쏟았던 이들의 치열한 예술 정신에는 동, 서양의 차이가 없는데 말입니다. 밀라노 두오모의 눈부신 섬세함을 감탄할 수 있는 눈이라면, 부석사 무량수전의 단정하면서도 자연스러운 곡선에서 따뜻함을 발견할 수도 있습니다. 박수근 작가의

〈나무와 두 여인〉을 보고 슬픔이 묻어나는 소박하고 깊은 정을 느낄 수 있다면, 고흐의 〈까마귀가 있는 밀밭〉에서 절망적 비애로 가득한 황금빛 밀밭을 발견할 수도 있습니다.

하늘의 별만큼이나 다양하고 개성 넘치는 문화 예술 작품들. 그들이 알게 모르게 서로 영향을 주고받으며 형성된 네트워크를 특정한 양식으로 묶어내는 것까지는 어느 정도 이해할 수 있지만, 그 모든 차이와 다양성을 깡그리 무시하고 서양 예술, 동양 예술의 틀로만 해석하려는 접근방식은 그래서 동의하기 힘듭니다. 강요된 프레임이 아닌 맨눈과 맨가슴으로 예술 작품을 대하는 것. 그것이 스스로를 끊임없이 혁신해 나가려 했던 위대한 예술가에 대한, 이 거대한 두오모의 작은 한 부분을 장식하는 것만으로 자신의 삶과 피땀을 바쳐야 했을 이름 없는 석공에 대한 최소한의 예의입니다.

〈두오모 지붕으로 오르는 도중〉 비현실적인 공간을 걷는 느낌. 밀라노의 두오모 지붕도 마찬가지입니다.

전 세계에서 몰려온 수많은 여행자들이 추억 만들기에 열중하고 있는 밀라노의 두오모 지붕. 그 눈부신 하늘 아래에서 이런 주제 넘는 생각에 빠져 있다 보니 어느새 배가 고파 옵니다. 생각해 보니, 호텔에서 부실한 조식을 먹은 후 지금까지 물 한 모금 마시지 않고 달려왔습니다. 지붕에서 내려와 두오모 정면 앞 계단에 자리 잡고 앉아 어제 기차 안에서 산 샌드위치를 먹습니다. 아니나 다를까 주변으로 비둘기들이 몰려듭니다. 하지만 이번에는 그들에게 내 식사를 나눠줄 수 없습니다. 양도 적었지만 무엇보다 아직 소화하지 못한 두 개의 중요한 일정을 위해서 속을 든든히 채워 두어야 하기 때문입니다.

〈두오모 지붕의 장식〉 섬세한 돌조각 장식물들. 소라 조개를 비롯한 갖가지 동물 형상. 물결 형상. 구름 형상. 꽃잎 형상 그리고 기하학적 형상들이 패턴을 이루며 끊임없이 이어집니다.

〈첨탑 위의 성인들〉 날카로운 끝에서 푸른 하늘을 배경으로 밀라노를 내려다보는 수 백 명의 성인들. 끊임없이 이어지는 이 경건한 직립들. 그 자체로 천상의 풍경을 옮겨 놓은 것 같습니다.

암브로시아나 미술관

두오모 광장의 수많은 인파를 헤치고 암브로시아나 미술관^{Pinacoteca Am-}으로 향합니다. 밀라노 대주교 페데리코 볼로메 추기경이 그의 수집품을 기초로 도서관과 함께 1618년에 건립한 이 미술관에는 명화들 말고도 레오나르도 다 빈치의 메모들과 라파엘로의 스케치를 만나 볼 수 있습니다. 르네상스 천재들이 남긴 고민의 흔적들을 만날 수 있는 곳이지요. 하지만 너무 큰 기대를 가지고 간 탓일까요? 암브로시아나 미술관은 나에게 적지 않은 실망감을 안겨 주었습니다.

가장 먼저 만나보려 했던 라파엘로의 〈아테네 학당〉 스케치가 아무리 찾아도 보이지 않습니다. 직원에게 물어보니 2년 후에나 다시 외부 공개할 방침이라고 합니다. 스케치지만 실제 바티칸에 있는 벽화와 똑 같은 크기로 그린 그림입니다. 수 백 장의 종이를 정교하게 붙여서 그린, 그 자체로 사실적

라파엘로, 〈**아테네 학당 스케치**〉 (부분), 밀라노 암브로시아나 미술관. 바티칸 박물관 '서명의 방'에 있는 '아테네 학당'의 스케치로 실제와 같은 스케치한 것입니다. 하지만 실물을 볼 수 없어서 위키미디어 이미지로 대체합니다.

이고 아름다운, 어찌 보면 원작보다 더 값진 그림일 수도 있는데 볼 수 없다니 큰 실망이 일어납니다.

그런데 그 실망감 때문에 다른 그림들이 눈에 잘 들어오지 않습니다. 다른 곳 같으면 얀 브뤼헐의 작품들에 소름이 돋았을 텐데 왠지 기운이 탁 꺾인 느낌입니다. 조금은 씁쓸한 기분으로 계속 관람을 이어갑니다. 화려한 모자이크로 장식된 계단을 올라 이탈리아 위인들의 흉상이 있는 회랑을 지나니 어느 순간 전시실과는 전혀 다른 형태의 방이 나타납니다. 바로 암브로시아나 도서관^{Biblioteca Ambrosiana}입니다.

세계 최초의 공공도서관으로 알려진 이곳에서 우리는 레오나르도 다 빈치를 만날 수 있습니다. 먼저 〈음악가의 초상〉을 봅니다. 밀라노 대성당의 합창단장 프란치노 가푸리오의 초상으로 알려진 이 그림은 다 빈치가 남긴

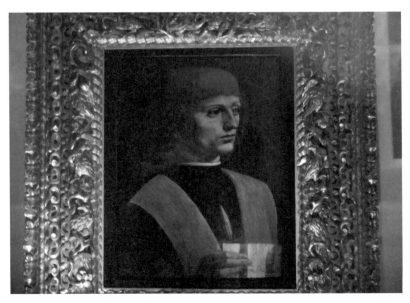

레오나르도 다 빈치의 〈음악가의 초상〉, 밀라노 암브로시아나 미술관. 밀라노 대성당의 합창단장 프란치노 가푸리오의 초상으로 알려진 이 그림은 다 빈치가 남긴 유일한 남성 초상화입니다.

유일한 남성 초상화입니다. 그런데, 〈모나리자〉나 〈담비를 안고 있는 여인〉 등 다 빈치의 다른 초상화에 비해 훨씬 덜 알려졌고, 그림 자체도 미완성이라 그런지 얼마 되지도 않는 다른 관람객들 대부분은 그냥 스쳐 지나갑니다. 다 빈치의 작품 중 어쩌면 가장 대접받지 못하는 그림이 아닐까 하는 생각도 듭니다. 하지만 역시 기억해야 될 것은 이 그림 〈음악가의 초상〉이 예술가를 아직 기술자로 생각하던 시기에 그려진 예술가 초상화란 사실입니다.

〈음악가의 초상〉에 이어 드디어 다 빈치의 메모들, 〈코덱스 아틀란티쿠스Codex Atlanticus〉를 만날 차례입니다.

다 빈치는 30년이 넘는 세월 동안 머릿속을 스쳐갔던 모든 생각의 단편들을 메모로 남겼다고 합니다. 개인적인 상념에서 우화, 철학적 명상, 문학, 음악, 미술, 수학, 천문학, 인체, 기계 장치, 무기 등 말 그대로 없는 게 없을 정

레오나르도 다 빈치, 〈**코덱스 아틀란티쿠스**〉(부분), 밀라노 암브로시아나 미술관. 1119 페이지에 이르는 다 빈치의 메모들을 폼페오 레오니가 집대성해서 만든 것이 '코덱스 아틀란티쿠스'입니다.

〈암브로시아나 도서관〉 암브로시아나 미술관과 함께 이어져 있는 암브로시아나 도서관은 세계 최초의 공공도서관이었습니다. 좌우에 레오나르도 다 빈치의 메모 〈코덱스 아틀란티쿠스〉가 저 멀리 중앙에 카라바조의 정물화 〈과일바구니〉가 전시되어 있습니다.

도로 다양한 분야의 아이디어를 빼곡히 기록해 두었지요. 1119 페이지에 이르는 다 빈치의 그 메모들을 폼페오 레오니가 집대성해서 만든 것이 〈코덱스 아틀란티쿠스〉입니다.

지금 내 눈 앞에 있는 다 빈치의 메모는 지난 2009년부터 2015년까지 6년 동안 24회에 걸쳐 1119페이지 전체를 공개하는 전시회의 거의 마지막 부분입니다. 설명을 듣고 나니 라파엘로의 스케치를 보지 못한 아쉬움이 살짝 누그러집니다. 가장 오래된 공공도서관의 고서들이 뿜어내는 짙은 책 향기 속에서 다 빈치의 메모들을 하나하나 정성스레 살펴봅니다.

잘 알겠지만 왼손잡이였던 다 빈치는 암호문처럼 메모를 남긴 것으로 유명합니다. 거울에 비춰봐야 올바른 문장이 될 수 있도록 오른쪽부터 글을 쓴

다거나, 문장 사이에 전혀 다른 맥락의 단어들을 삽입하여 그것들만으로 새로운 문장을 만들기도 했죠. 그래서 다 빈치의 메모만 전문적으로 연구하는 사람이 있을 정도입니다. 메모만으로는 당연히 내용을 알 수 없는 나는 옆에 있는 안내문만 참고합니다. 그런데 그나마도 영어가 짧은 탓에 몇 번이나 아이패드로 사전을 뒤져 봅니다. 그래도 어떻습니까? 대체불가능의 천재, 다 빈치의 오리지널 메모를 눈앞에 마주한다는 것만도 가슴 뛰는 경험입니다. 그런데 다 빈치는 심지어 겸손하기까지 합니다. 삶의 황혼기 무렵 다 빈치는 "나는 나에게 주어진 시간을 허비했다."는 메모를 남겼다고 합니다.

그렇게 다 빈치의 메모들을 하나씩 살피다보니 조명이 들어오지 않는 어두운 곳에 낯익은 그림 한 편이 나타납니다. 그것은 카라바조의 <과일 바구니>입니다. 다 빈치의 메모들과 함께 있는 카라바조의 <과일 바구니>. 너무나 뜬금없는 전시입니다. 더구나 가까이서 확인할 수도 없을 정도로 멀리 전시해 놓았습니다. 말했듯이 조명이 아예 없어서 작품을 제대로 볼 수가 없습니다. 어떻게 섬세한 묘사가 일품인 카라바조의 그림을 어떻게 이 따위로 전시해 놓았는지 한심할 정도입니다. 물론 임시로 옮겨 놓은 전시인 것 같긴 하지만, 라파엘로의 스케치를 만나지 못한 것까지 다시 떠올라 실망감이 커집니다.

사실 카라바조의 <과일 바구니>는 이탈리아 최초의 정물화입니다. 그동안 인물화나 성화의 한 구석을 장식하는데 불과했던 정물을 당당히 작품의 주인공으로 내세운, 의미 있는 작품이란 말이죠. 자세히 보면 알록달록 탐스러운 과일들 대부분이 조금씩 시들거나 벌레 먹은 상태로 묘사되어 있습니다. 로마 바르베리니 국립 미술관에서 만났던 손톱에 때가 끼고 병든 바쿠스가 떠오릅니다. 신까지도 그렇게 현실적으로 묘사했던 카라바조의 리얼리즘 정신은 정물화에도 이처럼 살아 있는 것입니다. 그런데, 이렇게 중요한

카라바조, 〈과일 바구니〉. 밀라노 암브로시아나 미술관. 이탈리아 최초의 정물화인 〈과일 바구니〉. 그런데 조명도 거의 없는 곳에, 제대로 확인할 수도 없는 먼 거리에 전시해 놓아서 위키미디어 이미지로 대체합니다. 위키미디어 커먼스.

그림을 이런 열악한 환경에서 볼 수밖에 없다니, 이탈리아에 와서 지금까지 느껴본 적 없는 가장 큰 실망감이 밀려옵니다.

하지만 여행은 계속 되어야겠지요? 아쉬움 가득한 암브로시아나 미술관을 뒤로 하고 이제 오늘의 하이라이트를 만나러 갑니다.

산타 마리아 델레 그라치에 성당

암브로시아나 미술관에서 다 빈치의 〈최후의 만찬〉을 만날 수 있는 산타 마리아 델레 그라치에 성당^{Chiesa di Santa Maria delle Grazie}까지는 천천히 걸어

도 20분 남짓. 하지만 예약 시간 30분 전에는 도착해서 티켓으로 교환하고 순서를 기다려야 한다고 합니다. 나는 거의 마지막 순서로 예약했기 때문에 시간 여유가 좀 있긴 하지만 산타 마리아 델레 그라치에 성당의 다른 곳도 둘러보려고 좀 더 서둘렀습니다.

앞서 말했듯이 나는 이번 이탈리아 여행에서 〈최후의 만찬〉을 두 차례 만날 예정입니다. 한 달이라는 그리 길지 않은 일정 속에 같은 곳을 두 번이나 방문한다는 것은 시간 낭비라 생각 할 수도 있습니다. 그리고 그림 한 편 보는 게 뭐 그리 큰일이냐고 물을 수도 있지요. 하지만 〈최후의 만찬〉을 만나기엔 15분이 너무 짧다는 생각이 들었습니다. 그리고 예약을 했지만 혹시 모를 변수가 일어나 〈최후의 만찬〉을 못 보지나 않을까 하는 걱정도 들었습니다.

무엇보다, 소중한 것은 되풀이해서 보고 듣는 내 성향도 한몫 했습니다. 그 고약한 성향 때문에 오래전 〈감은사지 3층 석탑〉을 얼마나 많이 만났는지 모릅니다. 부석사는 또 얼마나 자주 갔을까요? 봄, 여름, 가을, 겨울 4계절은 말할 것도 없고, 비 오는 날은 비 오는 날이라서, 맑은 날은 눈부시게 맑은 날이라서 찾아 갔습니다. 해돋이를 보았기 때문에 해 질 무렵의 부석사도 만나야 했고, 가슴 설렌 사랑으로, 또 아픈 이별로 부석사를 찾기도 했습니다. 그러니 다른 작품도 아닌 〈최후의 만찬〉을 15분만 만나고 또 기약 없는 이별을 해야 하는 상황이 견디기 싫었던 것입니다. 그래서 볼 수 있는 한 최대한 오래, 많이 〈최후의 만찬〉을 만나려고 2번이나 예약한 것입니다.

초기 르네상스 건축의 거장, 브라만테^{Donato Bramante 1444-1514}의 솜씨가 살아있는 산타 마리아 델레 그라치에 성당. 예약 시각까지는 아직 시간이 많이 남았는데, 특유의 붉은 벽돌의 우아한 성당 건물이 눈앞에 나타나자 가슴이 마구 뛰기 시작합니다. 성당을 먼저 보려던 생각은 이미 저 멀리 사라

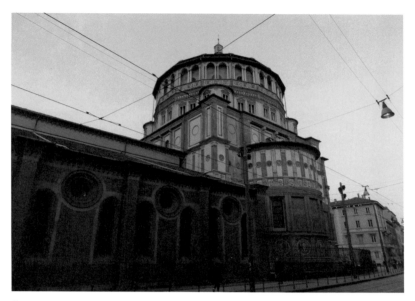

〈산타 마리아 델레 그라치에 성당〉 도미니크 수도회 소속의 산타 마리아 델레 그라치에 성당. 스포르차 가문의 일 모로의 명령으로 초기 르네상스 건축의 거장 브라만테가 정비한 성당입니다. 특유의 붉은 빛깔 벽돌이 눈에 들어옵니다.

졌고, 곧장 〈최후의 만찬〉을 만날 수 있는 부속 식당 건물로 향합니다. 예약을 하지 못한 수많은 여행객들이 혹시라도 예약 취소된 티켓을 구할 수 있을까 좁은 건물 안을 서성이고 있습니다. 나는 그 비좁은 틈을 헤집고 들어가 티켓으로 교환합니다. 부러운 듯 바라보는 눈길들. 나는 무슨 복권에라도 당첨된 듯 득의양양한 기분으로 그들 사이를 당당히 가로질러 나옵니다. 이제 남은 건 1시간입니다.

　우선 산타 마리아 델레 그라치에 성당 안으로 들어갑니다. 그런데 보수 공사 중이라 실내를 제대로 돌아볼 수 없습니다. 어쩔 수 없이 성당 한 구석에 자리를 잡고 〈최후의 만찬〉에 대한 자료를 읽으며 마음을 다독입니다.

　당시 밀라노를 지배하고 있던 것은 스포르차 가문. 조카의 권력을 찬탈한

〈최후의 만찬이 전시된 성당 부속 건물〉〈최후의 만찬〉은 산타 마리아 델레 그라치에 성당의 부속 건물인 식당에 전시되어 있습니다. 따라서 성당 입구가 아닌 바깥쪽 입구를 통해 전시실로 들어갈 수 있습니다.

야심만만한 로도비코 일 모로는 피렌체에서 온 한 예술가로부터 자기추천서를 받습니다. 그곳에는 교량, 하천 건설과 같은 토목 기술부터 탄약, 투석기, 전차 등의 무기 제조 기술은 물론이고 궁전 건축과 조각, 회화 등 모든 것을 해낼 수 있다는 자신만만한 내용이 담겨있었죠. 자천서의 주인공은 다름 아닌 레오나르도 다 빈치.

　일 모로는 이 당돌한 예술가에게 자기 애인의 초상화를 제작하게 합니다. 흔히 〈담비를 안고 있는 여인〉으로 알려져 있는 〈체칠리아 갈레라니의 초상〉(폴란드 크라쿠프의 차르토리스키 미술관 Czartoryski Museum 소장)이죠. 이후 다 빈치는 자신이 개발한 명암법 키아로스쿠로 기법과 스푸마토 기법을 이용하여 〈암굴의 성모〉(파리 루브르 박물관 소장)를 제작하고, 비록 프랑스의

〈최후의 만찬을 만나는 자리〉 식당의 중앙에서 좀 더 뒤로 떨어진 자리. 이곳에서 보면 다 빈치가 만들어낸 공간감을 확실히 느낄 수 있습니다.

밀라노 침공으로 완성하지는 못했지만 스포르차의 기마상을 의뢰받는 등 일 모로의 총애 속에 자신의 재능을 과시하며 승승장구하게 됩니다.

그 무렵, 앞서 언급한 바와 같이 브라만테에게 명하여 도미니크 수도회 성당, 산타 마리아 델레 그라치에 성당을 완공한 일 모로는 성당의 부속 식당 건물을 장식하기 위해 다 빈치에게 프레스코화를 주문합니다. 그렇게 탄생한 것이 바로 〈최후의 만찬〉입니다.

준비해 둔 자료들을 하나씩 읽다보니 어느새 시간이 훌쩍 가버렸습니다. 정해진 순서대로 줄을 서서 입장합니다. 작품 보존을 위해 인체에서 나오는 습기를 낮추어 준다는 대기실을 지나 드디어 〈최후의 만찬〉 앞에 섭니다.

이번 내 이탈리아 여행의 가장 중요한 순간 중 하나. 〈최후의 만찬〉! 나도 모르게 숨이 멎고 가슴이 떨립니다. 한 눈에 다 들어오지 않을 정도로 그림

이 큰 탓도 있겠지만 어쩐 일인지 내 눈은 초점을 잃고 그림 이곳저곳을 두서없이 바라보며 허둥댑니다. <최후의 만찬> 앞에 섰다는 이 '기막힌 사실' 때문에 몸이 말을 듣지 않는 것일까요? 하지만 나에게 주어진 시간은 불과 15분. 빨리 정신을 차려야 됩니다. 심호흡을 한 번 하고 다른 관람객들의 뒤편으로 향합니다. 그리고 멀리서 <최후의 만찬>을 봅니다. 그런데, 오히려 그곳이었습니다. <최후의 만찬>을 제대로 볼 수 있는 자리는 바로 그곳, 식당의 중앙에서 좀 더 뒤로 떨어진 자리였습니다.

우리는 흔히 <최후의 만찬>하면 예수의 머리 위에 있는 소실점을 말하면서 르네상스 회화의 원근법에 대해 설명합니다. 그런데 이 자리에서 보니 그 소실점이 단지 그림에서 뿐만 아니라 건물 벽과도 이어져 깊은 공간감을 만들어 내고 있습니다. 인물들 뒤편의 창과 풍경도 실제처럼 보이고 예수와 제자들도 함께 있는 것처럼 보입니다. 그제서야 나는 앞서 피렌체의 산 마르코 수도원에서 만난 기를란다요의 <최후의 만찬>도 그렇고, 이 그림이 수도원 성당 식당 안에 그려진 이유를 알 것 같습니다. 예수와 같은 자리에 앉아 식사를 하는 것 같은 느낌. 그것은 힘겨운 수도 생활을 이어가던 수도승들에게 무한한 자긍심을 주었을 것입니다. 그러면서 자신에 대한 제자의 배신을 이야기하는 장면을 묘사함으로써 수도승들의 마음도 다잡게 했을 것입니다.

이제 다시 <최후의 만찬> 앞으로 다가섭니다. 그리고 한 부분이라도 놓칠세라 읽었던 자료들을 떠올리며 하나하나 꼼꼼히 그림을 살펴봅니다. 자신을 배신할 제자가 있을 거라는 예수의 말에 놀라고 당황한 제자들. 때론 절망하기도 하고 분노하는 그들 사이에서 뻔뻔하게 돈주머니를 쥐고 있는 유다의 모습. 그들의 동작과 표정에서 심리를 읽을 수 있습니다. 이제 막 전성기를 맞기 시작한 르네상스. 조화로운 화면 구성과 해부학에 바탕을 둔 사실적인 인물 묘사에 관심을 두던 그 시기, 다 빈치는 벌써 인물들의 극적인 심

레오나르도 다 빈치, 〈최후의 만찬〉. 밀라노 산타 마리아 델레 그라치에 성당. 이제 막 긴장기를 맞기 시작한 르네상스 조화로운 구성과 해부학에 바탕을 둔 사실적인 인물 묘사에 관심을 두던 그 시기. 다 빈치는 밤새 인물들의 주정인 심리 묘사에 심리 관심을 두었습니다.

리 묘사에도 깊은 관심을 두었던 것입니다. 희미해진 지금의 상태로도 읽어 낼 수 있는 인물들의 심리. 다 빈치가 살던 시절에 〈최후의 만찬〉을 보았다면 정말 인물들 한 명 한 명이 모두 살아있는 듯한 느낌을 받았을 것입니다.

그런데, 익히 들어 알고는 있었지만 예상했던 것보다 훨씬 더 희미한 화면. 한 눈에 봐도 그림의 훼손 상태가 심각합니다. 누구 말처럼, 어쩌면 몇 세대 지나지 않아 더 이상 〈최후의 만찬〉을 볼 수 없을 지도 모를 정도입니다. 하도 많이 보수와 복원을 되풀이 하다 보니 다 빈치가 남긴 원화는 10퍼센트도 되지 않는다고 주장하는 사람도 있습니다.

사실, 그림의 상태가 이처럼 훼손된 가장 큰 이유는 다 빈치가 애초에 전통적 벽화 방식인 프레스코가 아닌 유화(혹은 템페라) 방식으로 그렸기 때문이라고 합니다. 다 빈치는 회반죽이 마르기 전 짧은 시간에 그날그날 정해진 분량의 작업을 빨리 마쳐야 하고, 또 화면을 억지로 나누어서 작업해야 됐던 프레스코 방식으로는 자신의 의도를 모두 표현할 수 없을 거라고 생각한 듯합니다. 그래서 훨씬 더 섬세한 묘사가 가능하고 다양한 색채를 구사할 수 있었던 유화 방식을 선택한 것이었죠. 하지만 그 선택이 불행의 시작이었습니다. 수도원 식당이라는 환경과 당연히 그림을 고려하지 않고 건축된 건물 벽체의 부실함으로 〈최후의 만찬〉은 다 빈치가 생존해 있을 때부터 이미 손상되기 시작했습니다. 이후 〈최후의 만찬〉의 역사는 예수의 삶처럼 고난의 역사 그 자체였습니다. 홍수와 침수, 전쟁, 서투른 보수 작업 등을 거치면서 〈최후의 만찬〉은 원래의 모습을 거의 잃고 말았죠.

지금 우리가 만날 수 있는 〈최후의 만찬〉은 최신 과학 기술의 도움을 받아 1999년에 전체적인 복원을 마친 결과물입니다. 그것도 15분 동안 20명 내외의 사람들만 볼 수 있죠. 그리고 습기를 제거하는 방에서 대기하는 시간도 필수입니다. 사진 촬영이 가능하긴 하지만 플래시는 터뜨릴 수 없습니

다. 하긴 어차피 〈최후의 만찬〉은 우리가 찍는 사진보다 화보로 보는 게 훨씬 더 선명할 테니 굳이 사진찍기에 몰두할 필요도 없습니다. 우리는 그저 〈최후의 만찬〉을 보고 느끼면 그만인 것입니다. 이제 남은 시간은 5분 남짓. 나는 온 신경을 집중해서 다시 하나하나 작은 부분도 놓치지 않으려고 노력합니다. 어쩌면 지금까지 〈최후의 만찬〉을 보기 위해서 살아온 것처럼, 숨 쉬는 시간조차도 눈물 흘리는 시간조차도 아깝습니다.

어떤 이들은 너무나도 유명한 그림이라 많이 봐 왔고, 실제로 보면 색채도 희미하고 많이 훼손되어서 생각보다 감동이 덜하다고 합니다. 하지만 나는 말하고 싶습니다. 그림은 보는 게 아니라 함께 호흡하는 거라고. 그림의 작가와 작품 속 주인공과 그림이 지나온 역사와 함께 말입니다. 나는 〈최후의 만찬〉에서 흘러나오는 다 빈치의 숨결과 예수와 제자들의 이야기와 이 그림을 지키고 되살리기 위해 수많은 이들이 흘린 피땀을 함께 느끼려고 노력합니다.

〈최후의 만찬〉의 감동을 안고 호텔로 돌아가는 길. 이번에는 걷지 않고 트램(노면 전차)에 올랐습니다. 이탈리아에서 가장 현대적인 도시, 밀라노. 이 곳에서 가장 오래된 교통수단인 1번 트램. 전통과 현대가 공존하는 도시, 밀라노의 야경 속을 흔들흔들 트램을 타고 천천히 숙소로 돌아가는 내 마음은 누구보다 행복합니다.

다 빈치와 미켈란젤로,
스포르체스코 성의 현기증

1번 트램과 다 빈치 과학 박물관 / 스포르체스코 성과 밤의 두오모

1번 트램과 다 빈치 과학 박물관

이른 아침의 밀라노는 밤새 품었던 초겨울 한기를 토해낸 듯 안개로 가득합니다. 다시 <최후의 만찬>을 만나기 위해 산타 마리아 델레 그라치에 성당으로 향하는 길. 나는 좀 더 빨리 도착하는 지하철 대신 1번 트램을 선택했습니다. 걷기를 위주로 한 여행이지만 밀라노 같은 대도시에서는 대중교통을 이용하는 것도 나쁘지 않습니다. 특히 이탈리아의 가장 현대적인 도시, 밀라노 시가지를 가장 소박한 방식으로 누비고 다니는 1번 트램은 여행자에게 지하철이나 버스로는 도저히 느낄 수 없는 감흥을 더해 줍니다.

호텔에서 두 블럭 남짓 걸어서 도착한 트램 정류장. 다른 얼굴과 다른 차림과 다른 목적이지만 일상을 시작하는 밀라노 사람들 사이에 끼어 트램에 오릅니다. 트램 자체는 오래되었지만 목재로 마감된 실내는 깨끗한 편입니다. 전구를 이용한 조명도, 밀라노인들의 손때가 묻은 철재 손잡이도 오래전 그대로입니다. 문을 여닫을 때마다 요란하게 덜컹거리는 나무문도 조금 시끄럽긴 하지만 정겹습니다. 무엇보다 아침 햇살과 밀라노의 풍경이 그대로 밀려들어오는 낡고 얇은 유리창은 밀라노의 과거와 현재를 함께 상영하

는 스크린처럼 느껴집니다.

〈1번 트램〉 이탈리아의 가장 현대적인 도시, 밀라노 시가지를 가장 소박한 방식으로 누비고 다니는 1번 트램은 여행자에게 지하철이나 버스로는 도저히 느낄 수 없는 감흥을 더해 줍니다.

　1928년에 운행을 시작한 밀라노의 트램은 90년 가까운 역사를 간직하고 있습니다. 세월의 변화에 따라 트램들에도 많은 변화가 생겼지만, 밀라노 중심부를 통과하는 1번부터 5번 노선엔 가장 오래된 트램들이 누비고 있죠. 심지어 1928년식 트램도 아직까지 운행 중이라고 합니다.

　지하철은 물론이고 버스에 비해서도 턱없이 느린 속도에, 여름이면 냉방도 되지 않는 실내, 실내외를 가리지 않고 요란하게 들려오는 소음. 더구나 트램 운행에 필수적인 전선이 거리곳곳에 거미줄처럼 걸려 있어 도시의 미관을 해친다고 볼 수도 있습니다. 이런 불편함과 단점에도 불구하고 밀라노가 이 오래된 교통수단을 고수하는 이유는 단 하나, 바로 "환경" 때문입니다.

100퍼센트 전기로 운행되는 트램은 배기가스를 배출하지 않습니다. 그리고 트램이 다니는 도로는 트램에 우선권이 있기 때문에, 느린 트램 속도를 견디지 못한 자동차들이 아예 진입 자체를 꺼리는 효과도 있습니다. 도심 혼잡통행료를 따로 부과할 필요가 없는 셈이지요.

효율성이란 바탕에 미적 감각을 결합시키기 마련인 현대 공공디자인의 기본 이념이 밀라노 1번 트램에는 적용되지 않습니다. 대신 전통과 환경, 그리고 감성이라는 문화적 코드가 결합되어 있죠. 과거의 것은 늘 낡은 것이고 항상 극복과 배제의 대상이 되어야 하는 환경에서 자라온 나에게 밀라노의 1번 트램은 그래서 더 신선하게 다가옵니다.

트램 제일 뒷자리에 서서 한참 동안 밀라노인들을 바라보다 눈을 돌려 거리를 봅니다. 막 떠오르기 시작한 아침 햇살 속에 때마침 최신식 도요타 택

〈1번 트램에서 본 밀라노〉 거리의 80년 된 1번 트램 뒤로 최신식 자동차가 느릿느릿 따라 옵니다.

시가 느릿느릿 트램을 따라 오고 있습니다. 과거와 현재, 전통과 첨단이 어떻게 공존해야 하는지 생각하게 되는 순간입니다.

그렇게 1번 트램을 타고 어제에 이어 다시 레오나르도 다 빈치의 〈최후의 만찬〉을 만납니다. 아직 문도 열지 않은 매표소 앞에 가장 먼저 서서 기다렸다가 예약 티켓을 받고, 가장 앞쪽에 줄을 섭니다. 그리고 어제보단 훨씬 여유로운 마음으로 〈최후의 만찬〉을 만납니다. 그런 내 정성을 알기라도 하는지 〈최후의 만찬〉은 어제의 감동을 고스란히 간직했다가 전해줍니다.

15분이라는 아쉽고 짧은 관람 시간은 금세 지나고, 이제 국립 레오나르도 다 빈치 과학기술 박물관Museo Nazionale Scienza e Tecnologia Leonardo da Vinci으로 향합니다.

미술 기행이 주목적이기 때문에 자세히 언급하기는 어렵지만, 이곳 다 빈

〈다 빈치의 헬리콥터 모형〉 다 빈치 과학 박물관에서는 다 빈치의 메모, 코덱스 아틀란티쿠스의 실물 모형들을 비롯한 그의 다양한 과학기술적 성과물들을 접할 수 있습니다.

치 과학박물관에서는 어제 암브로시아나 미술관에서 만난 다 빈치의 메모 코덱스 아틀란티쿠스의 실물 모형들을 비롯한 그의 다양한 과학기술적 성과물들을 접할 수 있습니다.

뿐만 아니라 〈파스칼 계산기〉, 〈갈릴레이의 망원경〉(1933년 새로 제작), 〈마르코니 무선 전신기〉, 〈에디슨 발전기〉 등 학창 시절 교과서에서 접했던 발명품들부터 〈애플2〉, 〈IBM-5150〉 같은 현대 퍼스널 컴퓨터의 초창기 모델과 각종 비행기, 군함, 잠수함들의 초기 모델들 등 르네상스 이후 근현대 과학 기술의 성과들을 방대한 규모로 전시해 놓아 보는 이의 감탄을 자아냅니다. 특히 박물관 한쪽에 전시된, 국립 중앙과학관(대전)에서 가져왔다는 실물 해시계, 〈앙부일구〉는 한국에서 온 여행자인 나를 깜짝 놀라게 합니다.

이렇게 사춘기 시절, 내 상상력을 자극했던 다 빈치의 성과물들을 만나고 다시 미술 기행을 이어가기 위한 걸음을 재촉합니다.

스포르체스코 성과 밤의 두오모

다 빈치 과학 박물관에서 나와 북쪽을 향해 걷다 보면 어느새 거대한 성벽이 우뚝 눈앞을 가로막습니다. 스포르체스코 성 Castello Sfozesco입니다.

서울의 경복궁 같은 도심지 성이자 궁궐인 스포르체스코 성은 원래 14세기 밀라노를 지배하고 있었던 비스콘티 가문의 궁전이었습니다. 그러던 것이 15세기 중반 용병 출신인 프란체스코 스포르차(일 모로)가 밀라노의 권력을 차지하면서 브라만테, 레오나르도 다 빈치 등 르네상스 건축가들의 힘으로 요새화된 성채의 모습을 띠게 된 것이죠. 현재의 스포르체스코 성은 2차 세계대전 중 폭격으로 파괴된 것을 개축한 것인데, 박물관과 갤러리, 컬렉션으로 사용되고 있습니다.

〈스포르체스코 성〉 서울의 경복궁 같은 도심지 성이자 궁궐인 스포르체스코 성은 2차 세계대전 중 폭격으로 파괴된 것을 개축한 것인데, 박물관과 갤러리, 컬렉션으로 사용되고 있습니다.

　회화관, 가구 박물관, 악기 박물관, 예술 작품 수집관, 고고학 박물관, 아킬레 베르타렐리 인쇄물 수집관 등 10개가 넘는 스포르체스코 성 박물관, 컬렉션 중 내 발길이 향한 곳은 고전 미술 박물관 Museo d'Arte Antica 입니다. 그리고 나는 이곳에서 다른 수많은 고대 로마의 조각물들을 뒤로 하고 오로지 미켈란젤로 최후의 걸작을 만나기 위해 발걸음을 옮깁니다.

　병이 들거나 사고가 난 것이 아니라 늙음에 의한 자연스러운 죽음을 앞둔 상황이라면 우리는 무엇을 하고 있을까요? 아직 지나치게 젊은 나이라 한 번도 깊게 생각해 본 적이 없는, 아니 생각하기엔 두렵기까지 한, 그러나 어느 누구도 거스를 수 없는 그 필연적 사건을, 나는 낯선 이방의 나라 이탈리아 밀라노에서, 미켈란젤로의 이 작품 앞에서 생각합니다. 바로, 〈론다니니의 피에타〉입니다.

미적 감각은 차치하고라도, 조각도를 이용해 하나의 형상을 만들어 내는 것이 얼마나 힘든 일인지 학창 시절에 비누 조각이라도 해본 사람은 알 것입니다. 그것은 단순히 대상을 원하는 형태대로 깎아내는 힘만을 요구하는 작업이 아닙니다. 자신이 원하는 곳에서 조각도의 진행을 멈출 수 있는 집중력. 그것이 더 큰 에너지를 요구합니다. 그런데 믿을 수 있겠습니까? 미켈란젤로는 90세란 나이에, 죽기 며칠 전까지, 저 무겁고 굳센 돌을 다듬고 있었습니다. 그리고 피렌체 아카데미아 미술관에서 만났던 〈팔레스트리나의 피에타〉보다도 몇 단계 이전에 망치와 정을 멈추었습니다.

더할 수 없는 슬픔을 뜻하는 〈피에타〉. 아흔 살의 미켈란젤로는 왜 몇 년 동안이나 팽개쳐 두었던 이 작품을 죽기 직전까지 다듬고 있었을까요? 해부학적으로 보면, 지금 상태에서 작업이 계속 진행되었더라도 젊은 시절 같

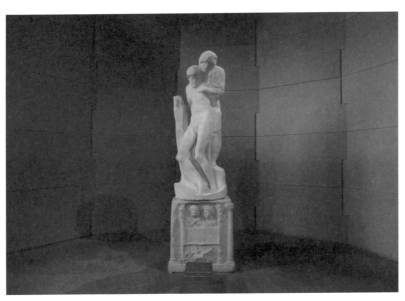

미켈란젤로, 〈**론다니니의 피에타**〉. 밀라노 스포르체스코 성. 90세란 나이에, 죽기 며칠 전까지, 저 무겁고 굳센 돌을 다듬어 만들어낸 미켈란젤로 최후의 작품입니다.

은 사실적이고 아름다운 형상은 완성되지 않았을 것입니다. 미켈란젤로가 그것을 몰랐을 리 없습니다. 그리고 자신의 생전에 이 작품이 완성되지 못하리라는 것도 알고 있었겠지요. 미완성. 그렇습니다. 그는 애초에 이 작품이 지금과 비슷한 상태의 미완성으로 남겨질 것이란 사실을 알고 있었습니다. 그럼에도 그는 도무지 가늠이 안 되는 아흔이라는 나이까지 이 작품을 제작했던 것입니다. 그리고 그의 죽음으로 이 작품, 〈론다니니의 피에타〉는 영원히 미완성입니다.

하지만 역설적으로 미켈란젤로는 그 미완성으로 예술을 완성했습니다. 1498년, 스물넷이라는 젊은 나이에 저 유명한 바티칸 성 베드로 성당의 〈피에타〉를 조각한 미켈란젤로. 이후 그는 평생에 걸쳐 범접할 수 없는 천재성

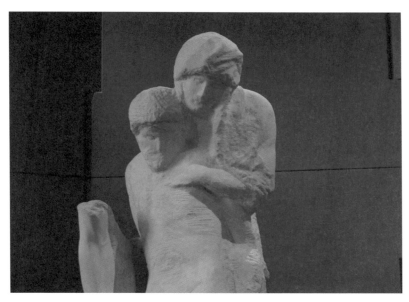

미켈란젤로, 〈론다니니의 피에타〉(부분), 밀라노 스포르체스코 성. 추상적 형상을 통한 정서 표출과 다양한 해석의 가능성 제시. 미켈란젤로의 이 작품에서는 형상의 외면을 통해 표현되었던 정서가 완전히 감상자의 몫으로 돌아갔습니다.

과 다른 이의 손길을 허락하지 않는, 그래서 혼자서만 작업을 진행해야 했던 고독이라는 두 숙명을 안고 살았죠. 그런데 미켈란젤로는 그 숙명을 끊임없는 자기 혁신의 과정으로 받아들였습니다. 그 결과 젊은 시절, 바티칸의 〈피에타〉나 피렌체의 〈다비드 상〉, 로마의 〈모세 상〉 등에서 보였던 사실적이면서도 완벽한 아름다움은, 70대에 제작한 피렌체 두오모의 〈피에타〉와 80대 끝 무렵의 〈팔레스트리나의 피에타〉, 그리고 최후의 작품, 〈론다니니의 피에타〉에 이르러 추상적 형상으로 바뀌게 됩니다.

특히 주문에 의한 것이 아니라 스스로의 의지로 제작한 〈팔레스트리나의 피에타〉와 〈론다니니의 피에타〉에서는, 형상의 외면을 통해 표현되었던 정서가 완전히 감상자의 몫으로 돌아갔습니다. 추상적 형상을 통한 정서 표출과 다양한 해석의 가능성 제시. 그렇습니다. 미켈란젤로는 죽음을 앞둔 고독의 절정에서 수 백 년을 뛰어 넘는, 미술 양식의 미래를 제시한 것입니다. 르네상스 이후 서양 미술사 500년 역사가 미켈란젤로라는 한 위대한 예술가의 일생 속에 고스란히 녹아 있는 것입니다.

이제 처음의 질문을 다시 떠올려 봅니다. 죽음을 눈앞에 둔 노년의 시간, 내 손에는, 우리의 손에는 무엇이 쥐어져 있을까요? 답을 찾으려 하니 온몸에 소름이 돋아납니다. 고개를 돌려 후배 다니엘레 리치아렐리가 조각한 미켈란젤로의 두상을 바라봅니다. 아무 말 없이 끝내 완성하지 못한 자기 최후의 작품, 〈론다니니의 피에타〉를 바라보고 있는 미켈란젤로의 형형한 눈빛. 가슴에서 무언가 뜨거운 것이 울컥 올라옵니다. 자기 삶에 대한 예의. 예술과 종교를 뛰어넘어, 우리가 미켈란젤로의 〈론다니니의 피에타〉를 만나야하는 이유는 여기에도 있습니다.

그렇게, 한참 동안 〈론다니니의 피에타〉 앞에 서성이고 있으니 오로지 이 작품만 지키고 있던 미술관 직원이 나에게 다가옵니다. 그런데 그의 눈빛은

다니엘레 리치아렐리, 〈미켈란젤로 두상〉, 밀라노 스포르체스코 성. 미켈란젤로는 아무 말 없이 끝내 완성하지 못한 자기 최후의 작품, 〈론다니니의 피에타〉를 바라보고 있습니다.

지금까지 몇 번이나 느꼈던 예의 그 차별적 눈빛이 아닙니다. 무언가 궁금한 것이 있나봅니다.

"당신은 이 작품을 잘 아는가?"

"아니 잘 몰랐다. 단지 미켈란젤로 최후의 작품이고 미완성이라는 것만 알고 있었다."

"그런데 왜 그렇게 오래 보고 있는가?"

"나도 모르겠다. 그냥 어떤 슬픔이 느껴져서 그런 것 같다."

"이 작품이 〈피에타〉란 것을 알고 있는가?"

"물론이다. 하지만 그 제목이 아니더라도 이들의 동작과 표정에는 슬픔이 느껴진다."

그렇습니다. 위대한 예술 작품이란 이렇게 전혀 다른 세상을 살아온 사람

들도 공감하게 하는 힘이 있나봅니다.

〈론다니니의 피에타〉를 만나고 나니 아직 시간이 많이 남았는데도 오늘 하루 일정을 다 마친 듯 맥이 탁 풀립니다. 보수 중이라 제대로 볼 수 없었던 레오나르도 다 빈치의 천장 장식은 물론이고, 온갖 악기들을 전시해 놓은 악기 박물관, 조금은 뜬금없는 중국 도자기 박물관, 섬세한 그림과 아름다운 글씨로 장식된 16세기 성경책들이 돋보였던 트리불치아나 도서관 Biblioteca Trivulziana 등 여러 곳을 기웃거렸지만 그다지 흥이 나지 않습니다. 남은 곳은 이제 회화관 Pinacoteca del Castello Sforzesco 밖에 없습니다.

회화관은 이탈리아의 다른 미술관들처럼 후기 고딕 양식부터 르네상스, 매너리즘, 바로크 양식까지 순서대로 잘 정리해 놓았습니다. 그리고 조반니 벨리니, 만테냐, 티치아노, 틴토레토, 카날레토 등 대가들의 대표작은 아니더라도 훌륭한 작품들을 전시해 놓았습니다. 그런데 어쩐 일인지 도무지 작품들에 집중을 할 수가 없습니다. 우선 육체적 피로와 고통이 한꺼번에 밀려

고 성경 속 〈수태 고지〉 트리불치아나 도서관에는 섬세한 그림과 아름다운 글씨로 장식한 16세기 성경책을 비롯한 여러 고 서적들이 전시되어 있습니다.

옵니다. 어쩔 수 없이 회화관 한쪽에 마련된 의자에 앉아 심호흡을 합니다.

이탈리아에 온 지 오늘로 17일 째. 생각해 보니 로마에서 피렌체와 볼로냐를 거쳐 이곳 밀라노까지 그동안 하루도 쉼 없이 이탈리아 곳곳의 거리와 광장과 성당과 미술관, 박물관을 걸었습니다. 오르비에토, 산 지미냐노, 시에나, 아시시, 피사 등 외곽 도시들에서도 걷고 또 걸었습니다. 생애 첫 여행이니만큼 조금 힘들어도 한 작품, 한 건축물이라도 더 만나려는 욕심에 아침 일찍 숙소를 나서 저녁 늦게까지 강행군을 이어온 것이죠. 발뒤꿈치에 잡혔던 물집은 몇 번이나 새로 잡혔다가 터졌고, 끊어질 것 같은 허리는 한국에서 가져온 파스로 도배되어 있습니다. 거기다가 오늘 〈론다니니의 피에타〉를 만난 후부터 조금씩 시작됐던 두통이 이곳 회화관에서는 현기증까지 함께 데리고 온 것입니다.

"스탕달 신드롬"일 수도 있지만, 아무래도 무리한 일정에 탈이 난 것 같습니다. 거기다가 꿈속에서라도 만나고 싶었던 명작들을, 그것도 무지막지하게 많은 작품들을, 짧은 기간 동안 한꺼번에 만나고 나니 정신과 가슴에 과부하가 걸린 것 같습니다. 적당한 휴식이 반드시 필요할 거라던 여행 선배들의 말도 떠오릅니다. 아닌 게 아니라 편한 기분으로 잡아놓은 내일 코모 호수 일정은 좀 더 여유를 가지고, 아예 쉰다는 생각을 해야 될 것 같습니다.

한참동안 자리에 앉아 쉬다보니 두통은 좀 남아있지만 현기증은 웬만큼 사그라진 것 같습니다. 그래서 회화관을 나오기 전, 어지러운 상태에서도 유독 눈에 띄었던 한 작품만 다시 보기로 합니다.

처음 보았을 땐, 다른 작품들 사이에 무슨 메모판이 걸려 있나보다 생각했습니다. 그래서 그냥 지나치려 했지요. 그런데 작품들 사이에 메모판을 전시할 수는 없는 법. 다시 자세히 봅니다. 그리고 이내 바보 같은 착각이었단 것을 깨달았죠. 그것은 트롱프뢰유였습니다.

필리포 아비아티, 〈인쇄물 트롱프뢰유〉, 밀라노 스포르체스코 성. 실물과 같은 정도의 철저한 사실적 묘사를 바탕으로 한 '속임수 그림', 트롱프뢰유입니다.

작품은 17세기 후반에서 18세기 초반까지 활동했던 필리포 아비아티^{Fil-ippo Abbiati 1640-1715}란 작가의 〈인쇄물 트롱프뢰유〉입니다. 잘 아시겠지만 트롱프뢰유^{trompe-l'oeil}는 실물과 같은 정도의 철저한 사실적 묘사를 바탕으로 한 "속임수 그림"을 말합니다. 매너리즘과 바로크 시기를 거치면서 정물화와 천장화에 주로 사용되었던 기법이죠.

아비아티의 이 작품도 사실은 캔버스 위에 물감으로 그린 것입니다. 그런데 화면 중앙의 종이 인쇄물들과 소품들은 물론이고, 나무 패널과 액자까지 너무나 사실적으로 묘사해 놓아서 딱 속기 쉽습니다. 나무 패널은 질감까지 느껴질 정도죠. 그리고 소품들 하나하나에 음영이 섬세하게 묘사되어 있어 화면 전체에 입체감도 느껴집니다.

바로크 천장화에 사용된, 일루셔니즘^{illusionnism}이 종교적 목적을 달성하기

위한 트롱프뢰유였다면, 트롱프뢰유 정물화는 착시 현상을 이용한 일종의 유희입니다. 감상자들에게 재미난 볼거리를 제공해 주는 정도였죠. 그런데 현대의 초현실주의 작가들에게 트롱프뢰유는 현실과 가상을 넘나드는 수단으로 여겨졌습니다. 사실적인 묘사를 통해 가상, 즉 초현실을 표현할 수 있다는 것이죠. 그런 점에서 17세기 후반 아비아티의 트롱프뢰유는, 나에게 단순한 유희를 넘어서 특별한 의미로 다가옵니다. 비록 아비아티는 예상하지 못했겠지만, 그의 트롱프뢰유는 과거의 미술이 아니라 현재, 즉 미래의 미술이기 때문입니다.

같은 이유로, 다시 90세의 미켈란젤로가 남긴 〈론다니니의 피에타〉가 떠오릅니다. 어느 일부분만이 아니라, 그 자체로 500년을 뛰어넘는 미술의 미래. 나는 과거와 현재가 공존하는 도시 밀라노의 스포르체스코 성에서 과거에 만들어진 미래를 만난 것입니다. 그것도 두 번 씩이나 말입니다. 진정한 예술은, 고정된 것처럼 보이는 타임라인 속에서 끊임없이 변주해 가다 어느 한 순간 화려하게 반짝이는 섬광 같은 것. 나는 그 짧고 눈부신 섬광을 발견하고 잠시 정신을 잃었던 것입니다. 그것이 내 현기증의 원인이었습니다.

여전히 멍한 상태로 스포르체스코 성을 나오니 이미 날은 저물었고 밀라노는 화려한 밤을 밝히고 있습니다. 찬 공기가 옷깃을 스며들었지만 그런 대로 견딜 만합니다. 사람들의 흐름에 따라 다시 두오모 광장에 섭니다.

밤의 두오모는 푸른 하늘 아래 만났던 것과는 또 다른 빛을 발하고 있습니다. 화려한 현대 도시의 한복판에 우뚝 선 밀라노의 두오모. 어떤이는 이 오래된 문화유산에까지 스며있는 자본의 간교한 욕망에 대해 말합니다. 또 어떤이는 종교와 신에 대한 실존적인 질문을 제기하며 인간의 어리석음에 대해 말하기도 합니다. 그런데, 솔직히 잘 모르겠습니다. 그 생각들이 일견 타당한 것도 같지만, 그럼에도 인간의 역사가 만들어낸 것들 중 그래도 빛나는

것이 있다면, 그것은 지금 내 눈앞에 있는 두오모나 〈최후의 만찬〉, 〈론다니니의 피에타〉와 같은 문화유산들이란 생각이 머릿속에서 떠나지 않습니다. 그나마 그것들이 없었다면, 인류의 역사는 어린왕자가 떠나버린 사막처럼 쓸쓸했을 것이기 때문입니다.

〈밤의 두오모〉 밤의 두오모는 화려함 속에 많은 질문을 던지고 있습니다.

불 밝힌 두오모의 실내

이탈리아는 역시 이탈리아, 토리노

토리노 / 레알레 궁전과 토리노 대성당 / 사바우다 미술관

안개 속을 파고드는 아침 햇빛에 주황빛으로 물든 쓸쓸한 들판과 머리에 하얗게 눈을 이고 있는 알프스의 영봉들. 따뜻했던 토스카나의 언덕들이나 평화로웠던 움브리아의 평원과는 확실히 다른, 지금까지 보지 못했던 풍경. 토리노 행 기차에서 바라본 북부 이탈리아의 겨울 들녘은 두 가지 낯선 풍경을 함께 가지고 있습니다.

토리노

토리노^{Torino}. 2300여 년 전, 켈트족이 건설한 도시. 프랑스 사보이 왕가의 지배에 있다가 한때 통일 이탈리아의 수도가 되기도 했던 대표적인 공업 도시. 고백하자면, 이번 이탈리아 여행을 계획하면서 토리노에 대해서는 큰 기대를 하지 않았던 게 사실입니다. 내 자신이 공부가 부족했던 탓이겠지만 미술 중심으로 여행 준비를 하다 보니 토리노에 대한 관심은 상대적으로 떨어졌기 때문이죠. 그런데 그것은 철저한 착각이었습니다. 이탈리아는 역시 이탈리아였습니다.

토리노 역에 내리자 아침 공기가 많이 차갑습니다. 주요 거점 도시에 숙소를 마련하고 필요에 따라 외곽 도시를 하루씩 방문하는 식으로 짠 일정은

나름 효과가 있었습니다. 로마와 피렌체 일정에서 만났던 오르비에토, 산 지미냐노, 시에나, 아시시 등에서 생각보다 많은 것을 보고 느꼈기 때문이죠. 그런데 이번 토리노는 앞서의 도시들과 비교할 수 없을 정도로 큰 도시입니다. 인구도 200만이 넘습니다. 따라서 하루에 토리노의 수많은 문화유산들을 만난다는 것은 불가능한 일입니다. 어쩔 수 없이 토리노 관광의 핵심인 레알레 궁전을 중심으로 일정을 짰습니다. 물론 오늘도 열심히 걷습니다.

거대한 석상으로 상징되는 포 강의 분수 ^{Fontana del Po}를 지나자 이내 나타나는 산 카를로 광장 ^{Piazza San Carlo}. 부쩍 차가워진 날씨 탓인지 나란히 서 있는 두 성당과 광장 중앙의 엠마누엘 공작의 기마상만 눈에 띨 뿐 텅 빈 광장은 황량한 느낌마저 듭니다. 하루 만에 토리노를 보려면 부지런히 서둘러야 된다는 생각에 뒤편 카스텔로 광장 ^{Piazza Castello}으로 걸음을 재촉합니다. 레알레 궁전을 비롯하여 마다마 궁전 ^{Palazzo Madama}, 산 로렌초 성당 ^{Chiesa di San Lorenzo}, 왕립 도서관 ^{Biblioteca Nazionale Reale}, 그리고 토리노의 두오모 산 지오반니 바티스타 대성당 등이 모여 있는 카스텔로 광장은 토리노의 중심입니다. 하지만 바쁜 걸음은 아름다운 마다마 궁전도 산 로렌초 성당 그냥 스쳐 지나가고 곧바로 레알레 궁전으로 향합니다.

레알레 궁전과 토리노 대성당

레알레 궁전 ^{Palazzo Reale di Torino} 즉 "팔라초 레알레"는 영어로 번역하면 Royal Palace, 즉 '왕실의 궁전'이라는 뜻입니다. 이곳은 사보이 왕가의 왕궁으로 이후 사르데냐 왕국의 궁전으로 사용되었고 비토리오 엠마누엘레 2세가 통일 이탈리아를 선포한 역사의 현장이기도 하죠.

프랑스 영토인 사부아에서 시작된 사보이 왕조는 11세기에 처음 역사에

등장해 알프스 이남으로 세력을 확장한 후 북이탈리아로 진출한 가문입니다. 나중에는 북부 이탈리아에서 강력한 영향을 행사하는 왕국으로 성장해 유럽사의 흐름에 큰 획을 긋기도 하죠. 오랜 세월 피에몬테 지방을 지배하며 니스와 제노바에도 영향력을 행사한 사보이 왕조는 그 기원에서도 알 수 있듯 사실 프랑스의 영향을 많이 받은 가문입니다. 실제로 통일 이탈리아의 초대 국왕인 비토리오 에마누엘레 2세는 이탈리아어도 거의 하지 못했습니다. 그럼에도 불구하고 비토리오 에마누엘레 2세는 카부르, 가리발디 같은 인재들을 통해 입헌군주제로의 이행 및 각종 개혁을 단행함으로써 통일 이탈리아를 만드는 데 성공하죠. 또한 탁월한 외교 감각으로 이탈리아의 국제적 지위를 확고히 하고, 동시에 겸손하고 주어진 의무에 충실한 성격 탓에 지금까지도 국부國父로 많은 이탈리아인들의 사랑을 받고 있습니다. 물론 후

〈레알레 궁전〉 토리노 사보이 왕가의 왕궁이었던 레알레 궁전은 비토리오 엠마누엘레 2세가 통일 이탈리아를 선포한 역사의 현장이기도 합니다.

손들이 무솔리니에게 협력한 탓에 1947년의 공화국 헌법 부칙에 의해 사보이 가문의 정치 참여 및 사보이 혈통 남자의 이탈리아 입국이 금지되긴 했지만 말입니다.

왕궁 치고는 조금은 심심한 외관과는 달리 레알레 궁전 내부는 화려하기 그지없습니다. 지나는 방들마다 온갖 장식들이 가득하죠. 특히 황금과 중국식 자개로 장식한 방은 입이 떡 벌어질 만큼 아름답습니다. 하지만 로마나 피렌체에서도 그랬지만 나는 궁전의 화려함에는 별다른 감흥을 느끼지 못합니다. 여기저기서 사진찍기에 여념이 없는 다른 관람자들을 피해 발걸음을 재촉합니다. 그런데 이곳 토리노의 레알레 궁전에서는 내 눈길을 끌만한 새로운 볼거리가 있었는데 그것은 바로 무기입니다.

레알레 궁전 안 박물관 한 쪽, 길게 이어진 홀에 중세의 갑옷과 투구와 방

〈중국풍의 방〉 왕궁 치고는 조금은 심심한 외관과는 달리 레알레 궁전의 실내는 지나치다 싶을 정도로 화려합니다. 특히 중국식 자개로 장식한 방은 독특한 화려함을 뽐내고 있습니다.

패와 칼, 그리고 근대의 총기들까지 각종 무기들이 그야말로 빽빽하게 전시되어 있습니다. 일종의 군사 박물관입니다. 나름대로 평화주의자인 나에게 이 수많은 전쟁과 살인의 도구들이 멋지게 보일 리 없는 것은 물론입니다. 그럼에도 불구하고 이것들이 중세와 근대 유럽 문화의 중요한 한 부분이었다는 것까지 부정할 수는 없습니다.

대륙이라고는 하지만 그다지 넓지 않은 지역에 수많은 민족들이 수많은 국가와 왕조들을 만들고 허물었던 유럽. 로마 시대부터 20세기 전반의 2차 세계대전까지 2000년이 넘는 유럽의 역사는 사실상 "전국시대戰國時代"나 마찬가지였으니 말입니다. 그동안 깜빡 잊고 있었던 아서왕 전설, 캔터베리 이야기, 지크프리트 전설, 십자군 원정 등 끊임없이 이어지는 영웅담과 기사담의 흔적들이 이렇게 박물관에 보관되어 있는 것입니다.

〈군사박물관〉 레알레 궁전 안 박물관 한 쪽, 길게 이어진 홀에 중세의 갑옷과 투구와 방패와 칼, 그리고 근대의 총기들까지 각종 무기들이 그야말로 빽빽하게 전시되어 있습니다.

군사 박물관을 끝으로 레알레 궁전에서 나와 토리노의 두오모, 산 지오반니 바티스타 성당 Cattedrale di San Giovanni Battista 으로 향합니다. 이곳은 그 유명한 예수의 형상이 나타난 수의가 있는 곳입니다. 기독교인이 아닌 나의 입장에서 아직까지 논란 중인 수의의 진위 여부는 전혀 중요하지 않습니다. 하지만 수의가 십자군 원정 당시 터키에서 발견된 후 1572년 이곳 토리노 대성당에 보관되어 지금까지 수많은 이들의 신앙의 대상이 되었다는 사실까지 무시할 수는 없습니다. 종교란 그렇게, 자신들이 믿는 대로 완성되어 가는 것이니 말입니다. 어쨌든 예수의 수의는 보존 문제 때문에 일반 공개를 하지 않고 화면을 통해서만 볼 수 있었습니다.

사바우다 미술관

이제 발길은 미술기행답게 사바우다 미술관 Galleria Sabauda 으로 이어집니다. 다시 한 번 솔직히 고백하자면 나는 이곳 사바우다 미술관에 대해 큰 관심을 두지 않고 있었습니다. 로마나 피렌체, 밀라노, 베네치아, 볼로냐의 수많은 미술관들을 공부했지만 사바우다 미술관에 대해서는 거의 공부를 하지 못했죠. 애초에 정보 자체도 많이 부족했습니다. 그런데 나는 이곳 사바우다 미술관에서 스탕달이 느꼈다는 그 현기증을 다시 느낄 수 있었습니다.

물론 로마의 보르게세 미술관이나 피렌체의 우피치 미술관과 아카데미아 미술관, 밀라노의 브레라 미술관처럼 세계적인 대 명작이 있는 것은 아니었지만 하나하나 무시하지 못할 작품들이 숨 쉴 틈 없이 이어져 정말이지 현기증과 구토가 일어날 지경이었습니다. 복싱으로 치면 한 방에 상대를 때려눕히는 K.O 펀치는 아니지만, 쉬지 않고 몰아치는 잽과 스트레이트 연타에 넋이 나간 것 같습니다. 특히 프랑스의 영향을 많이 받았던 곳이라 그

런지 이탈리아 작가들의 작품 외에도 플랑드르나 독일 등 중북부 유럽 작가들의 작품도 많이 전시되어 있어서 지금까지와는 전혀 다른 감흥을 느낄 수 있었습니다.

얀 반 아이크, 〈성 프란체스코의 성흔〉. 토리노 사바우다 미술관. 북유럽 르네상스 회화의 선구자로 잘 알려진 얀 반 에이크의 그림으로 '필라델피아 예술 박물관'의 그림과 쌍둥이 작품입니다.

가장 먼저 만날 작품은 얀 반 에이크^{Jan van Eyck 1395?~1441}의 작품 〈성 프란체스코의 성흔〉입니다. 북유럽 르네상스 회화의 선구자로 잘 알려진 얀 반 에이크는 극단적 리얼리즘을 바탕으로 경건하면서도 신비로운 분위기의 인물화와 성화를 많이 그린 작가입니다. 특히 온갖 도상적 기호와 상징에 둘러싸인 신랑 신부의 모습을 사진처럼 정밀하게 그려낸 그의 대표작 〈아르놀피니의 결혼〉(런던 내셔널 갤러리 소장)은 북유럽 르네상스의 지향점을 제시한 명작으로 손꼽히고 있죠.

얀 반 에이크가 서양 회화에 남긴 가장 또 다른 업적은 바로 유화 기법의 발명입니다. 당시 피렌체 르네상스의 작가들이 원근법과 단축법, 해부학적 이해를 바탕으로 사실적 재현에 몰두했던 것과 달리 얀 반 에이크는 유화 기법을 이용하여 대상에 대한 세밀한 분석과 화면의 질감을 통해 대상을 그대로 옮긴 듯한 환영을 불러 일으키게 했죠. 오늘날까지 이어지고 있는 서양 회화의 근간인 유화 기법이 얀 반 에이크에 의해 완성된 것입니다.

내 눈 앞의 〈성 프란체스코의 성흔〉도 얼핏 보면 사진처럼 사실적으로 보입니다. 비록 오래되어 색이 바래고 물감이 갈라지긴 했지만 얀 반 에이크의 리얼리즘을 확인하는 데는 아무 문제가 없죠.

그림의 내용은 제목처럼 성 프란체스코의 몸에 예수의 상처와 같은 성흔이 생긴 장면을 묘사한 것입니다. 그런데 이 그림은 필라델피아 예술 박물관에 똑같은 주제의 더 큰 작품이 있어서 모작이라는 말도 있었습니다. 하지만 근래에 밝혀진 바로는 얀 반 에이크가 두 사람에게 헌정할 목적으로 똑같은 그림을 그린 것이라고 합니다.

얀 반 에이크에 이어 곧바로 북유럽 르네상스 회화의 또다른 대가 한스 멤링Hans Memling 1430~1494의 명작을 만납니다.

1미터가 채 못 되는 그다지 크지 않은 화면에는 15세기 플랑드르의 복잡한 도시 풍경이 펼쳐져 있습니다. 그리고 도시 내부와 외곽 곳곳에는 수많은 사람들이 모여 있죠. 그런데 자세히 보면 한 부분 한 부분이 모두 하나의 주제로 이어져 있다는 것을 알 수 있습니다. 그것은 예수의 예루살렘 입성에서부터 빌라도의 재판과 십자가 형벌, 부활까지 이어지는, 바로 〈예수의 수난〉입니다.

우선 수많은 에피소드로 구성된 예수의 수난을 하나씩 찾아보는 것이 재미있습니다. 예수의 예루살렘 입성, 성전에서 상인들을 몰아내는 예수, 유

한스 멤링, 〈예수의 수난〉, 토리노 사바우다 미술관. 1미터 못되는 작은 화면에 23개에 이르는 예수의 수난 에피소드를 시간 순서로 배치해 놓았습니다.

다의 배신, 최후의 만찬, 산상 기도, 로마 병사들에게 붙잡히는 예수, 빌라도의 재판, 채찍질 당하는 예수, 면류관을 쓰는 예수, 에케 호모(이 사람을 보라.), 십자가를 지고 가는 예수, 십자가형, 십자가에서 내려짐, 무덤에 안치, 부활, 나를 만지지 마라 등 성경에 대한 지식이 부족한 탓인지 23개의 에피소드 중 내가 찾은 것은 이 정도입니다. 각각 하나의 화폭에 묘사해도 충분한 에피소드들을 이처럼 촘촘하게, 그것도 사실적으로 그려낸 한스 멤링의 솜씨가 그저 놀라울 뿐입니다.

　한스 멤링은 15세기 중반, 플랑드르의 경제, 문화 중심지였던 브뤼헤^{Bruges}에서 주로 활동했던 화가 중 한 명입니다. 당시 브뤼헤는 직물 생산과 교역을 통해 이룬 눈부신 경제 성장을 바탕으로 한자동맹의 중심지로, 피렌체와 어깨를 나란히 하는 문화 수도로 발돋움하고 있었죠. 이곳에서 얀 반 에이크의 혁신을 이어받은 한스 멤링은 유화 기법을 이용한 리얼리즘과, 이 그림

처럼 한 화면에 여러 개의 복잡한 장면들을 구성하는 데 특별한 능력을 발휘했습니다. 또한 대부분 화려하고, 비교적 소형 패널로 제작된 그의 작품들은 가정의 개인 소성당에 소장하기에 안성맞춤이었죠. 그래서 한스 멤링은 당시 브뤼헤에 줄을 대고 있던 유럽 각지의 상인, 은행가 등 부르주아들에게 최고의 인기 작가로 대접받았습니다.

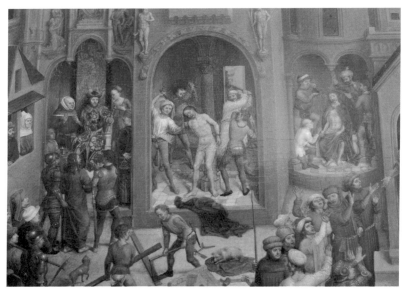

한스 멤링, 〈예수의 수난〉(부분), 토리노 사바우다 미술관. 이 작은 부분에도 예수의 수난과 관련된 여러 개의 에피소드가 함께 배치되어 있습니다.

이 작품, 〈예수의 수난〉도 피렌체 메디치 은행의 브뤼헤 지역 대표를 맡고 있던 포르티나리 가문의 결혼식을 기념하기 위해 주문 제작된 것입니다. 그림 속 예루살렘이 플랑드르의 상업 도시 모습을 하고 있는 이유도 바로 이것입니다. 복음서의 내용이 자신들의 도시에서 일어나고 있다는 상상, 그리고 그 도시의 주도권을 자신들이 쥐고 있다는 우월감. 한스 멤링은 주문자의 구

미에 딱 맞는 작품을 제작한 것입니다.

아무 준비 없이 찾은 사바우다 미술관에서 뜻밖의 명화들을 연이어 만나니 그 감동이 생각보다 큽니다. 별로 기대하지 않았는데, 이제부터라도 제대로 미술 기행을 이어가야 할 것 같아 다리에 힘도 꽉 주고 심호흡도 합니다. 그렇게 정신을 차리고 눈길을 돌려보니 보티첼리도 보이고, 베르나르드 반 오를리도 보입니다. 페라리, 소도마 등 대가들이 숨쉴 틈 없이 나타납니다.

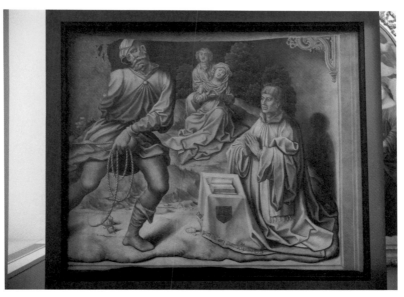

〈무제〉(제목이 알려지지 않아) 도무지 알 수 없는 주제의 이 그림은 16세기 초반 플랑드르 지방에서 활동했던 베르나르드 반 오를리의 작품입니다. 주제 묘사도 그렇지만 모노크롬의 색채부터가 특이합니다.

수많은 명작들 중 우선 내 눈길이 머무는 곳은 베로네세Paolo Veronese 1528-
1588의 〈바리새인 시몬 집에서의 식사〉입니다. 틴토레토와 더불어 베네치아 화파의 끝자락을 이끌던 베로네세. 베로나 출신이라 본명보다 별명으로 더 알려진 베로네세는 베네치아에서 티치아노를 만나면서 환상적이고 아

름다운 색채와 공간 구성에 매너리즘적 요소들을 결합하여 화려한 양식을 확립합니다. 베로네세의 그런 화려함은 자신들의 저택을 고대 로마 귀족들처럼 화려하게 꾸미기를 원했던 당시 베네치아 최상류층들을 사로잡았죠.

저택의 벽을 화려하게 꾸미기 위해 베로네세가 선택한 방식은 거대한 벽 전체를 하나의 주제로 채워 넣는 것이었습니다. 그리고 성경의 내용을 당시 베네치아의 풍경과 복식, 인물들로 재해석해 마치 연극의 한 장면처럼 꾸며 내었죠. 베네치아 화파답게 유려하고 자연스러운 색채와 빛의 구사는 물론입니다. 그래서 제목을 모른 채 그림을 보게 되면 성경 속의 내용이라 짐작하기 어렵습니다.

베로네세의 그림 중 비교적 작은 크기인(그럼에도 가로 4.5미터가 넘는 대작입니다.) 이 그림 〈바리새인 시몬 집에서의 식사〉도 그림만 봐서는 성서의 내용을 짐작하기가 쉽지 않습니다. 얼핏 보면 16세기 베네치아 귀족 집안에서 벌어진 떠들썩한 행사처럼 보입니다. 주인공인 예수와 시몬, 마리아 막달레나를 찾기도 쉽지 않은데, 화면 오른쪽의 붉은 옷을 입은 이가 예수, 예수의 앞 흰색 숄을 걸친 이가 바리새인 시몬, 그리고 예수의 발에 향유를 바르고 있는 금발의 여인이 마리아 막달레나입니다.

그림의 내용은 권력을 차지하고 있던 바리새인(당시 유대교의 3대 파벌 중 하나로 율법을 철저히 지켰지만, 권위적인 특권 의식에 빠져 예수로부터 위선자들이라는 비판을 받게 된 이들) 시몬이 예수를 초대한 자리에서 죄인의 여인으로 알려진 마리아 막달레나가 참회하며 자신의 눈물이 묻은 예수의 발을 향유로 닦는 장면입니다. 이 과정에서 예수는 시몬과 논쟁을 벌이며 자신이 지향하는 가치를 명확히 밝히죠. 그것은 신분을 뛰어 넘는, 차별 없는 사랑과 용서였습니다.

베로네세에 대한 평가가 엇갈리는 부분이 바로 이 지점입니다. 지나치게

베로네세. 〈바리새인 시몬 집에서의 식사〉. 토리노 사바우다 미술관. 바리새인 시몬이 예수를 초대한 자리에서 죄인의 여인으로 알려진 마리아 막달레나가 참회하며 자신의 눈물이 묻은 예수의 발을 향유로 닦는 장면입니다.

귀족적이고 장식적인 화풍의 베로네세의 그림은 차별 없는 용서와 사랑이라는 가르침을 왜곡한 것이라는 평가가 있는가 하면 당시의 풍습에 맞게 그림으로써 성경의 그 가르침이 책 속에만 있는 것이 아니라 현실에도 있음을 표현한 것이라는 평가도 있습니다. 어떤 평가가 옳은 것인지 판단하는 것은 각자의 몫이겠지만, 의미와 정서 전달 수단이었던 회화를 미적인 향유의 대상으로 전환시킨 베로네세의 성과는 어느 정도 인정해야 될 것 같습니다. 그로부터 150년 후 베로네세의 화풍을 이어받은 티에폴로는 베네치아 로코코 양식을 확립하게 됩니다.

뜻밖에 이곳 토리노에서 베로네세를 만나고 나니 가까운 곳에 있는 틴토레토에게도 당연히 눈이 갑니다. 〈성 삼위일체〉입니다.

틴토레토, 〈성 삼위일체〉. 토리노 사바우다 미술관. 르네상스 회화의 시원으로 일컬어지는 마사초의 〈
성 삼위일체〉 이후 120여 년 만에 그려진 틴토레토의 이 그림은 그간의 다양한 성과와 혁신들이 모두
반영되어 있습니다.

그림을 보는 순간 "역시 틴토레토답다."는 생각이 듭니다. 혹시 기억하십니
까? 피렌체 산타 마리아 노벨라 성당에서 만났던 마사초의 〈성 삼위일체〉 말
입니다. 일점 투시 원근법을 최초로 적용시켜 르네상스 회화의 시원으로 일
컬어지는 마사초의 그 그림 이후 120여 년 만에 그려진 틴토레토의 〈성 삼위
일체〉는 그간의 다양한 성과와 혁신들이 모두 반영되어 있습니다.

먼저 훨씬 자연스러워진 투시 원근법은 역동적 구도를 만들어 냅니다. 화
면 곳곳에서 발견할 수 있는 삼각형 구조가 예수의 팔과 비둘기(성령)의 날
개, 성부의 팔이 이루고 있는 평행선과 어우러져 율동감을 느끼게 하죠. 그
리고 단축법으로 그려진 예수와 성부의 몸에서는 상승감도 느껴집니다. 좌
우 천사들은 색채를 달리하여 자칫 기계적으로 보일 수 있는 대칭 구조에 다

양성을 부여합니다. 해부학적으로 완결된 인체 골격 묘사와 유려한 색채는 틴토레토 특유의 극적인 분위기로 완성되는 것은 물론입니다.

베네치아 화파 최후의 거장, 틴토레토와 베로네세. 전혀 다른 개성의 두 작가를 연달아 만나니 며칠 후 이어질 베네치아 일정이 더 기대됩니다. 하지만 아직은 이곳 사바우다 미술관의 보물 같은 작품들이 먼저입니다.

베로네세와 틴토레토 작품들과 가까운 곳에는 자코포 다 폰테, 일명 바사노^{Jacopo Bassano 1517?~1592}라 불리는 또 다른 베네치아 화파 작가의 작품이 있습니다. 그런데 바사노의 그림은 두 작가와는 완전히 다른 주제를 다루고 있습니다. 〈그란데 메르카토^{Grande mercato}〉 즉, '큰 시장'이라는 제목의 그림입니다.

르네상스 회화의 끝 무렵인 16세기 중반, 일부 초상화를 제외하고는 아직은 기독교 성화가 가장 중요한 주제이던 시절. 바사노는 아무도 주목하

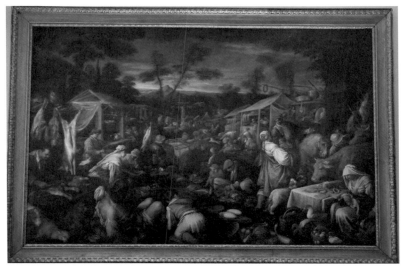

바사노, 〈그란데 메르카토〉, 토리노 사바우다 미술관. 아직은 기독교 성화가 가장 중요한 주제이던 시절. 바사노는 아무도 주목하지 않았던 평민들의 삶에 관심을 가졌습니다.

지 않았던 평민들의 삶에 관심을 가졌습니다. 새벽인지 저녁인지 모를 여명의 시간, 시장을 가득 메우고 있는 사람들. 도축한 고기를 손질하고 있는 푸줏간 주인, 오리와 닭, 달걀을 팔러 온 아낙네들, 소를 살펴보는 사내, 노새 가격을 흥정하는 사람들까지. 그 흔한 성서 속 인물은 단 한 명도 등장하지 않습니다.

　종교화를 그렸던 바사노가 어떤 이유로 평민들의 삶에 관심을 가지게 되었는지는 알 수 없습니다. 하지만 바사노의 이 그림 〈그란데 메르카토〉는, '어떻게 그릴 것인가?'에 대한 고민만으로도 인문주의가 가능했던 르네상스 회화가 이제부터는 '다른 무엇을 그릴 것인가?'에 대해서도 고민해야 함을 보여주는 사례라 하겠습니다.

　바사노의 그 고민은 아들에게도 이어졌나 봅니다. 아버지의 〈그란데 메르카토〉 바로 옆에 아들 레안드로 바사노^{Leandro Bassano 1557-1622}의 작품 〈피콜로 메르카토^{Piccolo mercato, 작은 시장}〉 역시 평민들로 가득한 시장 풍경을 묘사하고 있습니다. 아버지의 그림에 비해 좀 더 세밀해졌고 더 많은 인물들이 등장하지만 아버지의 고민과 솜씨는 그대로 이어받은 모양입니다. 부전자전을 이럴 때 쓰는 말입니다.

　바사노 부자의 그림 이후 얀 브뤼헐을 만나고 프란체스코 카이로와 구이도 레니도 만납니다. 루벤스의 〈헤스페리데스 정원의 허큘레스〉, 반 다이크^{Anthony Van Dyck 1599-1641}의 〈찰스 1세의 아이들〉, 피터 비노이트^{Peter Binoit 1590?-1632}의 〈과일과 해산물〉 등 알찬 명작들이 앞서 말한 것처럼 쉬지 않고 잽과 스트레이트 연타를 날려서 정신을 못 차리게 합니다. 그리고 이탈리아에 와서 한 번도 보지 못한 새로운 소재의 그림 앞에서 또 발걸음을 멈춥니다.

　수박, 포도, 석류, 자두, 산딸기, 체리, 무화과, 오렌지 등 먹음직스러운 과

레안드로 바사노, 〈피콜로 메르카토〉, 토리노 사바우다 미술관. 아버지의 그림에 비해 좀 더 세밀해졌고 더 많은 인물들이 등장하는 아들 바사노의 작품입니다.

일들이 풍성한 꽃다발처럼 화면을 가득 채우고 있습니다. 자세히 보면 달팽이나 개미, 벌 등의 곤충들과 식물 줄기와 덩굴 가시도 섬세하게 묘사되어 있습니다. 넘쳐나는 색채, 감각적이면서도 사실적인 묘사가 돋보이는 이 멋진 정물화는 얀 다비즈 데 헴^{Jan Davidz de Heem 1606~1684}의 〈꽃과 과일의 정물〉입니다.

얀 다비즈 데 헴은 당시 네덜란드에서 활동했던 가장 위대한 정물화가로 평가받는 작가입니다. 특히 그는 평생에 꽃과 과일의 정물만 남긴 것으로 유명하죠.

16세기 칼뱅주의 종교개혁의 열풍과 함께 상업의 발달로 경제적 성장을 이룬 네덜란드. 그런데 칼뱅주의의 교리에 따라 성화가 배척당하면서 신흥 부르주아들은 실내에서 쉽게 감상할 수 있는 초상화나 풍경화, 정물화, 풍

얀 다비즈 데 헴, 〈꽃과 과일의 정물〉, 토리노 사바우다 미술관. 17세기 네덜란드에서 활동했던 가장 위대한 정물화가로 평가받는 얀 다비즈 데 헴은 평생 꽃과 과일만 그린 것으로 유명합니다.

속화에 관심을 가지게 됩니다. 풍경화나 정물화가 하나의 독립된 장르로 인정받기 시작한 것도 이때부터죠. 특히 정물화는 그 개념 자체가 17세기 네덜란드 지방에서 형성되었습니다. 정물화를 뜻하는 "still life"의 어원도 네덜란드어 "stilleven$^{움직이지\,않는\,생명}$"입니다. 지금도 그렇지만 당시에도 꽃 무역이 발달했던 네덜란드에서는 꽃 정물화가 유행했고 각 꽃에는 도상적 의미도 부여되어 있었습니다. 과일 정물도 마찬가지였지요.

　다비즈 데 헴의 작품에 묘사된 과일들에도 하나하나 도상적 의미가 있습니다. 먼저 오렌지는 성모 마리아를 상징하며 불멸, 천국 등의 의미가 있죠. 석류는 중세부터 예수의 피와 수난을 상징하고, 포도는 다산과 풍요를, 딸기는 인간의 정신을 상징합니다. 지식이 짧은 탓에 그 외 다른 과일들의 도상

적 의미는 잘 떠오르지 않습니다. 그런데 이 그림에는 과일들 아래 작은 십자가상을 놓아두어 그 의미를 보충해 주고 있습니다.

이외에도 얀 다비즈 데 헴의 작품들 주위에는 그 시기의 정물화가 많이 전시되어 있는데, 특히 아브라함 미뇽^{Abraham Mignon 1640~1679}의 〈꽃의 정물〉들이 눈에 많이 들어옵니다. 풍성하고 화려한 꽃들의 아름다움은 말할 것도 꽃잎 위에 앉은 작은 개미들까지 섬세하게 묘사해 놓아서 보는 이의 감탄을 자아냅니다.

정물화에 이어 이제는 풍경화들을 볼 차례입니다. 오래전부터 독립적인 주제로 인식되었던 동양의 산수화와 달리 서양의 풍경화는 정물화와 마찬가지로 17세기에 이르러서야 네덜란드를 중심으로 하나의 장르로 독립하게 됩니다. 그런데 역시, 준비가 부족했던 탓인지 그림들이 눈에 잘 들어오

아브라함 미뇽. 〈꽃의 정물〉(부분). 토리노 사바우다 미술관. 풍성하고 화려한 꽃들의 아름다움은 말할 것도 꽃잎 위에 앉은 작은 개미들까지 섬세하게 묘사했습니다.

지 않습니다. 작가들도 생소합니다. 그래서 조금은 편안하게 풍경화를 즐기자는 생각으로 슬슬 지나갑니다. 그러다보니 한 작가의 작품들이 계속 눈에 들어옵니다. 그림 옆의 안내문을 보니 얀 그리피에^{Jan Griffier1645?-1718}란 작가입니다. 역시 생소합니다.

얀 그리피에, 〈스케이터와 교회와 강변 마을을 담은 겨울 풍경〉. 토리노 사바우다 미술관. 크리스마스 카드에서 본 것 같은 예쁜 겨울 풍경을 담은 이 그림은 마치 '이발소 그림'처럼 보입니다.

어쩔 수 없이 또 구글링으로 찾아봅니다. 그런데 "네덜란드 출신으로 17세기 후반에서 18세기 초반까지 활동했던 풍경화가" 정도의 정보 이외에는 깊은 내용을 찾기가 쉽지 않습니다. 이럴 땐 앞서 말한 것처럼 그냥 맨눈으로 그림을 보는 것이 좋습니다.

〈마을과 강과 배, 농민들이 있는 풍경〉, 〈스케이터와 교회와 강변 마을을 담은 겨울 풍경〉, 〈마을과 강과 여행자와 봄의 활력이 있는 산 풍경〉, 〈요새

폭격〉 등 대부분 긴 제목을 가진 작품들. 그런데 왠지 작품들이 눈에 익습니다. 크리스마스 카드에서 본 것 같은 예쁜 겨울 풍경도 그렇고, 아름다운 산세와 말 그대로 그림처럼 흘러가는 강물, 그 속에 포근히 안긴 마을도 어디선가 본 적이 있는 그림 같습니다. 얀 그리피에는 분명 한 번도 들어본 적이 없는 작가인데 말입니다.

가만히 생각해 보니, 그리피에의 이 풍경화들은 오래전 유행했던 이른바 "이발소 그림"과 닮아 있습니다. 키치화^{kitsch畵}. 그렇습니다. 상업적 이익을 목적으로 아름답고 이상화된 풍경화들을 대량으로 복제한 천편일률적이고 통속적이며 조악한 그림들 말입니다. 물론 얀 그리피에의 그림들은 전혀 통속적이거나 조악하지 않습니다. 훌륭한 구도와 섬세한 묘사, 사실적이면서도 우아한 필체가 돋보이는 아름다운 풍경화죠. 거기다가 17세기 후반 네덜

안 그리피에, 〈마을과 강과 여행자와 봄의 활력이 있는 산 풍경〉. 토리노, 사바우다 미술관. 키치화의 원형적 작품입니다.

란드의 풍속까지 담아내어 뛰어난 예술성을 확보하고 있습니다.

그럼에도 얀 그리피에의 그림들이 키치화처럼 낯익게 느껴지는 이유는 뭘까요? 그것은 이 그림들이 19세기 중반부터 등장하기 시작한 키치 풍경화들의 전형처럼 보이기 때문입니다. 상업적 이유로 빠른 시간 안에 그림을 완성해야 했던 19세기 키치화 생산자에게 전시대 작가들의 작품은 당연히 모방과 복제의 대상이었습니다. 얀 그리피에의 아름다운 풍경화들 역시 키치 작가들의 모방에서 자유로울 수 없었겠죠. 말하자면 우리의 기억 속에 남아 있는 "이발소 그림" 같은 키치 풍경화의 원형은 바로 얀 그리피에 같은 17,8세기 작가들의 작품이었던 것입니다.

낯선 작가의 낯익은 풍경화 앞에서 이런 생각을 하다 보니, 비전공자의 시선으로 너무 많이 앞서 갔단 생각이 듭니다. 그리고 별 준비 없이 사바우다 미술관을 찾은 스스로가 부끄러워집니다. 조금이라도 부실하게 준비하면 이탈리아는 곧바로 이탈리아를 보여줍니다. 정신을 차릴 수 없을 정도로 휘몰아칩니다. 나 역시 이탈리아 토리노가 마련해 놓은 미로 속에서 길을 잃은 것처럼 탄식과 함께 사바우다 미술관을 이곳저곳을 헤매고 다닙니다. 얀 그리피에의 작품 이후 18세기, 신고전주의 시대 가장 성공한 여성 화가였던 안젤리카 카우프만^{Angelica Kauffmann 1741~1807}의 〈정체를 드러내는 무녀〉, 〈책 읽는 무녀〉 연작을 끝으로 사바우다 미술관의 미로에서 빠져 나옵니다.

정신없이 몰아쳤던 사바우다 미술관. 그 감동을 안고 레알리 정원^{Giardini Reali Superiori}을 지납니다. 레알레 궁전의 부속 정원인 이곳은 유럽 도심 공원의 전형적인 풍경을 보여줍니다. 을씨년스러울 정도로 차가운 초겨울 공기에도 아랑곳 않고 가장 편안한 자세로 나무들과 풀숲과 옛 건물들이 만들어낸 풍경 속에 어울려 있는 사람들. 단 하루만의 이방인으로 이 정원과 거리를 지나야한다는 사실이 안타까울 뿐입니다. 하지만 이미 오후 3시를 훌

안젤리카 카우프만, 〈정체를 드러낸 무녀〉. 토리노 사바우다 미술관. 18세기. 신고전주의 시대 가장 성공한 여성 화가였던 안젤리카 카우프만의 작품입니다.

쩍 넘긴 시간. 서둘러 토리노에서의 마지막 일정인 몰레 안토넬리아나^{Mole} Antonelliana로 향합니다.

토리노의 거대한 상징물인 몰레 안토넬리아나는 원래 유대교 사원이었던 것을 지금은 국립 영화 박물관^{Museo Nazionale del Cinema}과 전망대로 꾸며 놓았습니다.

먼저 엘리베이터를 타고 176미터 높이의 전망대에 오릅니다. 아침 기차에서 보았던 알프스의 영봉들이 한층 더 가깝게 보입니다. 그리고 생각보다 잘 정리된 도시 토리노의 전경도 인상적입니다. 그리고 이어지는 국립영화 박물관. 이탈리아 영화를 사랑하는 나로서는 더 이상 무슨 말도 할 수없었습니다. 그 규모는 말할 것도 없고 갖가지 전시물들은 말 그대로 〈시네마 천국〉입니다.

국립 영화 박물관에서 나와 어둠이 내린 토리노 거리를 걸어 역까지 걸어
가는 내내 같은 말만 떠오릅니다. "이탈리아는 역시 이탈리아다."

〈레알리 정원〉 사바우다 미술관에서 나와 몰레 안토넬리아나로 향하는 거리에서 만난 아름다운 정원
입니다. 멀리 몰레 안토넬리아나가 보입니다.

〈토리노의 전경〉 몰레 안토넬리아나에서 바라본 토리노의 전경. 대도시지만 잘 정리된 시가지 너머로 알프스의 영봉이 보입니다.

6. 대체할 수 없는 아름다움, 베네치아

ITALY

마법 세계의 색채 미술
대체할 수 없는 아름다움, 베네치아
산 마르코 광장에 해무는 밀려오고
지오토와 틴토레토, 그리고 루치오 폰타나

마법 세계의 색채 미술

베네치아 / 아카데미아 미술관 / 밤의 베네치아

그제와 어제는 코모 호수와 베로나에 머물렀습니다. 알프스 자락이 숨겨 놓은 보석 같은 코모 호수는 정말 눈부시게 푸르고 아름다웠습니다. 해리 포터와 친구들이 마법 빗자루를 타고 날아다닐 것 같은 〈로미오와 줄리엣〉의 도시 베로나는 여행자의 넋을 잃게 만들었습니다. 참으로 오랜만에 미술기행이라는 무거운 짐을 잠시 내려놓고 휴식을 가진 셈이지요.

〈베로나 전경〉 산 피에트로 성에서 바라본 베로나의 전경. 구름 사이로 간간히 스며오는 햇빛과 반짝이는 아디제 강. 그리고 안개에 휩싸인 베로나 시가지는 영화 속의 중세 도시, 그 자체였습니다

그리고 오늘, 12월 24일, 크리스마스 이브에 나는 드디어 베네치아^{Venezia}에 입성했습니다. 아! 베네치아! 이 도시를 어떻게 소개해야 될까요?

전에도 밝힌 적 있지만, 이번 "이탈리아 미술 기행"의 가장 중요한 목적지는 피렌체였습니다. 두오모와 우피치가 있고, 르네상스 천재들의 숨결을 그대로 간직하고 있는 곳. 지금도 두오모의 쿠폴라에서 내려다보았던 그 오렌지 빛 지붕들을 떠올리면 가슴이 뜁니다. 나는 내 평생의 꿈의 도시, 피렌체 때문에 오르세와 루브르와 파리와 프랑스를 포기하고 이탈리아에 온 것이었죠.

그런데, 그런데, 베네치아에 도착하는 순간, 아니 더 정확하게 말하면 베로나에서 출발한 기차를 타고 본토에서 길게 이어진 단 하나의 통로를 지나 베네치아 본섬, 레알토의 산타 루치아 역^{Stazione di Venezia Santa Lucia}에 발을 딛는 그 순간 나는 베네치아에 완전히 매료되고 말았습니다. 그것은 마치 꿈의 나라에서 한 단계 더 나아가 마법의 세계에 들어선 것 같은 기분이었습니다.

역 정문을 나서자 이내 눈앞에 펼쳐지는 낯선 풍경. 자동차들로 가득한 도로가 아닌 푸른 수로 위를 유유히 지나가는 배들. 그 수로 위에 그림처럼 "떠 있는" 건물들. 특히 산타 루치아 역 바로 맞은편 산 시메오네 피콜로 성당^{Chiesa San Simeone Piccolo}은 베네치아를 찾은 여행자에게 더할 나위 없이 황홀한 첫인사를 보냅니다. 나는 길을 잃은 사람처럼 걸음을 멈춘 채, 운하와 배들과 건물들이 만들어 내는 마법 같은 풍경을 한참 동안이나 바라보았습니다.

하지만 너무 오래 지체할 수는 없지요. 다른 도시보다 조금 늦게 시작한 베네치아에서의 첫날. 오늘은 오후 내내 아카데미아 미술관을 관람할 예정입니다. 무거운 캐리어를 끌고 운하를 가로지르는 다리를 건넙니다. 그리고

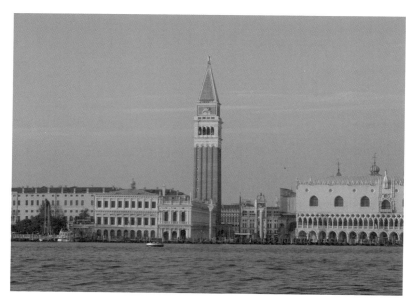

〈베네치아〉 산 조르조 마조레 성당에서 바라본 베네치아의 중심. 산 마르코 광장과 두칼레 궁전. 대종루입니다.

호텔에선 체크인만 하고 짐도 풀지 않은 채 다시 길을 나섭니다.

　골목 구석구석까지 이어져 있는 작은 운하들을 건널 때마다 생전 처음 보는 풍경이 자꾸 발걸음을 멈추게 합니다. 그 아름다운 풍경에 넋을 잃어 심지어 미술관 뒤를 그냥 스쳐 지나가기도 했습니다. 몇 번이나 길을 헤맨 끝에 구글 맵을 이용해 겨우 아카데미아 미술관Gallerie dell'Accademia에 도착했습니다.

아카데미아 미술관

　전에도 언급했듯이 이탈리아 르네상스 미술은 크게 두 흐름으로 나뉩니다. 지오토와 마사초 이후 정확한 선과 구도로 대상의 형태를 완벽하게 그려

〈작은 운하〉 골목 구석구석까지 이어져 있는 작은 운하들을 건널 때마다 생전 처음 보는 풍경이 자꾸 발걸음을 멈추게 하는 곳. 여기는 베네치아 입니다.

내는 드로잉을 회화의 기본으로 삼았던 피렌체 화파와 그에 비해 상대적으로 외면 받았던 색채와 빛에 더 중점을 둔 베네치아 화파가 그것이죠. 우피치 미술관이 피렌체 화파의 본산이라면 이곳 아카데미아 미술관은 베네치아 화파의 본산이라 할 수 있습니다.

10세기 말부터 동방 무역으로 얻은 경제적 번영을 바탕으로 이탈리아에서 가장 부강한 도시로 성장한 베네치아는 14, 15세기를 거치면서 해상무역 공국으로서 전성기를 맞이합니다. 그리고 이 시기 베네치아에서는 피렌체와 북유럽의 플랑드르, 동방의 비잔틴 예술까지 융합된 독특한 미술 양식이 형성되는데, 바로 "베네치아 화파"입니다.

베네치아 화파의 대표적인 작가로는 조반니 벨리니와 젠틸레 벨리니 형제, 그들의 매부인 만테냐, 카르파치오, 조르조네, 티치아노, 틴토레토, 베로

네세 등을 들 수 있습니다. 그동안 피렌체와 밀라노를 거치면서 한 번씩은 만나본 작가들이지만 이곳 아카데미아 미술관은 말 그대로 그들 베네치아 화파의 명작들이 집대성되어 있는 곳. 전시실 입구에 들어서기 전부터 가슴이 두근거리기 시작합니다.

가장 먼저 비토레 카르파치오^{Vittore Carpaccio 1465~1525?}의 작품이 눈에 들어옵니다. <아라라트 산에서 순교자 만 명의 십자가형과 영광>이란 긴 제목의 작품입니다. 초기 베네치아 화파의 대표적인 작가 중의 한 명인 카르파치오는 벨리니 일가, 특히 젠틸레 벨리니의 영향을 많이 받았다고 알려져 있습니다. 그는 특히 세밀화 기법으로 다양한 소재를 그린 것으로 유명합니다. 넓은 공간에 수많은 인물들을 자유롭게 배치한다거나, 기존에 볼 수 없었던 특이한 소재와 화면 구성으로 독특하고 신비로운 분위기의 작품을 많이 남겼죠. 그리고 작품 속에 베네치아의 풍속을 많이 반영해 당시 베네치아인들로부터 많은 사랑을 받았다고 합니다.

이 작품, <아라라트 산에서 순교자 만 명의 십자가형과 영광>은 원래 성 안토니오 성당의 제단을 장식하고 있던 것으로 근래에 새롭게 복원된 작품입니다. 아르메니아에서 반란군과 전투를 벌였던 만 명의 로마 병사들이 배신을 당해 아라라트 산에서 십자가형에 처해졌다는 일화를 묘사한 작품입니다. 아라라트 산과 숲, 들판을 배경으로 한 명 한 명 섬세하게 묘사된 인물들이 화면을 가득 메우고 있어 보는 이의 감탄을 자아냅니다. 아카데미아 미술관 첫머리부터 만만찮은 작품을 만나고 나니 더 정신이 번쩍 듭니다.

다음으로 만날 작가는 당연히, 베네치아 화파의 창시자라 할 수 있는 조반니 벨리니입니다. 지난 주 밀라노 브레라 미술관에서 만난 <피에타>의 작가죠. 그런데 이 아카데미아 미술관에서는 그의 또다른 <피에타>를 만날 수 있습니다. 브레라 미술관의 <피에타>가 절제되고 사실적인 표현으로 지극한

비토레 카르파치오, 〈아라라트 산에서 순교자 만 명의 십자가형과 영광〉. 베네치아 아카데미아 미술관. 아르메니아에서 반란군과 전투를 벌였던 만 명의 로마 병사들이 배신을 당해 아라라트 산에서 십자가형에 처해졌다는 일화를 묘사한 작품입니다.

슬픔을 표현했다면 이 〈피에타〉는 조금 더 선명해진 색채로 절제된 슬픔을 표현하고 있습니다. 그런데 벨리니의 이 작품은 바티칸의 성 베드로 성당에 있는 미켈란젤로의 저 유명한 조각 〈피에타〉와 꼭 닮아 있습니다. 성모 마리

아가 앉은 채로 이미 싸늘하게 식은 아들의 육체를 무릎 위에 안고 있는 구도가 동일하죠. 예수의 가장 가까운 친척들만이 죽음을 <애도>하는 장면에서 마리아와 예수만을 분리시킨 이 구도는 사실 13세기 독일에서 제작된 채색 목조가 그 시초입니다. 그러다가 14세기 유럽 인구의 3분의 1의 목숨을 앗아간 흑사병의 유행과 함께 전 유럽으로 확산된 것이죠. 아기 예수를 안고 있는 <성모자상>들이 아기 예수의 순수성과 마리아의 인자함을 통해 생명의 신성함을 표현한 것이라면, 그 반대의 <피에타>는 극단적 슬픔을 묘사함으로써 죽음의 신성함을 표현한 것이죠.

이탈리아에서는 주로 그림으로 피에타를 제작했는데, 미켈란젤로는 그 자신이 밝힌 정체성대로 독일식 채색 목조를 본받아 조각 작품을 남겼던 것입니다. 그리고 미켈란젤로의 작품이 이상화된 인물을 통해 슬픔의 종교적

조반니 벨리니, <피에타>. 베네치아 아카데미아 미술관. 베네치아 화파의 창시자라 할 수 있는 조반니 벨리니. 브레라 미술관의 <피에타>보다 조금 더 선명해진 색채로 절제된 슬픔을 표현하고 있습니다.

초월성을 표현했다면, 벨리니의 작품은 훨씬 더 현실적인 인물 묘사를 보여주고 있습니다.

조반니 벨리니는 이외에도 여러 점의 〈피에타〉를 더 남겼는데 시기마다 조금씩 그 구도와 표현 방식이 달라집니다. 이 작품은 그의 마지막 〈피에타〉로 미켈란젤로의 작품보다 5, 6년 정도 이후에 제작된 것입니다. 24세에 불과한 미켈란젤로의 천재성을 벨리니도 알아본 것일까요? 아니면 일흔 살의 노 대가, 벨리니의 끊임없는 자기 혁신의 결과였을까요? 정답을 알 수는 없지만, 알게 모르게 서로 영향을 주고받으며 르네상스를 이끌어간 대가들의 숨결이 느껴집니다.

다음으로 만날 작품은 조반니 벨리니와 안드레아 프레비탈리^{Andrea Previtali}와 함께 그린 〈알레고리^{Allegorie}〉 연작입니다. (정확하게 누구의 작품인지 여전히 논란이 많은데 일단은 아카데미아 미술관 공식 홈페이지 정보를 참고했습니다.) 다섯 개의 작은 패널로 이루어져 있는 이 연작은, 크기도 작고 조명도 거의 비추지 않아서 하마터면 놓칠 뻔한 작품들입니다. 그런데 보는 순간 내 상상력을 자극합니다. 그리고 성화나 화려하고 웅장한 베네치아의 모습을 주로 그려왔던 조반니 벨리니가 이런 작품들을 남겼다는 것도 신기한 일입니다. 그러고 보니 우피치 미술관에서 벨리니의 〈성스러운 알레고리〉를 만났던 기억도 납니다.

우선 신비로운 파란 구슬을 안고 있는 여신과 천사들이 함께 있는 패널은 〈우울의 알레고리〉입니다. 그리고 브로치를 들고 서 있는 여인과 천사들은 〈허영의 알레고리〉, 수레를 탄 바쿠스가 전사에게 과일을 건네는 패널은 〈영웅 미덕의 알레고리〉로 알려져 있습니다. 그리고 나머지 두 작품은 의견이 분분한데, 눈을 가리고 구(球) 위에 서서 양손에 물병을 들고 있는, 날개 달린 여신은 〈행운의 알레고리〉, 커다란 고둥에서 나온 남자를 뱀이 휘

(좌측) 조반니 벨리니, 〈우울의 알레고리〉, 베네치아 아카데미아 미술관. 다섯개의 작은 패널로 이루어진 조반니 벨리니의 '알레고리' 연작 중 한 편입니다.
(중앙) 조반니 벨리니(또는 안드레아 프레비탈리), 〈행운의 알레고리〉, 베네치아 아카데미아 미술관.
(우측) 조반니 벨리니, 〈지혜의 알레고리〉, 베데치아 아카데미아 미술관. 소라 껍질속에서 힘들게 나오는 사내. 도대체 무엇을 의미하는 정확하게 알 수 없는, 제목 그대로 '알레고리(은유)'입니다.

감고 있는 모습은 〈지혜의 알레고리〉라고 합니다. 하지만 굳이 이런 해석들을 참고할 필요가 있을까 싶습니다. 그림을 보는 순간 온갖 상상이 일어나니 말입니다.

〈알레고리〉 연작을 보다가 왼쪽으로 눈을 돌리면, 그동안 수많은 이들의 다양한 해석을 낳아왔던 수수께끼 같은 작품, 조르조네Giorgione 1477?~1510의 〈템페스트(폭풍)〉을 만날 수 있습니다. 이 작품은 이곳 아카데미아 미술관에서 가장 만나고 싶은 작품 중 하나입니다.

아기에게 젖을 물리고 있는 반라의 여인과 그녀를 바라보고 있는 목동처럼 생긴 남자, 그리고 그들 사이 하늘 멀리 내려치는 번개. 이 작품 이전에 자연을 이처럼 명확하게 주인공으로 내세웠던 작품이 없다고 해서 서양 회화사 최초의 풍경화라고도 평가받는 작품입니다. 그리고 도대체 등장인물들이 누구인지, 배경은 어디인지, 번개는 또 무엇을 의미하는지 몰라 수많은

해석과 억측을 낳은 한 작품이기도 하죠.

그림을 보면 인물들은 평온하기 그지없습니다. 왼쪽의 남자는 군인처럼 보이기도 하고 목동처럼 보이기도 합니다. 옷을 벗은 여인은 아기에게 젖을 물리며 쉬고 있는 것 같습니다. 이들은 도대체 누구일까요? 아담과 이브? 요셉과 성모 마리아? 아레스와 비너스? 그냥 평범한 목동과 집시 여인? 수많은 해석이 있지만 그 어느 것도 명확하지 않습니다.

그런가 하면 제목처럼, 저 멀리 폭풍이 오고 있음을 알려주려는 듯 번개가 섬광을 발하며 구름을 찢고 있습니다. 전면의 인물들과는 극단적인 대조를 이루고 있죠. 그런데 이 작품을 보자마자 나는 마치 작품 속 번개에 맞은 것처럼 정신이 아찔해집니다. 다양한 도상 해석은 그다지 중요하지 않다는 생각입니다. 조르조네 자신이 다양한 해석을 예상하고 그린 작품이란 생각

조르조네, 〈**폭풍**〉, 베네치아 아카데미아 미술관. 자연을 명확하게 주인공으로 내세운 서양 회화사 최초의 풍경화라고도 평가받는 작품입니다.

도 듭니다.

사실 이 작품은 그 도상학적 해석 못지않게 표현 기법도 중요합니다. 우선 인물을 비롯한 형상들이 윤곽선이 아니라 빛과 색채를 이용해 묘사되어 있습니다. 애초에 예비 드로잉 없이 물감을 칠하면서 구상을 완성한 것이지요. 베네치아 화파 특유의 기법입니다. 그런데 그 색채는 화면 전체에 통일성을 부여하는 장치로도 이용되고 있습니다. 전경의 온화하고 부드러운 느낌의 갈색과 붉은색은 초록의 중경을 거쳐 에메랄드빛과 청록빛의 원경으로 이어집니다. 그런데 그 색채들이 장면에 따라 하나씩 분절되어 있는 것이 아니라 오히려 화면 전체에 통일감을 이루고 있습니다. 그 중심에는 바로 저 번개의 섬광이 있습니다. 그 섬광으로 하여 이 작품에는 대기가 느껴집니다. 그리고 그 대기가 식물들과 앞의 인물까지 감싸고 있다는 것을 알 수 있습니다. 번개의 빛이 화면 전체에 생명력을 부여해 주고 있는 것이죠.

말하자면, 조르조네는 다른 작가들과 달리 인물이나 의미를 위해 풍경을 그린 것이 아니라 풍경과 인간을 하나로 생각하고 그렸던 것입니다. 이것은 혁신적인 태도입니다. 위대한 미술사가 곰브리치에 의하면 "이것은 어떤 의미에서 원근법의 창안과 거의 맞먹는 새로운 영역을 향한 하나의 발돋움"입니다. 조르조네로 인해 "이제부터 회화는 소묘에 채색을 더한 것 이상의 의미"가 된 것이죠.

그런데 조르조네는 자신이 제기한 혁신의 성과를 꽃피우지도 못하고 30대 초반의 젊은 나이에 흑사병으로 죽음을 맞이합니다. 피렌체의 마사초처럼 말이죠. 하지만 조르조네의 성과는 심지어 그의 스승이었던 조반니 벨리니도 받아들였고, 이후 제자였던 티치아노에게 이어져 베네치아 화파의 근간으로 자리매김하게 됩니다.

이제, 베네치아 화파 전성기의 주역들을 만날 차례입니다. 방을 옮기면 아

카데미아 미술관에서 가장 큰 전시실이 나타나는데 이곳에서는 베네치아 화파를 대표하는 3명의 거장의 작품들을 한 자리에서 만나볼 수 있습니다.

먼저 만날 작품은 티치아노의 〈피에타〉입니다. 티치아노! 혹시 기억하는 지요? 이탈리아에서의 첫 날, 로마 보르게세 미술관에서 만났던 〈신성한 사 랑과 세속적 사랑〉의 작가이며 피렌체 우피치 미술관에서 만났던 〈우르비 노의 비너스〉의 작가, 그 티치아노 말입니다. 베네치아 화파의 대가이자 회 화의 군주로 지칭되는, 신성로마제국 황제 카를 5세가 기사 작위까지 수여 하며 전속 초상화가로 임명했던 티치아노. 그가 죽기 직전에 남긴 그림이 바 로 이 작품, 〈피에타〉입니다.

이탈리아에 오기 전 나는 다시 한 번 서양 미술사를 훑어보았습니다. 그리 고 그 즈음 당돌하게도 이런 글을 남겼죠.

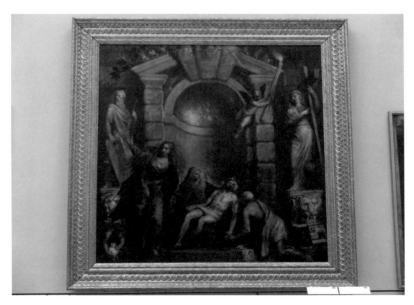

티치아노, 〈피에타〉, 베네치아 아카데미아 미술관. 말년에 이른 노 거장은 젊은 시절의 화려했던 스타 일을 허물고 무채색으로 죽음과 비애를 묘사하고 있습니다.

"한 사람의 생애에 미술사가 되풀이 되고 있었다."

그것은 며칠 전 만났던 미켈란젤로의 〈론다니니의 피에타〉와 바로 이 그림, 티치아노의 〈피에타〉를 두고 한 말이었습니다.

한국에서 화집으로 이 작품을 접했을 때 나는 불경스럽게도 티치아노가 90세 가까운 나이라서 필력이 떨어지거나 노안이 와서 그런 건 아니었을까 하는 정말 말도 안 되는 생각도 잠시 했었습니다. 그런데 지금 눈앞에 나타난 〈피에타〉는 그런 게 아닙니다. 가로 세로 3미터가 넘는 큰 화면 가득 티치아노의 정신이 살아 있습니다. 아주 작은 붓 자국에도 티치아노의 땀과 숨결이 느껴집니다.

말년에 이른 노 거장은 자신의 유언처럼 남긴 작품이자 자신이 묻힐 카펠라를 장식하기 위해 그린 이 작품에까지 그 스스로 완성했던 젊은 시절의 화려한 스타일을 허물고 무채색으로 죽음을 묘사하고 있는 것입니다. 사실적이고 아름답기 그지없었던 그의 전성기 인물들은 이 작품에서 백 년 후 바로크 작가들이나 삼백 년 후 인상파 작가들의 주인공들처럼 거칠디 거친 터치로 마무리 되어 있습니다. 전하는 바에 따르면 티치아노는 이 그림의 마지막 과정에서 붓이 아니라 손가락을 이용하여 선을 긋거나 면을 칠하기도 했다고 합니다. 빛을 조절하기 위해 과감히 붓을 버리는 혁신을 시도한 것이죠. 아흔 살 미켈란젤로가 그랬듯, 티치아노도 죽기 직전까지 자신의 예술을 안고 스스로를 혁신해 나갔던 것입니다.

죽어가는 예수를 바라보는 늙은 니고데모의 모습으로 자신을 그려 넣은 티치아노. 그를 보고 있으니 눈물이 납니다. 인간에게 위대한 부분이 있다면 그것은 끊임없이 스스로를 극복해 가는 것. 죽기 직전까지 붓을 놓지 않고 끊임없이 스스로를 혁신해 갔던 티치아노의 정신이 게을러빠진 내 영혼을 울리는 것 같습니다.

티치아노에게서 받은 감동은 다시 그의 제자였던 틴토레토에게로 옮아갑니다. 르네상스의 마지막 거장이자 매너리즘의 대가로 일컬어지는 틴토레토. 이곳 아카데미아 미술관에서는 〈성 마르코 연작〉 2편을 비롯하여 그의 대표작들 여러 편을 한꺼번에 만날 수 있습니다.

먼저 성 마르코 연작을 봅니다. 잘 알겠지만 성 마르코는 베네치아의 수호성인입니다. 베네치아 상인들이 이집트 알렉산드리아에 있던 성 마르코의 유해를 훔쳐와서 안장한 곳이 바로 베네치아의 중심, 산 마르코 대성당이고, 성당이 있는 곳이 산 마르코 광장이죠. 며칠 전 나는 밀라노의 브레라 미술관에서 〈성 마르코의 시신을 발견하다〉를 만났습니다. 이곳 아카데미아 미술관에서는 그 전편과 후속편이라 할 수 있는 〈성 마르코의 시신 피신〉과 〈노예를 구출하는 성 마르코의 기적〉을 만날 수 있습니다.

먼저 〈성 마르코의 시신 피신〉은 두 개의 에피소드가 결합된 작품입니다. 이교도들의 손에 순교당한 뒤 화장당할 위기에 처한 성 마르코의 시신. 그런데 그 순간, 하늘에서 천둥과 번개가 내리칩니다. 시신을 방치한 채 도망치기에 급급한 이교도들. 그 틈에 기독교인들이 성 마르코의 시신을 수습하여 교회에 모셨다고 합니다. 그로부터 800여 년 후, 이슬람의 지배를 받고 있던 알렉산드리아에서 어렵게 성 마르코의 시신을 찾아낸 베네치아 상인들이 그림처럼 몰래 시신을 빼돌려 베네치아로 운구했다고 합니다.

주인공을 화면의 중앙이 아닌 오른쪽에 치우치게 배치한 구도. 투시원근법을 이용한 건물들 사이로 단축법으로 그려진 성 마르코의 시신과 운동감 넘치는 인물들. 틴토레토 특유의 극적 긴장감이 느껴집니다.

이어서 바로 옆에 있는 〈노예를 구출하는 성 마르코의 기적〉을 봅니다. 한눈에 봐도 대단한 그림임을 알 수 있습니다.

주인의 명령을 어기고 베네치아의 성 마르코 성당으로 순례 여행을 다녀

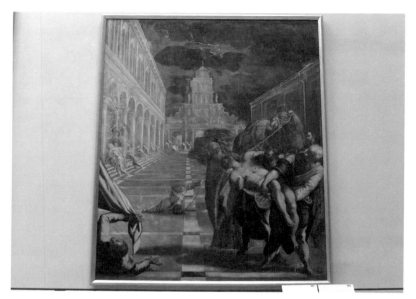

틴토레토, 〈성 마르코의 시신 피신〉. 베네치아 아카데미아 미술관. 베네치아의 수호성인, 성 마르코의 시신을 알렉산드리아에서 베네치아까지 모셔오는 과정을 담은 틴토레토의 〈성 마르코 연작〉 중 한 편입니다.

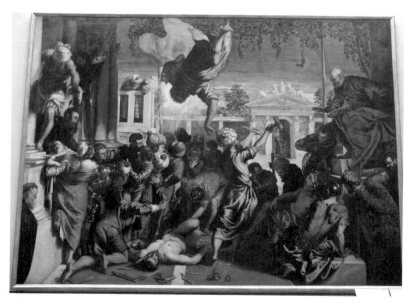

틴토레토, 〈노예를 구출하는 성 마르코의 기적〉. 베네치아 아카데미아 미술관. 역동적인 묘사에 화려하고 풍부한 색채 표현까지, 극적인 상황을 담대하고 실감나게 묘사한 틴토레토의 대표작입니다.

온 노예. 화면 오른쪽 제일 위에 붉은 옷을 입은 주인은 화가 단단히 나서 노예의 눈을 뽑고 사지를 자르라는 명령을 내립니다. 그런데 순간 형을 집행하려던 도구들이 망가지기 시작합니다. 눈을 찌르려던 꼬챙이도, 사지를 자르려던 망치와 도끼도 부서져 버리죠. 놀란 사람들. 그들은 자신들의 머리 위 공중에 성 마르코가 그의 복음서를 들고 나타나 기적을 행사한 것도 모르고 있습니다. 성 마르코의 시선은 벌거벗겨진 채 누워있는 노예에게 향하고 있죠.

하늘에서 내려온 성 마르코와 누워있는 노예는 단축법으로 묘사되어 있는데 여지껏 본 적 없는 특이한 구도입니다. 노예는 관람객 쪽으로 머리를 두고 누워 있고, 성 마르코는 관람객 쪽 하늘에서 날아간 듯한 각도로 공중에 떠 있습니다. 그리고 기적에 놀란 왼쪽의 인물들(베네치아인, 아랍인, 무어인 등 그 구성도 매우 다양합니다.)은 쓰러질 듯 앞쪽으로 상체를 숙인 채 노예를 바라보고 있죠. 그런데 이런 구도는 투시원근법으로 묘사된 건물들과 어울려 화면에 더할 수 없는 입체감을 부여해주고 있습니다. 우리 관람객도 저들과 같은 공간에서 기적의 현장을 목격하고 있는 듯한 느낌을 주기 때문입니다.

그런가 하면 미켈란젤로 풍의 근육질 몸매를 보여주는 인물들은 묘하게 뒤틀리고 과장된 자세를 취하고 있습니다. 그런데 그 뒤틀림과 과장이 다른 매너리즘 작가들의 그것과는 좀 다릅니다. 피렌체에서 만났던 로소 피오렌티노나 브론치노 같은 작가들에게는 인위적인 뒤틀림이 그 자체로 미학적 관심의 대상이었다면, 틴토레토에게 있어서 그것은 베네치아 화파 특유의 유려한 색채와 어울려 극적인 분위기를 자아내는 데 일조합니다.

베네치아 화파의 최후의 거장이자 매너리즘의 대가로 알려진 틴토레토. 그는, 스승인 티치아노의 범접할 수 없는 명성에 비해, 약간은 가벼운 듯한

처신과 테크닉만 뽐낸다는 인상 때문에 비판의 대상이 되기도 했습니다. 그런데 이 작품 〈노예를 구출하는 성 마르코의 기적〉을 보니, 역동적인 묘사에 화려하고 풍부한 색채 표현까지, 극적인 상황을 이토록 담대하고 실감나게 묘사한 화가가 또 있던가 싶습니다. 그러면서 그간에 매너리즘과 틴토레토에 대해 가지고 있던 어떤 편견같은 것이 상당 부분 해소되는 느낌입니다. 며칠 후 만나게 될, 틴토레토의 기념비적 업적, 산 로코 대 신도 회당이 기대됩니다.

〈성 마르코 연작〉 외에도 구약성서 창세기 연작 즉, 동물들을 창조해 내는 창조주의 모습을 묘사한 〈동물 창조〉, 신에 대한 질투심으로 동생 아벨을 죽이려 하는 카인을 묘사한 〈카인과 아벨〉, 〈아담과 이브의 유혹〉, 〈예수를 십자가에서 내림〉, 〈경배를 받는 성 모자와 성인들〉 등 놓칠 수 없는 틴토레토의 명작들이 이어집니다. 특히 〈동물 창조〉는 그동안 잘 다루어지

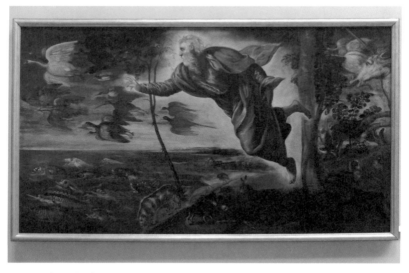

틴토레토. 〈동물 창조〉. 베네치아 아카데미아 미술관. 활과 같은 자세를 취하고 있는 창조주의 손끝에서 탄생한 새와 물고기들이 하늘과 대지를 질주하는 모습은 그 속도감이 아찔합니다.

지 않았던 주제인데, 활과 같은 자세를 취하고 있는 창조주의 손끝에서 탄생한 새와 물고기들이 하늘과 대지를 질주하는 모습은 그 속도감이 아찔할 정도입니다. 소재도 그렇고 구도, 형상 등 틴토레토 특유의 참신함이 돋보이는 작품입니다.

이제 고개를 돌려 일부러 외면하려 해도 절대로 외면할 수 없는 작품을 만납니다. 베로네세의 작품, 〈레위가의 만찬〉입니다. 가로 너비만 13미터에 이르는 대작입니다. 그 크기만으로도 눈에 확 띌 수밖에 없죠.

이 작품은 원래 화재로 소실된 티치아노의 〈최후의 만찬〉을 대체하기 위해 제작된 것입니다. 따라서 원래의 제목도 당연히 〈최후의 만찬〉이었습니다. 하지만 이 작품으로 인해 베로네세는 수난을 겪게 되는데, 그림을 주문한 도미니크 수도회에서 이 그림의 내용이 지극히 이단적이라며 베로네세를 종교 재판에 회부한 것입니다.

얼핏 보기에도 기존에 봐왔던 다른 〈최후의 만찬〉들과는 느낌이 많이 다릅니다. 다 빈치의 작품은 말할 것도 없고, 장식적인 성격이 강한 기를란다요의 작품과 비교해 봐도 지나칠 정도로 화려하죠. 세계 각국에서 모인 듯, 갖가지 전통 의복을 입고 있는 등장인물도 너무 많습니다. 그뿐입니까? 코피를 흘리는 하인, 어릿광대, 난쟁이, 강아지, 고양이, 원숭이까지 등장하고 있습니다. 그림만 보면, 〈최후의 만찬〉이 아니라 베네치아의 한 귀족 집안에 벌어지는 잔치같습니다. 성경의 내용을 자신들의 풍습대로 묘사하는 것이 이 시기의 작품 경향이라 하더라도 분명 베로네세의 이 그림은 충분히 오해의 소지가 있습니다.

성경의 내용에서 벗어난 묘사도 그렇지만, 도미니크회에서 특히 문제 삼은 것은 예수 주위에 있는 독일인들입니다. 당시 북유럽을 휩쓸고 있던 루터교의 신자들을 묘사한 것이 아니냐는 의심이었죠. 베로네세는 결국 신성

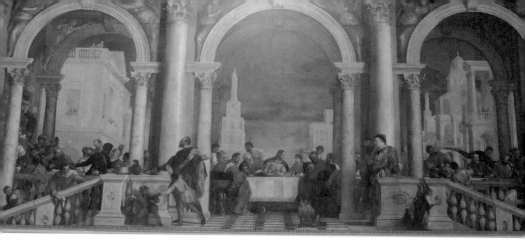

베로네세, 〈레위가의 만찬〉, 베네치아 아카데미아 미술관. 관습적인 도상을 따르지 않았다 하여 종교
재판에 회부된 베로네세의 대표작으로 가로 13미터가 넘는 대작입니다.

모독과 불경죄라는 명목으로 종교 재판을 받게 됩니다. 하지만 베로네세는
자신을 적극적으로 변호하고, 창작자의 자유 의지를 주장합니다. 그리고 자
비로 작품을 수정하라는 명령도 거부하고, 제목만 〈레위가의 만찬〉으로 바
꿔버리죠.

르네상스의 끝자락을 차지하는 베로네세. 귀족 취향의 화려하고 장식적
인 그의 화풍이 썩 마음에 들진 않지만, 트리엔트 공의회의 결의로 엄숙주
의 분위기가 퍼지기 시작했던 그 시기, 예술의 자율성을 주장한 그의 정신
은 존경받아 마땅합니다.

이제 작품을 좀더 찬찬히 봅니다. 고전 건축에 적용된 투시원근법, 베네치
아 화파 특유의 화려하고 자연스러운 색채 감각 등 곳곳에 베로네세의 솜씨
가 빛을 발하고 있습니다. 그리고 무엇보다 그 어마어마한 크기가 지금까지
와는 전혀 다른 새로운 감동으로 다가옵니다.

이번 "이탈리아 미술 기행"을 통해 새롭게 깨달은 점이 하나 있다면, 그것
은 바로 작품의 "크기"가 가진 의미입니다. 물론, 화집이나 모니터를 통해서
작품을 보는 것과 실물 크기로 작품을 보는 것은 전혀 다른 느낌이란 것은
너무나 당연한 사실입니다. 그런데 이탈리아에서 20 여일 가까이 작품들을

만나다 보니 생각했던 것과는 크기가 다른 작품들이 무척이나 많더군요. 어떤 것은 생각보다 훨씬 작았고, 또 어떤 것은 한 눈에 담을 수 없을 만큼 컸습니다. 그런데 그 실제 작품의 크기가 작품들 하나하나에 꼭 맞는 옷과 같다는 생각이 드는 겁니다. 생각보다 작았던 레오나르도 다 빈치의 <수태 고지>나 만테냐의 <죽은 그리스도>, 그리고 브뤼헐의 세밀화들도 그렇고, 반대로 이 작품, <레위가의 만찬>이나 앞서의 티치아노와 틴토레토의 작품들처럼 생각보다 훨씬 컸던 작품들도 모두 지금 현재의 그 "크기"가 가장 적당한 크기로 보였습니다. 그랬습니다. 그동안 구도나 색채, 주제 등에 비해 아예 관심 밖에 밀려나 있었던 "작품의 크기"도 사실은 매우 중요한 표현 수단이었던 것입니다. 작가들이 그 크기를 선택한 이유를 느끼고 생각하기 위해서는 당연히 진품을 보아야 합니다.

다시 베로네세의 <레위가의 만찬>을 봅니다. 그것은 단순히 "본다"라는 개념을 넘어, 엄청난 크기의 화려한 색채와 구도 속에 "빠져드는" 느낌입니

"작품의 크기(아카데미아 미술관 전시실)" 베로네세, 틴토레토, 티치아노의 대작들과 감상자들을 비교해 보면, 구도나 색채, 주제 등에 비해 아예 관심 밖에 밀려나 있었던 "작품의 크기"도 매우 중요한 표현 수단이라는 사실을 알 수 있습니다.

프란체스코 하예즈, 〈예루살렘의 성전 파괴〉, 베네치아 아카데미아 미술관. 밀라노 브레라 미술관에서 만났던 신고전주의 작가, 프란체스코 하예즈, 그도 이곳 베네치아 출신입니다.

다. 앞서 틴토레토의 〈노예를 구출하는 성 마르코의 기적〉이 입체적 구도로 작품 속에 함께 하는 느낌을 준다면, 이 작품은 그 크기로 감상자를 흡수하는 느낌, 내가 그림 속에 있다는 느낌을 줍니다.

베로네세의 그림 이후 연대순으로 전시된 수많은 베네치아 화파의 명작들을 훑어가듯 감상합니다. 우리의 〈정조 대왕 능행도〉 같이 수많은 인물들의 행렬을 묘사한 젠틸레 벨리니의 대작, 〈산 마르코 광장 행렬〉을 비롯하여, 가로 13미터, 세로 1.5미터라는 특이한 사이즈에 놀라고, 활동사진처럼 자연스럽게 이어지는 장면 구성에 감탄할 수밖에 없는 지암바티스타 티에폴로 Giovanni Battista Tiepolo 1696-1770의 〈뱀의 형벌〉, 섬세한 빛 표현이 돋보이는 아름다운 풍경화, 마르코 리치 Marco Ricci 1676-1730의 〈빨래하는 여인이 있는 풍경〉, 밀라노 브레라 미술관에서 만났던 프란체스코 하예즈의 〈예루살렘에서의 성전 파괴〉 등은 놓칠 수 없는 명작들입니다.

밤의 베네치아

베네치아에서의 첫날, 아카데미아 미술관에서의 황홀한 색채와 빛의 향연을 감상하고 나오니 해는 이미 졌고 크리스마스이브의 베네치아는 화려한 불을 밝히기 시작합니다. 산타 마리아 델라 살루테 성당^{Basilica di Santa} ^{Maria della Salute} 앞에서 대운하^{Grande Canal} 건너 산 마르코 광장 쪽을 바라봅니다. 베네치아의 상징 대종루가 손에 잡힐 듯 신비한 자태로 서 있습니다.

로마에서의 첫날처럼 다시 한 번, 봄 신령 아니 겨울 베네치아의 신령이 지폈나 봅니다. 나는 베네치아의 밤거리를 정신없이 헤맵니다. 아직 길도 모르고 저녁도 굶은 상태인데 나도 모르게 발걸음이 옮겨집니다. 그러다 우연히, 며칠 후 만날 페기 구겐하임 미술관 정문도 지나고, 밤의 리알토 다리를 건너며 황홀경에 빠집니다.

내친걸음은 어느새, 나폴레옹이 "세상에서 가장 아름다운 응접실"이라 불렀던 산 마르코 광장까지 이어집니다. 생각보단 많지 않은 관광객들이 광장 여기저기에서 사진을 찍으며 자기들만의 추억 만들기를 하고 있습니다. 나는 그들 틈에 끼어 그 넓은 광장을 한 바퀴 돌아봅니다. 오래된 가로등만 광장을 밝힐 뿐, 산 마르코 대성당과 두칼레 궁전 등 역사적 건물들에는 거의 조명을 비추지 않고 있습니다. 물론 그 흔한 자동차도 전혀 볼 수 없습니다. 그래서일까요? 밤의 산 마르코 광장은 마치 19세기 같습니다.

그렇게 광장을 걷는데 정말 미치기라도 한 것처럼 자꾸만 웃음이 나옵니다. 베네치아의 상징인 성 마르코의 사자상을 볼 때도, 바다 건너 멀리 희미하게 보이는 산 조르조 마조레 성당과 좀 전에 만난 산타 마리아 델라 살루테 성당과 마주할 때도, 며칠 후 건너게 될 탄식의 다리를 바라볼 때도 알 수 없는 웃음이 입 밖으로 새어 나옵니다.

그렇게 정신없이 발길을 옮기는데 문득 어디선가 본 듯한 낯익은 광경

이 나타납니다. 반짝이는 인공의 별빛 아래 캐노피를 치고 손님을 맞고 있는 거리의 카페. 순간 걸음을 멈추고 카메라 셔터를 누릅니다. 그리고 이미지에 옐로우 필터를 적용합니다. 그랬더니. 그렇습니다. 그것은 〈밤의 카페테라스〉. 아를의 포럼 광장에 있는 한 카페를 그린 빈센트 반 고흐 Vincent van Gogh 1853~1890의 작품과 비슷한 구도입니다. 고흐가 카페테라스가 보이는 곳에 이젤을 놓고 며칠이고 앉아서 그렸다는 그림. 고흐는 그 그림을 통해 비로소 푸른 밤하늘에 관심을 가지기 시작했다고 합니다. 고흐가 그랬던 것처럼 이제 나도 무언가를 찾은 것 같습니다. 후반부를 향해 가는 이 부족한 《이탈리아 미술 기행》이 여러분에게도 〈밤의 카페테라스〉처럼 소박하고 편안한 빛으로 다가섰으면 좋겠습니다.

〈밤의 산마르코 광장〉 자동차도 없고 관광객들도 드문 겨울밤의 '산 마르코 광장' 가로등과 옅은 조명으로 밤을 밝힌 광장은 마치 19세기 같습니다.

그리고 오늘은 12월 24일, 크리스마스이브. 비록 홀로 이 먼 나라를 헤매고 다니지만 인사는 해야겠지요. 이탈리아에서는 크리스마스 인사를 이렇게 한다고 합니다.

"부온 나탈레(Buon Natale)!"

〈밤의 카페 테라스〉 반짝이는 인공의 별빛 아래 캐노피를 치고 손님을 맞고 있는 베네치아 거리의 카페. 아를의 포룸 광장에 있는 한 카페를 그린 빈센트 반 고흐의 〈밤의 카페 테라스〉와 비슷한 구도입니다.

대체할 수 없는 아름다움, 베네치아

대체할 수 없는 아름다움 / 산 조르조 마조레 성당
/ 산타 마리아 글로리오사 데이 프라리 성당

대체할 수 없는 아름다움

베네치아에서의 첫 아침. 낡은 벽돌 건물들 너머로 떠오른 아침 햇살이 역광을 이루며 은은하게 수로를 비추고 있습니다. 베네치아의 아름다움은 이 작은 수로와 골목에서부터 시작됩니다. 수로 위에 아슬아슬하게 걸려 있는 건물들, 그 아래로 나있는 골목은 두세 명 정도만 어깨를 나란히 하고 걸을 수 있을 정도로 좁습니다. 건물과 건물 사이에 길은 아예 없고 수로만 있는 경우도 많죠. 포강의 하류와 아드리아 해가 만나는 삼각주, 그 수많은 모래톱과 갯벌에 말뚝을 박고 지반을 다져서 세운 마법 같은 도시, 베네치아는 이렇게 기존의 상식으로는 이해할 수 없는, 그래서 그 어느 곳에서도 대체할 수 없는 아름다운 풍경이 골목골목마다 펼쳐집니다.

오늘은 12월 25일. 그렇습니다. 베네치아에서 크리스마스를 맞이했습니다. 하지만 대부분의 미술관, 박물관이 문을 닫는 날이기도 하죠. 성탄 미사가 진행되는 오전에는 성당에도 함부로 들어가기 힘듭니다. 그래서 미술 기행을 목적으로 베네치아를 찾은 가여운 솔로 여행자에겐 오히려 쓸쓸한 날입니다. 어쩔 수 없이 이 아름다운 베네치아에서, 오전 내내 혼자만의 크리

〈베네치아 아침의 소 운하〉 낡은 벽돌 건물들 너머로 떠오른 아침 햇살이 역광을 이루며 은은하게
수로를 비추고 있습니다.

스마스를 보냈습니다. 리알토 다리에서 출발하여 바포레토를 타고 베네치
아 이곳저곳을 누볐습니다.

유리 공예로 유명한 무라노 섬을 거쳐 알록달록 원색의 집들이 향연을 펼
치고 있는 부라노 섬도 다녀왔습니다. 시간을 보내려고 일부러 산타루치아
역까지 가서 바포레토를 타고 카날 그란데 전체를 통과하기도 했습니다.

하지만 그래도 베네치아는 베네치아입니다. 어느 순간 크리스마스의 외
로움은 사라지고, 베네치아의 눈부신 하늘빛과 물빛과 알록달록 다양한 색
채의 건물들이 만들어낸 황홀한 풍경에 넋을 잃고 맙니다.

문득, 이토록 아름다운 풍경을 만들어내기 위해서 얼마나 많은 고통의 시
간과 역사가 흘렀을지 생각해봅니다. 1500여 년 전, 이민족의 침입을 피해
어쩔 수 없이 선택했던 최후의 정착지. 사람이 살 수 있을 것이라고는 도무

〈카날 그란데〉 리알토 다리에서 바라본 카날 그란데(대운하)의 아침. 바포레토와 곤돌라가 아침을 시작합니다.

지 생각할 수 없었던 삼각주의 모래톱과 갯벌에 터를 닦고, 길을 만들고, 건물을 올리고, 이토록 찬란한 문화를 이루기 위해 치렀을 고통과 희생은 감히 상상조차 할 수 없습니다. 그래서 이 황홀한 아름다움은 세상 어느 곳에서도 대체할 수 없습니다. 베네치아는 오로지 이곳 베네치아만 유일할 뿐입니다.

산 조르조 마조레 성당

40분가량 걸려 카날 그란데를 통과하고 산 마르코 광장 앞에서 탄식의 다리에만 잠시 눈길을 주고 다시 바포레토를 갈아탑니다. 크리스마스긴 하지

만 미술 기행이니 한 편이라도 미술 작품을 만나야지 하는 심정으로 저 멀리 바다 건너편에 보이는 큰 성당으로 향합니다. 바로 산 조르조 마조레 성당^{Basilica di San Giorgio Maggiore}입니다.

〈산 조르조 마조레 성당〉 작은 섬 위에 우뚝 서 있는 산 조르조 마조레 성당은 산 마르코 광장에서 바라보는 바다를 아름답게 장식하고 있습니다.

산 마르코 광장의 바다 쪽 입구인 성 마르코의 기둥과 성 테오도르의 기둥^{Colonne di San Marco e San Todaro}의 맞은편 바닷가에 서 있는 이 성당은 이탈리아 베네딕토 수도회의 중심 성당이기도 합니다. 특히 성 스테파노의 유물이 안치되어 있어서 크리스마스 행사를 성대하게 벌인다고 하는데, 늦은 시간이라 그런지 성당 안은 찾아온 이가 거의 없어서 조용합니다.

수도회 소속답게 장식이 거의 없는, 소박한 성당 실내에서 내가 만나려고 하는 작품은 틴토레토의 〈최후의 만찬〉입니다. 그렇습니다. 피렌체의 기를

란다요와 밀라노의 다 빈치, 그리고 〈레위가의 만찬〉으로 이름이 바뀐 아카데미아 미술관의 베로네세의 작품에 이어 또 다시, 〈최후의 만찬〉입니다. 그런데, 틴토레토의 〈최후의 만찬〉은 지금까지 그 모든 〈최후의 만찬〉들과는 전혀 다른 형태의 작품입니다.

우선 평면적이고 대칭적인 수평 구도 속에 식탁을 배치하여 예수를 비롯한 중심인물들이 모두 정면을 향하고 있는 기존의 〈최후의 만찬〉들과 달리 틴토레토의 이 작품은 사선 구도입니다. 그리고 화면 중앙에 예수를 배치하긴 했지만 왼쪽의 제자들은 물론이고 오른쪽 아래에서 시중을 드는 하인들보다도 작게 그려 놓았습니다. 더구나 예수는 자리에서 일어나 제자들에게 성찬을 건네고 있죠. 신성보다 가난과 겸손의 미덕을 실천하고 있는 예수의 모습을 강조하기 위해서인 것 같습니다.

만찬이 이루어지고 있는 장소도 특별합니다. 기존의 작품들이 〈최후의 만

최후의 만찬 틴토레토, **〈최후의 만찬〉**, 베네치아 산 조르조 마조레 성당. 지금까지의 모든 〈최후의 만찬〉과 는 전혀 다른 형태의 작품입니다.

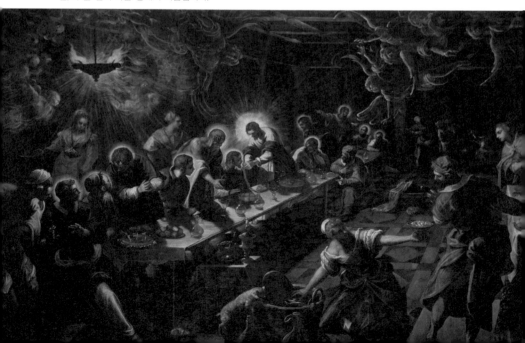

찬〉이라는 주제의 성스러움 때문에 소박하지만 잘 정리되어 있는 곳이나 (특히 베로네세의 경우처럼) 아예 귀족 취향의 화려한 곳을 배경으로 한 것에 비해 틴토레토의 만찬장은 어둡고 복잡한, 서민들의 삶의 공간입니다. 그러다보니 만찬의 시간에 맞게 조명도 어둡습니다. 예수와 제자들의 몸에서 나오는 광배를 제외하면 천장의 화롯불이 거의 유일한 조명인데 그 희미한 빛으로는 작품 전체를 밝히지 못합니다. 한 번도 시도된 적 없는 어둠 속의 〈최후의 만찬〉인 셈입니다.

 그래서 기존의 작품들과 달리 인물들의 심리 역시 표정이 아니라 동작을 통해서 드러납니다. 연극의 한 장면처럼 말이죠. 실제로, 얼핏 보면 예수와 제자들이 무대에서 연기를 하고 화면 오른쪽의 평범한 인물들이 객석에서 그 장면을 관람하고 있는 것처럼 보이기도 합니다. 천장의 화로에서 나온 연기들이 천사로 변한 것은 인물들의 광배와 함께 이 그림의 신성함을 드러내는 틴토레토 특유의 기법이죠.

 르네상스 최후의 거장이자 베네치아 화파의 최후의 거장이기도 한 틴토레토. 그는 흔히 "미켈란젤로의 드로잉과 티치아노의 색채"를 본받으려 했다는 평가를 받았습니다. 실제 그의 수많은 작품들에는 그 두 거장의 흔적들이 보이죠. 그런데 일흔을 훨씬 넘긴 틴토레토는 자신의 마지막 작품인 이 〈최후의 만찬〉을 통해서 르네상스 미술이 지향했던 그 모든 가치들과의 결별을 선언한 것처럼 보입니다. 새로운 시대를 열어젖힌 것이지요. 그래서, 흔히 매너리즘이라는 틀로 틴토레토를 규정하기도 합니다. 물론 매너리즘의 대가, 틴토레토도 어느 정도 타당한 평가입니다. 하지만 그의 작품들 중에는 꼭 그렇게만 볼 수 없는 것들도 많습니다. 이 작품 〈최후의 만찬〉도 마찬가지죠.

 늘 비판과 야유의 대상이 되어 왔던 매너리즘. 그리고 재능에 비해 늘 야

〈베네치아 바다 풍경〉 산 조르조 마조레 성당의 종탑에서 바라보는 노을빛 베네치아는 인간과 자연에 대한 새로운 질문을 던져줍니다.

박한 평가를 받아왔던 틴토레토. 밀라노 브레라 미술관 이후 여러 차례 그의 작품을 만나고 나니 과연 그 평가들이 합당한지 의문이 듭니다. 이틀 후 만날 산 로코 대 신도 회당이 다시 기대되는 부분입니다.

틴토레토를 만난 뒤, 주 제단 뒤쪽에 있는 엘리베이터를 타고 종탑에 오릅니다. 그러고 보니 이탈리아의 각 도시들을 방문할 때마다 반드시 치러야 하는 의식처럼 높은 곳에 올랐습니다. 마땅히 오를 만한 곳이 없었던 로마를 제외하고 오르비에토, 피렌체, 산 지미냐노, 시에나, 아시시, 피사, 볼로냐, 밀라노, 토리노, 코모, 베로나 등 높이 올라갈 수 있는 곳이 있으면 아무리 힘들어도 올랐지요. 도시와 자연 환경이 어우러져 만들어낸 풍경은 그 자체로 아름다운 미술 작품이었으니까요.

산 조르조 마조레 성당의 종탑에서 바라보는 베네치아의 전경. 그 주인공은 뭐니 뭐니 해도 바다였습니다. 이탈리아에 온지 20여 일만에 처음으로 만나는 바다. 바포레토를 타고 부라노 섬과 카날 그란데를 누비고 다녔는데도, 운하와 인간의 도시가 만들어낸 풍경에 넋을 잃어 잠시 잊고 있었던 베

네치아의 바다 말입니다.

천년도 훨씬 넘는 시간 동안 바다를 메우고 세워진 도시 베네치아. 우리는 흔히 서양 문화는 자연과 융합하지 못하고 자연을 정복하면서 이루어진 것이라 배워 왔습니다. 과연 그럴까요? 베네치아의 바다와 도시를 보면 그것이 얼마나 단편적인 사고인지 알 수 있습니다. 물론 산업혁명 이후 근대라는 미명하에 지금까지도 자행되고 있는 자연 환경에 대한 폭력적 파괴를 보면 전혀 틀린 생각은 아닙니다. 하지만 오늘날 우리가 목격하고 있는 동양의 현실도 그와 다르지 않습니다. 그래서 문화를 단순히 자연에 대한 동양과 서양의 인식의 차이로 환원시킨다면, 그 또한 지나친 편견이라는 생각이 듭니다.

만일 베네치아인들이 자연을 정복하려 했다면 지금처럼 아름다운 베네치아가 유지될 수 있었을까요? 인간의 손에 파괴된 자연이 인간의 문명을 어

〈베네치아의 일몰〉 베네치아 화파의 유려한 빛과 색채의 근원이었던 베네치아의 일몰은 온난화로 인한 해수면 상승으로 언젠가 사라질 지도 모를 위기에 처해있습니다.

떻게 파멸시켰는지 우리는 남태평양 이스터 섬$^{Easter\ Island}$의 역사에서 배운 적이 있습니다. 지금 우리 앞에 닥쳐온 지구 온난화도 그 실증 중의 하나겠지요. 인간은 어떤 식으로든 자연 환경에 적응해 나갈 수밖에 없습니다. 베네치아의 바다와 도시가 보여주는 아름다운 풍경은 (오늘날 환경론자들의 기준으로 보면 이것도 환경 파괴의 산물이겠지만) 산업혁명 이전 서양인들이 어떤 방식으로 자연 환경에 적응해 왔는지 보여주는 증거입니다. 온난화로 인한 해수면 상승이 지금 같은 속도로 진행된다면 머지않아 이 아름다운 도시, 베네치아가 사라질 지도 모른다는 전망은 그래서 우리를 더 우울하게 합니다. 자연 환경에 대한 파괴를 최소화하고 인간이 생존할 수 있는 길을 모색하는 것. 크리스마스의 일몰을 맞이하고 있는 바다의 도시, 베네치아의 아름다운 전경은 이렇게 깊은 고민도 안겨 줍니다.

산타 마리아 글로리오사 데이 프라리 성당

이제 다시 바포레토를 타고 본섬으로 향합니다. 오늘의 마지막 일정은 바로 이곳 산타 마리아 글로리오사 데이 프라리 성당$^{Basilica\ di\ Santa\ Maria\ Gloriosa\ dei\ Frari}$입니다.

성 프란체스코가 교황으로부터 수도회 설립을 인가받은 지 얼마 지나지 않은 1222년, 프란체스코회 수도사들이 베네치아에 도착해 지은 이 성당은 베네치아에서 가장 큰 성당 중 하나입니다. 붉은 벽돌로 장식된 성당의 외관은 지극히 소박하지만, 이 곳에는 반드시 만나야 할 작품이 있습니다. 티치아노의 위대한 걸작 〈성모 승천〉입니다.

1510년 조르조네가 요절하고, 1516년 조반니 벨리니마저 세상을 떠나자 베네치아 화파의 앞날은 채 서른이 되지 않은 젊은 티치아노에게 맡겨집니

다. 20대 초반부터 벨리니의 문하생으로 두각을 나타내기 시작했던 티치아노. 그는 벨리니가 죽음을 맞이한 그 해, 처음으로 초대형 성화 제작을 의뢰받게 되는데 바로 이 작품, 〈성모 승천〉입니다. 그리고 2년 후 작품이 완성되자 베네치아인들은 베네치아 화파의 새로운 주인공, 아니 이른바 "회화의 군주"의 탄생을 목격하게 됩니다. 이 작품으로 인해 조르조네의 혁신도, 소박하면서도 유려한 조반니 벨리니의 색채도 순식간에 구시대의 유물이 되어버리고 말았던 것입니다. 바야흐로 티치아노의 시대가 시작된 것입니다.

높이 7미터에 달하는 대형 성화 〈성모 승천〉은 분명, 격식을 제대로 갖춘, 가톨릭 성당의 중앙 제단화입니다. 하지만 보는 순간 그 누구라도 매혹당할 수밖에 없습니다. 종교를 믿지 않는, 아니 (심지어 개신교 신자를 포함해서) 타 종교를 믿는 사람이라도 황금색과 붉은색으로 가득 채운 화면과 빛을 통해 완성되는 드라마틱한 연출에 눈을 뗄 수 없을 테니까요. 피렌체의 대가들이 화면의 조화와 균형을 이루는 요소로 소묘를 중시했다면 티치아노를 비롯한 베네치아 화파는 빛과 색채를 통해 그 목적을 달성했다고 하는데, 이 그림을 보면 누구라도 그게 무슨 뜻인지 확실하게 파악할 수 있을 것입니다.

그림은 크게 세 부분으로 이루어져 있습니다. 천상에는 성부가 있고, 지상에는 성모의 승천을 놀라운 표정으로 바라보는 예수의 제자들이 있죠. 그리고 찬란하게 빛나는 황금빛 오로라를 배경으로 매혹적이면서도 신성한 표정의 성모 마리아가 화면 중앙에서 율동감 넘치는 실루엣을 드러내며, 말 그대로 승천하고 있습니다. 성모 주위의 천사들은 지상과 천상을 구분하며 성모의 승천을 경축하거나 돕고 있죠.

그런가 하면 성모 마리아의 붉은색 옷은 그 아래 두 제자의 붉은색 옷과 함께 절묘한 삼각형 구도를 이루고 있습니다. 이것은 제자들에게 사용된 과도한 단축법과 어울려 관람객의 시선을 성모에게로 모으는 역할을 하고 있

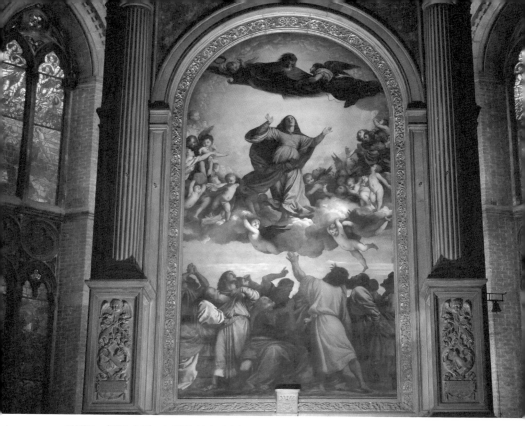

티치아노, 〈성모 승천〉. 베네치아 산타 마리아 글로리오사 데이 프라리 성당. 그 누구라도 매혹당할 수밖에 없는 드라마틱한 연출이 돋보입니다.

습니다. 놀라울 정도로 완벽한 색채와 빛의 사용, 상승감 넘치는 구도, 인물들의 생생한 표정과 동작. 어느 하나라도 빼놓을 것 없는, 참으로 아름다운 작품입니다. 그래서일까요? 어떤 비평가는 이 그림을 두고 이런 말을 남겼다고 합니다.

"미켈란젤로의 위대함과 경이로움, 라파엘로의 즐거움과 우아함, 그리고 자연의 진정한 색채가 있다."

비록 가톨릭 신자는 아니지만 나는 한참동안 그림 앞에서 벗어나지 못했습니다. 처음엔 서서, 나중엔 자리에 앉아서 그림을 보고 또 보았지요. 완벽한 작품 앞에 서면 두려움마저 느껴진다던 누군가의 말도 떠오릅니다. 그렇

습니다. 나는 "경외감"이란 단어의 의미를 바로 이 작품, 티치아노의 〈성모 승천〉에서 깨달았습니다.

이제 다시 발걸음을 옮깁니다. 이 성당에는 〈성모 승천〉 외에도 빼놓지 말아야 할 작품이 하나 더 있는데, 그 역시 티치아노가 그린 〈페사로의 제단화〉입니다.

화면 오른쪽 중앙 부분에는 성모 마리아와 아기 예수가 있고 그 왼쪽 아래에는 성 베드로, 그리고 앞줄 오른쪽에는 그림을 주문한 야코포 페사로가 무릎을 꿇고 있습니다. 그 반대편, 그러니까 왼쪽에는 페사로 가문의 문장이 있는 붉은 깃발을 든 기사가 서 있고, 잡혀온 터키군 포로까지 보입니다.

이 작품이 중요한 이유는 새로운 구도 때문입니다. 혹시 기억하십니까? 피렌체 산타 마리아 노벨라 성당에 있는 마사초의 〈성 삼위일체〉. 일점투시

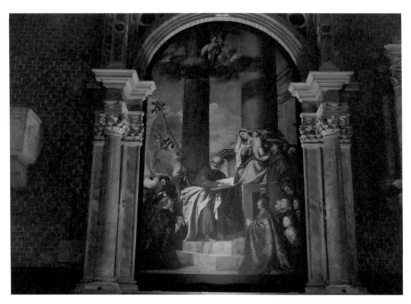

티치아노, 〈페사로의 제단화〉. 베네치아 산타 마리아 글로리오사 데이 프라리 성당. 슬며시 비틀어진 소실점은 이후 다양한 구도를 만들 수 있는 근거가 되었습니다.

도법을 이용한 원근법으로 그려진 최초의 그림말입니다. 그 그림 이후 수많은 화가들이 그림 중앙에 소실점을 놓고 좌우 대칭 구도로(다 빈치의 〈최후의 만찬〉도 마찬가지) 그렸다는 사실은 이미 여러 번 밝혔습니다.

그런데 티치아노의 이 작품은 그것을 슬며시 비틀어 놓았습니다. 그림의 주요 인물인 성 모자는 오른쪽 위편에 위치시키고 소실점은 왼쪽으로 이동시켰습니다. 그리고 중앙과 왼쪽의 빈 공간은 커다란 기둥과 붉은 깃발로 채웠지요. 소실점의 이동! 그렇습니다. 이것은 미술사적으로 다양한 시도를 가능케 한 또다른 혁신이라 할 수 있습니다. 이후 유럽 화가들은 다양한 소실점을 발견하고, 그래서 또 그만큼 다양한 구도를 만들어 낼 수 있었던 것입니다. 앞서 산 조르조 마조레 성당에서 만났던 틴토레토의 〈최후의 만찬〉처럼 말입니다.

이제 그 티치아노의 무덤 앞에 섭니다. 자신을 세상에 알린 최초의 작품과 같은 공간에 묻혀있는 티치아노. 베네치아 화파의 대표이자 베네치아 회화 그 자체라 할 수 있는 티치아노. 서양 회화사에 끼친 티치아노의 영향력은 지대합니다. 캔버스에 유화 물감을 칠해 다양한 표현의 가능성들을 모색하는 오늘의 화가들은 비록 그 자신은 의식하지 못하겠지만 사실 모두 티치아노에게 빚을 지고 있는 셈입니다. 그런 거장의 최초와 최후를 한 자리에서 만나니 나도 모르게 고개가 숙여집니다. 그것은 인류의 문화를 윤택하게 하는데 일조한 그와 그의 후예들에게 보내는 최소한의 예의입니다.

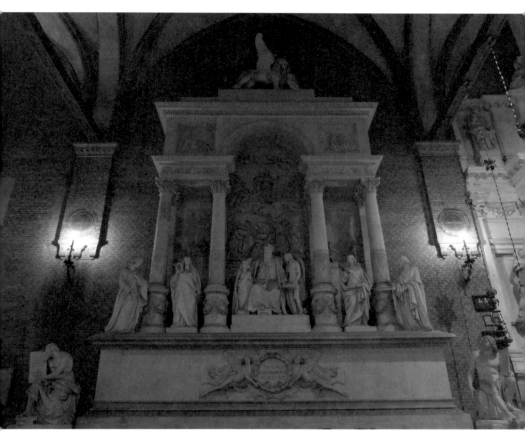

〈티치아노의 무덤〉 자신의 데뷔작과 같은 장소에 묻힌 "회화의 군주" 티치아노의 무덤입니다.

산 마르코 광장에 해무는 밀려오고

두칼레 궁전 / 산 마르코 대성당 / 코레르 박물관 / 산 자카리아 성당

바다 위의 도시, 베네치아는 안개로 유명합니다. 특히 겨울의 베네치아는 아침저녁으로 바다에서 밀려오는 짙은 안개 탓에 가까운 섬들을 잇는 바포레토 운행까지 중지할 정도죠. 그런데 나는 운이 좋았는지 이틀 동안 안개 없는 맑고 푸른 하늘을 볼 수 있었습니다. 덕분에 부라노섬의 원색의 향연도, 카날 그란데의 반짝이는 물빛도, 산 조르조 마조레 성당 종탑의 오렌지빛 황홀한 노을도 만날 수 있었죠. 그리고 사흘째인 오늘도 베네치아의 하늘은 맑고 투명합니다.

언제나처럼, 아침 일찍 호텔을 나서 인근의 승강장에서 바포레토를 타고 카날 그란데를 통과합니다. 이른 아침의 카날 그란데는 고요하기 이를 데 없습니다. 아직은 곤돌라도 바포레토도 거의 다니지 않고, 다리 위로 운하를 건너는 사람들도 별로 없습니다. 대신 아침 햇살을 머금은 물소리만 잔잔하게 들려올 뿐입니다.

두칼레 궁전

나를 포함한 서너 명 남짓 여행객들을 태운 바포레토는 곧바로 산 마르코

광장으로 향합니다. 오늘 일정은 산 마르코 광장과 그 주변 건물들로만 가득 채웠습니다.

우선 산 마르코 광장에서, 아니 베네치아에서 가장 높은 곳, 대종루^{Campa-nile}에 오릅니다. 어제 올랐던 산 조르조 마조레 성당의 종탑의 쌍둥이 형처럼 보이는 대종루는 등대가 함께 있어서 베네치아 바다를 누비는 수많은 배들의 이정표 역할까지 톡톡히 합니다. 바다에서 산 마르코 광장 쪽을 보면 가장 먼저 눈에 띄는 베네치아의 상징과도 같은 건물이지요.

거의 100미터에 가까운 대종루는 엘리베이터를 통해 쉽게 오를 수 있습니다. 이용 요금이 좀 비싼 편이긴 하지만, 대종루에서 바라보는 베네치아의 전망은 비할 데 없이 아름답습니다. 'ㄷ'자 모양의 산 마르코 광장도 한 눈에 들어오고 명물인 시계탑과 산 마르코 대성당, 바다 건너 산 조르조 마조레 성당도 햇빛 아래 반짝입니다. 저녁노을과 함께 했던 어제의 베네치아가 온통 오렌지색이었다면, 오늘 아침의 베네치아는 하늘과 바다의 청명한 푸른빛 속에 보색 대비라도 벌이듯 더 짙어진 오렌지색을 발하고 있습니다. 정말 눈부시게 아름답습니다.

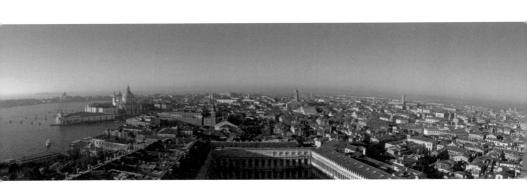

〈베네치아 전경〉 대종루에서 내려다 본 산 마르코 광장을 비롯한 베네치아의 전경입니다.

〈산 조르조 마조레〉 대종루에서 바라본 산 조르조 마조레 성당. 아침 햇빛 속에 빛나고 있습니다.

대종루에서 내려와 이제 본격적으로 하루 일정을 시작합니다. 먼저 대종루 맞은편의 화려한 건물 두칼레 궁전Palazzo Ducale으로 발길을 옮깁니다.

산 마르코 광장의 바닷가 입구 쪽을 차지하고 있는 두칼레 궁전은 18세기 말까지 베네치아 공화국의 최고 통치자 "도제Doge. 총독 혹은 대통령"의 공식 관저 건물이었습니다. 원래는 14세기에 지어졌으나 화재로 처음 모습은 많이 사라졌고, 16세기에 재건축되어 지금같이 비잔틴 양식과 고딕 양식이 혼재된 모습으로 남은 것이죠.

두칼레 궁전의 2층과 3층의 각종 집무실은 박물관으로 꾸며져 있는데 말 그대로 입이 떡 벌어질 정도로 엄청난 규모의 대작들이 벽과 천장을 장식하고 있습니다. 2층 회랑으로 오르는 "황금 계단"에서부터 그 화려함에 입을 다물 수 없습니다. 그런데 애초에 정부 기관이었기 때문에 작품들을 제대로

〈두칼레 궁전〉 바다 쪽에서 바라본 두칼레 궁전의 모습입니다.

감상하기엔 어려운 점도 많고, 미술사적으로 큰 의미를 지닌 작품도 별로 없어서 그저 규모와 화려함이 놀랍기만 한 정도입니다.

그래도 베네치아 화파의 거장들이 심혈을 기울여 꾸민 10인 평의원실^{Sala}과 대의원 회의실^{Sala del Maggior Consiglio}은 놓칠 수 없습니다. 작품들의 미적 가치는 차치하더라도 미술 작품이 국가 권력을 대표하는 장소를 얼마만큼 화려하게 장식할 수 있는지 잘 보여주기 때문이죠.

먼저, 외교 및 첩보 활동, 전쟁, 기타 정책을 결정했던 비밀 기구였다가 15세기 중엽부터 공화국 정부의 전반적인 업무를 관장했던 10인 평의원실을 장식하고 있는 그림들은 대부분 틴토레토와 베로네세의 작품들입니다. 그런데 두 사람의 그림 양식이 한 눈에 봐도 확연하게 차이가 난다는 것을 알 수 있습니다. 특히 베로네세의 〈에우로페의 강탈〉과 틴토레토의 〈그리스도

베로네세, 〈에우로페의 강탈〉, 베네치아 두칼레 궁전.

틴토레토, 〈그리스도의 죽음과 도제들의 경배〉, 베네치아 두칼레 궁전.

의 죽음과 도제들의 경배>를 보면, 화려하고 귀족적인 베로네세의 양식과 좀 더 거친 묘사에 극적 긴장감으로 가득 차 있는 틴토레토의 양식을 확실히 느낄 수 있습니다.

그리고 대의원 회의실은 일단 그 규모부터 입이 떡 벌어집니다. 적을 때는 300-500명, 많을 때는 900-1200여 명의 대의원들이 이 방에 모여 투표를 통해 의사를 결정했다고 합니다.

금박으로 장식된 화려한 천장과 벽을 빼곡하게 채우고 있는 그림들. 모두 틴토레토, 베로네세, 바사노, 안드레아 비센티노 등 베네치아 화파의 작품들인데, 주목할 만한 작품은 당연히 틴토레토 부자가 완성한 <천국>입니다. 이 그림은 우선 그 크기 때문에도 유명한데 가로 폭만 해도 22미터에 달하는 세계 최대의 유화 작품입니다. 그림 속에 700명이 넘는 성자들과 천사들의 모습이 자세하게 묘사되어 있어 보는 이로 하여금 감탄을 자아내죠.

왕이라는 절대 권력이 아닌 민주적 공화정으로 당시 유럽 최고의 도시를 일구었던 베네치아인들. 그들의 승리와 영광을 오롯이 표현하고 있는 이 작품은, 하지만 엄청난 규모 외에는 큰 감흥이 느껴지지 않습니다. 틴토레토 특유의 긴장감 넘치는 극적 묘사도 그다지 특별하게 느껴지지 않습니다. 마찬가지로 지오바네의 <최후의 심판>과 비센티노의 <레판토 해전> 등도 눈길을 끄는 대작임에 틀림없지만, 역시 장소의 특수성 때문인지 미적 감흥 이전 단계에서 멈추는 느낌입니다. 부자연스러운 조명도 제대로 된 그림 감상을 가로막습니다.

두칼레 궁전, 이 화려한 곳에서 나에게 가장 큰 감동을 준 곳은 역설적이게도 탄식의 다리^{Ponte dei Sospiri}입니다. 죄수들이 칠흑 같은 감옥에 갇히기 전 마지막으로 햇빛을 볼 수 있는 곳이라 하여 이름 붙여진 탄식의 다리. 말하자면 베네치아 공화국의 영광을 떠받쳤던 어두운 측면의 상징이라 하겠

틴토레토, 〈천국〉, 베네치아 두칼레 궁전. 가로 폭 22미터의 세계 최대의 유화 작품입니다.

습니다. 전설적인 바람둥이 카사노바 Giacomo Girolamo Casanova 1725–1798도 이 다리를 건넜다고 하는데, 그 암흑을 탈출한 유일한 사람도 카사노바였습니다.

다리를 건너기 전 내 눈에 들어온 것은 좁은 철제 창틈으로 쏟아져 들어오는 햇빛입니다. 그 햇빛을 보고 있으면 죄수가 아닌 누구라도 탄식이 나올법 한데, 다리를 건너면 더 이상 햇빛을 볼 수 없었던 죄수들은 오죽했을까 싶습니다. 그리고 그 좁은 창틈 사이로 멀리 바다 건너 산 조르조 마조레 성당이 햇살 아래 반짝이고 있습니다. 이 광경을 보고 죄수들은 "언제 이곳에서 나갈 수 있을까?"라고 탄식했다지만 나는 "언제 이곳에 다시 올 수 있을까?" 하는 탄식이 절로 나옵니다. 그 진위가 의문스럽긴 하지만 "나는 여성을 사랑했다. 그러나 내가 진정 사랑한 것은 자유였다."고 회고록에 남긴 카사노바의 말도 떠오릅니다.

〈탄식의 다리〉 죄수들이 칠흑같은 감옥에 갇히기 전, 이 다리를 건너면서 마지막으로 햇빛을 보았다고 합니다.

산 마르코 대성당

두칼레 궁전에서 나와 바로 옆, 베네치아의 수호성인, 성 마르코를 기리는 성당인 산 마르코 대성당^{Basilica di San Marco}으로 향합니다.

이집트에서 가져온 여러 성물과 성 마르코의 유해를 안치할 목적으로 9세기에 건축을 시작한 이 성당은 11세기에 롬바르디아 양식이 가미되었고 이후 로마네스크, 고딕 양식이 혼재된, 전체적으로 비잔틴 양식의 대성당입니다. 그리스 십자가의 형상을 본 딴, 이른바 바실리카 양식의 화려한 이 성당엔 총 5개의 돔이 있는데 십자가의 중앙부와 4부분에 돔이 하나씩 자리잡고 있는 게 특징입니다. 지금까지 로마와 피렌체, 그리고 밀라노를 거치면서 봐왔던 바로크 양식, 르네상스 양식, 고딕 양식의 성당들과는 전혀 다른 느낌을 주는 돔입니다.

〈산 마르코 대성당〉 베네치아의 수호성인 성 마르코의 유해가 모셔진 성당으로 비잔틴 양식의 성당
입니다.

산 마르코 대성당에서 꼭 봐야할 것은 두 말 할 필요 없이 비잔틴 성당 특
유의 황금빛 모자이크입니다. 성당 내외부의 모든 천장이 성 마르코의 생애
와 구약성서, 신약성서의 내용들, 여러 성인들의 삶을 소재로 한 황금빛 모
자이크로 장식되어 있죠. 놀라운 것은 그것들이 가까이에서 보기 전에는 모
자이크란 사실을 믿기 어려울 정도로 정교하다는 점입니다.

그 정교함을 확인하기 위해 박물관 형태로 개방해 놓은 성당 2층으로 향
합니다. 그리고 될 수 있는 한 최대한 가까이 다가가 모자이크를 확인합니
다. 새끼 손톱만한 모자이크 조각들, 소름이 돋습니다. 이렇게 작은 조각들
을 붙여서, 이런 섬세한 작업을, 이렇게 대규모로 완성하기 위해 도대체 얼
마나 엄청난 공력을 들였던 것일까 상상하기도 어렵습니다.

중세 국제고딕양식은 물론이고 근대 신인상파, 점묘파들도 이 모자이크

〈황금 모자이크 1〉 산 마르코 대성당의 실내를 가득 채우고 있는 황금빛 모자이크는 비잔틴 제국 마지막 수도였던 라벤나의 영향을 받은 것입니다.

〈황금 모자이크 2〉 산 마르코 대성당의 섬세한 황금 모자이크를 보면, 중세의 국제고딕양식은 물론이고 근대의 점묘파들의 뿌리를 발견할 수 있습니다.

의 영향을 받았다고 하면 지나친 비약일까요? 적어도 베네치아 화파의 색채와 빛에 대한 감각의 또 다른 원형이 이 산 마르코 대성당의 모자이크란 사실은 틀림없습니다. 종교적 신성을 위해 주 배경은 황금빛으로 표현되어 있지만, 인물들과 대상들을 이루고 있는 색색의 유리와 돌조각들도 수시로 변하는 빛의 각도에 따라 그에 못지않은 화려함을 뿜어내고 있기 때문입니다. 결국 베네치아 화파의 미적 전통은, 도시를 둘러싼 자연 환경과 수백 년을 이어온 비잔틴 미술의 전통, 그리고 바다 위의 도시로 모였다가 흩어졌던 수많은 이방의 나라의 다양한 문화들이 이룬 "모자이크"를 통해 완성된 것입니다.

그러고 보면 오늘 내 눈 앞에 사정없이 펼쳐지고 있는, 대체 불가능의 아름다운 도시, 베네치아 자체도 그 다양한 것들이 모여 이룬 거대한 "모자이크"입니다. 물론 이 아름다움을 이루기 위해 수많은 이들의 고통과 시련이 역사란 이름으로 흘러갔음은 말할 필요도 없겠지요.

코레르 박물관

이제, 산 마르코 대성당에서 나와 코레르 박물관Museo Correr으로 향합니다. 코레르 박물관은 산 마르코 대성당의 맞은편, 그러니까 산 마르코 광장 좌우의 긴 회랑 건물 끝자락에 위치한 건물입니다. 나폴레옹이 베네치아를 점령하고 나서 거주지로 이용했던 곳이기도 하죠. 지금은 2, 3층을 박물관으로 꾸며놓았는데 2층엔 주로 옛 베네치아의 동전들과 고문서, 지도 등이 전시되어 있고, 3층 회화관에는 베네치아 화파들의 작품을 비롯해 잘 알려지지는 않았지만 무시하지 못할 명작들이 전시되어 있습니다.

사실 나는 시립박물관이기도 한 이 코레르 박물관에 대한 정보를 거의 가

지고 있지 않았습니다. 이틀 전 아카데미아 미술관에서 잠시 만난 카르파치오의 대표작 한 작품 정도만 알고 있는 정도였죠. 그래도 기왕 산 마르코 광장 패스를 구입했으니 들어나 가보자 하는 심정으로 관람을 시작했습니다. 그런데 이곳에서 나는 카르파치오의 작품 외에도 전혀 기대하지 못한 작가들과 그들의 작품들을 만나게 되었습니다.

관심도가 낮은 2층의 전시실들을 빠른 걸음으로 스쳐지나 3층으로 올라온 나는 베네치아의 풍속과 역사를 담은 그림들을 훑어보고 있었습니다. 하지만, 대부분 낯선 작가들이고, 썩 눈길을 끄는 작품도 없어서 약간 실망감마저 느껴졌습니다. 그런데 그 순간, 그의 작품이 눈 앞에 나타난 것입니다. 바로 알브레히트 뒤러^{Albrecht-Düre 1471-1528}입니다.

중세의 끝자락인 15세기 말, 독일에서 태어나 스스로를 장인이 아닌 지식인이자 르네상스인으로 인식한 뒤러는 예수상을 닮은, 사진보다 더 정교하고 사실적인 자화상을 남긴 것으로 유명하죠. 오늘날까지 독일 회화의 아버지로 추앙받는 인물입니다. 그런데 뒤러는 그림뿐만 아니라 판화가로도 큰 명성을 얻었습니다. 특히 나는 그의 판화 대표작 <멜랑콜리아>를 스마트폰과 아이패드의 바탕화면으로 꾸며 놓았을 만큼 그의 판화를 좋아합니다. 그런데 놀랍게도, 바로 이곳 코레르 박물관에서 그의 목판화 작품을 만난 것입니다.

<하늘에서의 싸움 - 용과 싸우는 성 미카엘>이란 제목의 이 작품은 성경책의 삽화로 미카엘 천사와 용이 하늘에서 전투하는, 요한계시록의 한 장면을 묘사해 놓은 것입니다. 이전부터 뒤러의 판화 작품들에 주목해 온 나로서는 그의 작품을 실제 보는 것만도 황홀한 기분입니다. 더구나 동판화가 아닌 목판화로 이렇게 정교한 묘사가 가능했다니 놀라울 뿐입니다. 마치 현대의 컴퓨터 일러스트레이션 작품을 보는 것 같은 착각을 일으킬 정도입니다.

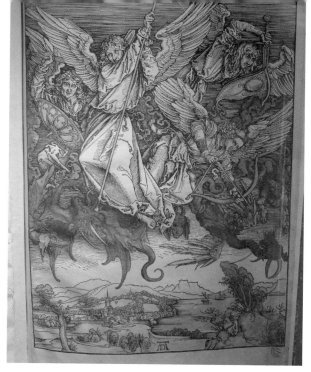

알브레히트 뒤러, 〈하늘에서의 싸움, 용과 싸우는 성 미카엘〉. 베네치아 코레르 박물관. 성경책의 삽화로 요한계시록의 한 장면을 묘사한 목판화입니다.

알브레히트 뒤러는 20대 초반과 30대 초반 무렵 두 차례 이탈리아 여행을 경험했는데 이곳 베네치아는 그의 첫 여행지였습니다. 그리고 그 여행은 북유럽 화가 최초의 이탈리아 여행이기도 했습니다. 뒤러는 그 여행을 통해 베네치아 화파를 비롯해 봇물처럼 터져 나오기 시작한 이탈리아 르네상스의 세례를 흠뻑 받게 됩니다. 그래서 어떤 이들은 뒤러의 이탈리아 여행을 북유럽 르네상스의 기원으로 평가하기도 하죠.

이 작품은 1차 이탈리아 여행 후 제작한 그의 초기 걸작 중 하나입니다. 판화이니만큼 이곳 코레르 박물관 말고도 여러 곳에 같은 작품이 전시되어 있는데, 아래 중앙 부분에 'A' 자와 'D' 자로 만든 뒤러의 서명이 새겨진 것들만 원판을 통해 제작된 것이라 합니다.

뒤러의 작품에 이어서 만날 작가는, 바로 피터 브뤼헐 2세입니다. 로마에

알브레히트 뒤러, 〈자화상〉, 뮌헨 알테 미술관, 위키미디어 커먼스

서부터 나를 놀라게 했던 북유럽 최고의 풍속화가 집안, 브뤼헐 일가의 장남인 그는 얀 브뤼헐의 형이자 아버지의 이름을 물려받은, 지옥의 브뤼헐이란 별명의 그 피터 브뤼헐입니다.

역시 그의 작품, 〈동방박사의 경배〉가 예고도 없이 눈앞에 나타났습니다. 예수 탄생의 순간 별의 움직임을 보고 경배를 드리기 위해 베들레헴의 마구간까지 찾아왔다는 동방박사의 이야기는 수많은 작가들에 의해 수없이 많이 그려졌습니다. 그런데, 브뤼헐의 이 그림은 보는 이로 하여금 고개를 갸웃거리게 만듭니다. 바로 배경이 눈 쌓인 겨울이기 때문이죠. 하지만 북유럽의 풍속화를 그린 집안이라는 점과 예수 탄생, 즉 크리스마스가 겨울이라는 점을 생각하면 납득할 수 있는 부분이기도 합니다.

또, 이 작품은 벨기에 왕립 미술관 Musee d'Art Ancien에 있는, 저 위대한 아버

피터 브뤼헐 2세, 〈동방박사의 경배〉, 베네치아 코레르 박물관. 북유럽 최고의 풍속화가 집안답게 동방박사의 경배를 겨울 풍경으로 묘사해 놓았습니다.

지 피터 브뤼헐의 〈베들레헴의 인구 조사〉와 거의 같은 구도로 그려져 있어 모작으로 오해받기도 합니다. 하지만 이 두 작품은 인구 조사를 위해 베들레헴에 도착한 마리아와 요셉이 마구간에서 예수를 낳았다는 성경의 내용을 차례로 그림에 옮긴 것입니다. 말하자면, 아버지와 아들이 당시 플랑드르를 배경으로 예수 탄생 연작을 제작한 것이지요. 중심 소재를 화면의 한 구석에 배치하는 브뤼헐 집안 특유의 장면 구성이 보는 이로 하여금 묘한 웃음을 자아내게 합니다.

곧이어 내 눈을 의심할 작품이 또 나타났으니, 바로 히에로니무스 보스 Hieronymus Bosch 1450?~1516의 〈성 안토니오의 유혹〉입니다. 온몸에 소름이 쭉 돋습니다. 다른 누구도 아닌 히에로니무스 보스를 이곳 이탈리아에서 보게 될 줄은 꿈에도 생각하지 못했습니다. 전에도 말했듯이 근래에 내 상상력을 온통 자극하고 있는 그, 히에로니무스 보스 말입니다.

헤리 멧 드 블레, 〈성 안토니오의 유혹〉(히에로니무스 보스의 양식), 베네치아 코레르 박물관. 작품 명패에 히에로니무스 보스의 양식으로만 적혀 있어 누구의 작품인지 불분명합니다. 하지만 작품 전체에 보스의 기법이 확인되는 것은 사실입니다.

〈성 안토니오의 유혹〉은 제목 그대로 성 안토니오가 홀로 수도 생활을 하던 도중 끊임없이 마귀의 유혹을 받았다는 일화를 소재로 하고 있는 작품입니다. 사실주의가 지배하던 그 시절 보스는 어떻게 저런 그로테스크하고 기괴한 상상의 나래를 펼칠 수 있었을까? 상상의 끝은 도대체 어디일까? 그 답을 상상하는 것도 쉽지 않습니다. 지금도 나는 움베르토 에코의 소설,《장미의 이름》에서 세세하게 묘사했던 그림들이 사실은 히에로니무스 보스의 그림들을 소재로 한 것이라 굳게 믿고 있습니다.

그런데, 나는 또다시 의문이 들기 시작합니다. 그림 소개란 히에로니무스 보스의 이름 앞에 사족이 붙어있기 때문입니다. "히에로니무스 보스의 양식 Maniera di Hieronymus Bosch". 보스의 그림이면 그림이지 "보스의 양식"이란 사족은 왜 붙여 놓았을까요? 그렇다면 보스의 양식으로 누군가가 그린 또다

른 그림이란 말인데 그 작가는 또 누구란 말인가? 그러고 보니 보스의 그림 중 내가 알고 있는 <성 안토니오의 유혹>은 세 폭짜리 제단화로 리스본의 성 요한 성당에 있는 것뿐입니다. 의문이 꼬리를 물고 이어집니다. 어쩔 수 없이 구글링으로 찾아봅니다. 그랬더니 이 그림은 정말 히에로니무스 보스의 양식으로 그려진 헤리 멧 드 블레 Herri Met de Bles 1510~1560의 그림이었습니다.

박물관 측의 무신경 때문인지, 아니면 구글링을 통해 발견한 정보가 부정확한 것인지 알 수는 없지만 약간의 실망감이 일어납니다. 하지만 누구의 작품이든 이 그림이 히에로니무스 보스의 양식으로 그려진 것은 분명한 사실입니다. 온갖 상상을 자극하기엔 충분한 작품이란 말이죠.

이제 마지막으로 코레르 박물관의 대표 작품을 만날 차례입니다. 비토레 카르파치오의 <베네치아의 두 여인>입니다.

당시 베네치아의 최신 유행 의상을 차려 입고 테라스에 앉아있는 두 명의 여인. 왠지 모르게 지쳐 있는 표정도 특이하지만, 강아지들과 놀아주고 있는 모습도 낯섭니다. 그녀들이 바라보고 있는 곳이 어딘지도 궁금하죠.

조금은 노출이 심한 옷을 입은 여인들. 그래서 이 수수께끼 같은 그림은 한때 <두 명의 매춘부>로 알려지기도 했습니다. 하지만 근래의 연구 결과에 따르면 이 그림은 <석호에서의 사냥>이란 작품의 일부라고 합니다. 원래는 큰 그림이었는데 욕심 많은 화상이 작품을 여러 조각으로 잘라서 팔아버린 것이죠. 결국 이 두 여인의 정체는 매춘부가 아니라, 남편들이 베네치아 석호에서 사냥하고 있는 동안 기다림에 지친 귀부인들이었습니다.

그런데 사실을 알고 나니 어쩐지 그림이 심심해진 느낌입니다. 그것은 앞서 만난 <성 안토니오의 유혹>도 마찬가지입니다. 누구 말처럼, 때로는 섣부른 진실보다 무지의 환상이 더 매력적이고 아름다운 법인가 봅니다.

카르파치오의 작품을 끝으로 코레르 박물관에서 나옵니다. 그리고 천천

비토레 카르파치오. 〈베네치아의 두 여인〉. 베네치아 코레르 박물관. 근래에 이 여인들의 정체가 알려져 조금은 환상이 깨어진 느낌입니다.

히 산 마르코 광장의 바다 쪽 회랑을 걷습니다. 중간에 만난, 로마의 안티코 카페 그레코 보다 더 오래된 역사와 전통을 자랑하는 카페 플로리안^{Caffè Florian}은 오늘은 잠시 아껴두기로 합니다. 아직 중요한 일정이 하나 더 남았기 때문입니다.

수많은 관광객들 사이를 헤치고 산 마르코 광장을 막 빠져 나오는 순간 나는 다시 걸음을 멈출 수밖에 없었습니다. 그것은 안개였습니다. 성 마르코의 기둥이 서 있는 산 마르코 광장의 바다 쪽 입구에서부터 짙은 해무가 말 그대로 물밀듯 밀려옵니다. 김승옥의 소설 〈무진기행〉에 묘사된, "밤새 진주해온 적군"같은 비밀스러운 안개가 아니라 순식간에 밀고 들어와 산 마르코 광장과 베네치아를 점령해버린 나폴레옹의 대군 같은 안개입니다.

〈베네치아의 안개〉 산 마르코 광장의 바다 쪽 입구에서부터 안개가 밀려오고 있습니다.

　나는 한동안 멍청히 서서 해무가 밀려오는 바다를 바라볼 수밖에 없었습니다. 오늘 내내 눈부시게 푸르렀던 베네치아의 하늘은 이미 보이지도 않습니다. 안개는 저 멀리 눈부시게 빛났던 산 조르조 마조레 성당도 지워버렸습니다. 곤돌라들은 서둘러 정박하려는 듯 평소보다 속도를 더 내고 바포레토들은 벌써 등을 밝히기 시작합니다. 안개 도시 베네치아, 그 명성을 확인하는 순간입니다.

산 자카리아 성당

　나는 안개와 경주라도 하듯 발걸음을 재촉합니다. 그리고 오늘의 마지막 일정 산 자카리아 성당Chiesa di San Zaccaria에서 이미 이슬비로 바뀌기 시작한 베네치아 안개를 피합니다.

〈산 자카리아 성당〉 산 마르코 대성당이 건축되기 이전 베네치아의 중심 성당이었던 산 자카리아 성당은 여러 양식이 혼합되어 있는 아담한 성당입니다.

9세기 경, 아직 산 마르코 대성당이 건축되기 이전에 지어진 산 자카리아 성당은 당시 베네치아 지배층의 예배 장소였으며, 도시의 큰 행사가 열린 곳이기도 합니다. 현재의 모습은 15, 6세기 무렵에 완성된 것으로 로마네스크 양식, 르네상스 양식, 고딕 양식이 혼합되어 있죠. 그리고 이 성당에는 베네치아 화파의 기원이자 색채와 빛을 위주로 한 베네치아 화파의 양식적 특성이 어떻게 완성되었는지를 보여주는 작품이 있습니다. 흔히 산 자카리아 제단화로 불리는 조반니 벨리니의 〈성 모자와 성인들〉입니다.

찾아오는 이가 드문 어두컴컴한 산 자카리아 성당의 실내. 입구에 서서 바라보면 양쪽 벽 전체가 수많은 그림들로 가득 차 있다는 걸 알 수 있습니다. 그다지 크지 않은 성당 내벽에 틴토레토를 비롯한 쥬세페 살비아티, 도메니코 티에폴로 등 베네치아 화파의 작품들이 걸려있죠. 그중에서도 왼쪽

〈산 자카리아 성당 실내〉 그리 크지 않은 성당이지만 성당 양 쪽 벽에는 틴토레토를 비롯한 살비아티, 티에폴로 등 베네치아 화파의 작품들이 가득 걸려 있습니다.

벽 중앙 부분에 위치한 조반니 벨리니의 〈성 모자와 성인들〉은 보는 순간 시선을 사로잡습니다.

막 전성기를 맞기 시작한 15세기 초반, 피렌체에서 브루넬레스키의 원근법을 습득한 고령의 벨리니는 자신의 고향, 베네치아 화파를 이끌고 있었습니다. 자신과 매부 만테냐, 조르조네에 의해 다양한 방식으로 싹을 틔우기 시작한 빛과 색채의 마법을 마음껏 펼치고 있었죠. 그리고 그즈음, 벨리니는 여전히 자기를 비롯한 베네치아 미술가들에게 미적 영감을 주고 있었던 산 마르코 대성당의 황금빛 모자이크를 새로운 양식과 접목하려고 시도합니다. 말하자면 비잔틴 양식과 르네상스 양식의 통합인 셈입니다.

이 산 자카리아 성당의 제단화, 〈성 모자와 성인들〉은 그 시도의 결정체입니다. 브루넬레스키의 투시 원근법이 완벽하게 적용된 배경의 건물. 그런데

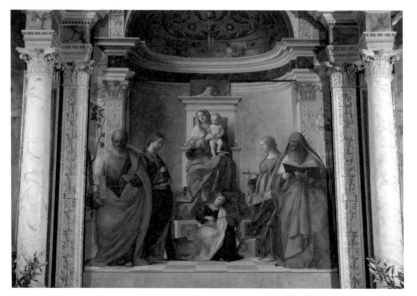

조반니 벨리니, 〈성 모자와 성인들〉, 베네치아 산 자카리아 성당. 노년의 조반니 벨리니는 이 그림에 그 스스로 시작했던 베네치아 화파의 여러 양식들을 통합하여 보여줍니다.

건물에 입체감을 부여하는 것은 원근법 뿐만이 아닙니다. 건물의 층위에 따라 달라지는 색조와 빛, 그리고 반구의 천장에 인용된 산 마르코 대성당의 모자이크가 그 입체감에 깊이를 더하죠. 비잔틴 양식과 르네상스 양식이 함께 일구어낸, 그 조화로운 공간 앞에 또 다시 베네치아 화파의 유려하고 우아한 색채가 어우러집니다. 말할 수 없이 온화한 색조를 드러내는 인물들의 의복. 다양한 색채는 언뜻 화려해 보이지만 결코 가볍지 않습니다. 그리고 서로 교차하지 않는 인물들의 어딘지 우울한 시선과 표정에 이르면 심오한 느낌마저 듭니다. 그러다 문득, 성모자 아래에 앉아 바이올린을 연주하고 있는 천사와 눈이 마주치는 순간, 전율이 일어날 수밖에 없죠.

　베네치아 화파의 창시자, 조반니 벨리니는 오랜 활동 기간 내내 유화 물감의 다양한 색채 효과를 실험한 것으로 유명합니다. 그리고 빛과 음영, 형상

과 공기를 융합하여 레오나르도 다 빈치가 제시한 스푸마토와 비슷한 효과도 만들어 냈죠. <성 모자와 성인들> 전체를 지배하고 있는 부드럽고도 따스한 분위기는 벨리니의 끊임없는 실험의 결과물인 셈입니다.

이 아름다운 그림 앞에서 나는 조금 전 바깥에서 만난 안개를 떠올립니다. 바다에서 밀려와서는 어느 순간, 모든 것을 덮어버리는 베네치아의 안개. 보통의 안개는 우울함을 몰고 오지만 이 시기 우울함은 사람을 갉아먹는 것이 아니라 흔히 창조적 상상력을 가진 천재의 특성으로 간주되었습니다. 벨리니는 어쩌면, 세계의 법칙과 질서를 발견하고 그것을 아름답게 묘사하기 위해 고군분투하는 천재적 예술가(혹은 그 자신)의 구도적 자세를 앞쪽 좌우의 성 히에로니무스와 성 베드로를 통해 표현한 것은 아닐까요? 아니면 늘 외부의 안개에 휩싸일 수밖에 없지만, 결국은 찬란한 문화의 도시를 일구어 낸 베네치아의 아름다움을 표현한 것은 아닐까요?

조반니 벨리니를 만나고 산 자카리아 성당에서 나오니 베네치아엔 이미 밤이 내렸습니다. 아니 밤안개가 내렸습니다. 간간히 지나는 바포레토의 전조등만 보일 뿐 카날 그란데도 고요하기 그지없습니다. 거리의 카페에서 흘러나오는 불빛과 있으나마나한 희미한 가로등 불빛만이 수채화처럼 안개에 젖어 있습니다.

나는 늦은 시간 발걸음을 재촉하는 한 무리의 여행객들 뒤를 따르며, 그들이 만들어내는 은은한 실루엣을 카메라에 담습니다. 짙은 밤안개가 원래도 가로등이 적어 어두컴컴한 베네치아의 좁은 골목들까지 스며들어 렘브란트의 그림처럼 모호한, 빛과 어둠의 경계선을 만들어 내고 있기 때문입니다. 그렇습니다. 베네치아의 안개는 정말 사람을 우울하게, 아니 멜랑콜리하게 만드는가 봅니다.

〈베네치아의 밤 안개〉 간간히 지나는 바포레토의 전조등만 보일 뿐 안개에 싸인 카날 그란데도 고요
하기 그지없습니다.

지오토와 틴토레토,
그리고 루치오 폰타나

위대한 미술사가 곰브리치에 의하면 실제의 역사는 새로운 장이나 새로운 시작이 존재하지 않습니다. 역사란 다수의 네트워크로 이루어진 끊임없는 흐름이기 때문이죠. 따라서 어느 한 사람의 손에 의해 역사가 이루어지거나 세상이 바뀔 수도 없는 법입니다. 그런데 때로 한 사람의 위대한 천재가 역사를 바꾼 것이라고 느껴지기도 합니다. 하지만 그것은 일종의 착시현상입니다. 아무리 위대해 보이는 인물의 업적도 사실은 거대한 흐름과 네트워크의 일부일 뿐이기 때문입니다. 다만, 인정해야 할 것은 그의 천재성과 초인적 노력이 다음 흐름으로 넘어가는 지렛대나 네트워크 상 집산集散의 분기점으로 작용했다는 사실이죠.

파도바 스크로베니 소성당

5박 6일의 베네치아 일정에서 파도바Padova를 일정에 넣은 것은 바로 그런 존재를 만나기 위해서입니다. 그의 이름은 지오토 디 본도네Giotto di Bondone 1267-1337. 파도바의 스크로베니 소성당Cappella degli Scrovegni에 서양 근대 회화

의 창시자로 평가받고 있는 그의 위대한 프레스코 연작이 있기 때문입니다.

　나는 서양미술사를 공부하던 20대 후반 무렵에 지오토의 작품들을 처음 접했습니다. 하지만 그에 대해 그리 큰 관심을 가지지는 않았죠. 공부해야 될 다른 작가들이 워낙 많았기 때문이라는 변명을 대고 싶지만, 사실은 내가 무지한 탓이었습니다. 그런데 이번 이탈리아 여행을 위해 서양미술사를 다시 공부하면서 비로소 지오토의 위상에 대해 알게 되었고, 베네치아 일정 속에 파도바도 포함시킨 것입니다.

　앞서도 몇 번 언급했듯이, 미술사가들에 의하면 서양미술사는 지오토 이전과 이후로 구분된다고 합니다. 지오토 이전의 미술사가 시대나 양식으로 구분된다면 지오토 이후에는 작가 개인과 작품이 미술사에서 큰 비중을 차지하게 된다는 것이죠. 그리고 그가 추구한 리얼리티에 대한 개념이 1세기 이후 르네상스의 탄생으로 이어진다고 합니다. 하지만 미술사 서적과 화집

〈스크로베니 소성당〉 악덕 고리대금업자였던 아버지의 죄를 용서받기 위해 엔리코 스크로베니가 헌당한 이 개인 소성당에 서양 회화사의 분기점이 되는 작품이 있습니다.

의 작품들로는 솔직히 감이 잘 오지 않았습니다. 그래서 피렌체 우피치 미술관에서 치마부에, 두초, 지오토로 이어지는 〈마에스타〉를 비교해 보고 싶었는데, 아쉽게도 작품들을 공개하고 있지 않았습니다. 이후 다른 미술관들에서 몇몇 지오토의 작품들을 보긴 했지만, 여전히 미술사에서 그의 위치를 가늠하기는 어려웠습니다. 그런데 바로 이곳, 파도바 스크로베니 소성당의 벽을 장식하고 있는 지오토의 프레스코 연작은 그 모든 의구심을 한 방에 날려 주었습니다.

단테의 《신곡》에 언급될 정도로 악독한 고리대금업자였던 스크로베니. 이 스크로베니 소성당은 그의 아들 엔리코 스크로베니Enrico Scrovegni가 아버지의 죄를 용서받기 위해 헌당한 개인 소성당입니다. 그런데 스크로베니 소성당은 일단 입장부터가 조심스럽습니다. 레오나르도 다 빈치의 〈최후의 만찬〉을 볼 때와 마찬가지로 입장하기 전 대기 시간이 있고, 인원도 20명 남짓으로 한정되어 있으며, 그 시간도 15분으로 제한되어 있습니다. 그래서 사전 공부가 필수죠. 미리 준비해 둔 메모를 암기하듯 여러 번 읽고, 또 작품들도 눈에 익혔습니다.

그런데, 소성당에 입장해 천장과 벽들을 장식하고 있는 프레스코화를 대하는 순간 나는 얼어붙고 말았습니다. 천장과 벽을 가득 채우고 있는 선명한 파란색. 지오토 이전의 종교화들이 대부분 황금빛을 그 배경으로 깔고 있는 것에 비해 지오토의 프레스코는 한 번도 시도한 적 없는 자연의 하늘빛, 파란색을 배경으로 깔고 있는 것입니다. 그것은 그 자체로 아름다운 파란색입니다. 이탈리아에 와서 지오토 이전이든 이후이든 수많은 명화들을 많이 보아왔지만 이토록 선명하고 아름다운 파란색은 본 적이 없습니다. 아니 서양 회화사 전체에서 이토록 아름다운 파란색은, 500년이라는 긴 세월이 지난 후에야 빈센트 반 고흐의 밤하늘에서 다시 만날 수 있을 뿐입니다.

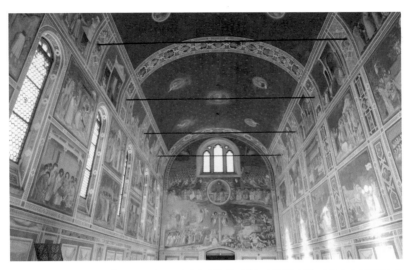

〈스크로베니 소성당 연작〉 지오토. 〈성모 마리아의 일생〉, 〈예수의 일생〉 연작. 파도바 스크로베니 소성당. 그림의 내용과 묘사도 환상적이지만 가장 먼저 아름다운 파란색이 눈을 황홀하게 합니다.

　그런가 하면, 요셉과 성모 마리아, 예수의 삶으로 구성된 39개의 프레스코 연작과 입구 벽을 장식하고 있는 〈최후의 심판〉에는, 인물들의 표정과 동작이 생생하게 살아있습니다. 표정도, 동작도, 생동감 없이 그저 근엄하고 엄숙하기만 했던 그 이전의 성화들과는 분명 다른 경지입니다. 인물의 옷자락에는 이전의 중세 회화들에서 볼 수 없었던 음영 처리가 더해져서 입체적인 느낌까지 살렸죠. 거기다가 완벽하진 않지만 투시도법을 이용한 원근법까지 구사하고 있어서 인물들이 사실적인 공간에 배치되어 있다는 느낌도 줍니다.

　프레스코 연작 아래 묘사된 14개의 〈선과 악의 알레고리〉는 중세 고딕 건축물의 대리석 조각상들을 회화로 옮겨 놓은 것 같은 착각마저 불러일으킵니다. 왜 서양미술사가 지오토 이전과 이후로 나뉘는지 이해되는 순간입니다.

　주어진 시간이 많지 않기 때문에 한 장면, 한 장면 자세히 볼 수는 없지

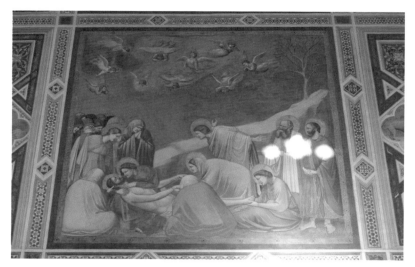

지오토, 〈애도〉(예수의 일생 연작 중), 파도바 스크로베니 소성당.

만, 예루살렘의 소성당에서 상인들을 내쫓는 예수의 모습이나 예수의 죽음을 애도하는 장면은 놓칠 수 없습니다. 특히, 유다의 배신으로 예수가 막 체포되는 장면은 생생하고 극적인 상황 묘사에 감정 표현까지 더해져 있습니다. 배신감, 당혹감, 연민 등의 감정이 묘하게 뒤섞인 예수의 표정, 그에 비해 예수에게 키스를 퍼붓고 있는 유다의 표정은 천연덕스럽기까지 합니다. 불같은 분노로 칼을 휘두르는 베드로의 모습과 "저 사람이 예수다."라고 외치며 예수의 체포를 종용하는 수사관의 모습에서는 팽팽한 긴장감이 느껴집니다. 그 자체로 한 편의 감동적인 드라마입니다.

입구 벽의 〈최후의 심판〉은 또 어떻습니까? 중앙의 예수와 성인들의 근엄한 모습은 지금까지 봐왔던 고딕 양식에서 크게 벗어나지 않습니다. 하지만 지옥의 악마와 요괴에게 형벌을 받고 있는 사람들의 비참한 모습은 약간의 희극성마저 드러내고 있습니다.

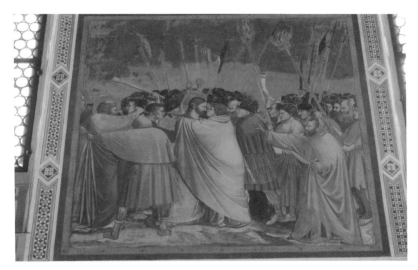

지오토. 〈키스, 유다의 배신〉(예수의 일생 연작 중). 파도바 스크로베니 소성당. 배신감. 당혹감. 연민 등의 감정이 묘하게 뒤섞인 예수의 표정이 생생합니다.

주목해야 될 부분은 중앙 아래 부분, 주문자 엔리코 스크로베니가 소성 당 모형을 성모에게 봉헌하고 있는 모습입니다. 지오토의 이 작업 이후 주 문한 사람들이 자신의 모습을 작품에 넣어달라고 요구하는 것이 관행이 되 었다고 합니다. 신 중심의 중세에서 인간 중심의 르네상스로 시대가 이행되 고 있다는 증거인 셈이죠. 결국 미술이 철학보다 앞서서 근대를 지향하고 있 었던 것입니다.

나는 지오토의 스크로베니 소성당 연작을 보면서, 그동안 화보와 책들로 만 미술사를 공부했던 것이 얼마나 어리석은 짓이었는지 깨닫게 되었습니 다. 어쩔 수 없는 여러 한계 때문이긴 하지만, 실물을 보지 않은 미술사 공부 는 그냥 백과사전적 지식의 암기일 뿐입니다.

조금만 고개를 돌리면 지오토를, 마사초를, 미켈란젤로, 다 빈치, 라파엘 로, 카라바조를 일상 가까이에서 접할 수 있는 이탈리아인들과 유럽인들이

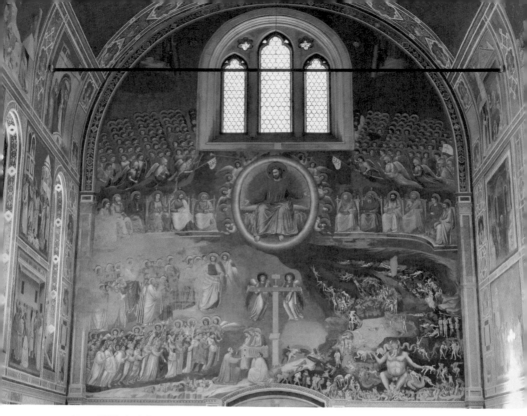

지오토, 〈최후의 심판〉, 파도바 스크로베니 소성당. 이후 수많은 르네상스 화가들에게 영감을 준 지오토의 명작입니다.

결국은 부러울 수밖에 없습니다.

물론 우리에게도 무시할 수 없는 찬란한 미술사가 있습니다. 나 역시 그런 우리 미술 문화를 누구보다 아끼고 사랑합니다. 하지만, 인정할 수밖에 없는 것은 유럽의 역사는 한 줄기가 아니었다는 점입니다. 당연히, 미술사나 문화사도 그만큼 층위가 깊고 스펙트럼이 다양하죠. 그 다양하고 풍부한 문화적 자산이 오늘날까지 세계 문화 예술의 헤게모니를 장악하고 있는 근원임은 거부할 수 없는 사실입니다. 안타까운 것은, 인문학적 소양마저 "스펙 쌓기"에 매몰될 수밖에 없는 현실에서 우리의 청춘들이 이런 것들을 제대로 보고 느끼지 못한다는 점입니다.

스크로베니 소성당에서 나와 잠시 서성입니다. 원래는 파도바에서의 일정을 하루 종일 잡았는데 스크로베니 소성당의 유성처럼 짧지만 강렬한 감동이 잦아들지 않습니다. 억지로 트램에 올라 산 안토니오 성당^{Basilica di Sant'Antonio}으로 향합니다.

산 안토니오 성당은 프란체스코 수도회의 초창기 수도사이자 학자로 유명한 성 안토니오의 유해를 모신 장소로, 이탈리아에서 가장 중요한 성지 순례지 중 하나입니다. 그런데 이 고색창연한 비잔틴 양식의 성당에서도 흥이 나지 않습니다. 그래서 성당 입구에 서 있는 도나텔로의 대표작, 〈갓타멜라타의 기마상〉도 깜빡 스쳐지나고 말았습니다. 화려한 성당 내부에서도 별 흥미를 느끼지 못하고 그냥 한 바퀴 휘돌아보고 나와 버렸죠.

갑자기 맥이 탁 풀린 느낌입니다. 이탈리아에 온 지 오늘로 23일 째. 밀라노에서 하루 정도 쉬긴 했지만, 어느 순간 나도 모르게 많이 지친 것일까요? 아니면 숨 쉴 틈 없이 이어지는 미술 작품의 행진에 과부하가 걸린 것일까요? 하지만 그럴 리 없습니다. 이곳까지 어떻게 왔는데 기운이 빠지다니 있을 수 없는 일입니다. 이유는 단 하나, 베네치아 때문입니다. 나는 지난 사흘 동안 베네치아의 매력에 완전히 빠지고 만 것입니다.

어차피 오래 있을 수 없었던 스크로베니 소성당과 그냥 스치듯 지나온 산 안토니오 성당. 중요한 두 일정을 마쳤는데도 아직 오전입니다. 그저 빨리 베네치아로 돌아가고 싶은 마음이 간절합니다. 그래서 파도바에서의 나머지 일정을 모두 취소하고 서둘러 베네치아 행 기차에 몸을 실었습니다.

산타 루치아 역에 내리자마자 바쁜 걸음으로 호텔 가까운 곳에 위치한 산 로코 대신도 회당 Scuola Grande di San Rocco 으로 향합니다.

베네치아의 특수한 문화인 스쿠올라 Scuola 는 귀족이나 성직자가 아닌 평 신도들의 모임으로 일종의 신도회라 할 수 있습니다. 그중 세력이 크고 부유 한 단체를 스쿠올라 그란데라 하는데, 지금 내가 향하는 곳은 자선과 복지의 수호성인인 성 로코의 이름을 본 딴 스쿠올라 그란데 디 산 로코(산 로코 대 신도회, 1478년 설립)의 회당입니다. 그리고 이곳에 르네상스 베네치아 화 파 최후의 거장, 틴토레토의 기념비적 업적이 있습니다.

1519년 베네치아에서 염색공의 아들로 태어난 자코포 로부스티 Jacopo Robusti 1518-1594. 그는 본명보다 "어린 염색공"이란 뜻의 별명 "틴토레토"를 더 좋아했습니다. 틴토레토는 어린 시절 티치아노의 문하로 들어갔지만, 티치 아노는 천방지축에 재능만 뽐내길 좋아하는 제자를 내치고 맙니다. 이후 그 는 "미켈란젤로의 드로잉과 티치아노의 색채"를 미적 목표로 삼고 거의 독 학으로 그림 공부를 합니다. 그리고 앞서 아카데미아 미술관에서 만난, 20 대 후반의 작품 〈노예를 구출하는 성 마르코의 기적〉을 통해 베네치아 시 민들의 인정을 받게 되죠. 하지만 베네치아는 여전히 회화의 군주, 티치아 노가 지배하는 세상. 틴토레토는 권력자나 부유한 귀족들로부터는 외면 받 습니다.

스쿠올라 같은 평신도 단체나 동업자 조합이 주문한 작업을 이어가며 스 스로의 양식을 확립해 나간 틴토레토. 그림 그리기 자체를 너무 좋아했던 그 는, 주문자의 입맛에 맞게 다른 화가의 양식을 흉내내어 작품을 제작하는가 하면, 짧은 기간 동안 여러 편의 작품을 함께 제작하기도 합니다. 하지만 이 런 그의 작업 방식은 갈수록 권력자들과 비평가들의 외면을 받습니다. 지나

〈산 로코 대신도회당〉 24년에 걸쳐 이루어낸 틴토레토의 위대한 업적이 이곳 산 로코 대신도회당을 장식하고 있습니다.

친 다작에다 너무 빨리 작업을 마쳐 작품 자체의 완성도가 떨어진다는 평가를 받았던 것이죠. 거기다 때마침 등장한 젊은 베로네세가 화려한 귀족적 화풍으로 권력자들의 마음을 사로잡으며 틴토레토는 더욱 좌절하게 됩니다.

그러던 1564년, 베네치아의 가장 큰 스쿠올라였던 산 로코 대신도회가 자신들의 회당을 장식할 작품을 공모합니다. 베로네세를 비롯한 수많은 베네치아의 화가들이 그 공모에 참여했죠. 그런데 틴토레토는 스케치만 제출해야 된다는 규칙을 어기고 다른 작가들이 스케치에 골몰하고 있는 동안 아예 유화를 완성해서는 벽 한 쪽에 설치까지 해버립니다. 기증받은 물품은 내칠수 없다는 스쿠올라의 규약을 이용한 틴토레토의 계략이었죠. 그렇게 우여곡절 끝에 산 로코 대신도 회당의 내부 장식을 맡게 된 틴토레토. 이후 그는 24년 동안 오로지 이 작업에만 매진합니다.

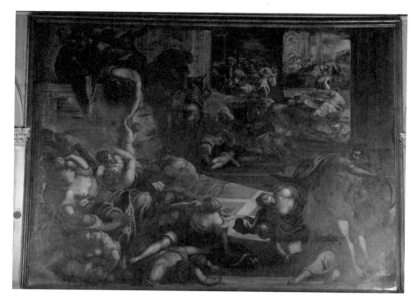

틴토레토, 〈영아 학살〉, 베네치아 산 로코 대신도 회당. 이스라엘의 왕이 탄생할 것이라는 예언을 믿은 헤롯왕. 그의 명으로 로마 병사들이 2세 미만의 아기들을 학살한 비극을 소재로 한 작품입니다.

　많은 보수를 받는 것도 아닌 이 작업을 자신에게 주어진 숙명처럼 여겼던 틴토레토. 1587년, 그는 마침내 50여 점에 이르는 대형 캔버스화와 천장화 작업을 완성합니다. 이 위대한 여정이 완성되자 베네치아인들은 그제서야 틴토레토를, 70세에 가까운 이 노 거장을 티치아노의 후계자이자 베네치아 화파의 적장자로 인정하게 됩니다.

　24년에 걸쳐 이루어낸 틴토레토의 위대한 업적. 산 로코 대신도회당의 입구에 들어서는 순간부터 소름이 돋고 숨이 멎습니다. 1층 매표소를 지나자 바로, 〈수태 고지〉, 〈동방박사의 경배〉, 〈영아 학살〉, 〈이집트로의 도피〉 등 틴토레토의 명작 8점이 쉴 틈 없이 이어집니다. 그리고 계단을 통해 2층에 오르자 또 다른 명작, 〈최후의 만찬〉(산 조르조 마조레 성당의 것과는 또 다른 작품)과 〈그리스도의 승천〉 등을 비롯한 크고 작은 수많은 작품들이 모

틴토레토, 〈이집트에서의 성모 마리아〉, 베네치아 산 로코 대신도 회당. 헤롯왕의 폭정을 피해 이집 트로 피신한 예수 가족. 낯선 이방의 나라에서 불안한 마음을 틴토레토는 이처럼 어둡게 표현했습니다.

든 벽면과 천장을 빼곡히 장식하고 있습니다.

그리고 틴토레토의 가장 중요한 작품, 〈빌라도의 앞에 선 예수〉와 〈십자 가에 매달린 그리스도〉를 만날 수 있습니다. 한 작품, 한 작품. 특유의 색채 와 빛, 역동성, 드라마틱한 구성을 엿볼 수 있는 틴토레토의 대표작들이라 부를 만한 대작이고 명작입니다. 특히 24년이란 긴 세월에 걸쳐 작업이 이 루어졌기 때문에 작품을 지날 때 마다 조금씩 변해가는 틴토레토의 화풍을 발견할 수도 있습니다.

여기서 나는 잠시 매너리즘^{Mannerism, Manierismo}에 대해 다시 생각하지 않 을 수 없습니다. 전에도 밝혔듯이 혁신과 노력 없이 현상 유지에 급급한 태 도를 흔히 "매너리즘에 빠졌다."라며 비하하곤 합니다. 미술사에서 매너리

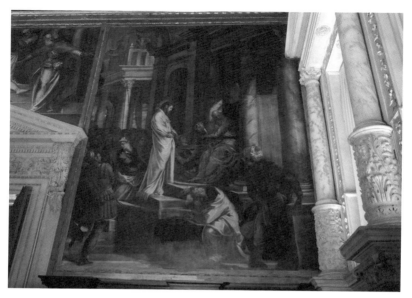

틴토레토, 〈빌라도 앞에 선 예수〉, 베네치아 산 로코 대신도 회당. 로마 총독 빌라도 앞에서 재판을 받고 있는 예수의 모습이 한없이 고독해 보입니다.

즘은 르네상스 이후 아직 바로크 시대가 도래하기 전인 16세기 후반의 미술을 가리키는 용어입니다.

그 시기의 화가들은 새로운 기법을 시도하지 않고 르네상스의 화풍을 모방하면서 약간의 기교를 더한 수준에 그쳤다는 점에서, 현실에 안주한 사조라며 18세기부터 혹독한 비판을 받았던 것이죠. 즉, "르네상스 화가들의 솜씨에는 미치지 못했고, 바로크와 같은 새로운 장르를 창조해 내지도 못했다."며 "현실에 안주한", "천박한", 나아가 "한물간" 미술로서 비판받았던 것입니다.

그런데, 과연 그런 비난이 합당한 것이었을까요? 르네상스라는 미술사 아니 인류사의 가장 핵심적 사건 이후 이어진 양식에 대한, 그처럼 혹독한 비난이 과연 정당한 것이었을까요? 나는 이 곳 산 로코 대신도 회당의 틴토레

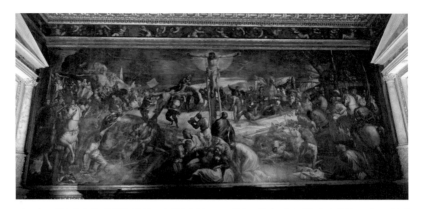

틴토레토, 〈십자가에 매달린 예수〉. 베네치아 산 로코 대신도 회당. 매너리즘의 대가 엘 그레코로부터 세계 최고의 그림이란 찬사를 받은 이 대작은 예수가 십자가에 매달리기 전후의 사건들을 한 화면에 배치하고 있습니다.

토의 작품들을 보면서 단연코 정당하지 않다고 말하고 싶습니다. 더구나 틴토레토의 화풍은 피렌체나 로마의 다른 매너리즘 작가들과도 확연히 구분됩니다. 그리고 앞서 만났던 로소 피오렌티노나 브론치노, 엘 그레코 같은 매너리스트들도 누구 못지않은 혁신적인 화풍을 뽐내고 있었습니다. 그래서 나는, 그들의 개성과 혁신과 각고의 노력은 무시한 채, 르네상스와 바로크라는 크나큰 분기점들과 비교해서 과도기적 화풍을 억지로 "매너리즘"이라 규정짓고 비하한, 18, 9세기 비평가들과 미술사가들이 오히려 "매너리즘에 빠진" 것이라 평가하고 싶습니다.

스쿠올라를 찾아오는 사람들 중에는 배고프고 가난하고 무지몽매한 이들이 많았습니다. 그들이 볼 수 있게, 그림으로 된 성서를, 그것도 저토록 아름답게, 24년이라는 세월을 바쳐 창조해 낸 작가, 틴토레토. 그에 대한 정당한 평가는 다시 이루어져야 할 것이란 생각이 머리에서 떠나질 않습니다. 그래서일까요? 나는 자꾸 1층에서 만난 〈이집트로의 도피〉가 눈에 밟힙니다.

그림 속 요셉의 마음은 어땠을까요? 거부할 수 없는 신의 말씀. 그 엄청난

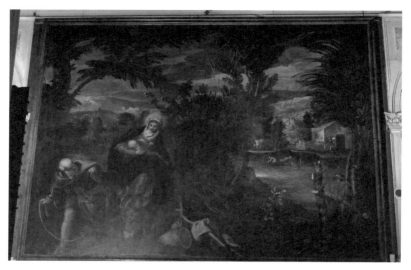

틴토레토, 〈이집트로의 도피〉, 베네치아 산 로코 대신도 회당. 거부할 수 없는 운명을 받아들이고 있는 요셉의 모습에서 틴토레토가 느껴지는 것은 나뿐일까요?

운명을 요셉은 어떤 심정으로 견뎌냈을까요? 아니면, 마리아에 대한 사랑이었을까요? 신의 말씀으로 태어났다는, 누구의 씨인지도 모를 자식을 낳은 아내에 대한 사랑이 신의 말씀보다 더 컸기 때문이었을까요? 다시 그림 속 요셉을 봅니다. 추격하는 로마 병사들. 목숨이 위태로운 상황에서 마리아와 예수를 노새에 태우고 자신은 지팡이도 챙기지 못한 채 황급히 이집트로 달아나고 있는 요셉. 그 늙은 요셉의 모습에서 틴토레토가 느껴지는 것은 무슨 까닭일까요?

그런가 하면, 〈빌라도 앞에 선 예수〉의 한없이 고독한 모습에는 틴토레토 자신의 고독함이 스며 있습니다. 살아 있을 때도, 죽은 후에도 제대로 인정받지 못했던, 틴토레토. 하지만 후대의 화가들은 그를 "화가 중의 화가"로 인정합니다. 그래서 저 위대한 매너리스트, 엘 그레코는 틴토레토의 〈십자가에 매달린 그리스도〉를 세계 최고의 작품이라 칭찬하기도 했습니다.

혹시, 자신이 "매너리즘에 빠진" 것 같은 느낌이 듭니까? 그런 사람은 반드시 이곳 산 로코 대신도 회당에 와서 틴토레토의 그림을 보아야 합니다. 그러면 매너리즘 미술을 통해서 오히려 새로운 시각을 얻을 것입니다.

페기 구겐하임 미술관

이탈리아에 오기 전, 여행 선배들은 그런 말을 한 적이 있습니다. 이탈리아의 수많은 미술관과 성당들을 돌아다니며 작품들을 감상하다 보면, 간혹 만나게 되는 근, 현대 미술은 왠지 시시하게 느껴지고 그냥 스쳐 지나가게 된다는... 실제로 나도 피렌체나 토리노, 베로나 등에서 몇몇 근, 현대 작품들을 접하면서 그런 느낌을 받았죠. 그 중엔 심지어, 모딜리아니도 있었는데 말입니다. 그래서 출발 전 일정을 짤 때, 베네치아의 일정 중 페기 구겐하임 미술관^{Collezione Peggy Guggenheim}을 넣을지 말지 고민을 많이 했습니다. 특히 "이탈리아 미술 기행"이라는 이번 여행의 정체성과도 맞지 않다는 생각도 들었습니다. 그런데, 결론부터 말하자면, 오지 않았으면 어쩔 뻔 했냐는 것입니다.

추적추적 내리는 비를 뚫고 좁은 골목과 다리를 건너 발걸음을 재촉합니다. 이탈리아에 와서 처음으로 오로지 현대 미술 작품들만으로 구성된 미술관으로 향하는 기분은 묘합니다. 그것도 이탈리아에서 옛 모습을 가장 잘 간직한 도시, 베네치아에 자리 잡은 현대 미술관은 그 외관부터 궁금합니다.

미술에 대해 잘 몰라도 누구나 한 번 쯤은 들어보았을 이름, 페기 구겐하임^{Marguerite Guggenheim 1898~1979}. 베네치아의 페기 구겐하임 미술관은 페기 구겐하임이 뉴욕 생활을 정리하고 베네치아에 와서 30년간 머물렀던 집을 미술관으로 개조한 것입니다. 그래서인지 다른 미술관보다 규모도 아담하고

소박한 가정집의 느낌이 듭니다. 참고로 구겐하임 미술관은 뉴욕과 빌바오에도 있는데 뉴욕 구겐하임 미술관이 규모도 크고 가장 유명한 곳입니다.

그런데, 나는 이곳에서 전율에 전율을 금할 수 없었습니다. 그냥 시시하게 느껴지는 현대 미술이 아니었습니다. 이곳에는 몬드리안, 칸딘스키, 샤갈, 피카소, 파울 클레, 잭슨 폴록, 후안 미로, 자코메티, 루치오 폰타나, 살바도르 달리, 마크 로스코, 그리고, 믿을 수 없는, 르네 마그리트까지. 현대 미술의 숱한 영웅들의 작품들이 있었습니다. 단 한 작품만이라도 내 생애 직접 볼 수 있을까 하는 그런 이들의 작품들 말입니다.

앞서 말했듯이 "이탈리아 미술 기행"이라는 주제와는 어울리지 않아 작품들과 작가들에 대해 구체적으로 소개할 필요는 없을 듯 합니다. 하지만, 전시실 거의 끝자락에서 만난, 이탈리아 현대 미술의 슈퍼스타, 루치오 폰타

〈페기 구겐하임 미술관〉 뉴욕 생활을 정리하고 베네치아에 와서 30년간 머물렀던 페기 구겐하임의 집을 미술관으로 개조한 곳입니다. 그래서 규모도 아담하고 소박한 가정집의 느낌이 듭니다.

나^{Lucio Fontana 1899~1968}는 언급해야 될 것 같습니다. 물론 폰타나도 아르헨티나 출신이니까 엄밀하게 말하면 완전한 이탈리아 미술은 아니지요. 하지만 지금까지 르네상스나 바로크 시기 직간접적으로 이탈리아와 관계를 맺었던 외국 작가들도 소개했던 만큼, 어린 시절 이탈리아로 이주해 와서 밀라노의 브레라 아카데미에서 공부했고, 평생 이탈리아에서 작품 활동을 이어나간 폰타나는 충분히 다룰 만한 인물입니다.

하얀 색 수성 페인트가 칠해진 텅 빈 캔버스. 그 캔버스에는 어떤 형상도 묘사되어 있지 않습니다. 캔버스에 남겨진 것은 놀랍게도 칼자국. 그것은 물감의 흔적이 아닙니다. 5개의 날카로운 칼자국이 캔버스를 찢어 놓은 것입니다. 폰타나가 제시한 새로운, <공간 개념, 기대>입니다.

르네상스의 투시 원근법이든, 현대 입체주의든, 그 어떤 묘사 방식을 택하더라도 결국은 2차원, 평면일 수밖에 없는 회화. 폰타나는 그 평면의 캔버스를 찢음으로써 유럽 회화 전통의 한계를 벗어나고자 했던 것입니다. 말하자면 회화의 근본 중에서 근본이라 할 수 있는 평면을 부정함으로써 말 그대로 새로운 공간 개념을 기대하게 한 것이죠. 그것은 자기 혁신마저도 뛰어넘는 회화사 전체에 대한 부정적 혁신입니다. 이제 회화는 더 이상 평면의 예술이 아닌 것이죠.

그래서 폰타나의 작품 앞에 서면, 그 이전과는 다른 느낌의 소름과 전율이 일어납니다. 캔버스를 찢어낸 칼자국의 날카로움이 섬뜩하기도 하지만, 그 칼자국에서 흘러나오는 새로운 개념이 온몸으로 느껴지기 때문입니다. 자신과 자신들의 모든 역사를 이처럼 완벽하게 부정함으로써 새로운 시각을 개척한 작가가 또 있을까 싶습니다.

폰타나의 작품을 끝으로 전시실에서 나와 미술관 내에 마련된 카페테리아에서 커피를 마시며 마음을 진정시킵니다. 정신을 차리고 보니, 수많은 서

루치오 폰타나, 〈공간 개념, 기대〉, 베네치아 페기 구겐하임 미술관. 하얀색 캔버스에 남은 것은 붓 자국이 아니라 5개의 날카로운 칼자국입니다. 회화사에 전체에 대한 부정적 혁신입니다.

양인들로 발 디딜 틈 없는, 작은 페기 구겐하임 미술관에서 동양인이라곤 나 혼자 뿐이었습니다. 나는 수많은 서양인들의 틈바구니에서 때론 눈물을 훔치고, 때론 미소 지으며, 한 작품 한 작품 놓칠세라 보고 또 보았죠. 베네치아에서 만난 또 다른 행복. 내가 베네치아를 사랑할 수밖에 없는 또 다른 이유가 바로 페기 구겐하임 미술관입니다.

　돌이켜 보면, 나는 오늘 오전, 파도바의 스크로베니 소성당에서 지오토를 만났습니다. 이어서 산 로코 대신도 회당에서 틴토레토를 만났죠. 그리고 방금 전 20세기 현대 미술의 수많은 영웅들을 만났습니다. 르네상스의 시초인 지오토와 르네상스의 끝자락인 틴토레토, 그리고 수 백년 후의 현대 미술들까지, 서양 회화 600년의 역사를 하루 동안에 온몸으로 느낀 기분입니다. 정신이 아득합니다.

원래의 계획대로라면 지금쯤 파도바에서 베네치아로 돌아오고 있을 시간입니다. 파도바를 스쳐 지나왔다는 후회스러움은 전혀 없습니다. 언젠가, 다음이 또 있으리라 다짐하면 되니까요. 그런데 지금 페기 구겐하임 미술관의 카페테리아에 앉아 있는 내 눈 앞에 뒤늦은 크리스마스 선물처럼 생각지도 못한 환상이 펼쳐집니다.

지금 베네치아는 12월 27일, 오후 7시 30분. 밤의 베네치아에 눈이 내립니다.

〈눈 내리는 베네치아〉 파도바에서 지오토를 만나고, 산 로코 대신도 회당에서 틴토레토를, 그리고 페기 구겐하임 미술관에서 현대 미술의 영웅들을 만난 오늘. 베네치아의 밤에 선물처럼 눈이 내립니다.

7. 미완의 여정, 바티칸

ITALY

신성의 조건, 바티칸 박물관

신성의 조건, 바티칸 박물관

회화관 / 피오 클레멘티노 박물관 / 라파엘로의 방 / 시스티나 성당

　　내일은 한국으로 돌아가는 날. 한 달간 이어진 "이탈리아 미술 기행"의 마지막 일정은 바티칸 박물관과 성 베드로 성당입니다.

　　세계 3대 박물관 중 하나로 손꼽히는 바티칸 박물관 Musei Vaticani 은 1년 내내 전세계에서 몰려오는 관광객들로 발 디딜 틈 없이 복잡한 곳입니다. 그래서, 그나마 약간의 여유를 가지고 박물관을 관람하려면, 아침 첫 시간 예약이 필수입니다. 나는 물론 3개월 전에 예약을 해두었기 때문에 다른 관광객들처럼 길게 줄을 설 필요는 없습니다. 그래도 일찍 서둘러야 되는 건 마찬가지입니다.

　　9시부터 문을 여는 바티칸 박물관. 내가 도착한 시간은 8시 20분인데, 벌써 관광객들의 줄이 수 백 미터나 이어져 있습니다. 그것도 일렬이 아니라 여러 명이 한 열을 이루고 있는 줄입니다. 나는 부러운 듯 바라보는 그들 곁을 빠른 걸음으로 휙휙 지나갑니다. 예약자 줄엔 5명 남짓 서 있을 뿐입니다. 이게 뭐라고 뿌듯함까지 밀려옵니다.

한국어 오디오 가이드를 빌린 후 가장 먼저 향한 곳은 회화관Pinacoteca입니다. 바티칸 박물관의 회화관은 이탈리아 고전 회화사를 집대성한 곳이라 할 수 있습니다.

서양 회화의 시초로 인정받는 지오토를 시작으로 프라 안젤리코, 멜로초 포를리, 페루지노, 조반니 벨리니, 프라 필리포 리피, 레오나르도 다 빈치, 라파엘로, 로도비코 카라치, 카라바조, 구이도 레니, 니콜라스 푸생 등 한 달 동안 이탈리아 곳곳에서 만났던 위대한 작가들이 한 곳에 모여 있습니다. 하지만 이 모든 작가들 한 명 한 명을 자세히 만날 수는 없습니다. 20개가 넘는 미술관과 성당, 박물관으로 이루어진 바티칸 박물관을 모두 보려면 하루 종일 바쁘게 걸음을 옮겨도 모자랄 판입니다. 어쩔 수 없이 반드시 보아야 할 작품만 짧게 만나고, 나머지는 제목 정도만 확인하고 스쳐 지나가야 합니다.

가장 먼저 멜로초 다 포를리Melozzo da Forli 1438~1494의 연작을 만납니다. <음악의 천사들>입니다. 원래 산티 아포스토리 성당의 천장화의 일부였던 이 조각난 프레스코들은 보는 이로 하여금 말할 수 없는 평온함을 느끼게 합니다. 프레스코임에도 불구하고 마치 파스텔로 그린 듯한 부드러운 색채의 천사들은 인형처럼 아름답죠.

천상을 상징하는 파란색을 배경으로 트라이앵글, 탬버린, 작은북, 류트, 바이올린, 그리고 낯선 악기인 레벡을 연주하는 천사들. 그들을 보고 있노라면 실제로 천상의 음악이 들리는 것 같기도 합니다.

피에로 델라 프란체스카의 제자로 엄격한 사실주의적 묘사와 원근법을 구사하여 독창적인 화풍을 일구었던 멜로초 다 포를리. 그가 남긴 수많은 성화들보다 이 <음악의 천사들>이 더 사랑받는 것은 다른 이유가 없습니다. 그냥 보기만 해도 사랑스럽고 기분이 좋아지기 때문입니다. 한 달 간의 힘

멜로초 다 포를리. 〈**음악의 천사들**〉 1. 바티칸 박물관 회화관. 성당 천장화의 일부였던 이 작품들은 프레스코임에도 불구하고 파스텔로 그린 것처럼 부드러운 색감을 보여줍니다.

멜로초 다 포를리. 〈**음악의 천사들**〉 2. 바티칸 박물관 회화관.

의 그는 눈코 뜰새 없이 바쁜 공무 때문에 수많은 작품을 제자들의 손에 맡길 수밖에 없었죠. 하지만 이 그림, 〈그리스도의 변모〉는 그가 열병으로 죽기 직전까지 직접 제작에 참여한 작품입니다. 비록 완성을 보지 못한 채 죽음을 맞이하여 아래 부분은 제자 줄리오 로마노가 마무리 하긴 했지만, 라파엘로 최후의 걸작으로 꼽아도 아무 문제없는 작품입니다.

이 작품은 복음서에 나오는 두 개의 독립된 이야기를 상하로 담고 있습니다. 위쪽에는 제자인 베드로, 야고보, 요한을 데리고 타보르 산에 오른 예수가 빛나는 모습으로 변모한 순간을 묘사하고 있습니다. 예수 옆에 있는 두 인물은 모세와 엘리야입니다. 그리고 아래쪽에는 예수의 제자들이 귀신 들린 아이를 고치지 못해 곤란에 빠졌는데 예수가 고쳤다는 이야기를 묘사하고 있습니다. 하지만 아래쪽엔 예수의 모습이 보이지 않습니다. 한 제자가 저 분이 해결해 줄 것이라는 듯, 신성한 모습으로 변모한 예수를 가리키고 있을 뿐이죠.

그렇습니다. 그것은 천상과 지상의 대조이고 신성과 인간의 대조입니다. 고통받는 지상의 혼란스러움에 비해, 천상의 신성한 존재들은 날아갈 듯 가볍고 자유롭습니다. 지상의 존재이지만 신성을 떠받치는 3명의 제자들은 그 모습을 감히 바라보지 못하고 눈을 가린 채 쓰러져 있죠. 라파엘로의 이 극적인 대조는 르네상스 이후 다음 세대의 모범이 되었습니다. 그래서 사람들은 흔히 말합니다.

"만일 라파엘로가 오래도록 살았으면, 우리는 과연 무엇을 보게 되었을까?"

라파엘로에 이어 레오나르도 다 빈치도 만납니다. 〈광야의 성 히에로니무스〉입니다. 온갖 유혹을 물리치려 했던 성 히에로니무스. 그는 자신의 몸을 채찍으로 쳤다고 고백했는데, 이 작품은 돌로 가슴을 치는 것으로 형상

화되어 있습니다.

레오나르도 다 빈치, 〈광야의 성 히에로니무스〉, 바티칸 박물관 회화관. 스케치 부분도 아직 남아 있
는 이 미완성 작품은, 그래서 인물의 내면이 더 생생하게 느껴집니다.

　정확한 해부학적 지식과 단축법을 이용해 히에로니무스의 고행을 훌륭하
게 묘사하고 있는 이 작품은 보다시피, 미완성입니다. 화면 오른쪽 배경의
성당이나 사자의 갈기는 스케치로만 남아 있죠. 그리고 다른 부수적인 형체
들도 완전히 생략되어 있습니다. 그런데 그 점이 오히려 성 히에로니무스의
고행을 더 실감나게 해주고 있습니다. 돌로 가슴을 치려는 성 히에로니무스
와 꼬리가 채찍처럼 휘어져 있는 사자가 만든 사선 구도도 특이합니다. 지금
껏 그가 추구했던 원근법과는 전혀 다른 모습입니다. 하지만 인물의 내면을
묘사하기에는 더 없이 적합한 구도처럼 보입니다.
　베네치아 화파의 시조, 조반니 벨리니도 만납니다. 밀라노와 베네치아에

서 두 번이나 만난 벨리니의 〈피에타〉가 이곳 바티칸 박물관에도 있습니다. 그런데 이번 〈피에타〉는 기존의 다른 〈피에타〉들과는 전혀 다른 구도입니다.

조반니 벨리니, 〈피에타〉. 바티칸 박물관 회화관. 성모 마리아를 묘사하지 않은 이 작품은 지금까지 본 적 없는 구도의 피에타입니다.

이제 막 십자가에서 내려진 죽은 예수를 슬픔에 잠긴 요셉과 니고데모, 마리아 막달레나가 안고 있습니다. 보통의 피에타에서 만날 수 있는 성모의 모습은 보이지 않습니다. 예수의 손을 붙잡고 있는 것은 마리아 막달레나입니다. 비록 주인공들이 달라지긴 했지만 〈피에타〉의 슬픔은 여전합니다.

라파엘로의 제자 줄리오 로마노와 라파엘로를 본받으려 했던 볼로냐의 거장, 로도비코 카라치를 지나 다시 카라바조를 만납니다. 한 달 전 "이탈리아 미술 기행"의 첫 날, 로마에서 처음 만난 이후 곳곳에서 온통 내 마음을

흔들어 놓았던 카라바조. 사실상 마지막 날인 오늘도 그의 명작을 만납니다. 〈그리스도의 매장〉(혹은 십자가에서 내림)입니다.

카라바조, 〈그리스도의 매장〉. 바티칸 박물관 회화관. 특유의 테네브리즘을 바탕으로 극대화된 심리 표현과 어둠과 빛의 대비를 통해 관객의 감정에 호소하는 카라바조 특유의 양식이 돋보이는 작품입니다.

그림은 마치 방금 전 만난 벨리니의 〈피에타〉와 연작처럼 느껴집니다. 하지만 특유의 테네브리즘(어두운 배경)이 카라바조의 작품임을 말해줍니다. 표정과 동작은 다르지만 절망적 슬픔을 드러내는 마리아 막달레나와 성모 마리아. 그들 앞에서 싸늘하게 식은 예수의 시신을 석관에 매장하려는 니고데모(혹은 요셉)의 모습. 그런데 그의 시선이 우리, 즉 관객에게로 향하고 있습니다. 그것은 정말 무대 위의 배우가 객석의 관객에게 던지는 무언의 대사처럼 느껴집니다. 우리도 그 비통한 장면에 동참하는 것 같은 느낌을 주게 하죠.

극대화된 심리 표현, 어둠과 빛의 극적 대비를 통해 관객의 감정에 호소하는 그림. 이는 물론 여행기 앞부분에 언급했던, 반종교개혁적 의도로 탄생한 바로크 양식의 특징 중 하나입니다. 종교개혁 시기 개신교의 세력 확장을 우려한 가톨릭 진영에서 가톨릭을 수호하기 위해 더 많은 대중들에게 종교적 공감을 불러일으키려는 의도였죠. 그런 시대적 요구에 극단적인 리얼리즘의 옷까지 더한 카라바조. 로마와 이탈리아는 여전히 그를 사랑합니다.

카라바조에 이어 카라바조의 영향을 받은 것이 확실해 보이는 구이도 레니의 〈십자가에 거꾸로 매달리는 성 베드로〉와 새로운 양식인 신고전주의의 대가, 니콜라스 푸생Nicolas Poussin 1594-1665의 〈성 에라스무스의 순교〉를 끝으로 회화관을 빠져나옵니다.

이제부터는 더 서둘러야 됩니다. 아니 나도 모르게 발걸음이 빨라집니다.

니콜라스 푸생. 〈성 에라스무스의 순교〉. 바티칸 박물관 회화관. 신고전주의의 대가 푸생이 아직 매너리즘과 바로크의 영향 아래 있을 때 그린 작품입니다.

회화관은 거의 처음으로 들어온 덕분에 여유롭게 관람할 수 있었지만, 끝을 알 수 없는 관람객들의 물결이 이미 바티칸 박물관을 점령하고 있기 때문입니다. 그들은 대부분 회화관은 그냥 지나친 것 같습니다. 이제부터는 나도 제대로된 "미술 기행"이 아니라 어쩔 수 없이 동참하게 된 "성지 순례"처럼 엄청난 사람들의 틈바구니에서 힘겹게 작품들을 만나야 합니다. 물론 나에게 그 성지는 미술의 성지입니다.

피오 클레멘티노 박물관

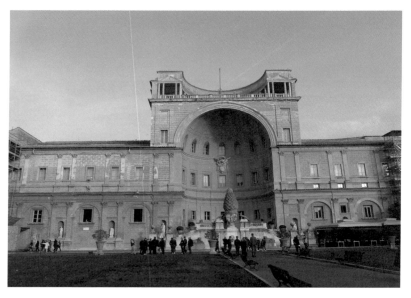

〈피냐의 안뜰〉 바티칸 박물관 회화관에서 나와 거대한 솔방울의 분수가 인상적인 피냐의 안뜰에서 잠시 햇빛을 쬡니다.

〈천체 중의 천체〉라는 현대 조각 작품과 고대 로마를 상징하는 거대한 〈솔방울의 분수〉가 인상적인 피냐의 안뜰^{Cortile della Pigna}에서 잠시 햇빛을 쬐

고 숨을 고릅니다. 그리고 다시 관람객들의 틈에서 흔히 "팔각의 정원"으로 불리는 피오 클레멘티노 박물관^{Museo Pio Clementino}을 관람합니다.

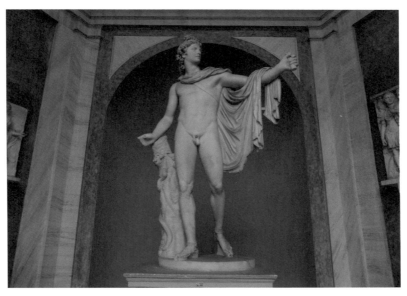

〈벨베데레의 아폴로〉 기원전 4세기 무렵에 제작된 것으로 보이는 이 작품은 미와 조화, 균형감을 갖춘 고전미의 표준으로 여겨집니다.

먼저 그리스 신화의 가장 이상적인 남성상, 〈벨베데레의 아폴로〉를 만납니다. 활을 쏜 직후 날아가는 화살을 응시하는 아폴로. 남성의 육체를 이처럼 아름답게 묘사할 수 있다는 사실이 놀랍습니다. 더구나 아폴로의 어깨와 팔에 걸쳐진 망토의 사실적인 주름과 그의 발에 신겨진 샌들은 보는 이의 감탄을 자아내기에 충분합니다. 미와 조화, 균형감을 갖춘 고전미의 표준 〈벨베데레의 아폴로〉. 기원전 4세기 무렵에 제작된 것으로 보이는 이 작품에 대해 빙켈만은 "자연과 예술, 인간의 마음이 만들어낼 수 있는 최상의 성취"라고 평가했습니다.

이어서 만날 작품은 저 유명한 〈라오콘 군상〉입니다. 너무나 유명해서 더이상 설명이 필요없는 작품이지요. 자신의 조국 트로이를 지키기 위해 그리스인들이 보낸 목마를 들이지 말 것을 충고했던 사제, 라오콘. 분노한 그리스의 신들은 바다뱀 두 마리를 보내 라오콘과 그의 두 아들을 질식시켜 죽입니다.

〈라오콘 군상〉 너무나 유명한 이 작품을 미켈란젤로는 '예술의 기적'이라 평가했습니다.

고통으로 뒤틀린 라오콘의 육체와 일그러진 표정, 팽팽하게 부풀어 오른 핏줄과 뱀을 떼어 내려 안간힘을 쓰는 그의 팔은 보는 이로 하여금 공포마저 느끼게 합니다. 다른 곳에 비해 커진 손과 다리, 그리고 지나치게 왜소하게 묘사된 두 아들 때문에 전체적인 비례는 맞지 않지만 강렬한 감정 표현을 저해하지는 않습니다. 미켈란젤로는 이 조각을 "예술의 기적"이라고 했

으며 그의 후기 작품들, 특히 미완성의 〈피에타〉들은 여기서 영감을 얻었다
고 합니다.

　벽감 곳곳을 장식하고 있는 고대 로마의 조각들. 하나하나 미술의 모범으
로 삼을 만한, 말 그대로 "고전"의 작품들이 계속 이어집니다. 특히, 소품이
지만, 여신 아르테미스의 저주로 사슴으로 변해 자신의 사냥개에게 물려 죽
은 악타이온을 묘사한 작품은 그 섬세함에 눈을 뗄 수 없습니다. 그런가 하
면 애초에 머리와 팔다리가 없는 형상으로 발견된 〈벨베데레의 토르소〉는
강렬한 남성미를 느끼게 합니다.

〈벨베데레의 토르소〉 애초에 머리와 팔다리가 없는 토르소의 형태로 발견된 이 작품은 강렬한 남성
미를 느끼게 합니다.

　이 작품은 트로이 전쟁의 영웅 중 한 명인 아이아스 장군이 자결하는 모
습으로 추정됩니다. 특히 이 작품을 좋아했던 미켈란젤로는 작품의 나머지

부분을 완성해달라는 의뢰가 들어오자 "이것만으로도 완벽한 인체의 표현"이라 극찬하며 거절했다고 합니다. 미켈란젤로의 예술 정신이 여기서도 느껴집니다.

끊임없는 고전 조각의 향연을 지나 다시 발걸음을 재촉합니다. 붉은색 벽감 속에 거대한 조각상들을 전시한 원형의 방에서는 네로 황제의 욕조도 만날 수 있습니다. 욕조와 조각상들도 볼 만하지만 바닥을 장식하고 있는 고대 로마의 모자이크도 눈을 사로잡습니다.

라파엘로의 방, 그리고...

사람들의 물결에 따라 화려한 황금빛 천장 장식이 인상적인, 100미터가 넘는 지도의 방^{Le Galleria della Mappe}을 지나 드디어 그를 만납니다. 라파엘로입니다.

자신의 집무실을 장식할 작가를 찾던 교황 율리우스 2세 앞에 26세의 아름다운 청년이 나타납니다. 그의 이름은 라파엘로 산치오^{Raffaello Sanzio 1483~1520}. 교황은 브라만테의 소개로 알게 된 이 청년에게 자기 개인 서재의 벽 장식을 맡깁니다. 그렇게 탄생하게 된 것이 서명의 방^{Stanza della Segnatura}으로 불리는 곳입니다. 그리고 그곳에 〈아테네 학당〉이 있습니다. 이 놀라운 그림에 경탄한 율리우스 2세는 나머지 방들도 라파엘로에게 맡기게 되는데, 이들이 바로, 나중에 만날 시스티나 성당과 함께 바티칸 박물관의 하이라이트를 이루는 라파엘로의 방^{Stanza di Raffaello}입니다. 라파엘로는 이후 10년 가까이 이 작업에 매달렸고 결국 마지막 방을 장식하던 중 37세의 나이로 죽음을 맞이합니다.

그런데 보수 공사 탓인지 원래 알고 있던 순서와는 다르게 방들의 동선이

라파엘로, 〈보르고 화재〉, 바티칸 박물관 보르고 화재의 방.

배치되어 있습니다. 그래서 4개의 방 중, 가장 먼저 만날 곳은 보르고 화재의 방 Stanza dell'Incendio di Borgo 입니다.

　서기 847년, 교황 레오 4세는 테라스에서 밖을 바라보다가 자신이 세운 보르고 지역민들이 화재 때문에 공포와 절망에 빠져 있는 것을 목격합니다. 그런데 교황이 신의 도움을 구하기 위해 커다랗게 성호를 긋자 불이 진화되는 기적이 일어났다고 합니다. 보르고 화재의 방의 메인 테마인 〈보르고 화재〉는 그 급박한 장면을 묘사한 그림입니다. 특히 화재를 피해 건물에 매달린 근육질의 남성이 인상적입니다.

　하지만 나는 곧 이 환상적인 공간에서 절망감에 빠지고 맙니다. 좁은 공간에 발디딜 틈없이 들어선 너무나 많은 사람들. 이건 도무지 미술 감상을 할 수 있는 상황이 아닙니다. 거기다가 곳곳에서 전세계 각국의 언어로 진

행되고 있는 가이드 투어는 머리를 어지럽힙니다. 한 달 간의 "이탈리아 미술 기행"의 마지막 하이라이트들을 이 지경으로 봐야한다는 사실이 안타깝기 그지 없습니다.

이어지는 콘스탄티누스의 방$^{\text{Stanza di Constantino}}$의 〈밀비우스 다리의 전투〉도 엘리오도로의 방$^{\text{Stanza di Eliodoro}}$의 〈성전에서 쫓겨나는 엘리오도르〉와 〈감옥에서 구출되는 성 베드로〉, 서명의 방$^{\text{Stanza della Segnatura}}$의 〈성체 논의〉와 〈파르나소스〉, 그리고 저 위대한 〈아테네 학당〉도 제대로 볼 수 있는 상황이 아닙니다. 아무리 오디오 가이드에 귀를 기울이며 그림 한 부분 한 부분에 집중해도, 이것은 이미 미술 감상이 아니라 단지 사람들의 물결 속에서 이 상황을 "경험"하는 것 정도에 지나지 않습니다.

특히, 예루살렘의 성전에 성물을 훔치러 들어온 엘리오도로를 천사들과

라파엘로, 〈성전에서 쫓겨나는 엘리오도로〉. 바티칸 박물관 엘리오도로의 방. 예루살렘의 성전에 성물을 훔치러 들어온 엘리오도로를 천사들과 기사가 붙잡는 장면을 묘사한 그림입니다.

기사가 붙잡는 장면을 묘사한 〈성전에서 쫓겨나는 엘리오도로〉는 인물들의 생생한 움직임을 묘사한 것으로 유명합니다. 카르티에 브레송의 사진처럼 결정적인 순간을 포착한 작품이죠. 하지만 이런 난리통 속에선 그 장면을 보기 위해 몇 번이나 발돋움을 해야 합니다. 그런가하면 세 부분으로 이루어진 〈감옥에서 구출되는 성 베드로〉는 창으로 들어오는 강한 햇빛 탓에 그림을 제대로 확인하기도 힘든 상황입니다.

더 낭패감이 드는 것은 이 같은 상황이 시스티나 성당까지 계속 이어질 것이란 사실입니다. 그래서 어떤 이는 이 바티칸 박물관은 몇 번이고 계속 와야한다고 합니다. 이 야단법석의 현장은 그렇게 몇 번이라도 와서, 위대한 명작들을 눈에 계속 담아야지 그나마 익숙하게 작품들을 볼 수 있다는 논리입니다. 하지만 이탈리아인이나 유럽인이 아닌 다음에야 그렇게 자주 이곳

라파엘로, 〈감옥에서 구출되는 성 베드로〉, 바티칸 박물관 엘리오도로의 방. 창을 통해서 들어오는 햇빛 때문에 그림을 감상하기가 쉽지 않습니다.

에 올 수는 없겠지요.

결국, 이 상황을 받아들일 수밖에 없습니다. 현장에서 작품의 질감이나 미묘한 터치, 화면에서 우러나오는 분위기나 작가의 정신을 느낄 수 없다면, 부족한 내용은 참고 서적들을 통해 지식으로만 채워야 됩니다. 물론 그것은 올바른 미술 기행이라 할 수 없겠지요. 그래서 이 "바티칸 미술 기행"도 지난 4박 5일 동안의 나폴리와 마찬가지로 미완의 여정일 수밖에 없습니다. 안타깝지만 역시 다음, 또 다음을 기약해야 될 것 같습니다.

그렇게 마음을 정하고 나니 한결 발걸음이 가벼워집니다. 비록 가장 사랑하는 라파엘로의 〈아테네 학당〉을 마음껏 느끼지 못하지만, 이번엔 그냥 실물을 눈으로 만난 정도로 만족합니다. 자신의 저서 《니코마코스 윤리학》을 들고 땅을 가리키는 아리스토텔레스, 그 곁에 《티마이오스》를 들고 하늘을 가리키는 플라톤은 레오나르도 다 빈치의 모습입니다. 아래쪽에 턱을 괴고 앉아 있는 헤라클레이토스는 미켈란젤로, 허리를 굽히고 컴퍼스를 돌리고 있는 유클리드는 브라만테의 모습이죠. 이외에도 소크라테스와 디오게네스, 피타고라스, 아낙사고라스, 히파티아, 프톨레마이오스, 조로아스터, 제논 등등 서양 학문의 위대한 스승들과 그 구석자리에 살짝 숨어 있는 라파엘로 자신의 모습도 눈에 들어옵니다.

26살의 라파엘로는 브라만테의 도움을 받아 시스티나 성당에서 천장화 〈천지창조〉 작업에 몰두하던 미켈란젤로를 엿보게 됩니다. 타인의 출입을 통제하고 오로지 혼자서 온갖 육체적 정신적 고통을 감내하며 작업에 몰두하고 있던 미켈란젤로. 라파엘로는 8살 많은 미켈란젤로의 고행과도 같은 그 작업을 보며 무엇을 느꼈을까요? 질투심이었을까요? 아니면 경외심이었을까요? 정확히 알 수는 없지만 라파엘로의 다른 작품들에 비해 훨씬 역동적으로 묘사된 인체나 정서와 동화된 극적인 인물들의 군상 등은 미켈란

라파엘로. 〈아테네 학당〉. 바티칸 박물관 서명의 방. 고대의 사상가들을 한 자리에 묘사한 이 그림은 서양 철학의 근간을 계승한 이탈리아 르네상스의 자부심을 드러내는 작품이라 할 수 있습니다.

젤로의 영향을 받은 것이 확실합니다. 그래서일까요? 라파엘로는 천장화 작업에 몰두하고 있는 미켈란젤로를 고독한 이성의 철학자 헬라클레이토스로 묘사하고 있습니다.

그런가 하면 〈파르나소스〉는 시와 음악의 신, 아폴론을 중심으로 고대 그리스와 이탈리아 르네상스의 위대한 인문주의자들을 묘사하여 예술의 본질과 르네상스의 정신을 형상화하고 있습니다. 호메로스, 베르길리우스, 사포, 단테, 보카치오 등이 얼핏 눈에 들어옵니다.

비록 "난리벚꽃장" 같은 현장에서 제대로 된 작품 감상을 할 순 없지만, 이 정도면 됐습니다. 이번에는 이 정도로 만족해야 될 것 같습니다.

라파엘로, 〈**파르나소스**〉(부분), 바티칸 박물관 서명의 방. 고대 그리스를 계승한 르네상스 인문주의자들인 단테와 보카치오의 모습이 보입니다.

시스티나 성당

혼잡스럽기 그지없었던 라파엘로의 방에서 나오니 뜻밖에 근현대 회화 작품들이 이어집니다. 그런데 이곳에는 어쩐 일인지 관람객들이 많지 않습니다. 심지어 관람객이 한 명도 없는 전시실도 있습니다. 그리고 놀랍게도 이곳에 빈센트 반 고흐와 폴 고갱이 있습니다.

내 최고의 화가인 빈센트 반 고흐^{Vincent van Gogh 1853-1890}가 그린 〈피에타〉가 눈앞에 나타난 것입니다. 고흐의 〈피에타〉! 혹시 들어본 적 있습니까? 나 역시 전혀 예상치 못한 발견에 또 전율합니다. 그리고 그 곁엔 폴 고갱^{Paul Gauguin 1848-1903}의 작품이 또 걸려 있습니다. 〈마음이 청결한 자는 복이 있나니〉란 제목의 채색 나무 부조입니다. 그림과 조각의 경계에 걸쳐 있는 이 작품 역시 처음 발견한 것입니다.

폴 고갱. 〈마음이 청결한 자는 복이 있나니〉. 바티칸 박물관. 고흐의 그림 곁에 걸려 있는 채색 나무 부조입니다.

한 자리에서 고흐와 고갱을 만나니 앞서의 낭패감들이 조금은 가라앉습니다. 그리고 마르크 샤갈^{Marc Chagall 1887-1985}의 〈야곱의 사다리〉와 〈피에타〉, 앙리 마티스와 파울 클레, 살바도르 달리, 프랜시스 베이컨 등 현대 미술 거장들의 작품들도 연이어 만나다 보니 어느새 그곳이 눈앞에 펼쳐집니다. 시스티나 성당^{Cappella Sistina}입니다.

거대한 성당 안을 역시 발 디딜 틈 없이 가득 메운 관람객들. 그들을 따라 머리를 들고 천장을 쳐다보면 미켈란젤로의 〈천지창조〉가, 고개를 돌려 양쪽 벽을 바라보면 보티첼리, 기를란다요, 루카 시뇨렐리, 페루지노, 핀투리키오, 로셀리 등 르네상스의 거장들이 함께 그린 〈모세의 일생〉 연작과 〈예수의 일생〉 연작이, 그리고 또 정면을 바라보면 미켈란젤로의 〈최후의 심판〉이 눈에 들어옵니다.

시스티나 성당 교황을 선출하는 콘클라베가 열리는 시스티나 성당. 정면 주제단의 미켈란젤로의 〈최후의 심판〉. 좌우 벽면의 르네상스 대가들의 〈모세의 일생〉과 〈예수의 일생〉 연작. 그리고 천장의 미켈란젤로의 〈천지창조〉. 이탈리아 르네상스 미술의, 아니 서양 미술의 가장 위대한 업적들이 이곳에 모여있습니다. 위키미디어 커먼스

또다시 현기증이 일어납니다. 수많은 이들이 뿜어내는 열기와 어디를 향하고 있는지 알 수 없는 수천의 시선들. 나도 그들처럼 이리저리 고개를 돌리지만 무엇을, 어디서부터, 어떻게, 봐야할지 모르겠습니다. 그냥 정신이 없을 뿐입니다. 오디오 가이드에서는 끊임없이 무언가를 설명하고 있지만 입이 떡 벌어질 만큼 거대하고 선명한 그림들은 그저 놀라울 따름입니다.

얼마나 많이, 얼마나 익숙하게 보아온 그림들입니까? 그림 한 부분 한 부분을 설명하고, 저 천장화와 저 벽화를 그리기 위해 미켈란젤로가 어떤 각고의 노력을 기울였는지 굳이 말할 필요조차 없습니다. 그저 미켈란젤로와 작가들에게 가슴에서 우러나오는 한없는 존경과 진실한 감사의 마음을 가지면 됩니다. 왜냐하면 실제 이 공간에 서 보니 이것들은 단순히 "그림"이 아니기 때문입니다. 이 공간 자체가 하나의 종교이고, 사상이고. 역사이며, 위

미켈란젤로, 〈천지창조〉, 바티칸 시스티나 성당. 시스티나 성당의 천장을 가득 채우고 있는 이 연작은 젊음과 열정을 온통 바친 미켈란젤로의 고독한 작가 정신이 낳은 인류 문화사의 보물 중 하나입니다.

대한 예술 정신입니다.

신성은 종교에만 있는 것이 아닙니다. 그것은 이토록 위대한 공간을 창조한 예술에도 있습니다. 아니 어쩌면 우리가 "신성하다"고 믿는 것은 종교나 철학이 아니라 더 이상 인간이 손댈 필요가 없는 위대한 "자연"과 진실이 살아있는 "예술" 뿐이라는 생각만 듭니다.

비록 전 세계에서 몰려온 수많은 관광객들 속에서 이번 "바티칸 미술 기행"은 미완의 여정이 되고 말았지만, 다시 한 번 다짐해 봅니다. 나는 반드시, 이곳에 다시 올 것입니다.

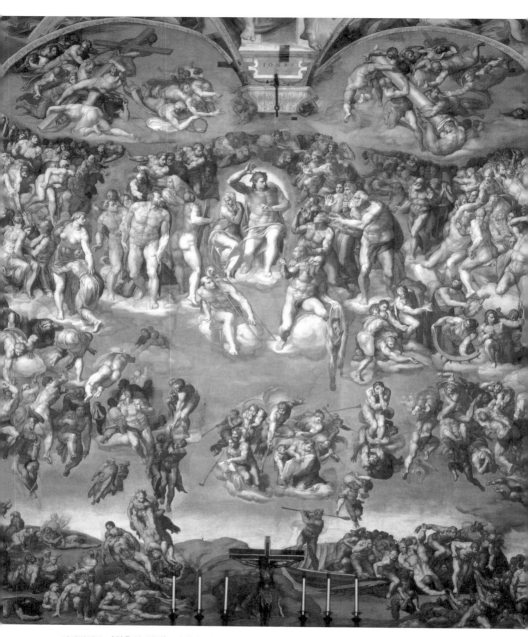

미켈란젤로, 〈**최후의 심판**〉. 바티칸 시스티나 성당. 이 곳은, 공간 자체가 하나의 종교이고 사상이며 역사이며 예술 정신입니다. 위키미디어 커먼스

에필로그

이탈리아에서의 마지막 밤, 마지막 글을 씁니다. 내일이면 드디어 내 생애 첫 여행이 끝이 납니다.

오늘은 하루 종일 바티칸에 있었습니다. 원래는 성 베드로 대성당^{Basilica di San Pietro}까지 볼 예정이었는데 바티칸 박물관에서 7시간 넘게 시간을 보낸 바람에 성 베드로 대성당엔 들어갈 수가 없었습니다.

어리석게도 박물관을 다 보면 자연스럽게 성 베드로 대성당으로 이어지는 줄 알았는데 그게 아니더군요. 다시 베드로 광장까지 가서 줄을 서야 하

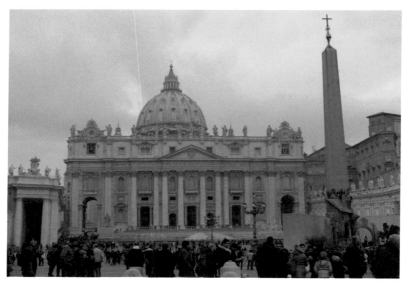

〈성 베드로 대성당〉 바티칸 박물관에 7시간 넘게 시간을 보낸 바람에 성 베드로 대성당에는 들어갈 수가 없었습니다. 넓은 베드로 광장에 사람들의 줄이 한 바퀴도 넘게 이어져 있습니다.

는데 내가 도착했을 땐 이미 그 넓은 광장에 사람들의 줄이 한 바퀴도 넘게 이어져 있었습니다. 지나가다 들으니 2시간 이상씩 기다렸다고 합니다. 그리고 오늘 못 들어갈 수도 있다고 합니다.

　그래서 아쉽지만, 깔끔하게 성 베드로 대성당을 포기했습니다. 사실 내일 오후 늦게 한국행 비행기가 출발하기 때문에 마음만 먹으면 아침 일찍 성 베드로 대성당을 볼 수 있을지도 모릅니다. 하지만 내일은 오전 중에 로마 이곳저곳을 걸으며 지난 한 달을 정리해 보려고 합니다. 오늘도 바티칸에서부터 산탄젤로 성을 지나 포폴로 광장, 코로소 거리, 스페인 광장, 베네토 거리를 거쳐 테르미니 역까지 느릿느릿 걸어왔습니다. 두 시간이 넘게 걸리더군요.

　내일은 트레비 분수를 거쳐 나보나 광장까지 다시 걸어가 보려 합니다. 그리고 오후엔 사야할 것들을 사고 바로 공항으로 가려고 합니다.

　이 글을 쓰는 지금, 나는 이탈리아에 처음 온 한 달 전 그날처럼 왠지 모를 설렘으로 가슴이 뜁니다. 많이 아쉬울 줄 알았는데, 반대로 아쉬움보다 설렘이 더 일어납니다. 한국에 돌아가자마자 다음날부터 바로 직장에 출근해서 다시 원래의 모습으로 되돌아가 일상을 살아야 하지만, 지금 내 가슴 속엔 까닭 모를 설렘과 뜻밖의 평화로움이 가득합니다. 솔직히 아직은 이 설렘과 평화로움의 정체가 무엇인지 정확하게 잘 모르겠습니다.

　한 가지 확실한 것은 그것이 이 늦은 밤까지 내 몸에 배어 있는 어떤 향기와 관련있다는 것입니다. 한 달 전, 로마에서의 첫 날, 보르게세 미술관에서 처음 느꼈던 그 향기. 그것은 오래된 서가에서 느껴지는 책향기와 비슷한 것 같기도 하고 전혀 다른 것 같기도 한, "옛 그림의 향기"입니다. 우리 옛 그림에서 흘러나오는 은은한 묵향墨香이나 지향紙香과는 분명 다른, 그래서 처음엔 약간 거부감마저 느껴졌던, 그 곰팡지고 기름진 향기가 어느 순간부터 말

할 수 없는 설렘과 편안함으로 다가왔던 것이죠.

시각이나 청각보다 더 오래 무의식에 새겨진다는 후각. 말하자면, 내 몸에는 "이탈리아 미술"이라는 새로운 감각세포가 하나 생긴 셈입니다. 그리고 그 감각세포가 지금까지와는 다른 방식으로 내 삶을 바라보게 해줄 거라는 확신도 듭니다. 이 부족한 여행기가 그 시작이겠지요.

호텔로 돌아오기 전, 테베레 강을 건너다보니 근처의 아라 파치스 박물관 Museo dell'Ara Pacis에서 현대 사진의 거장, 카르티에 브레송 Henri Cartier Bresson 1908~2004 작품전이 열렸나 봅니다. 만약 한국에서 카르티에 브레송의 전시회를 우연히 만났다면 어땠을까요? 당연히 전시회를 관람했을 것입니다. 그런데, 이곳 이탈리아에서는 카르티에 브레송마저도 눈길만 한 번 보내고 그냥 스쳐 지나갑니다. 그렇습니다. 아직도 만나야 할 미술 작품들이 우리나라를 비롯하여 세계 곳곳에 무궁무진합니다. 당장 이 책만해도 피사와 나폴리를 비롯해 발걸음이 닿았던 여러 곳을 싣지 못했습니다. 그래서 이 "이탈리아 미술 기행"은 끝이 아니라 새로운 시작입니다. 미켈란젤로의 〈론다니니의 피에타〉처럼 미술 기행의 여정은 그래서 늘 "미완"입니다. 그리고 그 여정에 당신들과 함께 하길 바랍니다.

마지막으로 생애 첫 여행을 계획하고 준비하는데 아낌없는 도움을 주신 이중휘 님과 박성경 님, 여행 내내 응원해주신 허혜란 님, 부족한 글을 1년 가까이 연재해 준 오마이뉴스, 못난 아들을 끝까지 기다려주신 어머니께 감사드립니다.

〈미완의 여정〉 현대 사진의 거장 카르티에 브레송 특별전이 열리고 있는 아라파치스 박물관을 지나가
며 미완의 내 미술 기행이 끝이 아닌 시작이 되기를 기원합니다.

저자 협의
인지 생략

냉정과 열정의 콘트라포스토,
이탈리아 미술 기행

1판 1쇄 인쇄 2017년 7월 15일
1판 1쇄 발행 2017년 7월 20일

—

지 은 이 박용은
발 행 인 이미옥
발 행 처 J&jj
정 가 25,000원
등 록 일 2014년 5월 2일
등록번호 220-90-18139
주 소 (04987) 서울 광진구 능동로 32길 159
전화번호 (02) 447-3157~8
팩스번호 (02) 447-3159

—

ISBN 979-11-86972-23-6 (03600)
J-17-03
Copyright ⓒ 2017 J&jj Publishing Co., Ltd

www.jnjj.co.kr